U0005488

寫給入門者的
西洋美術小史

|增修新版|

A BASIC HISTORY
OF WESTERN ART

章伊秀、邱建一、水瓶子

編　著

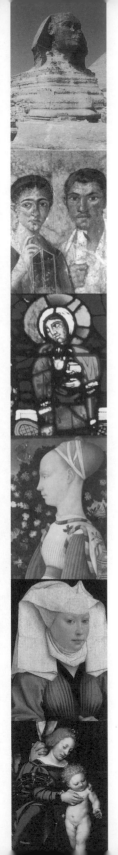

目次 Contents

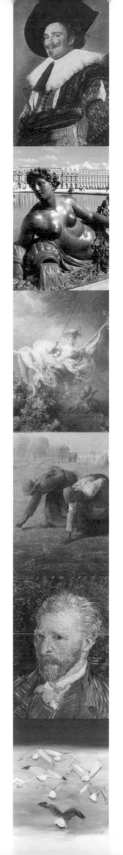

導　讀

編纂一本藝術史，最困難的是資料的整合和題材的選擇，一件偉大的藝術品必然有多種的樣貌，觀看藝術史也可以由各種角度切入，所以有人喜歡研究藝術專業技巧；或由歷史背景來看藝術；或從藝術家逸聞來認識作品；或藉由藝術家和他的藝術創作來瞭解社會背景；當然，也有些只是龐蕪資料的整合，讀來像一幅拼圖。

這本《寫給入門者的西洋美術小史》則是以藝術品和它的藝術家為主，如果用一幅電影海報做為比喻，那麼藝術品是畫面中最清晰可見的前景部分，緊接在後面的是它的藝術家，他們的位置也是相當重要的，而畫面中淡去的背景則是影響藝術發展的重大歷史事件，例如：破壞偶像、宗教改革、法國大革命等等。

所以，本書會有較多篇幅在討論藝術品，尤其是文藝復興之前，藝術品本身就是藝術史，人們幾乎想不起在此之前任何一位藝術家的名字，直到十三世紀末，喬托開啟了文藝復興

運動後，藝術家本身即為藝術史，於是我們針對藝術品和藝術家之間的關係，做了深入的探討；書裡所選的作品，都是藝術家最知名的傑作，例如：達文西和他的「蒙娜麗莎」就是一組藝術史上最具辨識度的組合，書中會談到達文西在這幅畫中所發明的繪畫新技巧，以及他成就了「古典與創新的和諧」。

西洋藝術史對大部分的人並不陌生，我們在國、高中時期就讀過許多西洋文化史，隨口可以說出幾個藝術家、指出幾幅作品，可是仔細回想這些重要且偉大的作品時，我們似乎仍無法明確瞭解它們為什麼偉大？為什麼產生在那個地方？為什麼產生在那個時代？藝評家克拉克曾說：「每件偉大的藝術品，都能反映其時代精神和靈魂。」所以在本書，我們盡量藉由藝術品本身讓讀者瞭解那似不太清晰的時代精神和靈魂。例如：以羅馬式教堂和哥德式教堂做比較，前者窗戶極少、陰暗幽森、厚重堅固的風格，

正代表了教會在當時的歐洲社會扮演鬥士的角色；而後者瑰麗燦爛、愉快輕盈的設計則展現教會是勝利者的姿態，基督教的傳播和興衰在建築中一覽無遺。

書中除了以時代做為分章討論的依據，地理環境也是考慮的重點，這是因為在法國大革命前，藝術是一種學徒制的傳承，而且地理環境不同也會產生不同的藝術形態，例如：水都威尼斯就自成畫派；此外，宗教改革也大大影響繪畫的發展，像是歐洲北部的荷蘭獨立之後，成為新教國家，發展出肖像畫、風景畫、世態畫和靜物畫。

常常聽到人們說，喜歡這個風格，討厭那種風格，如果本書的作者也以如此自由直接的態度去寫作，那麼呈現出來的肯定是一本相當偏頗、甚至奇怪的藝術史。我們必須承認，面對一件偉大的藝術品，隨意說出討厭或不欣賞，是一種對藝術的偏見；我們可以欣賞米開朗基羅創作的俊美運動健將——「大衛」雕像，當然就可以喜愛羅丹那座有如披著浴袍的「巴爾札克」雕像；而杜勒的「自畫像」，精細的毛髮清晰可見，我們認為它很美很真；但梵谷的「自畫像」

不論在筆觸還是色彩，狂亂一如他的心靈，我們也覺得它很動人。所謂偉大的藝術品就是能呈現出各種動人的面貌，在不同的時代中，又被賦予不同的精神。

希望這本西洋美術小史，能讓讀者真正欣賞瞭解藝術品和它的藝術家，然後勾勒出一幅清楚的時代背景，甚至觸及到時代的靈魂。

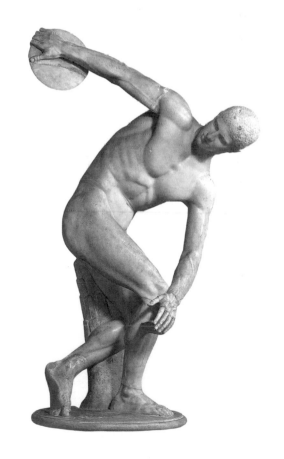

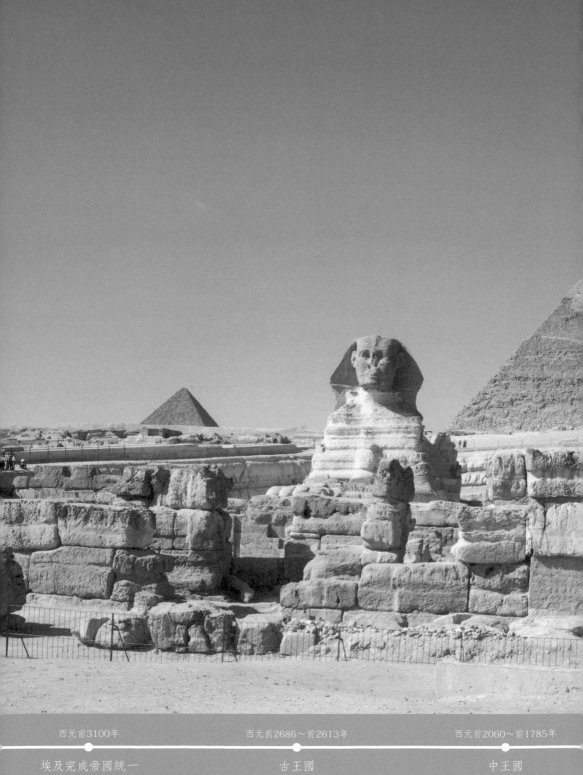

西元前3100年

西元前2686～前2613年

西元前2060～前1785年

埃及完成帝國統一

古王國

中王國

吉薩大金字塔群、獅身人面雕像、海夫拉王坐像

克奈赫堤墓壁畫

永生的渴求
古埃及文明

西元前 4000 年～西元前 332 年

　　埃及藝術是一個通向永恆、渴求永生的努力過程。大約
五千年前，尼羅河兩岸所產生的文明，由藝術大師傳授給門
徒，而一代又一代門徒的藝術作品，吸引了無數埃及藝術的
愛好和臨摹者，其中包括希臘人和羅馬人。直接傳承的結
果，埃及美術的風格數千年來幾乎是不變的、固定的。柏拉
圖說：「埃及的藝術一萬年來都沒有過任何變動。」埃及藝
術的嚴謹，來自埃及文明的信仰，因宗教信仰而形成的藝術
觀念幾千年來雖然沒有重大的變化，但它持續的努力卻深深
影響希臘和羅馬的藝術，與現代美術相銜接。

地中海

亞歷山卓港◆

吉薩◆　◆開羅

西奈

古代埃及

敘利亞

底比斯◆

紅海

閃長石礦採石場◆

◆阿布·辛貝爾

西元前1570～前1070年　　　西元前332年　　　　　西元前30年

新王國　　　　　　　亞歷山大征服埃及　　　埃及成為羅馬帝國的領土

▌通向永恆的金字塔

古埃及人利用石頭創造了尼羅河文明的偉大工程，金字塔就像一座石頭堆砌的山，矗立在古老而神祕的地平線上（圖1）。他們認為帝王就是天神的化身，當他死亡之時，人們盡量保護他的肉體，不讓他的聖體腐爛，如此才能使他的靈魂在未來繼續存在，古埃及人因此在屍體上塗抹許多防腐的香料和藥物，再用亞麻布條紮裹全身。而金字塔就是為了這些屍體——也就是木乃伊才建立的。

一個金字塔就是一個帝王的墳墓，他死後的木乃伊放入石棺中，周圍寫上符咒和法術，告訴帝王的靈魂如何通過旅程，走向重生之路。這樣的宗教信仰，使得每個帝王在有生之年召集了無數的土人和奴隸，以最古老的方法挖掘拖拉每顆兩噸重的石頭，堆起一個令後世千千萬萬人們震撼不已的巨塚。年復一年，日日夜夜，一個個使帝王通向永恆、獲得永生的金字塔，在埃及沙漠中建立起來，而無數古埃及工人的身影也伴隨金字塔留在沙漠中。

▌使死人續活的雕刻家

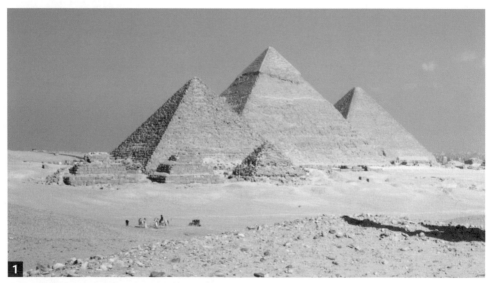

1 吉薩大金字塔：約西元前2613～前2563年，埃及吉薩。

埃及人視法老王為神在人間的代理人，並認為可從金字塔通往神界，甚至獲得重生。到底金字塔是怎樣建成的，到現在還是個謎，是出於埃及人對塵世的眷戀嗎？

古埃及文中，「雕刻家」的意思就是「使死人續活者」。古埃及的金字塔和雕刻都是幾何學的具體展現，埃及的幾何學發達是因為每年尼羅河氾濫就會把兩岸的土地田界全部沖毀，因此人們就必須再次分配土地，用直線和三角形重劃農田。而幾何學用在藝術上則成就了埃及藝術風格，例如古王國第四王朝的海夫拉王坐像，即充分發揮雕刻家的立體感（圖2）。

雖然有些人認為埃及雕像太過接近幾何式而顯得僵硬，但是這些「使死人續活」的雕刻家並未刻意去討好帝王，或刻意去刻畫出怎樣的神情，只要能掌握重點，保留這些帝王的相貌，就是帝王能永遠長存的保證，這也是為什麼古埃及雕像幾乎都是用最堅硬永恆的花崗石雕成的。

▌陪伴靈魂的浮雕和繪畫

所有埃及的藝術都不是為了讓活著的人欣賞，當然它們也不是用來讓金字塔中的靈魂觀賞用的，一切的目的都是為了讓靈魂獲得永生。在最早的時候，埃及是用

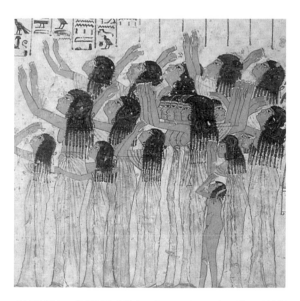

哀悼的婦女：拉莫斯陵墓壁畫，約西元前1370年，埃及底比斯。
這是一群正在哀悼死者的婦女，她們的臉部沒有表情，畫家以肢體語言如手舉向天、抖動的身體來表現悲傷的情緒。（編按）

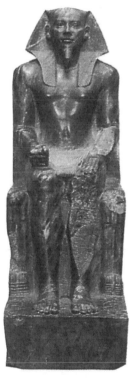

2

海夫拉王坐像：高168公分，古王國時期，約西元前2500年，埃及。
法老王的雕刻都用最堅硬的花崗石雕成，幾何式的造型、巨大威嚴的神情，象徵著另一種永恆。

活人陪葬，後來才用浮雕和繪畫取代真人，所以我們可以這麼說，這些在墓中所發現的藝術，不管是男女老少或花草樹木都是墓中靈魂的伴侶。因此，埃及藝術並不是用來裝飾和觀賞的，它任重而道遠，目的是為了幫助死者重生，使人續活。

埃及的繪畫並非寫生，而是將所看到的事物進行一個完整的記錄，埃及的藝術家和後世各國畫家的繪畫目的不一樣，他們並不特別在意畫得美不美，而是畫得完不完整，是否可以永久地將畫保存下來。因此，他們會用各種角度去描繪景物，如此一來，繪畫呈現的不再是某個特定時刻的單一景象，而是藝術家們腦中累積的記憶；所以畫家不是畫出他們所看到的，而是畫出他們所「知道」的，例如，階級較高的人，埃及人就把他畫得比僕人或奴隸的形體大些。

埃及的繪畫語言說明了他們的宗教信仰和生活習俗。克奈赫堤墓中的壁畫和畫中的文字，清楚告訴人們克奈赫堤的地位、官階，得過什麼榮譽、頭銜，過著怎樣的生活。在此壁畫中，我們可以像觀賞水族箱一樣清楚地看到河中的魚群，畫家甚至使泉水從蘆葦叢中上升，讓兩條被克奈赫堤用矛刺殺的魚在畫中清晰可見，畢竟牠們也算是主角。壁畫裡的題辭中說道：「獨木舟划過了巴比魯斯河床，

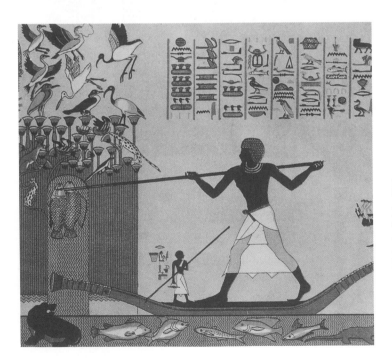

3

克奈赫堤墓壁畫（局部）：中王國時期，約西元前1900年，埃及。

畫中教導靈魂如何脫離肉體前往冥界，並使用護身符避免惡靈危害，人死後渡冥河則好像是全世界一致的神話故事。

越過野鳥棲息的水池，越過沼澤與河流，他用兩隻雙叉矛刺殺三十條魚，這樣打獵的日子是多麼快樂啊！」（圖3）這樣的繪畫風格就是埃及的特殊風格。

埃及藝術的秩序感

　　埃及藝術的秩序感表現在所有雕像、繪畫、神廟與金字塔中。我們熟悉了埃及的藝術形式和美感表現後，可以確定絕不會在繪畫、建築、雕刻中發現令人意外的東西或元素，每個部分都有其道理，有法則可循，而這樣的風格至少持續三千年。

　　為了延續這樣莊嚴謹慎的風格，每個藝術家從很年輕的時候就開始學畫，他們在當學徒的時候就知道，如果畫的是天神則規定以鷹頭作為象徵，死神是狐狼；坐姿雕像的雙手必須放在膝上；男人的膚色一定要比女人黑、個子要比女人大；繪畫浮雕的人頭一律是側面。藝術家從不被要求在藝術中表現出自己的獨特風格；相反地，如果他的畫能與最知名的紀念雕像、墓中繪畫愈相似，那麼他就愈受敬重。

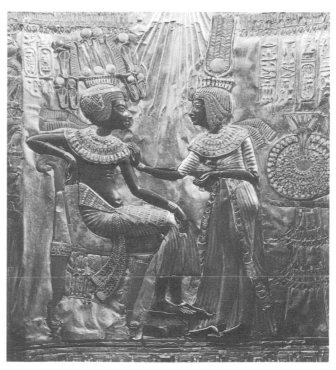

圖坦卡門王及王后：圖坦卡門墓王座後的著色鍍金木製品，新王國時期，約西元前1330年，埃及開羅。
......................................
埃及的雕刻人物動作雖不太自然，卻散發出一股沉靜和諧的氣氛，鍍金的木製品則反映皇宮奢華的生活。

如果我們用小孩子畫圖的方式來看埃及繪畫的特性，就更能瞭解埃及的藝術特質。為了讓畫中的事物井然有序又能被看得清楚，人物的手腳不縮短，也就是沒有遠近、前後的概念。在埃及信仰中，這些金字塔古墓裡陪伴靈魂的繪畫人物，如果手臂因為要表現遠近前後而得縮短或遮住，那麼以他這樣一個少了一隻腳或只有短手臂的人，要如何為死者戰鬥呢？又怎麼能夠奉上祭物給死者呢？因此，當我們看到埃及浮雕和繪畫裡的人物的臉呈側面，卻有一隻屬於正面的大眼睛，人物的動作顯得有點不自然卻又有一種沉靜和諧的氛圍，那是由於埃及風格中嚴謹的秩序感所致。（圖4）

全民樂見碩大藝術

有些歷史學家認為，埃及的金字塔是那些世世代代無數奴隸流血流汗建成的，但有更多的歷史專家認為功勞不只是奴隸，還包括了古埃及每個王朝的人民。埃及最有名的藝術：金字塔、人面獅身像和方尖碑都是碩大無朋的藝術品，而它們都與王國的存亡有關。金字塔是法老的墳墓，他在此獲得永生，王國也因此得以永久延續下去；而人面獅身像是金字塔的守護者；方尖碑則是刻著法老戰士英勇戰功的年代記，它本身是一個王國的紀念碑，這些從埃及宗教信仰所產生

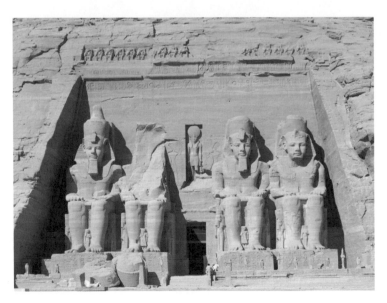

5

拉美西斯二世神廟：高20公尺，約西元前1275～前1225年，埃及阿布·辛貝爾。

拉美西斯二世是埃及最後的法老王，那時已是埃及衰落的前夜，他對龐大工程與天文科學的熱情，使埃及各地都留下了他的建築，甚至不是他建的神廟都刻上他的名字。

的巨大建築，雖然都是法老運用權力而完成的，但整個王朝的人民參與意願比我們想像中高得多，人民深信這些建築可以使整個王朝的生命永存。（圖5、6）

▌埃及人手一本《死書》

在追尋永恆的過程中，古埃及人將宗教、科學、美學和想像力發展到極致，他們對塵世有無限的眷戀。為了讓靈魂在尋求輪迴轉世的期間，能夠順利地抵抗惡魔又能努力修行，埃及人特別針對這些靈魂在旅途上的需要而寫了一本《死書》，全書是一條細長的卷軸。大約在西元前1000年前，埃及人普遍地閱讀這本死書，那時每個大街小巷，以及所有的書店都在販賣這本書。他們相信經過各種的努力，自己一定可以如神靈般永恆存在。

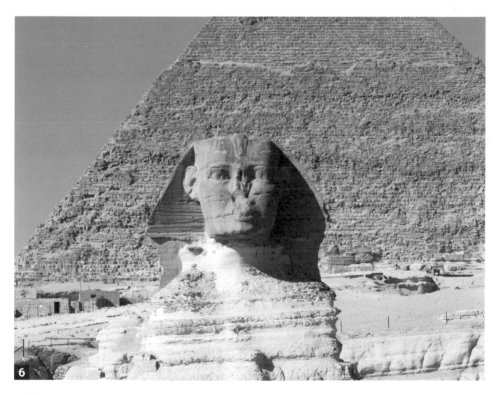

獅身人面像：吉薩大金字塔群的一部分，古王國時期，約西元前2575～前2525年，埃及吉薩。

此塑像原為雄性，是仁慈與高貴的象徵，不知為何到了希臘時期卻變成雌性的邪惡怪物，最有名的謎語是斯芬克斯盤據在路口問：「什麼動物早晨用四條腿走路，中午用兩條腿走路，晚上用三條腿走路？」

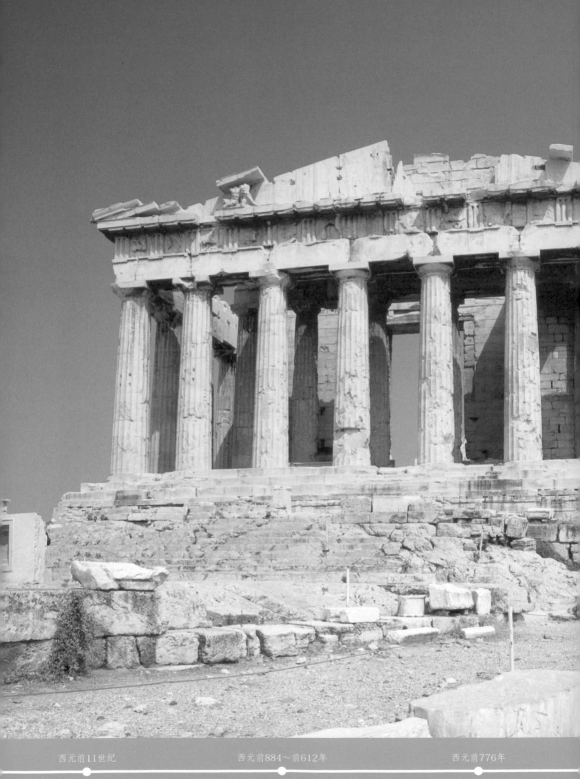

西元前11世紀

西元前884～前612年

西元前776年

希臘文明開始

亞述帝國

奧林匹亞運動會開始

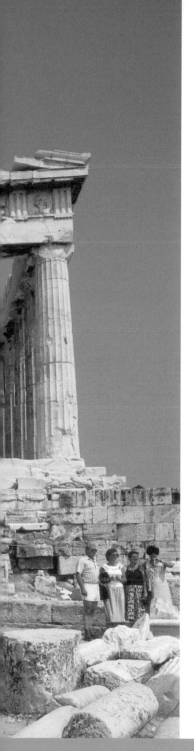

美的呼喚
希臘文明

西元前 7 世紀～西元前 5 世紀

希臘人的藝術天分是與生俱來的，一直到現在，我們還是受到希臘藝術的影響，藝評家認為：「我們都是希臘人的學生。」然而，與當時強大繁榮的古埃及文明比較，希臘人被視為未開化的野蠻民族，直到亞歷山大大帝讀了希臘史詩《伊利亞德》後，才稍微承認希臘人也是有一點文明、一些文化的。

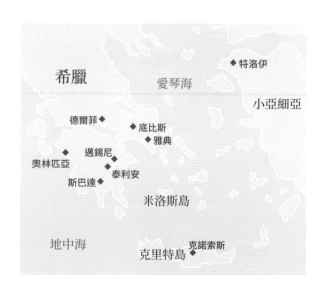

希臘

愛琴海

特洛伊

小亞細亞

德爾菲◆

◆底比斯
◆雅典

奧林匹亞◆　◆邁錫尼
◆泰利安
斯巴達◆

米洛斯島

地中海

克里特島　克諾索斯◆

西元前539～前333年　　　　西元前387年

波斯帝國　　　　　柏拉圖成立學院

▍小國林立、自由城邦

　　藝術風格的產生，來自對藝術持續而長久的努力，所以在強大的專制君主統治下，埃及藝術風格深遠而恆久地矗立在那東方的沙漠上，並且影響了鄰近的希臘與羅馬。相對於埃及藝術的一致性和保守謹慎，由大小島嶼環繞的希臘，情形是大大的不同。

　　西元前七世紀至前五世紀，當時希臘的核心——克里特島，是個相當繁榮富裕的小王國，而環繞四周的島嶼並不完全屬於某一個王國所有，於是小國林立，每個國家都擁有自由生存的自主權。其實，這時的希臘各島嶼是旅遊世界各地的海員、與各國進行海上貿易的船隻和冒險亡命的海盜頭子的聚集地，他們擁有的大批財富建立起希臘人最初的國家形式，最後奠立了希臘文明和藝術風格。

▍希臘古瓶的哀悼儀式

　　希臘最初的幾個世紀，藝術還顯得相當生硬僵直，他們的建築和雕刻都還停留在粗糙、樸拙、野蠻的階段。希臘這時期的繪畫並沒有被保存下來，但我們可以從希臘古瓶瞭解他們嚴謹的繪畫構圖和幾何形式（圖 7）。有關希臘古瓶的繪

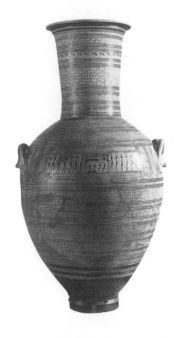

7

希臘古瓶：悼念死者，高155公分，約西元前700年。

- -

希臘人最初的藝術相當生硬，這只幾何圖案的古瓶還停留在樸拙階段，黑墨做為背景是當時的特色。

8

帕德嫩神殿：多利克式建築，西元前447～前432年，希臘雅典。

- -

希臘人是天生的雕刻家與建築師，他們緩緩地蓋出氣勢磅礡的神殿，建築元素雖素樸簡單，卻周延慮及視覺效果，無論是圓柱頭或整個地基，其實都呈圓弧，而不是四四方方的直線。

畫，一直流傳著一則美麗的傳說。

傳說最早在陶器上畫畫的人，是一位陶器店東的女兒，有一天她在房裡思念遠行的情人，突然間，她看見牆上映出一個人影，定神一看，竟然是她朝思暮想的情人身影，之後，她只要想念情人時，就開始用黑墨在陶器上塗畫出情人的影子。

檢視希臘古瓶的繪畫就能夠瞭解這個傳說的起源。在繪有古老社會的哀悼儀式裡，所有的畫中人物都被塗成黑色，像是一幅人影畫。繪畫的風格比埃及藝術看來似乎更加樸拙，線條更為僵硬。死者躺在棺架上面，左右兩邊排排站的婦女把雙手舉到頭上做慟哭狀，動作整齊劃一，沒有任何意外之筆，彷彿只是一種表達哀悼的圖騰。

▎雅典的帕德嫩神殿

希臘人雖然沒有留下這個時期的繪畫作品，但是他們的建築和雕刻成就卻震驚了後世的藝術愛好者。希臘人可說是天生的雕刻家和建築師，他們所創造的柯林斯式（Corinthian）、多利克式（Doric）、愛奧尼亞式（Ionic）等建築，不

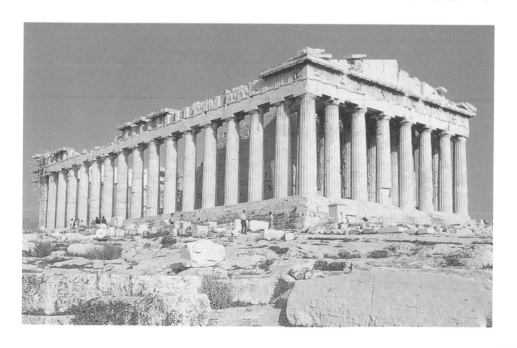

僅美輪美奐，而且氣勢磅礴，具有原創性。

　　希臘民族裡，以刻苦嚴謹而知名的斯巴達人是多利克族，以這個民族的性格所建立的建築格式，可想而知一定是相當的素樸簡單。例如，雅典的帕德嫩神殿就是多利克的建築格式（圖8）。這類型的建築有極高的實用性，多利克族人在建造它時就設想了它的每一個功能，使建築的每個部分都不會被浪費。

　　約莫西元前480年，波斯人侵略雅典，並且燒毀了當時的神殿，後來，雅典人擊退波斯人，馬上就在原地用堅硬不滅的花崗岩重建一座更為莊嚴偉大的帕德嫩神廟。當時的神殿，其功能和現代教堂並不完全相同，希臘人將祭壇設在露天之處，祭拜儀式當然也在神殿之外舉行，所以，帕德嫩神殿這類的建築設計，特別重視樑柱的設計，讓它從外面看來有一種宏偉從容的氣質。

　　多利克式的帕德嫩神廟，用圓柱來支撐強而有力的石頭橫樑，這些橫樑稱為「楣樑」（Architrave），置於圓柱上的橫樑整體稱為「柱頂線盤」（Entablature），建築師伊克提諾斯把柱頂線盤設計得較為低矮，因此使柱子顯得高聳，而且他發現如果改用一般的方形柱或筒狀柱，神殿會顯得笨重，所以他小心而巧妙地使柱子中段稍稍隆起，而在接近頂端時逐漸變細，這樣看來，柱

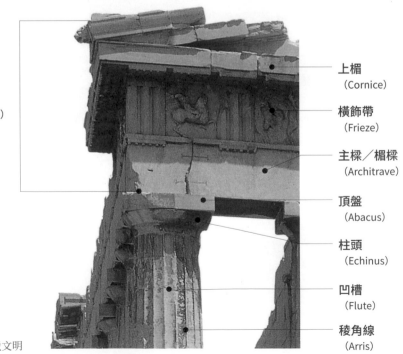

柱頂線盤
（Entablature）

上楣
（Cornice）

橫飾帶
（Frieze）

主樑／楣樑
（Architrave）

頂盤
（Abacus）

柱頭
（Echinus）

凹槽
（Flute）

稜角線
（Arris）

子本身似乎有了彈性，沒有被壓得變形、喘不過氣來，因此我們在觀賞帕德嫩神殿時，只覺得它儘管宏偉壯麗，卻沒有埃及建築碩大無朋的龐巨感，或許這表達了當時的希臘現狀，而且每個神殿都是供人民使用的，並非是帝王君主一個人的私器。小國林立的希臘，沒有一個君主能夠強迫全族的人受他的役使，於是，位於雅典市中心的神廟，四周連綿起伏的山巒使它更顯莊嚴雄偉，但人們仍覺得它是由人所建造的，而不像埃及金字塔一樣，彷彿來自「神」的奇蹟。

▌德爾菲的青年塑像

古埃及王朝的雕刻藝術，充滿了深厚宗教信仰的神聖法則，一代又一代，這些埃及藝術家盡量創造一種完美，也盡可能地忠實追隨先前的藝術大師。而希臘人的雕塑石像則是從埃及人停手的地方出發。

早期的希臘雕刻儘管可以看見明顯的埃及風格，但希臘人大膽地把人體從身體中雕刻分割出來，兩條腿終於自由分開了，不再像埃及雕刻一樣連在一塊大石頭上。希臘人努力研究如何雕塑站立的青年人像，學習表現軀體的豐美和身體的彈性。他們發現如果雕像的雙足不固定在地面上，那麼肢體動作會顯得生動許多；如果嘴角微揚，那麼雕像就充滿了笑意。當然，以現在我們的眼光來看當時的希臘雕像如「德爾菲青年」（圖9），我們會認為希臘藝術家的新發現、新概念顯

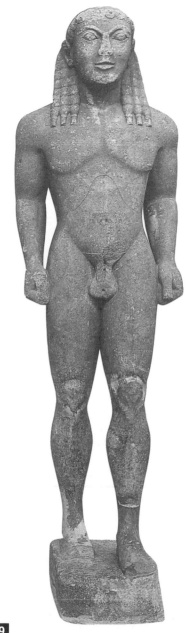

9

德爾菲青年塑像：大理石，約西元前540年，希臘德爾菲考古博物館藏。

從希臘的雕像可以看到古埃及的風格，但是這塑像的雙腿已經分開，並開始表現身體的肌肉與內裡的美感。

得有些窘迫，因為這最初不純熟的新表現法，使得那臉上的微笑像是一種侷促尷尬的咧嘴；而那僵硬的立姿，也像是一個造作的青年。

　　然而，當希臘人嘗到原創的樂趣，就不願意再完全聽任埃及藝術的古老法則了。他們不願意像埃及人一樣，完全以知識來建構人體，而是用他們敏銳的眼睛來表現人體。希臘人剛開始的藝術革新是困難的，然而，他們終究繼續往下不斷探索，而且成就非凡。

▌畫出第一隻正面的腳

　　早期希臘古瓶的繪畫，像是構圖嚴謹的幾何圖形，人物彷彿是整齊劃一的三角與直線黑色人影；然而，漸漸地，這種古瓶上的黑體繪畫技巧有了突破性的發展。我們發現希臘畫家會在陶器上簽名，證實當時許多畫家受到相當的重視，甚至比雕刻家出名。在當時，陶器工業發達的希臘，繪瓶的藝匠必須找到新的表現法讓自己的陶器更受歡迎。

　　西元前六世紀，雅典藝術家艾色基亞斯（Exekias）的作品——雙耳長頸瓶（圖10），他不再使古瓶人物排排站，而是荷馬史詩中的兩位英雄阿基里斯

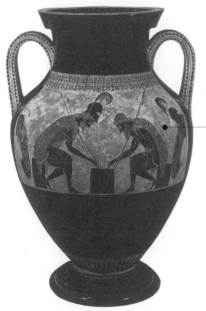

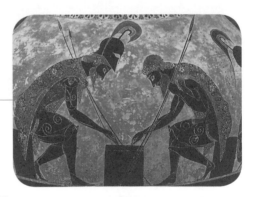

10

希臘雙耳長頸瓶：艾色基亞斯的作品，約西元前6世紀。

跳脫埃及式人物排排站的方式，生動描繪出兩名荷馬史詩人物的動作與表情，但仍為側面構圖模式。

（Achilles）和阿傑斯（Ajax）正在帳篷裡下西洋棋。兩人的手各持長矛，似乎隨時就要出征去了，而兩人微微弓曲的背與圓形把手相呼應，人物線條變得流暢自然。

這時的希臘畫家有個偉大的發現，他們運用了「縮小深度畫法」（藝術上採用的透視法，使個體展現三度空間），那是有史以來藝術家首次畫出一隻正面的腳（圖 11）。於是在繪有戰士辭行情景的希臘古瓶中，我們看到兩位年老的父母正為他們準備赴戰場的兒子穿戴戰袍，三個人的頭都還是側面圖，但是青年的一隻腳終於伸向前面來了，讓人們看到了他五根腳趾頭，這可是繪畫史上頭一遭，它最大的意義是：老舊的法則過氣了，新的藝術視野和角度已經上路。

希臘眾神之美

希臘諸神的神話，彷彿開天闢地以來就流傳在地中海大小島嶼和城邦中，科學與哲學也在愛琴海萌芽。這時，每年為慶祝酒神戴奧尼瑟斯復活儀式所發展出來的戲劇，開啟了希臘戲劇的黃金期，自此，希臘神話與藝術是息息相關的。無論是在建築浮雕、古瓶繪畫、雕塑人物或其他的藝術作品上，希臘眾神成為藝術

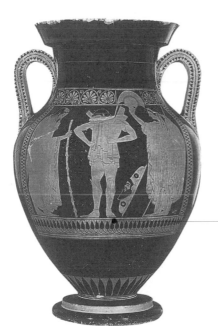

11

希臘古瓶：戰士辭行，約西元前510～500年。

雖為側面構圖，但腳的畫法已融入透視法原理。縮小深度，正面表現五根腳趾，逐漸擺脫埃及式傳統的刻板畫風。

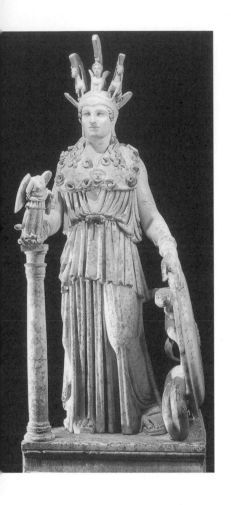

12

雅典娜女神像：羅馬人的仿作，大理石雕刻，約西元前447年，希臘雅典。

頭盔中間放置了斯芬克斯，頭盔的兩側是獅鷲的浮雕，雅典娜穿著垂到地板的戰袍，胸前裝飾的梅杜莎頭是以象牙製成，祂一手捧著勝利女神雕像，另一手持長矛，腳邊有一面盾牌，靠近長矛處還雕了一條蛇。

家最喜愛的題材，也是一般大眾最熟悉的形象。

在埃及藝術中，天神的形象總是那麼遙不可及；神靈似乎法力無邊，讓觀賞者心生畏懼。然而，希臘人的藝術雕塑卻不刻意去描繪眾神的魔法，而是盡量讓塑像美麗，使人們樂於欣賞，浸淫在美的國度中。

當雅典人擊退來犯的波斯人後，便很快地在衛城原地重建了帕德嫩神殿。伊克提諾斯（Iktinos，活躍於西元前五世紀中）擔任重建神殿的建築師，知名的天才雕刻家菲狄亞斯（Phidias, 480-430BC）負責塑製神像，並監督神殿的裝飾工作。菲狄亞斯為神殿設計、塑製了許多希臘眾神，其實，我們目前在博物館看到的菲氏作品，都是羅馬人的大理石仿作，而原作則是用黃金和象牙做成的。

菲狄亞斯手中的雅典娜，不再是一個有神祕魔法、隨便就可以致人於死地的女神，世人在感受到雅典娜的力量時，知道她的力量不是有個神靈住在雕像中，而是純粹來自於雕像本身的美麗（圖12）。於是，當人們以欣賞美的藝術品的心態，來對待這些被藝術家繪製的希臘眾神時，當人們真正領悟了菲狄亞斯的藝術之美時，自此希臘人有了非常不同於先民信仰的神明觀。

重建帕德嫩神殿的雅典人創造了希臘世界，這時不僅是雅典的鼎盛期，也是希臘美術的黃金期，一般人稱之為希臘的「古典時

期」，也是這個時期，希臘人終於掌握了埃及藝術或亞述藝術在「古老法則」與「原創性的自由」兩者之間的平衡；希臘人在美的道路上，愈走愈穩健。例如菲狄亞斯為宙斯神殿所創作的希臘神話雕刻作品（圖 13），便流露原本埃及雕刻藝術特有的宏偉、優雅、寧靜和嚴謹，可是，人們卻又能明顯地看得出來它們都是希臘藝術風格。這是因為希臘人已經知道如何巧妙運用「固有法則限度內的自由」，知道如何讓藝術作品既古典優雅，又流暢有創意。尤其這個時候的希臘人

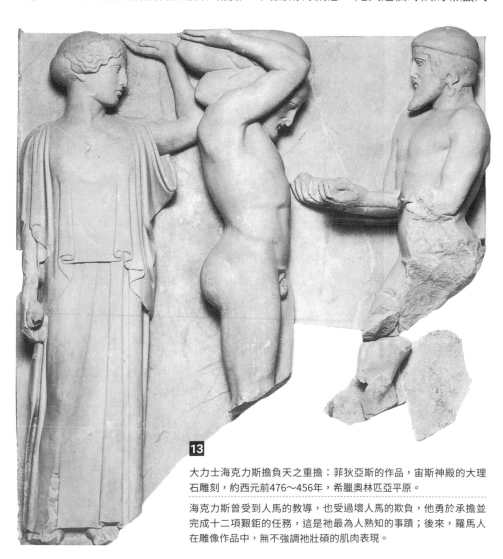

13

大力士海克力斯擔負天之重擔：菲狄亞斯的作品，宙斯神殿的大理石雕刻，約西元前476～456年，希臘奧林匹亞平原。

海克力斯曾受到人馬的教導，也受過壞人馬的欺負，他勇於承擔並完成十二項艱鉅的任務，這是祂最為人熟知的事蹟；後來，羅馬人在雕像作品中，無不強調祂壯碩的肌肉表現。

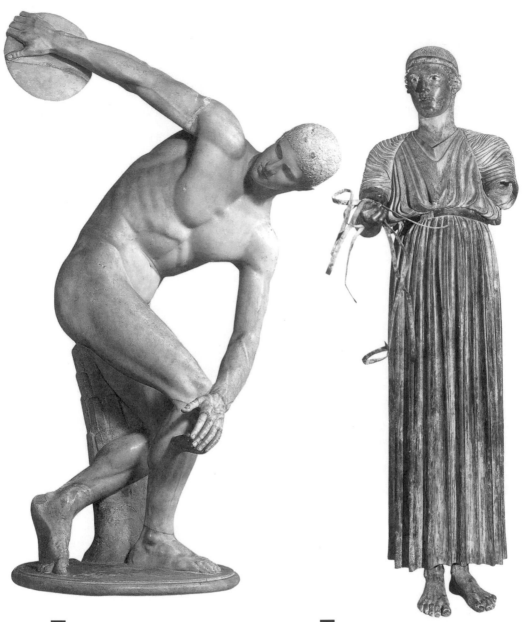

14

擲鐵餅者：羅馬人仿米農的作品，大理石雕刻，約西
元前450年，義大利羅馬國家博物館藏。

希臘神話中的奧林匹克運動會，各項運動無不把肌肉
與筋理的形象雕刻出來，充分展現力量與美感。

15

兩輪馬車競賽者：銅雕，約西元前475年，德
爾菲出土。

競賽者身著華麗莊嚴的長袍，眼睛嵌入彩色石
頭。希臘的銅雕作品很多，可惜保存不易。

對科學充滿熱情，對人體組織產生興趣，於是刺激藝術家去學習解剖學，研究骨骼和肌肉組織之間的關聯，塑造一個更令人信服的人體雕像，而且就算是穿著長袍，體態仍清晰可見。

奧林匹克的運動英雄

除了希臘眾神的愛恨嗔癡是藝術家永遠不厭煩的題材，這個時期還留下了許多正在比賽的運動員雕像。眾所周知的奧林匹克運動會發源地就是在希臘，所以藝術家以運動員做為模特兒，一點也不令人驚訝，我們現在還是看得到奧林匹克英雄的身影，例如「擲鐵餅者」和「兩輪馬車競賽者」。

與菲狄亞斯同期的雕刻家米農（Myron），他最知名的作品就是「擲鐵餅者」（圖14），目前我們所看到的這件作品是羅馬人的仿作。米農這件作品讓我們對動態的人體有了更進一步的瞭解。這位年輕的運動員彎下腰，手握鐵餅向後擺動手臂，正準備出擊，這時他即將旋轉身體，讓飛轉的身體來增加他擲出的力量。從這件作品我們感受到由肢體動作所產生的緊張感以及流暢的力量，藝評家認為米農掌握了動態，一如當時的畫家掌握了空間。

至於在德爾菲出土的「兩輪馬車競賽者」（圖15），是唯一現存的希臘銅雕作品。他的眼睛嵌上彩色石頭，而且頭髮眼睛、嘴唇都鋪上一些金色粉末，使得原本會顯空洞茫然單調無趣的銅雕變得豐美亮麗；此外，他身著當時華麗莊嚴的長袍，並不像其他作品大部分都是裸體的雕塑像。其實，當時希臘參加奧林匹克運動會的人，並不是如同現在我們所選出的專業運動員，而是希臘上流社會裡的優秀人才；希臘人認為，競賽的優勝者必然擁有上帝特別恩寵的天分，於是神殿裡就環繞著獻給神的天才運動員，象徵天賜恩典永遠存在人間。

浮雕，立體的希臘戲劇

埃及的方尖碑上面刻滿了浮雕，記載當時帝王的戰爭功績。然而在神話流傳廣遠、戲劇正當萌芽的希臘，藝術家所刻的浮雕皆是一則則優美神話、一齣齣精采戲劇。

在帕德嫩神殿裡，描繪著遊行行列在女神慶典上的各種競技比賽和表演節

目。緊握著盾的手臂，頭盔上因風飄動的翎毛，快速奔跑而翻飛的斗篷，我們確定希臘藝術家征服了空間和動態。浮雕裡的人物與真實世界的人們爭著演出戲劇的精采（圖16）。

如此的戲劇張力也運用在古瓶彩繪中，不錯，是彩繪，而不再是早期單調沉悶的黑影繪畫。畫家採用希臘窯溫中能夠保存下來的色彩加以描繪，如紅、白、棕、紫等色彩；而且運用色彩的技藝愈來愈純熟，已達到繁複精美的階段，擺脫了早期黑體人像和紅體人像的簡單樸拙風格。畫家在陶器上繪上許多動人的神話，並透過這些作品將人類的心靈活動表達出來，傳達人類最古老的情感。像「赫密斯帶戴奧尼瑟斯去給巴普西蘭努斯」（圖17）這個作品就是經典的例子，瓶上的繪畫描述使神赫密斯偷偷帶著他的弟弟戴奧尼瑟斯去給巴普西蘭努斯，圍繞在旁的人像是女神。酒神戴奧尼瑟斯是天神宙斯與他的情婦之一所生的其中一個兒子，為了不要讓善妒的希拉發現，也為了讓戴奧尼瑟斯逃過希拉的追殺，所

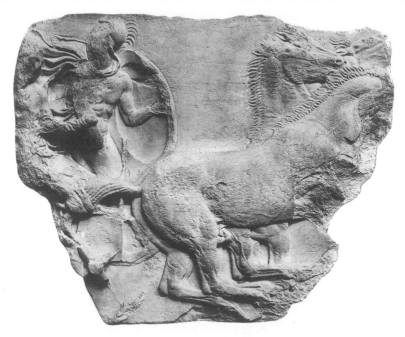

16

兩輪馬車駕馭者：帕德嫩神殿的浮雕，約西元前440年，英國倫敦大英博物館藏。

兩排馬車的浮雕，除了「神」的世界，這雕刻還表現了戰爭的一面，開始有「人」的出現，但是大部分的人臉都被磨去，是什麼原因呢？

以要求使神祕密地把幼小酒神送給巴普西蘭努斯撫養。希臘古瓶繪畫發展至今，就像現代電影的發展歷程，從黑白躍進彩色，如今色彩仍奪目動人。

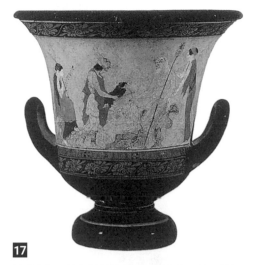

17

希臘古瓶：赫密斯帶戴奧尼瑟斯去給巴普西蘭努斯，約西元前440～前435年。

希臘古瓶的繪畫從黑底躍進彩色，而且色彩動人，這樣的希臘故事，由一個簡單的構圖變成一段連環的故事。

▎感情影響人體動作

蘇格拉底是這個時期的大哲學家，他鼓勵藝術家仔細觀察「感情如何影響人體動作」，讓藝術作品能巧妙而精確地傳達人類的心靈活動，而這些偉大的藝術家都做到了。因為他們敏銳的眼睛能觀察出人體動作的每個環節和關聯性。我們看到人物的動作是多麼自由，完全是屬於自己的，不再受制於神，不再受制於僵硬的法則，看起來是那麼自然，那麼美麗，而這一切一切形成了希臘藝術令人感動的沉靜與和諧。

西元前五世紀初期，是雅典的民主政治達到最高峰時，也正是希臘藝術的鼎盛期。藝術家利用「縮小深度法」（透視法），在畫面上表現出深遠的空間效果，這是希臘藝術的偉大革新。然而，那時的藝術家地位只能算是雅典民主政體下的卑微工人，並沒有什麼人尊敬他們，詩人和哲學家也不屑與他們為伍，視他們為下階層的人物。沒有人為藝術家們寫書作傳，他們在從事建築雕刻時，就像工人一樣必須用自己的雙手做苦工，忍受風吹雨打和日曬塵埃，這樣的形象當然不是一種上流社會文雅人士的表徵。

直到重建帕德嫩神廟的政治領導者伯里克里斯聘請建築師設計神殿，請雕刻家菲狄亞斯監督神殿裝飾工作，藝術家才漸漸為世人所重視，也有愈來愈多的人是出於對藝術品本身的喜愛，而不再是為了信仰宗教的理由或政治的要求；他們欣賞一件藝術品，只因它能感動人，只因它是美的。

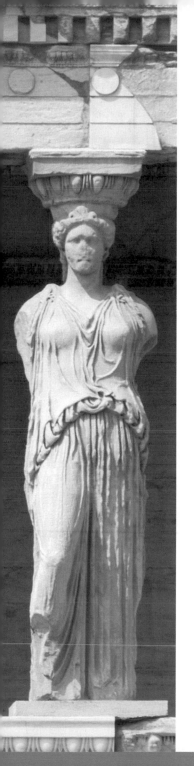

美麗的國度
希臘化藝術

西元前 4 世紀～西元前 1 世紀

　　從西元前四世紀初期開始，希臘就面臨了一些大大小小的戰爭。在西元前338年於撒隆尼亞戰役（Chaeronea）慘敗後，馬上又淪為馬其頓帝國的屬國，在馬其頓的統治下，不到兩年，馬其頓國王腓力普二世被刺身亡，由他的兒子——知名的亞歷山大大帝繼位。亞歷山大大帝喜歡希臘文化，嗜讀荷馬史詩，據說他出征時，身邊總是帶著一本《伊利亞德》隨時可讀。然而，他仍然視希臘為蠻夷小國，那時的大國是波斯帝國。

西元前86年

羅馬人劫掠雅典城

西元前100～44年

凱撒佔領羅馬，成為獨裁者

▌愛奧尼亞式的溫柔

　　希臘古典時期有好幾種建築風格並存，然而，主要還是多利克式和愛奧尼亞式，前者是受了埃及、邁錫尼和古希臘三種風格的影響，揉合而成，以帕德嫩神殿為代表；而後者則來自愛琴海島嶼和小亞細亞沿岸地區。愛奧尼亞為古希臘殖民地，最能代表它的建築是厄瑞克忒翁神殿，約為西元前五世紀的建築。它的柱子比較瘦長，不似多利克式柱子那樣宏偉（圖18），而且柱子頂端有卷雲式的設計。東西的房間是雅典娜女神的聖壇，面向帕德嫩神殿的方位有一個門廊是為「女神的門廊」（圖19），用來支撐這個門廊屋頂的是六個女神雕像，使得這座建築更見溫柔優雅。

　　長年的戰爭，結束了雅典城和希臘全境的經濟繁盛。建築風格也傾向愛奧尼亞式，雅典衛城的雅典娜勝利女神神殿，在西元前五世紀新添的雕刻欄杆及其裝飾，顯示了人們對愛奧尼亞風格的興趣和喜愛。

　　雅典娜勝利女神神殿欄杆上的女神雕像（圖20），像是個美麗的少女，而非遙不可及的天神，她走著走著，突然彎下身子，試圖把鬆掉的鞋帶繫好；於是

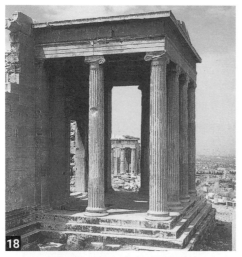

18

厄瑞克忒翁神殿：西元前5世紀，希臘雅典。

此神殿位在帕德嫩神殿北邊，採用愛奧尼亞式列柱設計，特色是圓柱比較瘦長。

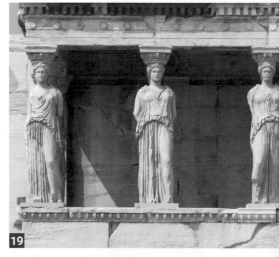

19

女神的門廊：厄瑞克忒翁神殿，西元前5世紀，希臘雅典。

神殿以女神列柱來支撐屋頂，使建築更顯溫柔優雅。

我們看到，藝術家多麼巧妙地刻劃出她少女曼妙的體態，那薄而軟的披衣隨著胴體的移動而輕輕貼在她的身上，身體線條是多麼豐美迷人。我們崇敬她，是因為她本身的美麗，而非她是勝利女神。之前，雕刻大師菲狄亞斯因呈現眾神形象而聞名，到了此時，藝術品似乎有了一些自我意識，或許人們真的相信藝術應當完全自由。

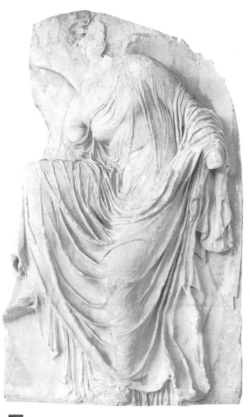

20

女神雕像：雅典娜勝利女神神殿欄杆上的大理石雕刻，約西元前408年，希臘雅典。

栩栩如生的衣服皺褶，隱約可見的身形體態，薄紗披衣讓這一切顯得那麼柔軟。

希臘雕像體型完美

希臘藝術到了西元前四世紀中葉，相較於兩白年前的「德爾菲青年塑像」時代，風格已明顯不同，社會大眾對藝術的態度也有了轉變，人們開始討論藝術品，討論它們的流派、理念和形式，就像他們去看了一齣戲劇後提出評論一樣，非常的熱烈。

現在當我們要讚美一個人的頭、臉和身體有著最優美古典的線條時，我們會說他簡直像一座希臘雕像，而一般人所指的希臘雕像，就是古典時期的雕像風格，西元前四世紀的雕像是人類身體的完美典範，最受到世人歌頌。這個時期最偉大的雕刻家是普拉克西泰利斯（Praxiteles），他的每件作品受到普遍的肯定和高度的評價，許多詩人都曾作詩歌詠，現在我們已看不到他大部分的雕刻品，只能從詩人的歌頌裡得知他的天才。

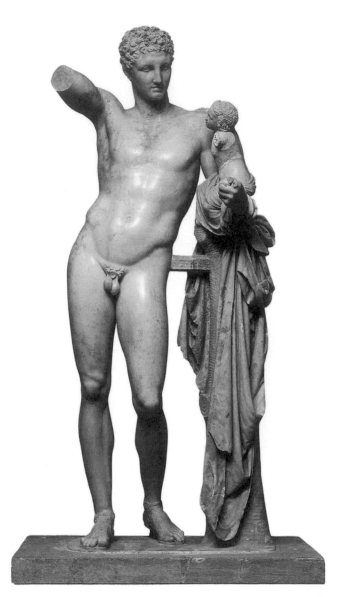

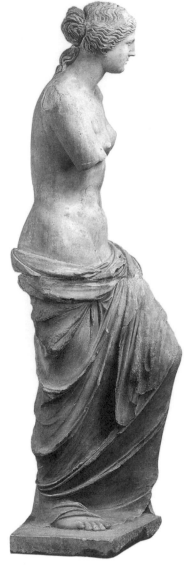

21

赫密斯與小酒神：普拉克西泰利斯的作品，大理石雕刻，高213公分，約西元前340年，希臘奧林匹亞考古博物館藏。

完美人體的呈現，雕刻家應該解剖過人體，因此能清楚表達皮膚下的肌肉與骨骼。

22

米羅的維納斯：高200公分，約西元前200年，法國巴黎羅浮宮藏。

維納斯，這位希臘神話中愛與美的女神，身材比例勻稱，至今仍是女性追求的目標。

普拉克西泰利斯其中一件在奧林匹亞希拉神殿出土的「赫密斯與小酒神」（圖21），我們看到了一種完美人體的呈現，一切僵直的線條都消失了，他們以十分自然的身姿站在我們面前，可是看起來還是非常氣勢磅礡，神氣得很。普氏必然研究過人體解剖，他能清楚地表達柔軟的皮膚下，肌肉和骨骼該如何凹凸有致。然而，我們必須承認，從來沒有人類的身體能夠那麼完美、勻稱、優雅、豐滿，因為這個時期的藝術家，會先仔細臨摹模特兒，然後去掉他覺得不美的部分，最後再將模特兒美化，完整呈現出他心中最美的人體典型。

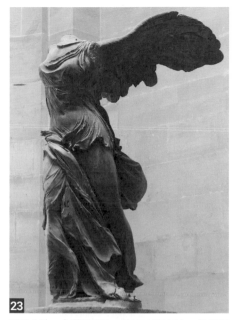

23

勝利女神：大理石雕像，約西元前190年，法國巴黎羅浮宮藏。

雖然沒有頭與手，這飛翅的形象足已說明希臘化藝術的自信心，想像在戰船的船首放上這件雕刻，戰爭雖未開打，軍人的士氣是多麼高昂。

　　有些藝術史家認為，此時的希臘雕像太美、太理想、太完整了，可說是失「真」。然而，更多的人認為，希臘此時的雕刻作品，終於不像幾個世紀前那麼蒼白無力，希臘人終於為原本沉悶沒有生命力的雕像放進了動人的靈魂。

　　他們的確是修整人體的缺點，但並不過分；他們呈現完美體態，卻能與自然取得和諧，這是希臘雕刻家懾人的天分，至今，人們仍然歌頌著這些雕像。

▌藝術狂飆的希臘化時代

　　維納斯是希臘神話中愛與美的女神，現在存於羅浮宮的「米羅的維納斯」（圖22），是人們最熟知的維納斯形象，從此，女體雕像與男體雕像同享一樣重要的地位，這時候，希臘進入所謂的「希臘化」時代。

　　馬其頓帝國的亞歷山大大帝征服了埃及、波斯和印度之後，產生新氣象，藝術史學家稱這個時期為希臘化時代。這是由於希臘文化隨著亞歷山大大帝的版圖

而擴展，希臘化諸王國出現，此時經濟活動更為活潑，人民生活水準提昇，羅馬的地位日益重要。希臘化風格大約維持了三百年，直到西元 31 年，安東尼與埃及皇后克里奧佩脫拉被屋大維擊敗後才告結束。

　　約莫西元前二世紀的「米羅的維納斯」其作者已不可考，它可能是有人利用普拉克西泰利斯的方法和理念，所做成的「維納斯與邱比特」之一。維納斯寧靜的神情、豐腴的身體和優美姿勢都顯示出受到普氏作品的影響，她微傾而略帶誘惑的姿勢，是希臘化風格的特色。除了維納斯，另外一件女體雕像也是相當知名，那就是「勝利女神」（圖 23），雖然女神的頭已經失佚了，但她伸展的雙翼迎風飛揚，雙腳則輕輕落在一艘戰船的船首上，我們很驚訝在這件作品上，堅硬的大理石竟然可以變得如此流動輕柔，薄軟的輕紗讓女神胴體看來更加渾圓，而迎風翻飛的衣袂，線條那麼溫柔，讓人忘了她是一件大理石雕像。

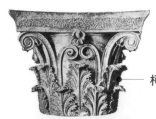
柯林斯式柱頭

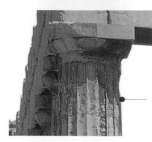
多利克式柱頭

愛奧尼亞式柱頭

24
希臘化藝術表現在建築上，逐漸由簡潔的多利克式列柱、優雅的愛奧尼亞式列柱，發展出柱頭草葉茂盛的柯林斯式列柱，突顯出富甲一方的商城氣魄。

▎富裕的柯林斯

　　亞歷山大大帝建立了幅員幾佔半個世界的帝國，對希臘文化有相當的重要性，因為從此以後，希臘藝術由小島嶼小城邦的形態成為遍及大半世界的文化。藝術史家不把這段時間稱為希臘藝術（Greek Art），而是「希臘化藝術」（Hellenistic Art），指的是亞歷山大在東方建立的帝國所發展出來的藝術，如小亞細亞的安提奧其（Antioch）、帕格蒙（Pergamon），埃及的亞歷山卓（Alexandria）等地。在建築方面，除了簡明壯麗的多利克式和優美纖柔的愛奧尼亞式，他們在

西元前五世紀還創造出更華麗的柯林斯式,它是以當時富裕的商業城柯林斯(Corinth)為名。

柯林斯式的特色是在愛奧尼亞式的卷雲柱頭上,又添加了細緻的葉子圖樣,使得整個建築更為華麗(圖24)。這奢華的風格是為了符合東方王國的威權,當時那些東方商業大城出現,正需要這樣豪華的建築來彰顯其重要性,給人極其壯麗顯赫的東方大城形象。

▌ 激情浮雕從牆面跳出來了

希臘化時期來自各國的多元文化產生了宏偉的建築,經濟文化中心轉移到小亞細亞一些新興的商業大城,其中帕格蒙王國在強盛的時候,建立了許多壯麗非凡的建築,其中最具代表性是西元前170年左右所蓋的宙斯神殿。神殿祭壇的浮雕是最典型的希臘化浮雕(圖25),它是敘述眾神與巨人之間激烈爭戰的大型

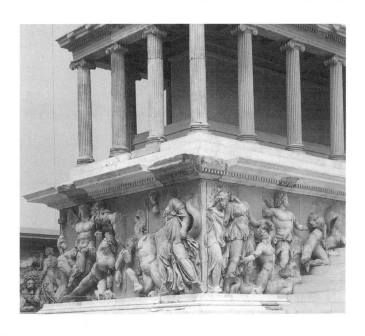

25

宙斯神殿祭壇:西元前165~前150年,土耳其帕格蒙城,祭壇現藏於柏林佩加蒙博物館。

被教會指為是撒旦惡魔而遭毀壞,祭壇上的雕刻,是希臘神話故事裡第二代泰坦被第三代宙斯打敗後,巨靈族叛變,宙斯得到祂兒子大力士海克力斯的幫助而贏得勝仗的故事。

鉅作，與古希臘藝術比較，這顯然是一部暴烈激情的戰爭劇，完全沒有寧靜和諧的特質。巨人輸了，仰天怒視，每個人都顯得那麼激昂狂野，只見他們衣襟撩亂、表情猙獰，浮雕不再是輕盈柔美地微微在牆面浮出而已，卻是如同從牆面跳出來的雕像；這些「暴民」一點也不肯好好地待在那裡，他們幾乎就要跑到人們面前去撼動人心了。

這座宙斯神殿祭壇的浮雕人像，約有一百個等同人身的軀體，每個人的肢體都很生動，說明希臘化藝術對激情的喜愛。

▋ 勞孔與他的兒子們

亞歷山大大帝曾要求當時有名的宮廷雕刻家賴西帕斯（Lysippus）為他雕塑頭像，這尊塑像是相當有表情的！他眉毛微揚，顯得不可一世（圖26）。然而，到了希臘化藝術的後期，這樣的表情還是太含蓄、情緒還是太壓抑，因為當我們看到西元前一世紀左右的「勞孔父子群像」（圖27）所表達的掙扎痛苦和激昂情緒，就知道當時的藝術是多麼戲劇化了。

特洛伊城的祭司勞孔警告城民不可以接受木馬，因為裡面藏有希臘大軍，眾神看到毀滅特洛伊城的計劃即將毀在勞孔的警告裡，就派了海中巨蟒去纏殺他和兩個年輕的兒子。

眾神捉弄、甚至懲罰凡人是希臘神話裡常見的情節，藝術家如何表現凡人與眾神之間的互動，代表了他如何看待先民的信仰。當我們看到勞孔父子因痛苦而扭曲的臉，因絕望而掙扎的身體，或許會思考為什麼天神要去折磨一個說出真理的人。當希臘化時期的藝術家雕刻出如此狂野激情的凡人與眾神的關係時，他知道藝術已經離開了它與宗教信仰之間的舊有連繫，他在乎的是自己能否清楚明確表達勞孔的痛苦磨難？是否能引起觀看者最激烈的情緒緊張？至於勞孔和眾神之間的恩怨，可能已經不是他創作時思考的重心了。看到「勞孔父子群像」

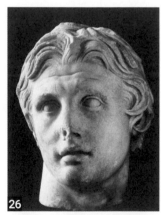

26

亞歷山大大帝像：仿作，約西元前325～前300年。

原作由當時知名的宮廷雕刻家賴西帕斯所雕刻，只見這位躊躇滿志的君王眉毛微揚，顯得不可一世。

這個作品受到當時許多人的喜愛，讓我們想起羅馬競技場的格鬥所受到的歡迎，這是當時的風潮與流行，人們喜歡看這類的場面，連雕像都好像是真人演出，用力得很。

▌希臘化藝術如此自由大膽

到了希臘化時期末葉，藝術家的地位已不可同日而語，作家很樂意為他們立傳，作詩歌頌他們的藝術品，也不再嘲笑他們是建築工地裡滿身塵土的低俗工人，一些因經濟活動而致富的商人，更是願意付出令人覺得不可思議的高價來獲得大師作品，買不到的就請別人仿作，這也是為什麼我們目前可以在博物館看到那麼多希臘雕刻仿作的原因，這些仿作是當時賣給商人或觀光客的作品。在這個階段，希臘人突破了古埃及最嚴格保守的禁忌，完成了最自由大膽的藝術作品，他們將自己的思想投射在作品裡，成為時代的象徵。

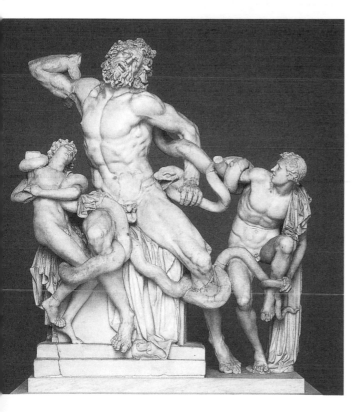

27

勞孔父子群像：仿作，高240公分，約西元前150年，義大利羅馬梵蒂岡博物館藏。

- -

勞孔是特洛伊的祭司，他警告特洛伊國王要小心木馬，這可觸怒了阿波羅，並派出兩隻海蛇殺死勞孔父子。雕刻家利用誇張的肌肉，將人體美提昇至最大極限，這三人的表情與姿態都大不相同，也是反思人與神對真理信仰的態度。

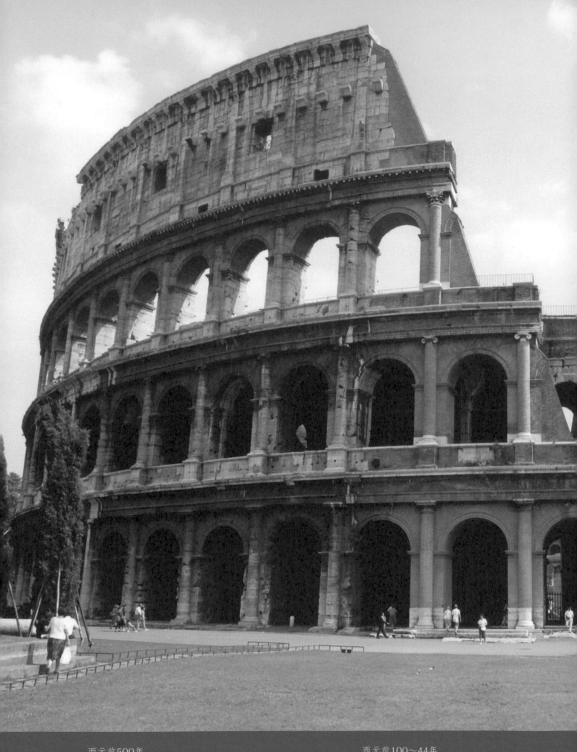

西元前500年

羅馬共和國成立

西元前100～44年

凱撒佔領羅馬，成為獨裁者

藝術建城
羅馬文化

西元 1 世紀～西元 3 世紀

　　羅馬從城邦變成帝國，以軍事與政治征服了世界，當然，也征服了希臘化地區。在政治軍事上，羅馬人是所向無敵的征服者，在藝術上，他們卻臣服於希臘人，是希臘優美藝術真正的繼承者。當時在羅馬，富有的羅馬收藏家希望擁有的作品，第一選擇都是希臘大師的真品或複製品。

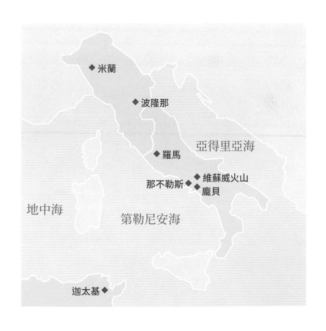

米蘭

波隆那

亞得里亞海

羅馬

維蘇威火山
那不勒斯
龐貝

地中海

第勒尼安海

迦太基

西元前4年	西元30年
耶穌誕生	耶穌被釘十字架（受難）

羅馬從城邦變成帝國，用軍事與政治征服了世界，也征服了希臘化地區。在政治軍事上，羅馬人是所向無敵的征服者，然而，在藝術上他們卻臣服於希臘人，是希臘優美藝術真正的繼承者。羅馬人在希臘化國度裡建立了強大的帝國，制定了當時世界上最完善的法律，發展科學、重視雄辯術。

由於羅馬人是個相當實際的民族，所以修築了水道、浴場、競技場和城池等，這些在廢墟矗立起來的新建設，證明了羅馬人的野心和天分。唯獨在藝術方面他們顯得不足，當時在羅馬從事創作工作的多半是希臘人，富有的羅馬收藏家希望擁有的作品，第一選擇都是希臘大師的真品或複製品。

▋ 時間停止的龐貝城

龐貝（Pompeii）位於南義大利的那不勒斯附近，是當時羅馬帝國的一個小城，然而，卻是羅馬貴族的豪華住宅區，它擁有當時最精緻、最流行的希臘化藝術遺風。西元 79 年維蘇威火山爆發，埋葬了龐貝城，這裡的時間從此靜止。所以，從我們今天看到的龐貝城遺跡，可以窺視當時羅馬人的公共建設、建築風格

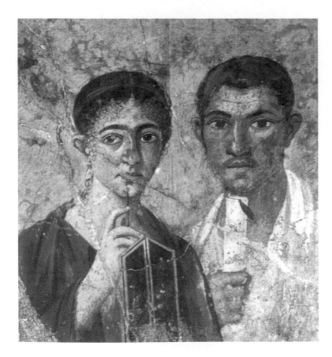

28

麵包師夫婦：龐貝城內壁畫，約西元 70～79 年，義大利那不勒斯國家考古學博物館藏。

- -

這是在龐貝城一家麵包鋪的牆上發現的，龐貝在當時可說是高級住宅區，並深受希臘化藝術流風的影響，連創作都很有希臘風格。這幅畫意義重大，展現了西元一世紀前後羅馬肖像畫的成就。

29

羅馬競技場：西元 80 年，義大利羅馬。

- -

競技場落成時狂歡達百日，天天上演人獸競技，樓高三層的觀眾席可容納五萬五千人，設有八十個拱門可同時開放出入，每道門邊都有雕像，雙層牆面，兩牆之間以鋼鐵連結。

和生活形態，還有殘存在住屋牆上無數的美麗壁畫，而這些壁畫，風格與希臘繪畫極為類似（圖28）。

　　羅馬人曾經擁有無數的奴隸，在西元一世紀左右，龐貝城超過一半的人口是奴隸，其中很多是希臘人。這些被征服的希臘人除了擔任各種職務之外，也參與了龐貝城的繪畫和藝術工作，所以才使得這些壁畫充滿了希臘風格。此外，這些擅於藝術工作的希臘人又教導羅馬人雕刻與繪畫，如此，羅馬人真的成為希臘藝術的傳承者了。

▎羅馬競技場的拱門

　　世人談起羅馬的建築，會說那的確是宏偉啊！「條條大路通羅馬」，他們的道路、地下水道、公共澡場、圓形競技場讓世人不禁讚嘆「羅馬的偉大」。其中最著名的就是那巨大的羅馬競技場（圖29）。當我們漫步其間，可以發現它壯觀的外型與精細的內部建築相互輝映，其連綿環繞的拱型廊道和樓梯方便觀眾進出，整體來說，它是實用主義風格的建築。

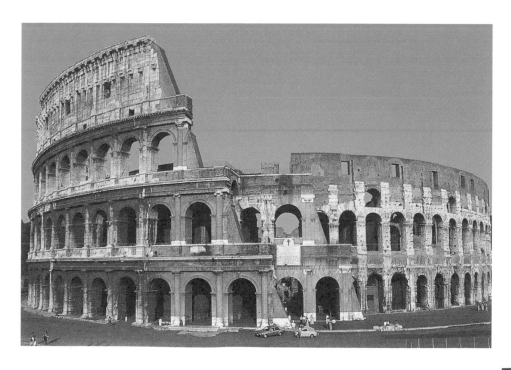

層層相疊的拱門設計成為競技場的觀眾席，羅馬建築師運用流行於希臘神殿的三種建築風格來設計競技場的拱門，第一層是多利克式，第二層是愛奧尼亞式，第三和第四層則是柯林斯式，競技場成了擁有希臘風格的門面和羅馬設計的主結構體。

　　希臘柱子被羅馬人大量運用在拱門設計上，而這些羅馬拱門又隨著羅馬帝國的擴展流行於帝國各地，例如義大利、法國、北非和亞洲，凱旋門基本上就是羅馬拱門的運用。

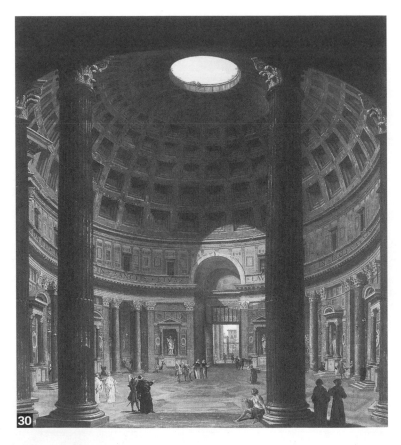

萬神殿：西元130年，義大利羅馬。

這樣巨大的圓頂是怎麼蓋成的？祕訣在於輕盈的混凝土。很多名人身後，選擇把墓放在萬神殿，偌大的圓頂缺口灑下光和雨，讓萬神殿變得肅穆，頓成與眾不同的世界。

擁有自己天空的萬神殿

約於西元 130 年完成的萬神殿
（圖 30），證明了羅馬人是拱門的
愛好者，更是拱門技術的專家。萬神
殿的內部設計是一個圓形大廳，半圓
拱型的屋頂有一個圓形的天窗，前來
朝拜的人可以仰望天空，此外整個神
殿沒有別的窗口，但建築內部卻從此
天窗得到充分平均的光線，使得神殿
彷彿擁有了自己的天空，這樣的蒼穹
感傳達出寧靜肅穆和諧的氛圍。

奧古斯都的美好容顏

在所有的古文明帝國中，要屬羅
馬人留下最豐富的文獻供後人研究，
此外他們的政治人物也是我們所熟悉
的，而那不只是來自史料記載，更是
來自羅馬人栩栩如生的雕像，他們很
早就習慣將政治和軍事人物的雕像陳
列在公共場所讓民眾景仰。希臘人將
運動健將的雕像放置在神殿中，證明
上天的恩典永存不滅；然而，羅馬人
是一個實際的民族，從他們製作人像
的用途和風格都可以看出來他們這種
務實的性格。

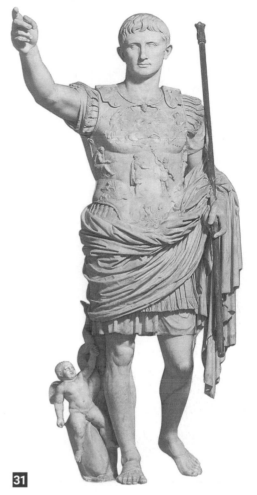

31

奧古斯都像：大理石雕像，高204公分，西元前20
年，義大利羅馬梵蒂岡博物館藏。
- -
羅馬的當權者喜歡將自己的造像放置在公共場所，
並把小天使掛在自己腳邊表示與神界的連結。希臘
人只雕刻神像，羅馬的集權統治則把人的權威拉到
了最高點。

有些藝術史家認為，羅馬人偶爾會用石膏來形塑死者臉形，然後對頭部和臉
部進行徹底的研究，以助於他們雕塑出逼真美麗的肖像。奧古斯都（Augus-tus,
63BC-14AD，圖 31）、龐培（Pompey, 106-48BC）、尼祿（Nero, 37-68AD）

這些權高位重政治軍事人物的肖像被陳置在公共場所中，於是我們似乎對這些羅馬政治家感到非常熟悉，以為是在哪裡見過這些人。

羅馬藝術家希望將人像塑製得美好但逼真，他們不對這些權傾一時的帝王卑恭屈膝、阿諛奉承，不認為他們正在雕刻一個神像，而是盡量地接近被雕塑者的真實面貌。雖然是如此真實的呈現，我們仍然認為奧古斯都在羅馬雕刻家手中，擁有一個美好容顏。

▍地下墓窖藏宗教壁畫

羅馬的「墓窖壁畫」是繪畫遺產，也是基督教受迫害的歷史見證。西元一世紀末，羅馬暴君當政時，對基督教徒進行大規模的迫害，許多教徒因此被迫逃往國外，而其中一些留在羅馬城的基督徒，則在地下挖出很深的隧道繼續做禮拜，堅持他們的信仰，他們在這些長達二十里的墓窖裡護守宗教和進行繪畫。而在拉丁語中，「救世主耶穌基督」的縮寫就是「魚」字，所以他們在墓窖中畫了許多

32

烈火窯中的三個人：羅馬地下墓穴壁畫，約西元3世紀，義大利羅馬。

基督教信仰，在羅馬帝國早期是不合法的，所以往地下發展。聖經中的故事在地底下流傳，與希臘羅馬藝術風格截然不同，沒有裸露的身體，人的形體也顯得呆板。

魚的圖樣，這些魚的壁畫也就成了他們的信仰核心。而當時基督徒為了躲避無所不在的宗教迫害，但又想向教友表示自己是教徒，就會在地上畫一條魚做為信號。

除了魚之外，教徒也畫了許多聖經故事（圖32）如「基督門徒」和「聖母與聖嬰」等等，這些繪畫可說是初期的基督教藝術。檢視墓窖中的宗教繪畫，有一個特點是完全不同於希臘羅馬藝術的，那就是這些基督教繪畫中的人物沒有一個人是裸體的，裸體藝術是基督文明所不能接受的，認為它是一種褻瀆，這種觀念一直持續到中世紀末期。

採花的少女：斯塔比伊壁畫（局部），約西元前15年～西元60年，古羅馬壁畫。

採花少女的臉微微右傾，以背部示人，身著輕盈垂墜的服飾，踩著輕快細碎的腳步，似正從我們身旁隨意地走過，如許美好的女性背影，讓人捨不得移開目光。（編按）

▎古典美學的終點

從羅馬墓窖中的壁畫以及西元三、四世紀完成的雕刻作品，我們可以發現羅馬的藝術風格已經沒有希臘化時期那種強調技巧、精雕細琢的純粹美感。然而，再往舊時日推移，這期間的藝術也沒有希臘藝術的古典時期所散發出的和諧與寧靜，他們似乎沒有時間、沒有耐心來慢慢雕刻人物的神情或肌理。有些墓窖中的作品，只是用粗糙而機械化的方法和工具，來標示出人物大概的模樣。曾經盛極一時、眾人歌頌的古典美學，在戰爭、迫害、侵略、革命中漸漸隱褪，到了西元四世紀，古典美學終於宣告結束。

西元330年

西元395年

西元402年

羅馬帝國君士坦丁大帝
興築君士坦丁堡，移都至此

羅馬帝國一分為二

拉溫那成為西羅馬帝國首都

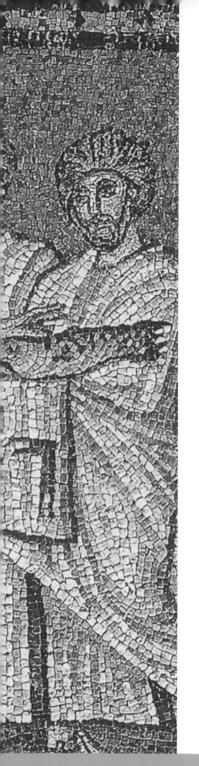

航向拜占庭
拜占庭藝術

西元 4 世紀～西元 15 世紀

　　西元311年，君士坦丁大帝承認基督教在羅馬帝國的權力，並設為國教，於是原本在黑暗墓窖中的基督教繪畫，終於走到陽光大地上來。

　　此時的基督徒還沒有將全部的精力放在繪畫藝術上，因為，回到地面後的當務之急，是找到或建築提供基督教徒禮拜的場所，他們不以異教徒的神殿做為禮拜堂的建築藍本，而是以古羅馬時代的巨型會堂「巴西里加」（Basilica）為範本，蓋了屬於基督教徒的教堂。

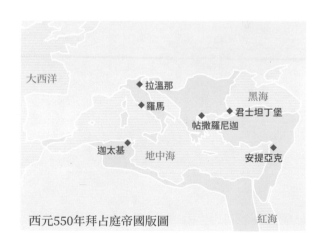

大西洋

◆拉溫那

黑海

◆羅馬

◆君士坦丁堡

◆帖撒羅尼迦

◆迦太基

地中海

◆安提亞克

紅海

西元550年拜占庭帝國版圖

西元476年　　　　　西元1096～1291年　　　　　西元1453年

西羅馬帝國滅亡　　　　十字軍東征　　　　拜占庭（東羅馬）帝國滅亡

▌沒有雕像的教堂

　　希臘神殿當然不同於基督教堂，兩者的功能不盡相同，我們知道古希臘羅馬人進行一些活動，如遊行祈禱或吟唱歌詠，都是在神殿外面的空地進行；然而，教堂本身內部須有相當寬廣的空間容納教徒做禮拜，以及聆聽神職人員在聖壇上作彌撒或傳教。所以，當基督教成為羅馬帝國國教後，雄偉的教堂就相繼出現，君士坦丁大帝的母親也曾蓋了一座教堂，專供傳教禮拜之用，其後，君士坦丁大帝親自督促政府官員加蓋更多的巴西里加，所以不出幾年，皇家出資的豪華教堂紛紛聳立在各大小城市中。

　　在拉溫那（Ravenna）附近的聖阿波林那教堂（圖33），是西元530年左右的建築，它有寬而長的走廊，兩旁的廊柱有著非常華麗的裝飾，而圓拱頂的祭壇壁畫則與墓窖的繪畫風格相似。

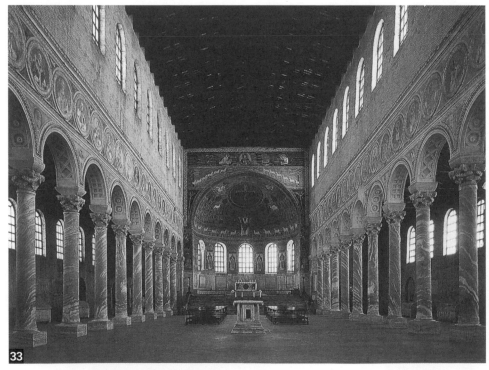

聖阿波林那教堂：約西元530年，義大利拉溫那。

君士坦丁大帝承認基督教為國教之後，華麗的巴西里加式基督教堂就開始林立，圓拱頂的壁畫與地下墓穴的壁畫風格類似。

巴西里加是此時的基督教堂，而它的美學也是在基督教的監督與統治下小心翼翼地進行。教堂裡不能陳置任何雕像，因為他們想給基督教與偶像崇拜的舊信仰一個清楚的區別——上帝不是宙斯，使徒也不是舊信仰的眾神，教徒用華美的大理石與七彩閃爍的馬賽克建構起光輝燦爛的信仰國度，使人在此自然感受到莊嚴肅穆的精神境界，但是，他們反對將象徵偶像的雕像放置在教堂。

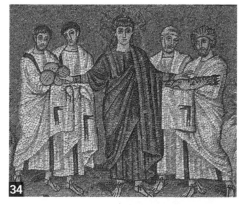

五餅二魚：鑲嵌壁畫，約西元520年，義大利拉溫那聖阿波林那教堂。

從東邊拜占庭帝國傳過來的馬賽克藝術，因嚴格規定聖人應有的形象，所以這類藝術的人物造型，似回到埃及時期的呆板、不自然。

拜占庭藝術的鑲嵌畫

　　西元四世紀末，羅馬分裂為東西兩個帝國，東羅馬帝國以君士坦丁堡為首都，也就是我們所熟知的拜占庭帝國，彩色鑲嵌畫是拜占庭藝術中最為知名的形式。所謂鑲嵌畫，就是把紅白青黃黑各種顏色的石頭打成小碎塊，再嵌進泥板上，拼成各種花草人物。早期基督教徒與阿拉伯人接觸之後，學會了這種技術，然後再加以改良和精緻化，有時以金銀當作鑲嵌底板，使其色彩更加光彩豔麗。鑲嵌畫在羅馬流行起來以後，歐洲許多城市建築也採用這種新興的藝術風格，大約維持了兩個世紀之久，鑲嵌畫可說是拜占庭帝國的圖騰。

五塊麵包、兩條魚

　　基督教一致反對偶像崇拜，使得此時的雕刻家們英雄無用武之地，至於繪畫呢？他們原本也是極力反對的，因為那也是一種逼真的畫像啊！直到六世紀末教宗格利高里一世（Gregory I）告訴神職人員們，許多教民是完全不識字的，如果沒有圖畫，他們根本沒有能力瞭解教義，至此，彩色鑲嵌畫才被全力發展。然而，獲得教會准許贊同的藝術形式，是相當有限的，藝術家只能將焦點放在聖經的基本教義上，他們不被鼓勵用慷慨激昂的情緒來創作繪畫。例如在聖阿波林

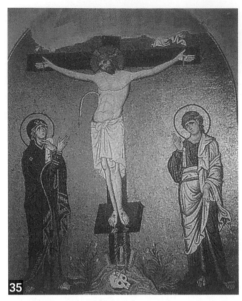

35

耶穌釘在十字架：鑲嵌壁畫，約西元1090年，希臘
戴菲尼教堂。

拜占庭風格的壁畫，人物的姿態很制式，表情也僵
化，但透過金色的背景鋪陳，仍可感受到耶穌為人
類犧牲的悲壯感。

那教堂中的一幅福音故事鑲嵌畫，是
描繪基督用五塊麵包和兩條魚餵飽了
五千人的故事（圖34），我們試想這
樣的一個故事，如果是希臘化時期的
藝術家，他可能極盡所能地畫出一幅
歡欣起舞、天神降福的戲劇，讓觀者
為之激動澎湃不已，「勞孔父子群像」
不就是這樣狂野激情的作品嗎？可是
這位拜占庭藝術的畫家卻讓這幅畫看
起來像一個莊重的儀式，它不只是一
個戲劇或奇蹟，而是教堂裡基督恆久
力量的象徵。圖中的基督形象和現在
我們所熟悉的模樣並不相同，他是長
髮青年，穿著紫色長袍，兩手伸展開
來做賜福狀。兩邊的使徒捧著麵包和
魚，如同臣民向統治者進貢。基督眼
睛定神向前凝視，對！他正凝視每個

觀眾，因為他要餵養的對象就是每個觀畫的人。這正是教堂鑲嵌畫的風格和目
的，它使得進入教堂的人都能領略教義的深奧之處，而且是用最簡單樸質的繪畫
方法。

耶穌釘在十字架

　　基督教成為國教之後，「藝術對於教會是否有正當的功用」這個議題，在整
個歐洲歷史極其重要。到了拜占庭帝國中期，拜占庭繪畫受到兩股不同勢力的鬥
爭而有了變化。一派是所謂的「偶像破壞者」，他們反對所有宗教圖像；而另一
派則提倡聖像描繪，他們認為既然上帝決定以人的形貌──基督，現身於凡人之
前，那麼人們當然可以藉由偶像來崇拜上帝和聖人，而這個論點，顯然影響了藝
術史的歷程。

早期的拜占庭藝術鑲嵌畫，常常給人一種僵硬的印象，有些時候甚至會讓人聯想到古埃及的繪畫。然而中期的拜占庭藝術有了顯著不同，教堂的繪畫不再只是為了不識字的教民服務，它們充滿了神祕感，有些畫甚至有著古老傳統信仰的神聖氣質。例如，希臘戴菲尼教堂內的鑲嵌畫「耶穌釘在十字架」（圖 35），耶穌被釘在十字架上，兩旁分別站立著聖母和聖約翰，金色的背景產生永恆的氣氛，然而卻有一種悲愴和虔誠混合的感覺，這是當時最具代表性的繪畫風格。

俄羅斯的聖像

西元 1096 年，十字軍東征，拜占庭帝國開始面臨長期的戰爭紛擾，直到西元 1453 年，土耳其征服拜占庭帝國後才正式宣告滅亡。因晚期拜占庭帝國萎縮，教堂內原本華麗多彩的鑲嵌畫被濕壁畫取代，而這些充滿拜占庭精神的聖像圖卻成為俄羅斯藝術的發展源頭，它們依然影響、甚至主宰著希臘正教勢力範圍內的每個國家。

例如，馬其頓聖克拉蒙教堂內的 「聖告」（圖 36）；天使加百列以神諭向童貞瑪利亞宣告她將因接受聖靈成孕，且為世人生下救世主耶穌基督。畫中人的面容表情和身體姿態是標準的拜占庭藝術法則，相當的接近拜占庭形式，因此這些在金碧輝煌教堂牆上注視著無數教徒的偶像，後來成了俄羅斯聖像的原型，在某方面而言，仍然是個統治者。

聖告：壁畫，約西元1340～1370年，馬其頓聖克拉蒙教堂。

隨著拜占庭帝國日益萎縮，這類拜占庭畫風的藝術品，卻成了俄羅斯藝術發展的源頭。

西元4世紀

匈奴人入侵歐洲，
造成日耳曼民族大遷徙

西元527年

查士丁尼大帝成為
東羅馬帝國國王

藝術的靜寂
歐洲黑暗時代
基督教藝術

西元 5 世紀～西元 10 世紀

　　羅馬帝國崩毀後，歐洲進入「黑暗時代」，它延續了漫長的五百年之久。在這段時間，歐洲陷入一種極其不安、恐怖、殺戮、征戰的騷動中，高度文明因此停頓、社會文化毫無進展、經濟活動沉寂靜止，在這種狀況下，當然不可能產生精緻唯美且富有創意的文化藝術了。「黑暗時代」被史學家公認為一個過渡時期：它的前面是古典美學與古老秩序的衰微，後面則接續著今日歐洲國家狀態的雛形。

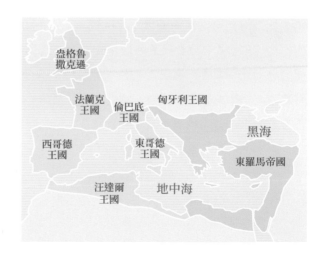

盎格魯撒克遜

法蘭克王國　倫巴底王國　匈牙利王國

西哥德王國　東哥德王國　黑海

汪達爾王國　地中海　東羅馬帝國

西元800年
查理曼受教宗加冕
神聖羅馬帝國成立

西元962年
奧圖大帝成為神聖羅馬帝國國王

西元四世紀，擅射騎的匈奴人以秋風掃落葉的姿態狂掃歐洲，而在匈奴人強悍的進攻之下，日耳曼民族全面潰逃義大利半島，形成我們所熟知的「日耳曼民族大遷徙」。其中包括汪達爾、撒克遜、丹麥、維京等來自北方的武裝侵略者，也在南移時帶來無數的戰爭，而他們在南歐尊重希臘羅馬文明藝術的民族眼裡，簡直就是未開化的野蠻民族。在某個程度來看，他們的確是野蠻人，是海盜、獵人、農夫，他們不懂文學藝術。然而，這些「野蠻人」縱使不曾欣賞希臘羅馬藝術的美，不瞭解古典美學的法則，卻也擁有自己色彩鮮明的民族藝術，這些藝術是黑暗時代裡的一道微光。

▍海盜民族的信仰

　　一些古老信仰圖騰大多取材自動物的形象。羅馬帝國衰敗後，維京人從東邊入侵西歐，帶來了這種古老信仰和藝術。圖 37 是在一艘沉沒的維京人船隻中找到的，它是一種混合抽象與幾何圖形的動物圖像。這枝「獸頭」顯示出「野蠻人」之中也有手藝精良的藝匠，他們知道如何運用金屬或木頭做出令人驚嘆

37

獸頭：木雕，高51公分，約西元820年，發現於挪威奧斯陸。

歐洲的北方國家，以海洋捕魚為生，船上的木雕多以兇猛野獸來表現，精緻的雕刻掛在船首更可保佑不為惡魔所侵擾。

的作品。許多古老原始民族，像是來自北方的民族便喜歡雕刻造型複雜、技巧繁複的鳥獸造型木雕，讓觀者產生一種古老信仰的神祕感，我們會以為它們彷彿擁有魔力，是法力無邊的神靈。事實上，「獸頭」並不只是觀賞裝飾用的，否則它不會看起來那麼「恐怖」，它用來保護維京人在海上不被其他惡靈侵擾，而當船駛進家鄉港口時，船長會將它移開，因為這樣才不會嚇到岸上家鄉的神靈。

▍福音書上的插畫

　　基督教傳入愛爾蘭時，愛爾蘭人可說是毫不猶豫地接受，而因宗教的接觸，他們第一次認識地中海文明，窺見拜占庭藝術。在愛爾蘭繪製的福音書中，我們可以看到拜占庭鑲嵌畫那種多彩豔麗的「金光閃閃、瑞氣千條」特色，圖 38 是

著名的「林迪斯佛恩福音書」裝飾頁，十字架是蛇蟲交纏盤結的複雜花樣所組成的，背景比十字架更複雜，由許多軀體層層疊疊穿織成線圈，而因它既捲曲奇異、又有脈絡可循，所以製造了一種充滿動感卻又寧靜和諧的效果。它的色彩運用也證明這位繪者的不凡之處，仔細檢視這幅畫，顏色竟達數種之多，可是彼此之間卻沒有衝突，豐富色彩與繁複構圖之間甚至互相呼應，關係密切。愛爾蘭在西元七到九世紀是西歐的文明重鎮，他們為了傳播福音，繪製了許多福音書，書裡便有許多像這樣精美的繪畫。

38

插畫裝飾書頁：林迪斯佛恩福音書，約西元698年，英國倫敦大英博物館藏。

蛇蟲交纏的複雜十字架圖樣，在愛爾蘭的福音書中竟有如此和諧的配色與繪畫，這是禁止人像繪畫後，產生的另種藝術表現模式。

如果我們檢視當時的福音書經典插畫手稿，會發現愛爾蘭人的人物畫像看起來都有些僵硬奇怪，既不像天神般莊嚴美好，也不像凡人般自然活潑，他們能畫非常複雜的花鳥蛇蟲，與錯綜複雜、交纏盤結的圖像，卻畫不好一個人像，這可能是因為之前拜占庭帝國時代不准人們崇拜偶像、禁止藝術家繪製任何人像的結果。之前的古典美學沒有傳承下來，而又沒有找到新的創作風格，這時候的藝術家當然沒辦法畫出一個美好的人像了。

▌查理大帝雅好藝術

西元八世紀，歐洲最有勢力的政治人物是拉丁民族的查理大帝，他把混亂騷動的歐洲逐漸統一，並且在西元 800 年受冕為神聖羅馬皇帝。查理曼精通拉丁

文和希臘文，學識豐富且愛好藝術，他即位後，正式下令禁止「以君士坦丁堡為中心的偶像破壞運動」，並聘請優秀的藝術家為他的帝國創作美術，以及運用美術來宣揚福音。因查理曼自許為羅馬皇帝繼承人，所以在他任內建立的教堂，幾乎是三百年前羅馬人在拉溫那蓋的「聖阿波林那教堂」再現，裡面的壁畫、嵌畫、浮雕等裝飾幾乎師承三百年前的藝術風格。有人會認為這時代的藝術家沒有所謂的原創性，沒有創造出自己時代的形式；然而，我們別忘了埃及三千年的藝術風格也是幾乎沒有變化，是統一的，一致性的，這是埃及古老信仰影響下所產生的藝術。或許在黑暗時代，比帝王更有權力的教宗，是他用嚴謹的宗教影響了人民，也影響了藝術發展，在這種堅定保守的宗教思維裡，藝術通常是形式的重複、再現，而非原創。

39

聖馬太像：雷姆地區艾柏總主教的福音書，約西元816～835年，法國巴黎國家圖書館藏。

- -

黑暗時代既然神像的姿態與表情不能夠太有變化，創作者便透過背景的配色、強烈的線條，來表現聖者的情緒。

▎傳遞福音：不識字的人就看畫

除了愛爾蘭人繪畫精美的福音書，許多民族也繪製了許多特殊風格的福音書，他們相信格利高里教宗的訓戒：「不識字的人看畫，識字的人讀書。」查理曼聘請希臘藝術家為他繪製許多有名的福音書，其中一幅插畫「聖馬太像」（圖39），顯示了希臘藝術家將古典形式融入中古時期風格的一種表現法，圖中聖馬太正在寫下神諭，他看來相當的激動，到底有多激動呢？

我們看到他的背景、他

的衣服，甚至他的雙腳都表現出強烈的線條，彷彿是半輪狀的皺褶佈滿整個畫面，使觀者也感受到聖馬太得到神諭時的專注和敬畏。他的雙眼因驚駭而微凸，雙手奮筆疾書，這樣情感熱烈的畫面是接近古典風格的，然而，它還是一幅中古世紀的畫，並非循著古典西方美學的道路前去。

西元九世紀末，德國慕尼黑出版了一部福音書（圖40），那是奧圖王朝時期的代表作，他們距離查理曼統治下的帝國有一段時間了，已發展出自己繪畫的方式和理念，故事性更強、畫面更繁複、色彩更大膽。此圖畫的是耶穌為門徒濯足的故事，聖彼得做出懇求的姿勢，耶穌顯出寧靜教誨的神情，其他的人都在後面專注而虔誠地注視著兩人正在進

40

基督為門徒濯足：奧圖三世時代的福音書插畫，約西元1000年，德國慕尼黑。

這些繪畫中，人物的動作表情並未牴觸黑暗時期教會的規定，但人物組合起來的故事性卻更強，色彩豐富大膽，實際上已有些突破。

行濯足的這件「大事」，畫面莊嚴且有宗教的神聖感，如果這位藝術家是要傳達神與人之間神聖卻親密的關係，那麼他是很成功的。畫中人物的神態看來還是有查理曼時代的神態，可是衣飾的線條已經明顯不同了，它已經表現出相當的流暢感和質量感。

這個時期的藝術並不完全是拿來服務教會的，我們在某些建築上也發現不屬於宗教用途的藝術，然而，宗教仍是「黑暗時代」一切信仰、生活、文化的重心，所以目前我們得知這時期有「分量」的藝術都帶有宗教目的，實不應覺得奇怪，畢竟，它們正是這個時期的特色和資產。

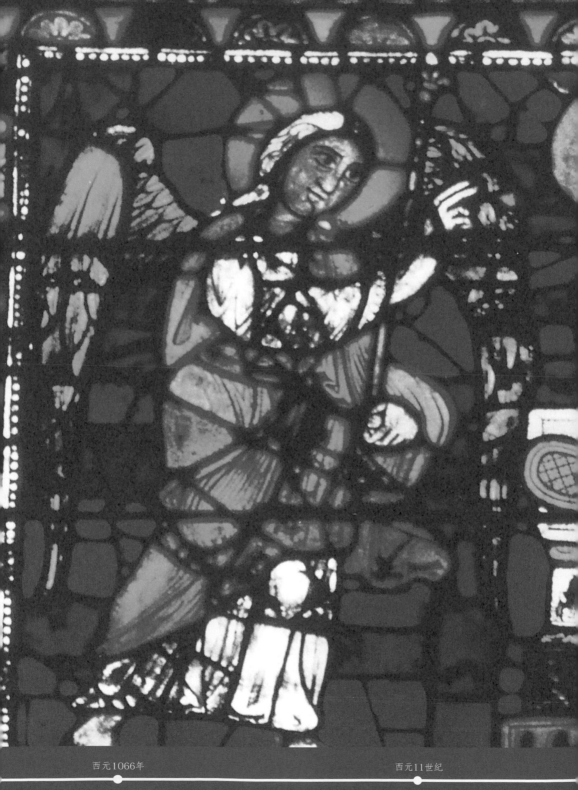

西元1066年

西元11世紀

諾曼第公爵威廉一世
征服英格蘭，成為國王

羅馬式教堂建築
比薩教堂

中世紀美的體驗
羅馬式藝術

西元 11 世紀～西元 12 世紀

　　西羅馬帝國滅亡後，歐洲的藝術中心移向了東方的拜占庭帝國，西羅馬的文化藝術則陷入漫長的衰微時期。不過，到了十一世紀，羅馬藝術又在歐洲城市大為盛行，大部分是以建築為主，藝術史家稱之為「羅馬式藝術」（Romanesque Art），大約流行了一百多年。如果要在英格蘭區分出羅馬式建築，可以用西元1066年諾曼第公爵威廉一世征服英格蘭後，開始積極建設教堂做為分水嶺，因為在這之前，撒克遜時代的英格蘭建築幾乎沒有一座能夠保存至今，其實，就算是現代聳立於歐陸的建築，也都是西元1066年之後才蓋好的。

英格蘭

德國

法國　義大利北部
　　　　◆米蘭

　　　羅馬◆　　　　　　　黑海

　　　　　　　　　　　　小亞細亞

　　　　　　　地中海　　　敘利亞
　北非

西元12世紀

諾曼式教堂建築
達拉姆大教堂、格蘭德聖母院、聖特洛芬教堂

西元1000～1150年

羅馬式藝術巔峰期

諾曼式即羅馬式藝術

　　世居於法國西北部的諾曼人征服英格蘭後，蓋了許多羅馬式這類外型厚重、飾有古羅馬圓拱形設計的大修道院和大教堂，因為這是諾曼人引進來的建築風格，所以當時的英格蘭都稱之為「諾曼式」。其實此種「羅馬式」已在歐陸發展有一段時間，它是成熟的建築風格。這情形大約像是日本的咖哩文化是來自英國，而其實英國的咖哩文化是源自印度一樣。

　　英國最著名的諾曼式教堂是達拉姆大教堂，它是在諾曼人一到英格蘭後，就開始著手建蓋的，完成於西元 1128 年 （圖 41）。達拉姆大教堂歷經三十五年完成，當時在建築過程中，做了許多技術上的改良，而這些改良也使得這座「諾曼式」教堂看起來並不完全是「諾曼式」。

　　西元四世紀初，君士坦丁大帝成為基督徒後，基督教後來也成為羅馬國教，並開始積極建設教堂以便於傳教。當時教堂的範本是類似羅馬大會堂的 「巴西里加」，它成了後來教堂的基本形式，後來的羅馬式或哥德式建築也都是巴西里加的變化。達拉姆大教堂保留了巴西里加寬闊的中央本堂，可是並不使用它常用的木材屋頂，因為建築師想讓教堂看起更莊嚴肅穆些，所以改用石頭屋頂。然而石頭那麼重，教堂屋頂面積那麼大，如何讓石頭堆砌上去、又不會塌陷下來，這就是當時沒有鋼筋水泥的煩惱了。

　　首先，這些偉大的建築師們將整個寬廣的教堂屋頂想像成一座大橋，所以他們將「橋」兩側蓋起了巨形石柱來支撐沉重的屋頂。羅馬式的教堂屋頂是單一圓拱形來跨接教堂的大部分，所以必須用厚重的石頭來造堅固的牆壁和支柱，免得巨大圓拱頂坍塌，這也是為什麼羅馬式教堂看起來都很厚實的原因，而為了更堅固，教堂不能有太多窗戶的設計。後來，諾曼式設計師想出一個不必用那麼多石頭就可以支撐屋頂的方法，他們用許多堅固圓拱互相連接來分攤整個屋頂的重量，也就是說，在每根支

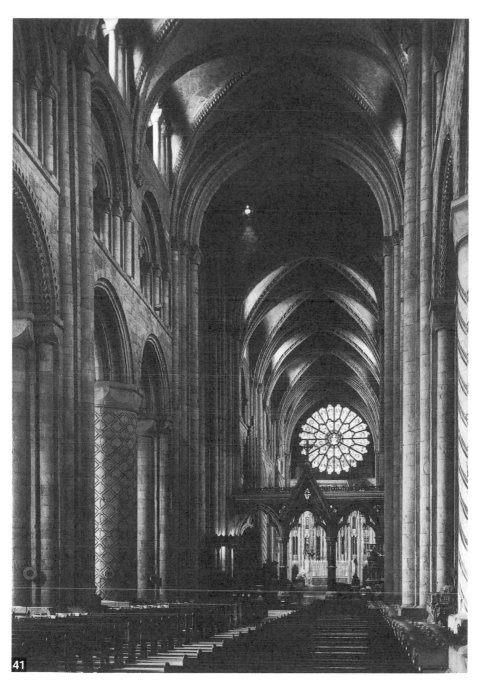

41

達拉姆大教堂：諾曼式／羅馬式教堂，西元1128年，英格蘭德罕郡。

1066年，羅馬式建築又開始流行起來，並發展出改良，這正是奠定後來哥德式建築高聳特色的基礎。

柱間搭起交叉的圓拱或肋（ribs），然後把交叉間的三角形空隙用輕便的材料塞滿，完成以後，極目望去，有點像X光片中人體肋骨圖形。至今，我們生活中許多的石橋也是這種建築形式，往橋下仔細一看，每個橋墩之間的連結和樣式（圓拱），幾乎一樣。

▌教堂，中世紀美的體驗

　　達拉姆大教堂的肋骨拱頂其實是後來哥德式建築的特色之一；由高處採光，柱子也飾有許多豐富的刻紋，這與歐陸早期的羅馬式建築不盡相同。而在羅馬式教堂內裝飾各種雕刻藝術的風氣，是從法國開始流行的，後由諾曼人把它帶到英國。

　　教堂是中古世紀大小城市最明顯的地標，其實，在宗教信仰已經不是歐洲人生活重心的今天，教堂尖塔的出現，仍是讓異鄉遊客知道一個城市就在眼前的信號。在當時，人民生活窮困、宗教信仰堅定，教堂常常是一個村鎮裡唯一「豪華壯麗」的建築，為了建一座教堂，當地人民會用數十年甚至幾代的時間與財力去完成。在宗教信仰依舊虔誠的中世紀，人們藉著美輪美奐的教堂來體驗美

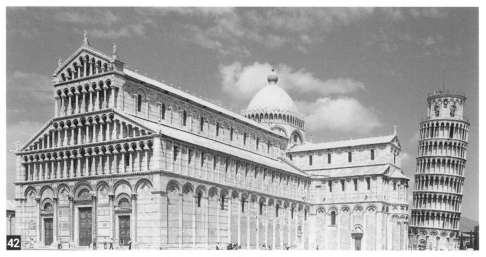

比薩教堂：羅馬式教堂，約西元11～14世紀，義大利比薩。

中古黑暗時期的藝術無法從神像崇拜上獲得滿足，但是在1066年之後，大量羅馬式建築的流行與改良，讓人從教堂建築看到了藝術發展的契機。

感經驗，在教堂裡看見美、相信上帝，彷彿上帝最美好的一切都在那座美麗的教堂裡。

在這段時間，教堂和修道院是知識和藝術的中心，所以許多城市建立了具有地方特色的羅馬式教堂，例如義大利的比薩教堂（圖42），因為接近古代羅馬異教徒神殿的建築，所以外觀看起來纖細且具韻律感，有羅馬圓形競技場的建築元素在

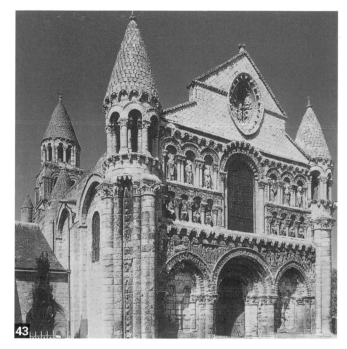

43

格蘭德聖母院：約西元1150年，法國波提亞。

圓拱門相當厚實，並有層層疊疊相接、雕刻繁複的小拱門，外觀很有凱旋門的氣勢，有如堅固的城堡。

裡面。而在法國，教堂則流行將外觀設計成凱旋門的樣子，位於法國波提亞的格蘭德聖母院（圖43），厚實的圓拱門和層層相接、雕刻繁複的小拱門，是古羅馬時代的凱旋門。而堅固有如古堡要塞的教堂，的確是當時人們眼中與黑暗邪惡力量對抗的光明力量，他們相信，這道光芒終將在黑暗之中高唱凱旋曲。藝術史家認為，凱旋門使用柱式設計來強調中間的大拱門，兩邊再輔以較小的小拱門，這種建築上的配置法，有如音樂裡的和弦。

基本上，從西元1050到1200年這段羅馬式時代的藝術，是以教堂建築為主，它除了是信仰中心，也是生活重心，甚至影響了當時一個城鎮的經濟型態，畢竟要蓋好一座教堂必須動用許多人力和資源，而且，每一個教會都視藝術為普及信仰的方法和手段，這說明了教堂建築和裝飾，是如何集當時知識和美學之大成了。

　　自從基督教要求信徒不可以崇拜偶像之後，雕像似乎完全消聲匿跡了，只
剩下一些牆面裝飾和金器、象牙雕刻。直到羅馬式藝術時代出現大量的教堂建
築，雕刻技術才又為世人所重視，藝術家們從古羅馬雕刻品中尋找技巧和形式，
然後用聖經裡的故事做為主題，發展出這個時期特有的風格。在法國阿爾城
（Arles），聖特洛芬教堂的浮雕（圖44）是取材自《舊約·以西結書》，獅子
代表聖米迦勒，天使聖馬太，公牛聖路加，老鷹聖約翰，四個傳福音使者正圍繞
在耶穌旁，這是凱旋門配置法，中間大，兩旁較小，圖中在耶穌兩旁的使者就好
像凱旋門裡那兩道較窄的門。這是羅馬式風格的特色，看來繁複的設計，其實是
井然有序，它有一定的架構法則，不管是在建築或浮雕上。

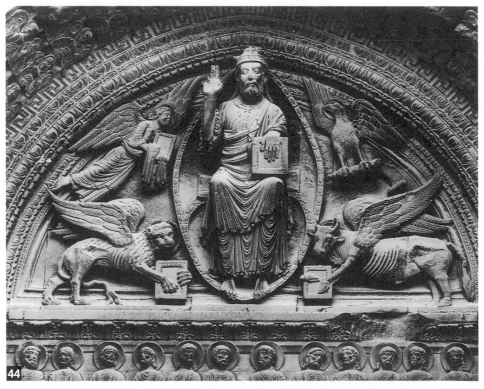

聖特洛芬教堂：圓拱門門楣間的浮雕，西元12～15世紀，法國阿爾城。

浮雕訴說著舊約聖經中，天使聖馬太等四位傳福音的使者圍繞在耶穌身旁的故事。

▌超自然的羅馬式風格

　　羅馬式風格的形態被認為與自然主義相對，也就是說，這個時期的藝術家不再急於摹寫自然形象，人像或動物的自然比例被刻意忽略，他們為了配合形式架構，會將人體自由地變形。色彩的情形也和形式一樣，他們不再以模仿自然光影與色彩為最高法則，而會以自己認為美麗好看的顏色作畫。要紅要綠，是他們心之所欲，而非眼中所見，於是，我們看到此時的作品，許多是金黃、鮮綠、亮紅、豔藍等強烈眩目的色彩，而當他們這麼做的時候，稍後出現的哥德式藝術家就將這個「免於大自然束縛」的超自然形式，發展得更為光彩奪目，哥德時期的人們總不免喜歡仰望教堂的彩色玻璃窗，透過彩窗投射進來的陽光五顏六色，宗教信仰成了一種超自然的美感體驗（圖 45）。

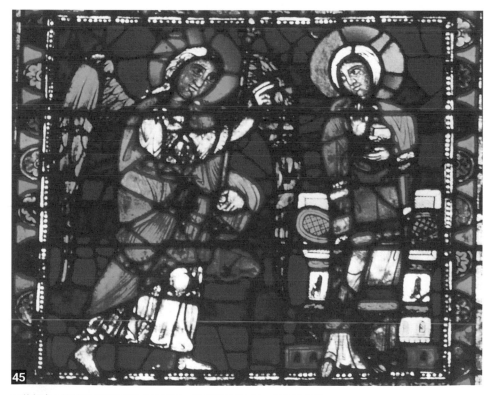

45

天使報喜：沙特爾大教堂的彩色玻璃畫，約西元12世紀中，法國沙特爾。

去除厚重的牆壁，高聳的教堂改用大片玻璃裝飾牆面，透過光線更可感覺到天主的榮光，這是哥德式教堂建築的開端。

天國的榮耀
哥德時期

西元 12 世紀～西元 14 世紀末

　　從歷史觀點看，哥德藝術是位於羅馬式藝術的延長線上，兩者之間在某些形式上有其相似性，然而其性格和意念上是呈對比的。哥德藝術可說是對羅馬式藝術的反動，這種巨大反動的原因是因為社會環境有了明顯變化。在羅馬式時期，知識的擁有者和文化的經營者僅限於修道院或教堂神職人員，民風保守，經濟活動也不活潑。但是到了十三世紀，歐洲社會已經離開「黑暗時代」了，社會的其他階層漸漸抬頭，如富裕的商人和知識分子，他們關心的不只是精神上的宗教信仰，還有更貼近生活的現實問題。

◆ 巴黎

◆ 米蘭　　◆ 威尼斯

◆ 佛羅倫斯

◆ 羅馬

地中海

西元1274年　　　　　西元1348年　　　　　西元14世紀末

馬可波羅抵達中國　　　黑死病爆發　　　　國際哥德風格形成

▎讚美神與天國

　　哥德建築在十二世紀登場後，羅馬式風格就全面潰散到歷史的角落裡，它甚至沒有跨過十二世紀，因為，與哥德風格比較起來，它顯得太過笨重、黑暗和老舊，而這個時候的歐洲社會需要一座能夠象徵天國榮耀、顯耀教會的教堂，哥德風格正符合這樣的需要。最初的初衷是為了在教堂建築上進行一番技術革新，希望教堂能夠看起來更輕盈、有更多的窗子，但是後來的成果竟超乎想像地好。

　　在羅馬式時期，為了支撐沉重的圓拱屋頂，所以需要厚實的牆壁和柱子，然後用許多的圓拱在上面連結起來，這些屋頂、牆壁、柱子、小圓拱都是用石頭砌起來的。漸漸地，建築師發現假如支柱本身就可以負荷圓拱屋頂，那麼當每個小圓拱之間的建築材料可以使用較輕盈的材料時，所有支柱之間原本厚重的牆壁就不需要了。試想，這情形就像工地上的建築鷹架，當建築師在屋頂下方強化了堅固的「肋拱」和支柱（即使這些支柱都比以前更纖細），而把周邊的石牆都拿掉，

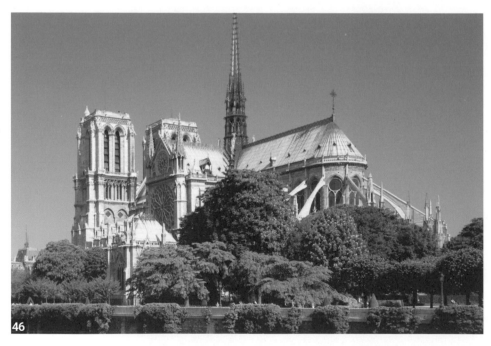

46

巴黎聖母院後側：蘇利（Maurice de Sully）設計，約西元1163～1250年，法國巴黎。

計算精準的飛樑，放射狀支撐著高聳的哥德式建築，即使沒有厚重牆壁也能屹立不搖。

鷹架也不會塌下來。當然,那時還沒有鋼骨架或鐵骨架,只能利用石頭,所以,我們必須佩服當時建築師能夠運用如此精密的計算法,精準地造出一座用石頭和彩繪玻璃建構而成的教堂。

至於哥德風格著名的稜角拱頂,是因為建築師發現它比圓拱更方便好做,可以按建築需要隨意調整高度、形狀,例如想要稜角平些或尖些都可以,而圓拱則只能有一種高度和弧度。哥德教堂從外觀看還有一個顯著的特色,那就是呈放射狀的「飛樑」(圖46),它橫跨側廊

巴黎聖母院內部:蘇利(Maurice de Sully)設計,約西元1163~1250年,法國巴黎。

哥德式的花飾窗格,進入了高聳的教堂建築,透過不斷往上拉長的窗格,人們得以更接近天國。

的屋頂,由外部形成一個拱頂的外貌,於是,整座教堂似乎被懸掛在這些纖細的網狀結構中,又因這結構是計算準確的,使得重量能夠平均分配,就算是少了厚牆,也能堅固不動搖。

少了石造牆壁的哥德建築,窗戶就不再只是一個小洞而已,它可能佔滿了整片牆(花飾窗格,圖47),當太陽照射進來時,有一種明亮愉悅的氣氛,透過這多彩繽紛的陽光讓人們看到神的意旨,而巴黎聖母院這座華麗、壯觀的大教堂是人們用來讚美神的,它代表天國的榮耀。

▋哥德建築精粹：聖德尼修道院

　　巴黎聖母院被公認是哥德藝術的精華，不過誕生於法國近郊的聖德尼修道院則是第一個為這個充滿彩繪玻璃的建築風格立下典範，並成為往後幾個世紀爭相模仿的對象。

　　負責這座修道院修建工程的蘇傑院長（Abbot Suger, 1081-1151），他在路易六世和路易七世時均被重用，當路易七世帶領十字軍東征時，由他出任法國攝政王。文獻中記載，他一直夢想能把他從小習教的皇家教堂，重建為一棟美輪美奐的建築，以彰顯法國的勢力。平常蘇傑院長就喜歡解說光的重要性，做為他引導人們信仰神的方法，他覺得一個充滿光的教堂，才是真正神的教堂，才能讚美神的榮光。蘇傑院長用了十五年的時間把聖德尼修道院改建成華麗、優美而充滿光線的建築，它的稜角拱頂、高聳尖突的拱門、似乎輕輕躍起的飛樑，以及沿線四周的彩繪窗戶，引起當時人們一陣驚呼讚嘆，甚至歐洲各地建築師也先後模仿，而其中最為人知的就是巴黎聖母院。

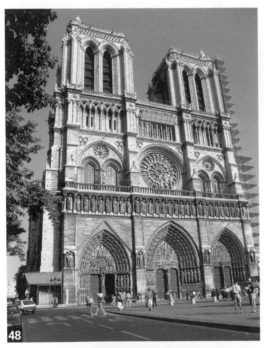

48

巴黎聖母院西面：蘇利（Maurice de Sully）設計，約西元1163～1250年，法國巴黎。

此教堂不單單是哥德式的建築，建築雖為哥德式，但西面的雕刻卻融合了羅馬式建築元素，讓人看了目不暇給。

　　巴黎聖母院建於西元1163年，之後大約花了一百年時間才完成。它最為壯觀的部分是西面牆（圖48），除了上面某部分浮雕曾在法國大革命期間受到損毀之外，其他都還保留著原來的面貌，這裡有蘇傑院長所強調的一切元素：榮耀、光明和秩序，甚至由一些異教徒來看像巴黎聖母院這樣優美聖潔的建築，似乎也證明了天國的恩寵和榮光。其門廊和窗戶的配置是如此和諧簡明，而不再笨重單調；迴廊的彩繪玻璃窗是如此明

亮溫柔，而不再是沉重石堆；整個建築的主體仍是石頭構造，可是觀者已經忘卻了，只覺得它是如此神奇輕盈，似乎就要在我們的眼前飛升而上。

▍哥德式教堂如臨天國

還記得紀元開始不久時，基督徒被迫逃到羅馬的地下墓窖中躲藏嗎？那些苦修的教徒在黑暗冰冷的洞穴中虔誠祈禱，牆壁上畫滿了宗教主題的繪畫，那是基督徒最初的教堂。之後，他們以巴西里加式建築為教堂雛形，容納眾多的信徒，而木造的屋頂、一方天井，則使教堂看來樸實無華，這就是黑暗歐洲的教堂，內部甚至沒有任何繪畫、浮雕。

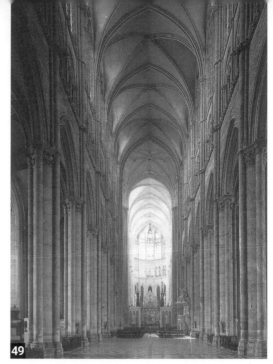

49

亞眠聖母院：約西元1218～1247年，法國皮卡第亞眠市。
它可說是哥德式建築的代表，稜肋拱與支柱間繞來繞去的是纖細柱子，每次看到這麼高聳的教堂都讓人驚嘆：「用石頭，竟也能蓋出這麼輕盈的建築。」

到了羅馬式風格時期的教堂，它彷彿是黑暗中的光明鬥士，如此莊嚴穩重，那時人們剛從黑暗時代走過來，信仰是生活的重心，對於宗教，他們願意付出生命和一切，而羅馬式教堂也扮演了捍衛善的一方之責，它是當時人民的庇護所。

哥德式建築則宣告了教會的勝利和光榮，人民從此相信「讚美詩」裡所提到的——聖城耶路撒冷那裡有美麗珍珠做成的門、黃金和玻璃鋪成的街道、彩色寶石做成的器具，他們看到哥德教堂，似乎也看到天國的一切；那華麗燦爛的彩繪玻璃、輕俏流暢的肋拱支柱，使得塵世庸俗平凡的一切都消失了。沿著哥德式大教堂的美麗尖塔，可以看到天堂與教堂合為一體，再順著華麗的簇柱，望見美麗圓拱屋頂，感到神的偉大。從教堂建築風格的變化，我們也好似窺見了一千年來基督教徒的宗教情感歷程。

位於法國皮卡第的亞眠聖母院（圖49），雖然不像巴黎聖母院那樣為世人

所知，但它卻是盛期哥德風格的代表。在這裡我們可以瞭解到高遠圓拱頂、稜肋拱和支柱間的複雜牽引關係，整個內部彷彿是由無數纖細柱子和稜肋拱交織而成的網，這張細密的網罩滿了整個屋頂，然後沿著牆面垂直撒落下來，到了中途又由一排排細長的石柱將這網捧聚起來，這使哥德風格幾乎完全獨立於以往的建築形式。在亞眠聖母院大教堂裡，人們擁有完全不同的宗教經驗，光是那樣看似無限延伸的空間，就讓人覺得其他的凡俗事物是如此渺小而微不足道，哥德式教堂是建築技術和美學的完整呈現。

戲劇化的生動浮雕

有了彩繪玻璃的哥德建築還需要浮雕來增加光彩嗎？當然需要！這個時期的雕刻是希臘化時代後近一千年的鼎盛之作，雕刻家們的主要工作是為了大教堂而忙碌，他們賦予石頭更生動的生命以及更大的任務。史特拉斯堡大教堂（圖

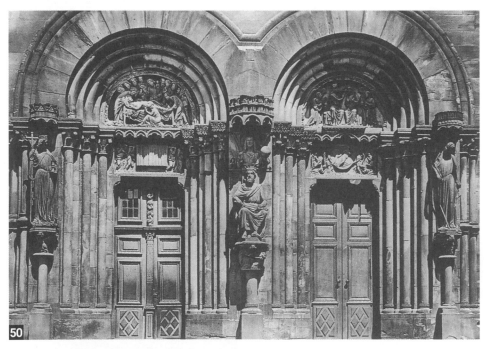

史特拉斯堡大教堂：約西元1176～1439年，法國亞爾薩斯。

法國大文豪雨果曾這麼讚嘆：「集巨大與纖細於一身，令人驚異的建築！」此教堂是以玫瑰色石頭建造，1647年建造完成的高塔，曾是世界最高的建築。

50）門廊上描述聖母之死（圖51）的作品，雕刻家像是將生命力灌注在人像裡，其中有些使徒雙眉微蹙，神情哀傷；另外一些使徒用手撫頰，眼睛凝視聖母，這是最傳統且「古典」的哀悼姿勢，我們在古典時期的希臘藝術常常看見。這些使徒悲慟不已的神情和哀痛的肢體動作，與聖母安詳靜謐的面容形成奇妙而戲劇化的對比。

　　浮雕上人體的長袍一向扮演著重要的角色，它在古典時期充分表現軀體的曲線，而在哥德藝術中它有更重要的任務，成了浮雕中很重要的元素。雕刻家利用長袍的皺褶流動來塑造更精緻美麗的人像，而且希望藉由這美麗動人的人像和長袍更能感受所表達的聖經主題。基本上，這些衣服上規律細緻的皺褶就像哥德教堂那些纖細的支柱，它們使得身體曲線更動人，情緒更逼真。

　　雕像人物的情感在哥德雕刻家的手中是多麼受到重視，被雕刻出的使徒彷彿真人一樣歲歲年年保護著教堂。此外，這時的建築發展成為華麗燦爛的風格，這

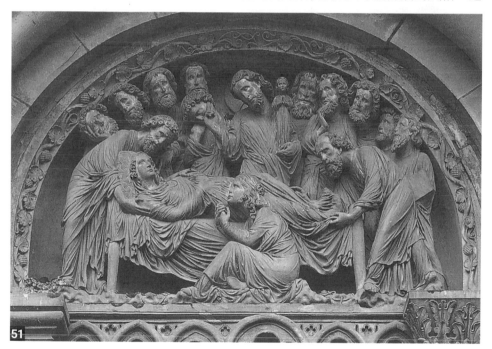

51

聖母之死：史特拉斯堡大教堂圓拱門門楣間的浮雕，約西元1176～1439年，法國亞爾薩斯。

在希臘古典時期的雕刻品中，常常看到這麼悲慟的表現方式，而長袍的皺褶用以表現出情感的流動。

是指建築師在教堂尖塔上做出花飾石雕，看起來有如火焰般光輝耀目，如聖馬克勞教堂（圖52）所示。

▌黑死病與戰爭肆虐歐洲

　　西元1348年黑死病爆發，從西西里島蔓延到整個歐陸，歐洲共有兩千萬人死亡；此外，教會的大分裂和英法百年戰爭（1337～1453年）也造成歐洲滿目瘡痍，使得原本堅固的封建社會制度為之動搖，導致需要花費大量財力、人力建造的大教堂幾乎不再出現，取而代之的是王公貴族的城堡、住宅和都市建築等傾向世俗的實用建築興起。到了十三世紀的後半，義大利藝術家受了法國哥德風格的影響，開始在義大利境內做了很大的革新，最後他們不僅趕上北方大教堂的成就，更開創了全新的藝術風格，那就是（雕刻）藝術史上最驚天動地的一章──文藝復興。

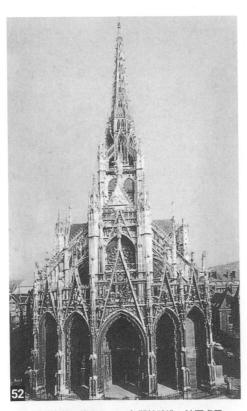

52 聖馬克勞教堂：約西元1434年開始建造，法國盧昂。
雕刻，在哥德式建築是非常重要的元素，彷彿有真人守護著教堂。從遠方望向這座教堂的火焰式屋頂，猶如聖火在燃燒。

▌建築師走出教堂擁抱世俗

　　十三世紀的大教堂以勝利者之姿，向世人宣告教會無上的權勢，它讓每個藝術家為它工作。然而，當中世紀的封建制度瓦解之後，社會經濟形態隨之改變，原本掌握在王侯、貴族、騎士手中的權力逐漸釋放出來給新崛起的商人和平民階級，因為經濟的板塊發生變動，所以藝術的局面也不相同。

　　大教堂（Cathedral）從字面上來看，意指主教自己的教堂，因為

「Cathedral」是指主教的座位，當教會如此野心勃勃且大膽堂皇表現自己的權勢時，這讓獨立而富有的城市居民有了覺醒，他們發現處在一個商業發達的商業城裡，可以不必完全依賴教會。此外，原本封建制度下固守莊園的王公貴族們，在制度瓦解後，帶著他們豐厚的金錢參與了城市生活，於是知識和權力的核心不再專屬修道院或帝王貴族，商業城市的重要性在十四世紀的歐洲已經明顯可見了。

這時期的藝術風格顯得雅緻許多，不像哥德藝術那般尊貴遙遠。建築師終於從教堂走了出來，他們到許多新興都市建設新的建築如市政廳、大學校舍、宮殿別墅、橋樑等等。

威尼斯是十四世紀初最熱鬧繁榮的商業大城，因應商業所需，此地當時產生許多特色的建築，例如威尼斯總督府（圖53），它雖仍保有哥德風格的一些特色，但也揭櫫了哥德晚期的發展重心已經由柱子和彩繪玻璃轉移到裝飾（Decorated Style）和圖樣設計。因此，建築師不再專注於如何將教堂蓋得宏偉壯麗，他們

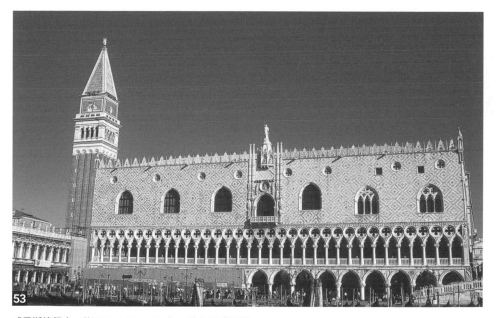

威尼斯總督府：約西元1309～1324年，義大利威尼斯。

淺玫瑰色的外觀，在陽光下顯得柔和近人。威尼斯做為東西方交流的貿易商港，當地教會對政治的影響力並不太大，這使哥德式建築有了一些轉變。

對於外牆和窗格的繁複裝飾，產生相當大的興趣。在英國西南部的艾塞特大教堂（圖 54），我們看到了這種典雅不誇耀的建築風格。

國際哥德風格滋養繪畫

來到十四世紀後半，繪畫成了藝術的主導，在西歐各國的宮廷展開所謂的「國際哥德風格」（International Gothic）。這是藝術家與許多知識學派的學者，從這城旅行到那城、互相切磋而後揉合出來的風格。情形是這樣的，當時的捷克波希米亞區是義大利和法國藝術思想的轉運站，當英王娶了波希米亞公主為妻之後，它的傳播網直達英國；此外，教會之間互通信息、交往頻繁，也使得藝術家有機會相互交換想法。國際哥德風格的藝術家擅長運用敏銳的觀察力來描繪自然，以細節的描寫和華麗的宮廷趣味為主要特徵（圖 55），可以畫家畢薩內羅（Antonio Pisanello, 1395-1455）為代表。

在國際哥德風格時期，繪畫的用途不再只侷限於傳教和教堂裝飾，因此有更多不屬於宗教主題或精神的作品出現，它們多半不是打算讓大家膜拜用的，而屬於私人收藏、或置於私邸禮拜堂以供個人祈禱。藝術家因而喜歡用親暱的情感去觀察自然生物，他們將畫風變得溫暖親切，畫面上安排了許多動人的細節。不只如此，他們更進一步地回顧研究古希臘羅馬人的雕像，努力瞭解人體構造，讓自己的繪畫和雕像擁有古典時期的和諧和當代的創新，此時，中古藝術就真正結束了，文藝復興浪潮如怒濤拍岸之勢在歐洲展開。

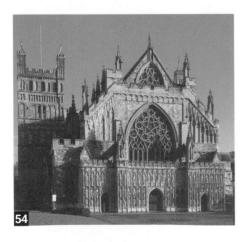
54

艾塞特（聖彼得）大教堂：約西元1350～1400年，英國德文郡艾塞特。

此時的建築師不再專注於將教堂蓋得宏偉壯麗，反倒對外牆和窗格的裝飾，產生相當大的興趣。

艾斯特家族名媛：畢薩內羅，蛋彩畫，西元1436～1449年，法國巴黎羅浮宮藏。

歐洲各國貴族之間，往往透過通婚取得國家之間的和平相處。此時，藝術家也互相交流，這時流行肖像畫背後要有細膩的動植物，就連肖像人物的人體構造，也成為互相模擬的題材。

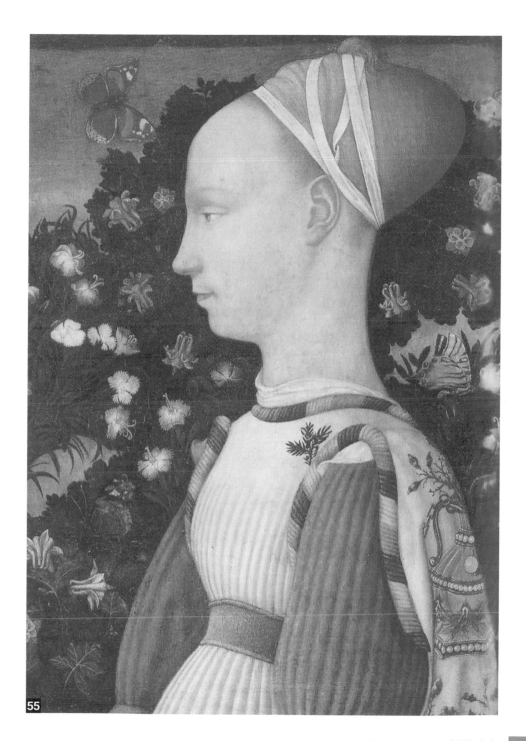

55

人性的覺醒
早期文藝復興

西元 14 世紀～西元 15 世紀中

　　文藝復興意指再生或復興，當時的人們對一位詩人或藝術家最大的讚美是——他的作品美好如古人。

　　這是經過陰鬱沉悶的封建社會後，人們對古典時期希臘羅馬精神的一種想望。此時的義大利人相信，古時榮盛時代中所有的藝術、科學和知識，將藉由他們的努力即將恢復往日榮光。

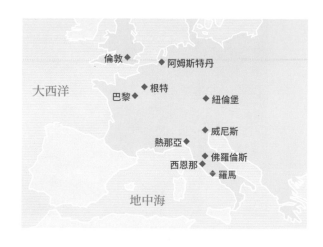

大西洋

倫敦　◆阿姆斯特丹

巴黎　◆根特

◆紐倫堡

◆威尼斯

熱那亞◆

◆佛羅倫斯

西恩那◆　◆羅馬

地中海

西元1307～1321年

但丁創作《神曲》

西元1436年

佛羅倫斯百花聖母教堂完成

十三世紀商人平民勢力的興起，首先出現在義大利半島，當時這裡是東西洋貿易的據點。例如歐洲人偏好的印度和波斯香料，就是先運到義大利各港口，然後才分銷到歐洲各地。此外，十一世紀開始的十字軍東征共延續了一百多年，幾十萬大軍從西歐出發後，就在威尼斯集合上船東征，在威尼斯停留期間，他們花費了許多金錢向威尼斯人購買武器和租用商船，使得威尼斯商人成為歐洲最富裕的商人，而大軍在威尼斯的生活消費，更帶動了商業的繁榮，使得十四世紀的威尼斯在歐洲舉足輕重。

▌生活富裕始追求心靈富足

　　而處於內陸的佛羅倫斯，也是一個商業發達、商人勢力龐大的貿易大城，佛羅倫斯當時最知名的為梅迪奇家族，他們和其他許多富商一樣，經營紡織業，擁

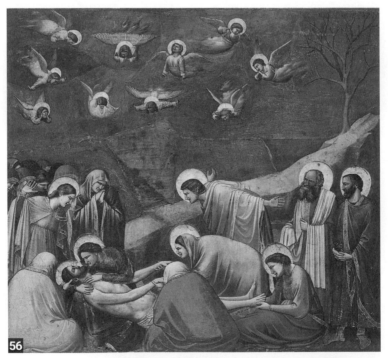

哀悼基督：喬托，史格羅維尼禮拜堂的壁畫，約西元1306年，義大利帕多瓦。

喬托解放了制式僵化的哥德式藝術人物，這是西洋藝術的轉捩點。人物有了姿勢，構圖具有敘事性，雖然人的表情還不夠活潑生動，但已是很大的突破。

有很多銀行，於是一些財政困難的歐
洲貴族經常向他們借款。而當這些王
公貴族還不出貸款時，只得和商人交
換某些利益和權利，最後貴族的財政
陷入癱瘓，勢力幾乎瓦解；尤其佛羅
倫斯商人為了與貴族和騎士階級的勢
力相抗衡，就組成「商會」，在商會
的團結一致之下，興起了一股城市商
人文化和平民自覺，最後產生了前所
未有的新氣象——文藝復興。

文藝復興，意指再生或復興，當
時人們對一位詩人或藝術家最大的讚
美是——你的作品美好如古人。這是
經過陰鬱沉悶的封建社會後，人們對
古典希臘羅馬時期精神的一種想望。
中國人不也以「典型在夙昔」這句話
來尊崇古代樸實美好的精神嗎？

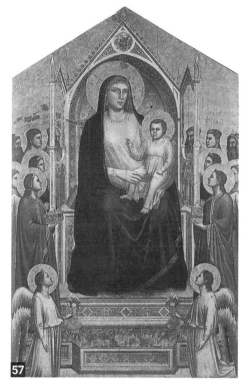

57

寶座聖母像：喬托，蛋彩畫，約西元1305～1310年，
義大利佛羅倫斯烏菲茲美術館藏。

喬托利用人物的大小、位置來表現聖母的偉大，而天
使的仰望、聖者的凝視，則使整張圖畫有了立體感。

▍喬托，作品美好如古人

義大利藝術家喬托（Giotto di Bondone, 1267-1337）就是因他的作品美好
如古人而被尊為大師的。喬托留下許多著名的濕壁畫，是指在牆上灰泥還濕軟未
乾之時畫上去的畫。在「哀悼基督」（圖56）這幅濕壁畫中，他用創新的觀念
來把故事說清楚，不只將繪畫當作文字的替代品，他還要畫面更震撼、更多樣，
於是我們看到他的畫，正如同舞台劇真實一幕。他將基督之死這個悲劇所要傳達
的哀傷完全顯露在畫面上，最特殊的是，前景的幾個人竟然「背對」觀眾，我們
完全看不到他們的臉，然而他們彎縮的身軀，仍然傳達了悲慟的情緒。

喬托的古人之風，引起當時許多人的模仿，佛羅倫斯人都以他為傲，人們對
他的生平產生好奇，許多有關他的傳奇故事到處被人轉述，這當然是前所未有的

現象——一個藝術家竟然會受到這麼大的注目，他不再是一個工人或木匠，也不只是聲名流轉在修道院、教會之間的建築師，而是一位真正受到人們尊重喜愛的大師，從此人們不再將藝術成就歸諸於教會或某座教堂，而是藝術家本人；也就是說，從喬托開始，藝術史就是偉大藝術家的歷史。

喬托與文學家薄伽丘（Giovanni Boccaccio, 1313-1375）來往密切，並與偉大的佛羅倫斯詩人但丁（Dante Alighieri, 1265-1321）同屬於一個時代，詩人還曾在他的《神曲》中提到喬托。今日我們所看到的但丁肖像，就是後世的人根據喬托為但丁所畫的人像來臨摹的。喬托當然也畫了許多宗教主題的畫，這些作品都相當著名，例如「寶座聖母像」（圖57），喬托將聖母畫得非常有生氣，小聖嬰顯得靈巧可愛，他的眼睛向外凝視，嘴角微揚，小手微微往上舉，嘴巴微張，似乎正要傳道說教一樣。喬托的畫常常給人一種與「哥德雕像」的相似感，可是它並不是雕像，而是喬托將披衣上流動的衣褶渲染出深暗的陰影。在平面上創造深度錯覺的藝術，是喬托改變當時整個繪畫形式後的發現，也使得繪畫不再只限

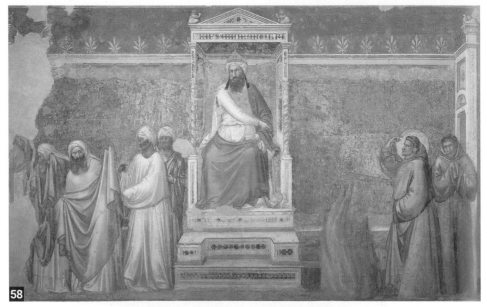

58

火刑：喬托，巴帝家族禮拜堂的壁畫，約西元1315年，義大利佛羅倫斯聖十字教堂。

蛋彩濕壁畫，是技術上將豐富色彩保留下來的新作法。喬托後期的作品，不但人物大小擺脫了傳統哥德式藝術，連手勢表情也都有了生命力。

人性的覺醒・早期文藝復興

於「平面」；它可以製造幻象，讓事件彷彿就像在我們眼前發生一樣。現代的我們習慣了電影、照相，或許並不覺得這樣的畫作具有多少「真實」的效果，然而，當我們專注於喬托比例和諧的構圖和溫柔沉靜的聖母時，就會發現它給我們的感動更為真實、更為持久。

喬托的美學養成是屬於拜占庭藝術的，可是他卻以奇特的風格和高超的技巧把時代往一個新的方向推展開來。我們之前說過，有關他的逸聞相當多，其中有一則是這樣的：一天他在炎炎夏日工作、揮汗作畫，正好拿坡里國王從他身邊經過，拿坡里國王對他說：「如果是我，就不會在這麼大熱天裡工作。」喬托聽了之後便說：「假如我是個國王，我還是會每天畫畫。」總之，喬托的新成就，是藝術裡一切高貴偉大素質的再生，此時的義大利人相信，古代榮盛時代所有的藝術、科學和知識，將藉由他們的努力恢復往日榮光（圖58）。

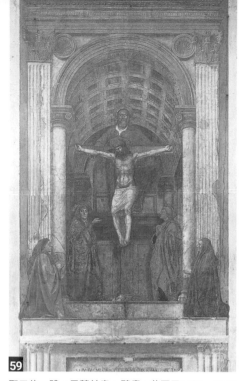

59

聖三位一體：馬薩其奧，壁畫，約西元1425~1428年，義大利佛羅倫斯福音聖母教堂。

馬薩其奧以透視畫畫法整合了壁畫與建築，畫面下方石棺上寫著：「現在的你，曾經是我；現在的我，將會是你。」這麼有結構的構圖，成了後來透視法的公式。

繪畫中的數學法則

現在我們都知道，要讓森林消失在地平線的那端，就把樹木愈畫愈小，可是古希臘藝術家都不知道，物體尺寸會因向後縮退而變小的「數學法則」，熟悉這種數學法則的布魯內列斯基將這個原理告訴他的畫家朋友們，於是就產生了馬薩其奧的「透視法」畫作（圖59）。習慣哥德畫風的人一定會對馬薩其奧（Masaccio, 1401-1428）的畫感到驚訝，裡面沒有精緻的花草背景，沒有繁複的裝飾烘

托，而是藉自然光的明暗來表現質量感。馬薩其奧捨棄了喬托那種有如戲劇舞台的效果，讓畫面更有層次、更分明、更深邃。而他的人物表現則是承襲了喬托的畫風，人物穿著長袍，穩穩地站在地上，面容堅毅，似乎都有著強烈的個性，與我們所熟悉的聖徒好像不太一致；然而，我們卻深深被他的畫所吸引，因為在畫中，我們看到人性尊嚴的那部分。對文藝復興的藝術家而言，有關藝術上的技術革新和新發現似乎永無止境，然而，他們沒有忘了「人」是主題的中心，利用新發現，他們把主題要義直驅我們的內心。馬薩其奧雖然只活了 27 歲，但他完成了繪畫史上的一次革命。

▋ 布魯內列斯基的拱頂

　　義大利人將羅馬帝國的崩毀歸咎於哥德人，因此文藝復興時期的人開始稱十三世紀的藝術為「哥德風格」，意思是野蠻人的，寓有貶抑之意。中國也有這種心態，說外族文化是「番邦的風格」。為了表現義大利的美好與驕傲，十五世紀初期，商業大城佛羅倫斯的藝術家們，義不容辭肩負起創造新風格的責任，而這群藝術家的領導人物就是布魯內列斯基（Filippo Brunelleschi, 1377-1446），他可說是當時最著名的建築師，完成了許多影響建築史的作品。

　　據說當他受聘設計百花聖母大教堂的拱頂時（圖60），走遍了羅馬各地，測量神殿和宮殿的

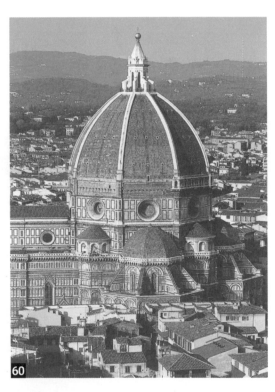

百花聖母大教堂（拱頂）：布魯內列斯基設計，約西元1420～1436年，義大利佛羅倫斯。

⋯⋯⋯⋯⋯⋯⋯⋯⋯⋯⋯⋯⋯⋯⋯⋯⋯⋯⋯⋯

布魯內列斯基競圖得標後，成功完成了佛羅倫斯人的夢想，他的一生幾乎都奉獻給這個大圓頂，他並未使用鷹架來建造這個全世界最大的圓頂，而且破除了建築連連倒塌的噩夢。

遺跡，做了詳細的資料整理和結構描繪，想要設計一座能表現「羅馬之宏偉」的建築。

　　然而，布魯內列斯基並不完全模仿古代建築，他利用自己豐富的哥德建築知識來完成拱形圓頂的結構，才得以將古代建築形式，自由應用在他的新建築風格中。大約在西元 1430 年，布魯內列斯基為佛羅倫斯望族帕茲，蓋了座精巧的小教堂，那是一座不同於哥德風格教堂那種和天比高的建築，他將羅馬萬神殿、古代廢墟等某些元素予以創新，例如將拱門重新組合過，使其變得優雅輕盈，這在當時是前所未有的革新。而當我們走進教堂內部，可以看到空白的牆和風雅的壁柱共組的優美空間，這時再也沒有哥德風格高高的窗和無數的細柱了，在這座明朗和諧的小教堂裡，成功印證了十五世紀佛羅倫斯確立的「調和與秩序」理想，以及「以人為本」的世界觀。

唐那太羅的英挺「聖喬治」

　　不只是建築，古典理想的美學也明確表現在雕刻上，我們可以看到雕刻家唐那太羅（Donatello, 1386-1466）將人體表現得相貌堂堂而且宏偉有力量。還記得那些哥德風格的雕像，總是寧靜而莊嚴地列隊徘徊在教堂門側，他們是神界的人，與世間的人彷彿是不相關的；可是唐那太羅的雕像「聖喬治」（圖61）雕出了威武勇猛的樣子，他讓聖喬治看起來活躍出色，充滿生命力和動態感，使得聖人

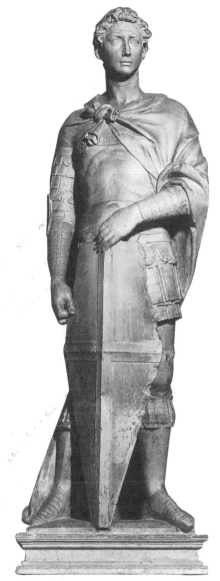

61

聖喬治：唐那太羅，大理石雕像，約西元1415～ 1416年，義大利佛羅倫斯巴傑羅美術館藏。

脫離哥德式呆板的人物造像，唐那太羅的這件作品有血有肉真實不已，可說是恢復了希臘羅馬時期的古典作風，讓雕像更有人的味道。

看起來更像一個英雄、一個騎士，因為如此，唐那太羅的作品充滿強大的說服力。他也是布魯內列斯基的好友之一。

　　唐那太羅成名之後，就按照當時的風俗，到義大利各城市去巡歷。西元1427年，他在西恩那（Siena）完成一件鍍銅浮雕（圖62）。西恩那曾經是拜占庭藝術的中心，當時藝術家們來到西恩那以後，便繼續從事他們的雕刻和繪畫工作，然而他們的風格和中古世紀歐洲的傳統畫風截然不同，因此影響了西恩那當地藝術家的風格，於是西恩那派畫家首開風氣之先，在十四世紀揭開了文藝復興的序幕。

　　唐那太羅在這幅鍍銅浮雕中，描述施洗者約翰生平中的一幕。公主莎樂美愛戀施洗者約翰不成，便向希律王要求斬下施洗者約翰的頭，做為她舞蹈的報酬，最後莎樂美如願以償。我們仔細檢視唐那太羅的構圖，會發現他運用了透視法，

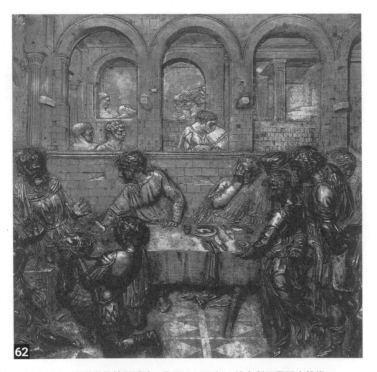

希律王之宴：唐那太羅，洗禮堂的鍍銅浮雕，約西元1425年，義大利西恩那大教堂。

銅或鐵的浮雕都必須用火燒，一旦失敗就要重來，唐那太羅這幅具透視法構圖的浮雕，將人物的驚恐之情完全表現出來。

以及他要開創一種說故事表現方式的野心。

作品中，做為背景的皇家音樂廳後面，是一系列的樓座與房間（此為透視圖）；畫面前方，劊子手正捧著聖人鮮血淋漓的頭給希律王，國王驚恐地往後縮且舞動雙手，客人似乎都擠到莎樂美身旁了，有人嚇得用手遮住眼睛，中間是莎樂美的母親，她冷靜地向國王解釋緣由。這些人物看來就像畫家馬薩其奧的人物，線條總是粗野有稜角，而唐那太羅似乎一點也不想美化、掩飾故事中的恐怖和驚懼，他放任人物狂烈的情緒流動在肢體上。

▌法蘭德斯畫家范艾克和他發明的油彩

在十三、十四世紀，一國之內，商人平民勢力之強大僅次於義大利的，就是法蘭德斯（Flanders）。它位於今日荷蘭、比利時一帶，因正當西歐的海陸交通要衝，所以商業繁榮富庶。因為富庶，所以有錢的平民就把錢借給王侯貴族，而相對的條件就是王侯得認可都市的新自由，可以制定都市憲法和擁有自己的軍隊，所以在當時有商人獨立國之稱。由於文化風氣自由，法蘭德斯成了文藝復興運動發展的第一個北方地區。

當時，法蘭德斯最知名的畫家是范艾克（Jan van Eyck, 1395-1441）他接受根特城（Ghent，比利時西北方）的一位富豪聘請，去畫根特城一間教堂祭壇的飾畫連作，它是由許多圖像組成的嵌板畫，如同一扇向左右兩邊開的門，可以從中間打開來展示（圖63，扇門打開），仔細看會發現開啟後的色彩較為鮮豔明亮，因為它是在盛宴時，才會打開供人觀賞；而當工作日時，關閉起來所展現出的畫面則較為黯淡（圖64，扇門闔起）。范艾克在其中帶給觀賞者最大的驚訝是，他讓我們看見了裸體的亞當和夏娃。

在《聖經》裡，我們知道亞當和夏娃吃了知識樹上的果子後，就知道自己是裸體的了，而他將兩人的裸體如此真實地展現在我們眼前，還是讓人嚇了一跳，因為他們沒有經過美化、理想化。夏娃圓鼓鼓的腹部，亞當憂戚的面容和不怎麼健碩的身體，是如此「赤裸裸」的真實。當然，我們不會以為范艾克不喜歡美的東西，不會畫美的事物，在描繪天國的時候，他筆下鮮美的花草、活潑的動物、絢麗的服裝和珠寶，彷彿是一場永恆的盛宴。

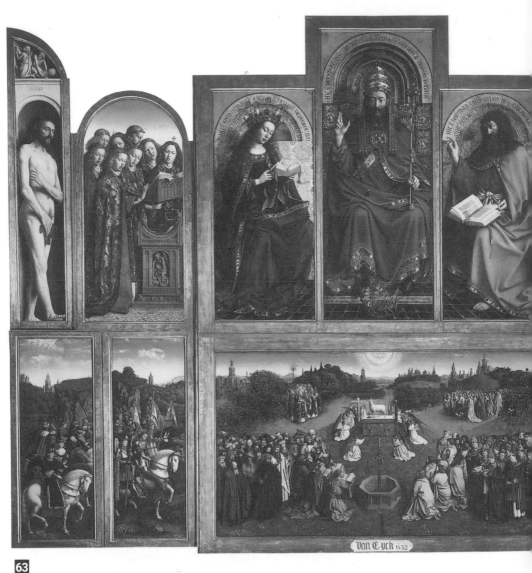

63

根特祭壇畫（打開）：范艾克，嵌板油畫，約西元1432年，法蘭德斯根特的聖巴夫大教堂（今比利時境內）。

若將哥德式藝術比擬成2D的畫法，范艾克的畫就是3D的，他很注重顏色、陰影、裝飾品細節，但在人物神情上，他反而刻意保留了哥德時期的呆板。

64

根特祭壇畫（闔上）：范艾克，嵌板油畫，約西元1432年，法蘭德斯根特的聖巴夫大教堂（今比利時境內）。

將祭壇畫闔上之後，就好像人走到了教堂外，看著教堂外牆雕刻的聖像，頗有內外分別之感。

與同時期義大利的畫家馬薩其奧比較，范艾克的確發展出北方法蘭德斯獨特的風格。馬薩其奧是以近於科學的準確比例把自然呈現在畫布上，讓它看來有遠近的空間感，並藉著精密的解剖學知識和縮小深度法（透視法）來表現人體。而范艾克卻用了相反的方法，他非常有耐心地在細節上不斷添加細節，直到整張畫如同我們眼睛所見般的真實。如果要去分辨這個時期裡，法蘭德斯和義大利畫家在構圖或細節上的明顯差異，我們可以這麼說：會去精確描繪花朵、衣服、珠寶的美麗形貌的，大部分是法蘭德斯的畫家；而用粗澀爽直的線條、準確的透視法來表現人體之美的人，可能是來自義大利的畫家。

我們很難想像以前的畫家們為了美麗的顏料，需要花費多少心力。首先他得去找有色植物和礦石，將它們調配好，然後用兩塊石頭磨成粉狀；使用前，加點液體和在一起就可以作畫了。中古世紀以前，畫家習慣用蛋來摻和色料，用這種顏料作畫的方式就是「蛋彩畫法」。它是效果相當好的方法，只可惜蛋乾得太快，影響了畫家作畫的細膩度。尤其像范艾克這樣專注於細節描繪的畫家，蛋彩實在不適合，於是他實驗出用「油」取代蛋，不僅顏料不會那麼快乾，讓他可以更從容、更準確地作畫，更能使各種色彩相互渲染融合而造成奇妙的視覺效果；不久以後，范艾克和他發明的「油彩」成了最受歡迎的繪畫材料。

▋ 照相式作畫：艾克曾在現場

范艾克藉著細節接著細節的描繪，造成畫面上的景物不僅層次分明，而且遠近清楚。他也是當時知名的肖像畫家，他為義大利商人阿諾芬尼及新娘契娜妮作的畫像（圖65），為著名的肖像作品。在這個隆重的時刻，我們似乎都被邀請做為見證人，兩個人的訂婚儀式，顯得無比莊重。年輕女子輕輕將手放在阿諾芬尼手上，而他也正要把右手放在她的手上，兩人即將成為夫妻了。我們再注意看畫的深處，可以看到一面鏡子正真實地映照出訂婚的現場和氣氛，似乎也看到了畫家和見證人的影像；因為整幅畫是如此真實清晰，所以在鏡子的上面有一行拉丁字，意思是：「范艾克曾在現場。」在照相機發明之前，也有范艾克這類的畫家能準確無誤地帶領觀眾目擊現場呢！

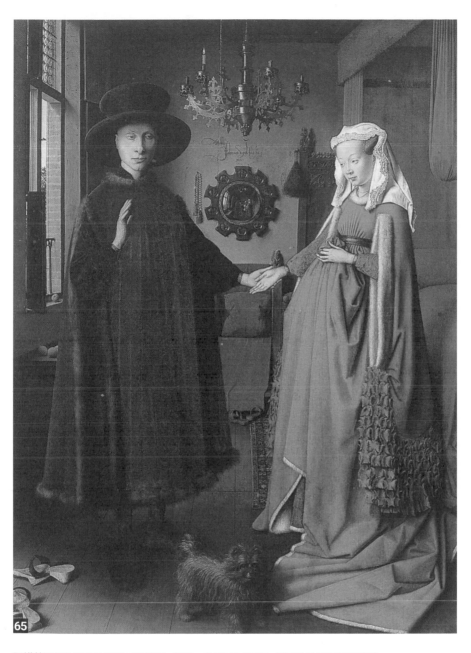

65

阿諾芬尼和他妻子的婚禮：范艾克，油畫，約西元1434年，英國倫敦國家美術館藏。

人物仍是哥德式的繪畫風格，表情生硬，身體有固定的姿勢，但小動作及背景裝飾物的表現已超出了那個時代的想像，無論是否為確有其人的真實婚禮，但的確表現出相當中產階級的生活。

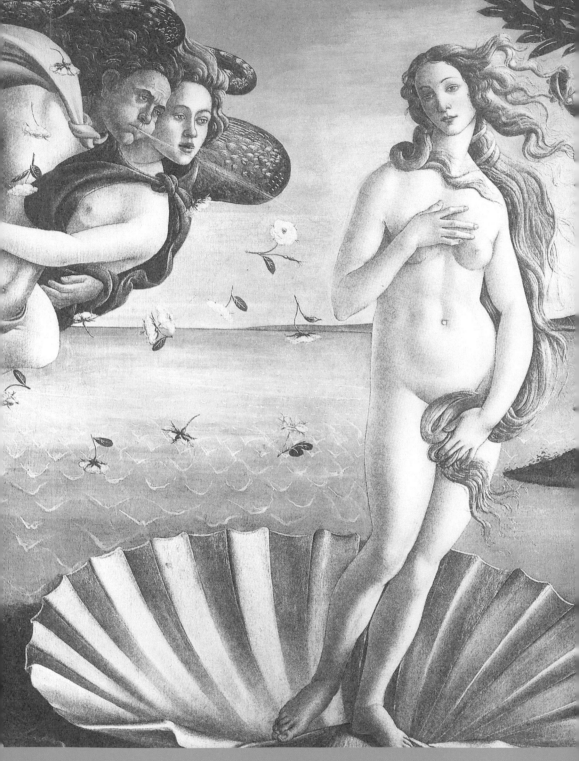

義大利畫家

歐洲北方畫家

安基利柯、曼帖那、波提且利

魏登

古典與創新
文藝復興
的浪潮

西元 15 世紀

　　在文藝復興之前，有個居於哥德時期末期的「國際哥德風格」，當時居於領導地位的藝術大師都以極近似的目的來表現藝術，他們不管身處於牛津、巴黎或布拉格，都可以用流利的拉丁語溝通，這是因為他們都效忠羅馬教會，所以他們的藝術風格也許有差異性存在，但並不是那麼明顯。然而，國際哥德風格可能是歐洲最後的統一風格了。

西元1450年

古騰堡發明歐洲活字印刷術，
印第一本書《聖經》

西元1492年

哥倫布登陸西印度群島

自從封建制度解體後，城市快速興起，商人平民形成一種不可忽視的強大勢力，他們組織公會商會，極力爭取在市政府的發言權，興建教堂並資助藝術家，而且是本城的藝術家，也因為這麼保護自家「藝術公會會員」的權益，而使外來藝術家在當地很難生存，只有名氣非常響亮的大師，才能超越國界，像中古世紀的教堂建築師一樣到處自由旅行工作。

　　在十五世紀的義大利、法蘭德斯和德國，每個城市都擁有自己的繪畫學派，例如威尼斯畫派、西恩那畫派……都是相當知名的。在當時，如果一個男孩有藝術天分且立志要成為畫家，他的父親就會送他到城裡找個知名畫家當學徒，如果行得通，他會在大師的工作室待下來，做些打雜跑腿的事情；漸漸地，他可以幫忙調彩，畫顆小石子、一件衣服等，直到他能夠完全摹寫出大師的風格時，就可以在大師的指導下，畫出一張圖來。

　　這種情形和以前台灣的木工學徒，需要跟著師父「三年四個月」學習所有木

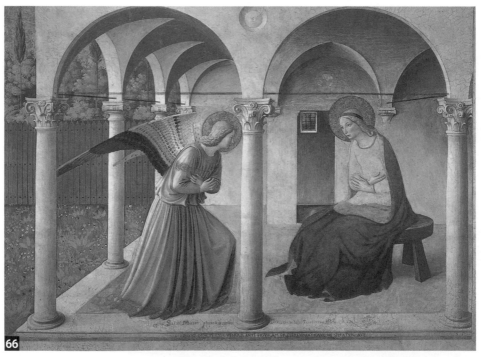

天使報喜／聖告圖：安基利柯，壁畫，約西元1437～1446年，義大利佛羅倫斯聖馬可修道院。
- -
整張畫彷彿像一首詩，充滿寧靜安詳的場面，讓人的心情不覺平靜了下來。

工技巧是相同的意思。他們由此受到非常完整而且嚴格的訓練，如此一代傳一代的繪畫風格和技巧，形成所謂的繪畫學派。如果要辨識一幅十五世紀的畫，我們便可以從各學派的獨特風格來判斷它產自佛羅倫斯、第戎或法蘭德斯。

安基利柯的天使報喜

我們看到馬薩其奧用精確的透視法將畫面無盡延伸，帶著我們的眼光去到無限遠的地方，可以想像他的畫掛在牆上時，彷彿是在牆上穿了個洞。然而，有畫僧之稱、黑袍教派的修道士安基利柯（Fra Angelico, 1395-1455）的繪畫就顯得較為謙和、寧靜、簡單了。

在這幅「天使報喜」（圖66）中，我們看到安基利柯展現出一種溫柔優美的抒情畫風，讓人感受到「詩中有畫、畫中有詩」的意境。

安基利柯的繪畫主題一向都和宗教有關，而且他的表現方式會讓人想起哥德藝術風格，使得有人認為他並沒有真正擺脫中古世紀的教會主義。然而他也並沒拒絕馬薩其奧的新發現，畢竟馬薩其奧是用文藝復興時期的新手法，來表達宗教藝術裡的傳統美感。安基利柯曾為聖馬可修道院繪製壁畫，他在每個修士的房間和每個走廊的盡頭都畫了一幅有關聖經的故事；試想當我們走進一古老建築裡，從這一室到那一室，在無盡的寂靜中，該是多麼被這些美麗的畫震懾著，他畫中的寂靜彷彿有種可以安撫人心的強大力量。

有如古代雕刻的曼帖那繪畫

曼帖那（Andrea Mantegna, 1431-1506）原本是研究古典時代古建築和服飾的著名考古學者，他的這項專長後來都反映在他的繪畫中。此外，曼帖那也汲汲吸收唐那太羅與馬薩其奧的藝術新觀念；他可說是一位天才早慧型的畫家，十七歲就獨挑大樑接受委製繪畫，先後在當時的義大利北部商業與藝術中心帕多瓦和曼圖亞工作，留下了許多精采的壁畫，不過，這些作品在二次世界大戰時被轟炸得幾乎面目全毀。

其中著名的一幅是「聖詹姆斯前往刑場」的一景（圖67）。在這裡我們可以看到曼帖那的考據學有多麼精細，因為聖詹姆斯是羅馬帝國時代的人，所以他畫了

一個「真實」的羅馬凱旋門，而士兵們則穿著「古羅馬」軍團的服飾和甲冑，如果我們用有關古羅馬服飾的文獻去一一比對，會發現可能一個褶子、一個圖樣都沒有差距。曼帖那的企圖心似乎是要重現歷史的一刻，而且是真真實實的一刻，所以他不僅重視考據，他也運用透視法的新技巧去創造一個更為生動的舞台。他的畫和馬薩其奧的畫一樣都讓人聯想到古代雕刻，只是曼帖那的畫風更加嚴峻宏偉，他的人物就像唐那太羅的雕刻一樣，非常堅毅有神，彷彿是一群原本生氣活現的人，被施了魔法才佇立在那裡，而一旦魔法消失，他們又會開始走動了。

　　一幅平面的畫要清楚精確地表達一個重要的意念、或重現一場真實事件，是一件很不容易的事，所以畫布上的構圖非常重要。曼帖那在這幅畫中，用羅馬拱門將軍隊和圍觀者造成的騷動混亂，與主題聖詹姆斯分隔開來，那時聖詹姆斯正為一個軍人祈福，他平靜地為軍人畫十字。這位軍人原本也是迫害聖人的人，但他在押送聖詹姆斯的過程中後悔了，於是跪倒在地，引起一陣騷動不安。

　　曼帖那還有一幅相當「怪異」而著名的作品——「哀悼死去的耶穌」（圖68），他所畫的耶穌屍體是從腳的方向切入，這是一種完全不同於以往的角度，

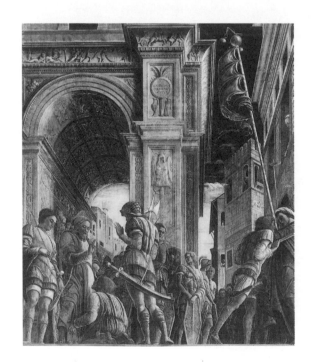

67

聖詹姆斯前往刑場：曼帖那，伊雷米塔尼教堂的壁畫（教堂遭毀於二次世界大戰），約西元1455年，義大利帕多瓦。

··

曼帖那似乎將歷史畫當成紀實攝影，這樣的考據不僅運用了透視法，人物的大小與位置也有所規畫，整幅畫儼然是個還原歷史真相的場景。

尤其用來處理宗教主題更是顯得相
當獨特甚至古怪。然而，我們必須
承認這一次看到了一個「巨人」耶
穌，那是因為他與眾不同的表現角
度和透視法所致。曼帖那也把耶穌
身旁的聖母畫成一個皺紋滿面、歷
盡滄桑的老太太，或許他心中真實
的耶穌和聖母就是這樣子的。

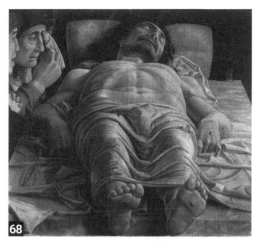

68

▌波提且利誕生了「美」

　　十五世紀晚期的義大利，大部
分屬於初期文藝復興的藝術家都已
去世，例如喬托、布魯內列斯基、
馬薩其奧、唐那太羅等。到了第二

哀悼死去的耶穌：曼帖那，蛋彩畫，約西元1490年，義
大利米蘭布雷拉美術館藏。

這是從腳底的角度觀察死去的耶穌，旁邊難得一見的
是，聖母是名老婦而非一般宗教畫慣用的少女，可以想
像曼帖那多麼想畫出真實感的企圖心。

代藝術家，他們因佛羅倫斯幾個家族興起且勢力龐大而受到資助。這些權傾一時
的家族為了壯大聲勢，經常聘請藝術家為他們裝飾宮廷及教堂，藝術家在這些家
族強力的鼓勵下，盡情創作，為文藝復興盛期奠下穩定的基礎，這時期較為重
要的畫家有菲力普‧利比（Filippo Lippi, 1406-1469），吉爾蘭達（Domenico
Ghirlan-daio, 1449-1494）、波提且利（Sandro Botticelli, 1445-1510）。無庸置
疑的，一般人最熟悉的就是波提且利，尤其台灣的香皂盒曾印上波提且利「維納
斯的誕生」，從此我們對它的熟悉，幾乎可以和達文西的「蒙娜麗莎」相提並論，
因為蒙娜麗莎也經常被製成各類型明信片，但恐怕是太過熟悉了，因而再無法感
動。然而，波提且利作這幅畫是想用「純美」來感動我們，「維納斯的誕生」也
就是「美的誕生」（圖69）。

　　波提且利出生於佛羅倫斯，少年時代因為不愛讀書，讓他的父親大為困擾，
原本是希望不長進的波提且利不讀書，那麼去當個金屬匠學徒也好，可是波提
且利執意要往繪畫的路上走，於是他就成了修士畫家利比的弟子。兩人感情非
常好，以至於利比死前把自己的兒子菲力比諾‧利比（Filippino Lippi, 1457-

1504，也是畫家）交給他照料。

　　波提且利是受當時佛羅倫斯最富強的家族之一——羅倫佐・梅迪奇（Lorenzo Medici）的委託，而畫了這幅「維納斯的誕生」。很特殊的是，它並不是一幅有關耶穌傳說的畫，而是一則古希臘羅馬神話，這是中古世紀之後，古典神話第一次在文藝復興時期受到重視，在這些文藝復興藝術家的眼中，神話不只是傳教，它也是古典時期人們的智慧結晶，他們若想恢復往日羅馬榮光就必須瞭解神話，羅倫佐可能就是嚮往這樣一個「美的誕生」的時刻，才委託畫家繪製這幅異教徒的畫。

　　維納斯從海中升起，旁邊玫瑰花紛紛飄落，而有風神將貝殼輕輕吹拂到岸上。當她飄飄然地舉步踏上岸時，林野女神用一件紫紅斗篷迎向她。我們看得出來波提且利的線條與馬薩其奧或曼帖那完全不同，他的畫面構成有一種曼妙的韻律感，或許不像曼帖那人物構圖那般正確，但自有其優美的動態感，彷彿是一幅

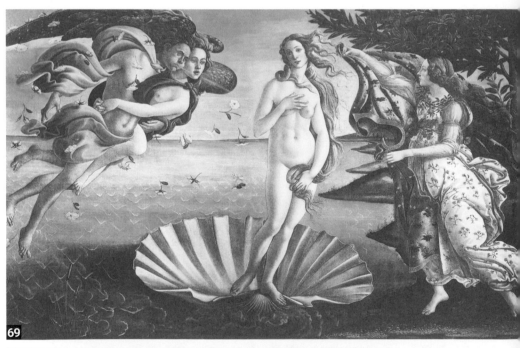

69

維納斯的誕生：波提且利，蛋彩畫，約西元1485年，義大利佛羅倫斯烏菲茲美術館藏。
西風的吹拂，玫瑰花瓣的祝福，右邊的希望女神幫維納斯披上華麗的衣裳，在海浪的浪花中，美就這樣誕生了。

有音符躍動的畫面。

　　此外，「春」也是波提且利相當著名的畫（圖70）。這幅畫看來像莎士比亞「仲夏夜之夢」中的一景，是一場在蒼鬱森林中的夢幻。左邊的少年是使神麥丘利（Mercury），他是眾神使者，善辯，是工匠、商人、盜賊的守護神，他在這裡可能是要宣告春到人間。他的旁邊有三位美女在春天裡起舞；在後面緩緩而行的就是美神維納斯，而上面矇著眼飛行的是愛神邱比特，是維納斯的兒子，他正把金箭往三美方向射過去。春天到了，人們也該談戀愛，春心大動了，而且身上綴滿花草物的就是花神芙羅拉，最右方的是風神，他正向仙女克羅莉斯展開追求。傳說風神強暴了克羅莉斯，後來娶她為妻，自此她便成了春神。歐洲吹西風之時，春天便來臨了。

　　波提且利的女性人物都有著很長的脖子、傾斜的肩膀和微側的臉，有時會給人一種不真實的感覺，我們會想：有人這樣歪著脖子站著嗎？其實波提且利的人

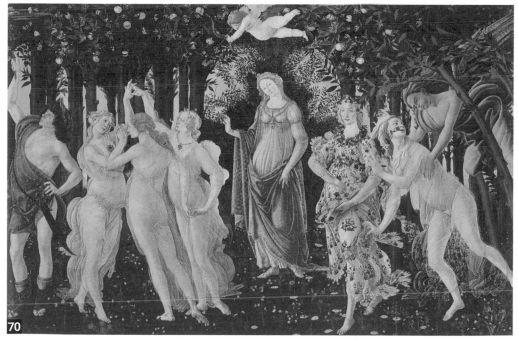

70

春：波提且利，蛋彩畫，約西元1482年，義大利佛羅倫斯烏菲茲美術館藏。

波提且利的畫，構圖與傳統宗教畫非常不同，畫面看起來很和諧，雖然中間有留白區域，但人物的動作、大自然的聲音、清風的吹拂，讓他的畫作不再是靜止的，還有了音樂與動作。

物和安基利柯的繪畫一樣，是為了給人一種無限溫柔和諧的氛圍，才故意這麼畫的，他的作品有時更接近哥德晚期的人物形象，尤其那柔美的身體曲線和優雅的長袍線條正是哥德遺風。

波提且利因藝術風格和當時文藝復興風格並不相同，所以許多教堂的壁畫他都沒能參與，甚至因他的「異教」風格而遭受宗教迫害。生命的最後十年，他幾乎沒有任何委製作品，尤其當達文西、米開朗基羅、拉斐爾出現後，幾乎所有的重要工作都落在這三位大師手上，也就是說最燦爛輝煌的文藝復興盛期來臨了。

義大利的佛羅倫斯領導了十五世紀的藝術風，喬托、布魯內列斯基和馬薩其奧等人的新發現和形式，使得義大利藝術能夠脫離歐洲其他地方的影響而獨立發展。至於北方，到了十五世紀，也漸漸捨棄了對哥德風格的喜愛，尤其在建築方面，西元 1482 年建於法國北部盧昂（Rouen）的大法院是哥德風格帶來的最後一瞥。當時的建築師如此專注、甚至斤斤計較於繁複的窗飾和「火焰式」的柱子綴飾時，

我們可以確定哥德風格再也玩不出什麼花樣了，設計師的最後一擊已經在裝飾上用盡了。如同流行服飾裡不變的法則，短裙一陣流行之後，短得不能再短了，那麼下一季肯定是長得不能再長的裙子出現；而繁複之後就是簡樸，這是哥德建築十五世紀末期開始思考的方向。

女子肖像：康賓（Robert Campin/ Master of Flmalle, 1375-1444），油畫，約1430年，英國倫敦國家美術館藏。

康賓是魏登的老師，都活躍於法蘭德斯。康賓的肖像畫，將光線與人物內在細微心境處理得很好，畫中的女性長相甜美，卻又不失堅毅的特質。（編按）

▎魏登的哥德風與照相風

而當范艾克揭開歐洲北方文藝復興序幕，他描繪細節、再複製細節的耐心和功力，使得他的畫如同一面鏡子照出景物般真實，他的影響是可見的。許多當時北方的畫家或許不是他的入門弟子，但也從他的繪畫得到啟發，其中以魏登（Rogier van der Weyden, 1400-1464）最為著名。

有人懷疑魏登曾向范艾克學過畫，因為人

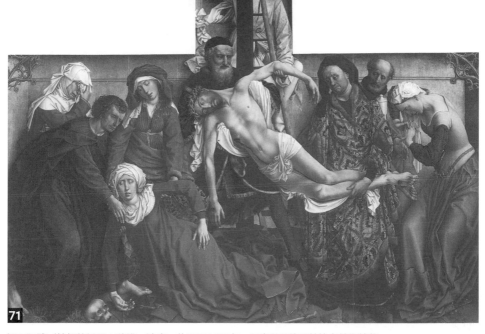

卸下聖體／基督落架圖：魏登，油畫，約西元1440年，西班牙馬德里普拉多美術館藏。

魏登所描繪的教堂畫，人物的安排布局好像在表演舞台劇，接近哥德式藝術的宗教人物畫法，但所有細節的描繪卻又很細緻；北方的文藝復興在技術上，似乎比南方的義大利還要先進。

們對他的生平完全不瞭解，只知道他曾到羅馬朝聖，也在范艾克工作過的尼德蘭南部住了一陣子，范艾克對他的影響可以從這幅「卸下聖體」的宗教畫清楚看到（圖71）。耶穌的身體正從十字架卸下，他在舞台的中間部分；昏倒在地的是聖母，而在旁邊扶她起身的人是聖約翰與抹大拉的瑪利亞；在舞台最旁邊，面容哀戚、正在哭泣的婦女則讓畫面情緒往中央集中，她們也烘托了幾位老年智者平靜的神情。試想，我們若是專注在這幅原尺寸為220公分 ×260公分的繪畫上，會幾乎以為有許多活靈活現的人偶在舞台上演出，如此神祕而真實，這時如果魏登操弄起他手上的線，他們彷彿就要動起來了。

魏登有能力像范艾克一樣，細緻而準確地描繪人事物，例如我們可以看到老者的鬍子幾乎是一根一根被畫了出來，那麼柔軟而自然；衣服上的圖樣裝飾又是如此美麗繁複，襯托著人物激動的姿勢和體態，這一切卻不是放在一個真實的背景上，而是接近哥德風格的宗教畫傳統。圖72則是魏登流傳相當廣的肖像畫，可以看出他對模特兒臉部輪廓，做了非常清晰的描繪以及美化。

一名年輕女子的肖像／戴頭巾的女人：魏登，油畫，約西元1435年，德國柏林國家博物館藏。

當時，法蘭德斯地區的肖像畫並不受宗教束縛，貴族或中產階級，只要有錢就可請畫家為自己留下紀念畫。仔細看這名年輕女子的裝扮，還有頭上戴的頭巾，就可看出當時流行的造型。

38歲的男子：盧卡斯・范・萊登（Lucas van Leyden, 1494-1533），油畫，約1521年，英國倫敦國家美術館藏。

盧卡斯・范・萊登，是版畫家、也是畫家，公認是荷蘭最優秀的版畫家之一，並曾在一次旅行中結識版畫家前輩杜勒。盧卡斯・范・萊登總是關注現實，他的作品寫實而細膩，曾大力推廣荷蘭風俗畫。這幅自畫像中他似有所思的堅定眼神和緊握紙片的手，可感覺到他是個內在在燃燒的人。（編按）

▌歐洲活字印刷術的發明

當文藝復興運動在義大利如火如荼展開時，北方這時也有了一項改變歐洲文明史的發明──活字印刷術。後來，人們將印刷文字和木刻插圖結合起來，便成了有插圖的書籍。木刻流行了一陣子，又有人做出可以印製圖案更精緻的銅雕，於是有插圖書籍的出版變得更為多樣，當時義大利曼帖那的銅雕版畫傳遍全歐，而其實他的畫本來就像雕刻。

歐洲的活字印刷術是德國人古騰堡（Johannes Gutenberg, 1398-1468）的發明，由於他的發明以及行銷（他為此項專利權與競爭對手打了一輩子官司，有關他的生平都是來自他在法院的出庭記錄），印刷術被廣泛運用，如此才加速了思想潮流的流通，讓文藝復興更達高峰；也由於印刷術，歐洲的《聖經》得以流傳更廣，讓許多科學新知更加速流通，而這一切的結果則是帶來了宗教改革。

圖 73 是北方畫家杜勒（Albrecht Durer, 1471-1528）的木刻版畫，他除了以版畫出名外，更是一位出色的肖像畫家，關於這一點，在十六世紀的日耳曼藝術我們會談到更多。

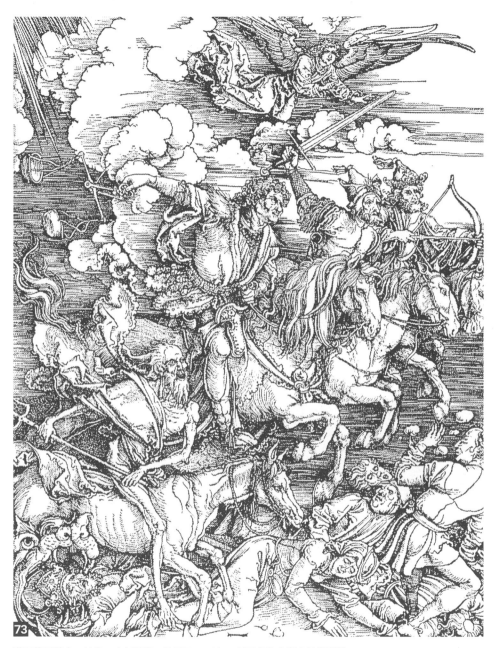

代表畫家	西元1495～1498年	西元1502年
達文西、米開朗基羅、拉斐爾	達文西創作「最後的晚餐」	達文西完成「蒙娜麗莎」

理想美的完成
文藝復興
盛期藝術

西元 16 世紀

　　達文西、米開朗基羅、拉斐爾，加上提香，他們最偉大的畫都出現在十六世紀的義大利。而杜勒與霍爾班則在歐洲北方，有了這些人，就證明文藝復興盛期（High Renaissance）的到來。十六世紀因為這些大師的關係，而成為世界歷史上最為人知的時代之一。

米蘭
威尼斯
佛羅倫斯
亞得里亞海
羅馬
地中海
第勒尼安海

▌布拉曼帖的神殿式教堂

　　建築風格通常是一個時代、一個城市的流行指標，建築師為這座建築物擷取的元素，揭露了他希望這個時代與城市呈現出的精神和想望。建築與人們的「住」息息相關，所以當一個時代改變時，它的轉變也最為明顯。文藝復興初期的建築師，運用了古典柱式的規則讓多利克式、愛奧尼亞式、柯林斯式的柱子在各種建築中繼續發光發熱。原本古希臘羅馬的異教徒神殿與圓形競技場的建築形式，要轉換成城市中的教堂、市政府或人民住宅，可以想像其中的衝突一定很大，因此，布魯內列斯基可是為了帕齊禮拜堂（圖74）做了相當和諧的調和。古典柱子變成了門廊，或者在亞伯提的建築裡成為平面壁柱與平面凱旋門。這種形式，在台灣或其他國家的許多建築物中都可以看到，它們「號稱」羅馬或文藝復興建築。

　　建築師布拉曼帖（Donato Bramante, 1444-1514）在西元1502年完成了羅馬梵蒂岡聖彼得大教堂的小型之作（圖75），很明顯它是一座有著多利克式柱

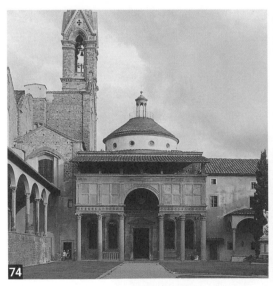

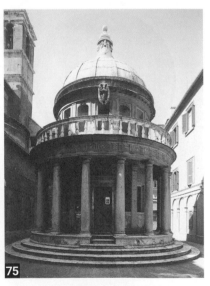

帕齊禮拜堂：布魯內列斯基設計，約西元1429～1461年，義大利佛羅倫斯聖十字教堂。

蒙托利歐聖彼得教堂：布拉曼帖設計，約西元1502年，義大利羅馬。

文藝復興時期的建築，使用了古典希臘羅馬的元素——圓形的屋頂、圓拱門與圓柱，就像巴黎的凱旋門那樣。

文藝復興式的教堂，採用了古希臘多利克式圓柱，像座小型的帕德嫩神殿，這是布拉曼帖設計聖彼得大教堂之前的雛形之作。

子迴廊圍繞的小教堂，儼然像座小型的帕德嫩神殿。四年後，當時的教宗朱利斯二世（Julius II）想要重建聖彼得大教堂，便將此重責大任交付布拉曼帖。任何一個有野心或有才華的藝術家在接獲這樣的歷史任務時，都不會吝於表現自己一切所能。據所存的文獻指出，原本布拉曼帖是要興建一個以羅馬圓形競技場為底部主體、上面有羅馬萬神殿的圓形屋頂的巨型教堂，可是這個計畫很快地遭到反對，因為它的花費太過驚人，教宗為了籌措資金竟出售贖罪券來建新教堂，如此荒謬的行為引起德國神學家馬丁路德（Martin Luther, 1483-1546）的公開反對，結果導致一連串宗教改革。至於羅馬境內反對布拉曼帖的人也不少，所以他的計畫最後被迫放棄，目前我們所看到的聖彼得大教堂是由許多人的心血才華共同完成的，其中包括了米開朗基羅的付出，興建時間共長達一百年（圖76）。

▎達文西無師自通多領域

　　事實上，人們總是將米開朗基羅與達文西、拉斐爾相提並論，但可能沒注意到達文西分別比米開朗基羅大了二十三歲，比拉斐爾大了三十一歲，他的偉大作品在十六世紀初就都出現了。達文西這名字，使得文藝復興盛期成為史上最容易辨識的一個時期。出生在托斯卡尼一個小鎮的達文西（Leonardo da Vinci, 1452-

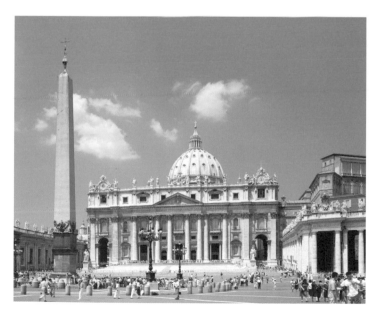

76

聖彼得大教堂：布拉曼帖設計，約西元1506～1626年，義大利羅馬梵蒂岡。

..

教堂正中央上方是直徑長達42公尺的圓頂，頂高138公尺，教堂內保存文藝復興時期名藝術家的壁畫與雕刻。聖彼得廣場，則由貝尼尼設計，兩側全以柱廊圍繞，是為巴洛克式廣場。站在廣場中央，不禁令人想像主教從教堂露臉、幾萬人在廣場上瞻仰的那種浩大氣氛。

1519），年少時在當時著名的雕刻家兼畫家維洛奇奧的藝術工房當學徒。

維洛奇奧（Andrea del Verrocchio, 1435-1488）的雕像有唐那太羅的風格，當時他為威尼斯人民英雄科利歐尼塑造的騎馬英姿雕像，引起大小城鎮的轟動，紛紛要求他在自家廣場立一座馬上英雄的雕像，至今，我們仍可在歐洲許多城鎮看到此類雕像。而達文西在他的工房裡，無疑有許多機會學習成為一位大藝術家。

學徒時期的達文西已經顯露了他非凡的才華與獨特的知識品味，他會為了雕塑出更好的雕像，進一步對解剖學產生極大的耐心與興趣，甚至因此成為人體解剖學的專家，留下許多「肌肉解剖圖」（圖 77）；他會為了畫好一朵花、一棵樹，而對植物學進行長期研究；他也會為了調配出最美麗自然的色彩，而對光學領域深入涉獵。原本這些知識與研究是他為自己繪畫的技巧做準備，可是，達文西的好奇心一旦被喚起，就不會輕易停止，他堅持自己用眼睛去觀察，用手去做實驗，因此他仔細地解剖過近四十具屍體、他是首位留下胎兒成長記錄的人、他觀察大海中潮汐與海浪之間的關聯、研究氣流和雲朵的形狀有些怎樣的規則。總之，他的好奇心和藝術天分相輔相成，這是他生命力的源頭。也許有人記得達文西曾經製造了一架飛行器，那好像與繪畫以及雕刻沒有關係，事實上，他是為了畫好一隻在天空飛翔的小鳥，而對氣流與飛行做了一番研究。廣泛的興趣和超凡的才能，使得達文西在戰爭時期成為君主將領心中最好的軍事工程師；而在太平盛世時，商人又利用他的奇想和巧藝，來製造新奇有趣的玩具以娛樂大眾。這裡我們以「畫家」

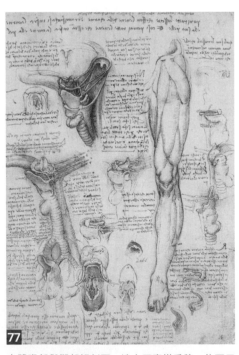

77

人體喉部與腿部解剖圖：達文西素描手稿，約西元1510年，英國溫莎古堡藏。

人體解剖圖、自然科學與軍事設計，達文西通通有興趣，他每研究一件事都會專注地投入，有些還會加入鏡射的文字當成密碼。

達文西來辨識他的身分，而在他自己的時代，人們則願意以各種頭銜來尊稱他，甚至是建築師或音樂家，因為他看來沒有什麼不感興趣、不專精的（圖 78）。

　　達文西雖然留下許多各種研究的草圖或作品，但有關自己生平的著述卻沒有大量留下來。人們只知道他是一位公證人的私生子，出生後被父親帶回家撫養，就再也沒見過母親了；此外，他是個左撇子，因為他的草稿都是由右到左書寫。人們對達文西的天才總是既驚嘆又惋惜，因為他能畫出那麼美的作品，卻老是「不務正業」地忙東忙西，忙完這個又去忙那個。這樣的性格使得達文西留下許多「未完成」的作品，他幾乎未能「準時」完成主顧所委製的作品，常是畫了一份草圖，就被某件事給吸引，於是忘了別人的囑託，而將圖長期擱置下來。此外，他似乎也「喜歡」旅遊，總是馬不停蹄在米蘭和佛羅倫斯之間來回，後來還跑到羅馬待了一陣子，最後他去了法蘭西王法蘭西斯一世的宮廷，並終老於此，這些奔波使他確實虛擲了些光陰，尤其是他得服侍那些權傾一時的君主王侯。

▎最後的晚餐與蒙娜麗莎

　　「最後的晚餐」是達文西少數留下的「完成」之作，可惜畫這幅畫的時候他用了新的繪畫材料，結果在 1517 年時就開始剝落（圖 79），後來幾乎是慘不忍

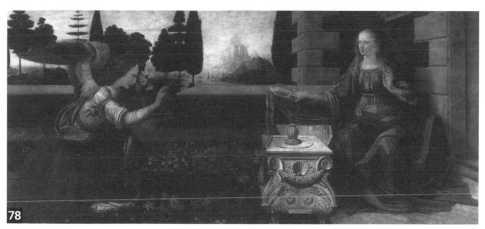

78

聖告：達文西，油畫，約西元1472～1475年，義大利佛羅倫斯烏菲茲美術館藏。

達文西作品的構圖、表情姿態，無不顯示文藝復興的開放思想。從天使的眼神、手勢（手上拿著百合花，準備送給聖母），以及正在看書的聖母，聽到自己未婚受孕的驚人消息時，內心是多麼不安，這幅畫甚至不忘以細膩手法畫出大自然當做背景，在在展現達文西描寫人物內心世界的功力。

睹，令人心痛。然而，我們還是可以去想像這幅巨型壁畫（420cm×920cm）在米蘭感恩聖母院佔滿修士餐廳整整一面牆的恢宏氣勢，修士們在巨大長桌聚集用餐的情形就像「最後的晚餐」具體顯現。人們驚嘆於他能夠將藝術手法轉換成融入實際情境的才華，然而不只於此，達文西在這幅畫中展現了他在構圖、光影、透視法和氣氛的掌握能力。這樣一個「猶大出賣耶穌」的老舊主題，如果交給別人處理，從以往的例子看來一定都是使徒安安靜靜地排排坐好，而猶大則是被眾人「有意」隔離似的與他們稍微分開，耶穌則如同往常平和地分配聖餐。然而，達文西顯然是將《聖經》仔細研讀過，才決定將〈馬太福音〉第二十六章二十節和〈約翰福音〉第十三章二十二節中的記錄形象化。〈馬太福音〉中記載：「你們其中有一個人出賣了我。」〈約翰福音〉裡記載門徒彼得的話：「請你告訴我們，主是指誰？」達文西用這兩句話來構成他的畫面。

　　當耶穌一說出這句話時，每個使徒都急忙地要為自己澄清，有些站起來激動地向人詢問，有些用手撫胸向耶穌保證自己的清白，有些則是與人激動討論起來，有的熱切地看著耶穌要他說明白些。這時聖彼得擠向耶穌旁的聖約翰與他討論起來，他「無意識」地將猶大擠開，於是造成一種大家同桌吃飯，可是猶大卻沒有參與且被隔離之感。儘管耶穌的一句話造成一場騷動，但達文西用和諧的構

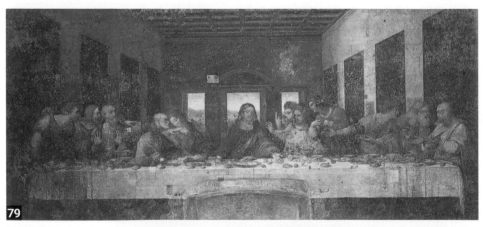

最後的晚餐：達文西，壁畫，約西元1495～1498年，義大利米蘭感恩聖母院。

這十二位人物是耶穌的門徒，可分為四組來解讀，而耶穌剛好在畫面的正中央。此畫的幾何構圖相當嚴謹，天花板的格子是六乘以六，左右牆壁也各有四幅畫，畫面無論怎麼切割都很對稱，這就是工程背景出身的達文西，足見他凡事追求完美的個性。

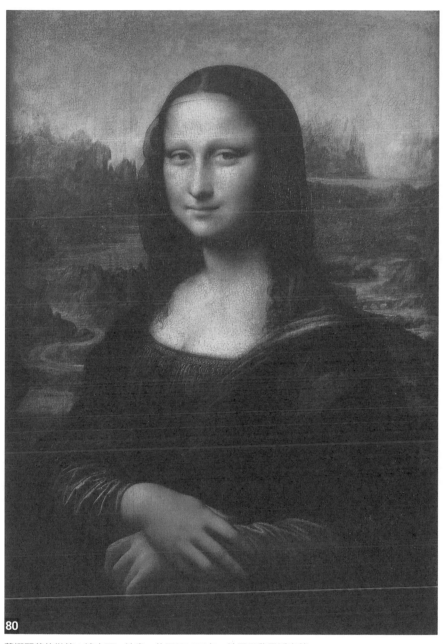

蒙娜麗莎的微笑：達文西，油畫，約西元1502年，法國巴黎羅浮宮藏。

女子帶著一股深不可測的眼神看向前方，沒有睫毛與眉毛，後面的遠山、小溪則左右兩邊無法對稱相連。有人說這是達文西自己的畫像，安定的三角形構圖，或許隱藏著他內心的世界。

圖將畫面上的情緒流動穩定下來，他將十二個使徒變成四個三角形構圖，用他們各自的動作和表情來相互連結，使混亂中見秩序，和諧中帶有激烈的騷亂；此外，耶穌安詳平靜的神情也是這場騷動中最穩定的力量，並與猶大臉上遲疑驚恐的表情形成對照；猶大一動也不動地看著耶穌，是使這幅畫達成靜態統一的因素之一。達文西曾說過，「繪畫最有價值而最困難的目標，是將人類靈魂的意圖透過肉體行動去表現。」他的確做到了。

　　而談到達文西的「蒙娜麗莎」（圖80）很多人早已在各種媒介看到她，知道她有一抹神祕的笑容，知道她成就了達文西的偉大，卻不怎麼真正瞭解「蒙娜麗莎」為什麼總能引起世人佇足（在羅浮宮真畫前，永遠聚集著一群人仰望她）。現在我們假設自己是第一次看到她，看到這位佛羅倫斯女士，我們會發現她是如此引人注意，她似乎真的也在看著我們，帶著那抹神祕的微笑，好像有那麼一點看透人們心思的味道，但再看一下，好像又有一些悲傷的愁緒在其中，於是我們覺得她有了自己的想法心思，在那兒想說但是沒說。人們在科技昌明的世界裡，或許不認為她像照片那麼真實，然而她卻每次都能帶給觀者不同的表情和變化，她比任何真正的血肉之軀更加活色生香。綜合許多評論家對「蒙娜麗莎」的形容，除了神祕，她還有溫柔、哀愁、具挑戰性、威脅性、驕傲、自信、灼熱；總之，這就是她比「真人」更真實的地方。

　　達文西當然不是隨隨便便就能畫出這樣一位吸引人的神祕女子，他是在技巧上做了一番革新。還記得曼帖那的畫中人物一個個如同雕像嗎？他將透視法和人體素描做到爐火純青、精準無誤的境界，即使他的畫是平面的。而唐那太羅的雕刻，他的人物就像受了魔咒的雕像，靜默在那裡，如果有人給他們解咒，他們就會在舞台上動起來。但是達文西的畫中人物，他的蒙娜麗莎一點也不像雕像，她像個活人，雖然她的身上也有咒語使她停止動作，然而她還在呼吸、還在看著我們，永遠帶著那抹微笑、永遠青春不老。達文西為了不讓人物看來有僵硬粗澀之感，他用精細的技巧去朦朧輪廓的呆板線條，記得范艾克、曼帖那筆下的人物輪廓都很清晰嗎？這就是他們為何看來像雕像的原因，達文西將輪廓外貌漸漸沒入背景陰影裡，不用清晰的線條，而是用豐美溫柔的色彩來形成身體每個部分的外貌形狀，所以我們看到麗莎的眼睛和嘴角在臉上的陰影處淡去、隱沒，予人一種

曖昧朦朧之感，於是觀者的想像空間變大了，麗莎變得很真實，卻又不是雕像，她栩栩如生，躍然畫布之上。

▍米開朗基羅的西斯汀壁畫

　　米開朗基羅（Michelangelo, 1475-1564）則是在佛羅倫斯長大，十三歲時決定去吉爾蘭達的工房當學徒，剛開始他的父親相當反對他要去當一個「勞工」的決定，但在米開朗基羅的堅持下，父親還是同意了。他小時候曾在保母家住過一陣子，而她的家是一個石器店，使他對鑿石聲和雕像充滿親切感，他後來就立志當個雕刻家，至於畫畫則是個「意外」。米開朗基羅活了將近九十歲，他目睹了藝術家社會地位的改變，而他就是扭轉這個改變的推手，他的父親曾經擔心他以後會是個讓人瞧不起的勞工，而事實證明，他的才華使教宗或君主都必須對他謙和以待。

　　米開朗基羅是吉爾蘭達的學生，但畫風卻完全不同於他的老師（圖81），他更喜歡自己研究希臘雕刻、馬薩其奧和唐那太羅的作品；此外，他也自己解剖人體，瞭解人體每個細微的結構和關聯性。米開朗基羅必定相當專注於他的學

聖母的誕生：吉爾蘭達，托納布奧尼禮拜堂的壁畫，約西元1491年，義大利佛羅倫斯福音聖母教堂。

吉爾蘭達是米開朗基羅的老師，他採用中規中矩的透視法，畫風優雅，與米開朗基羅的矯飾狂放有天壤之別。

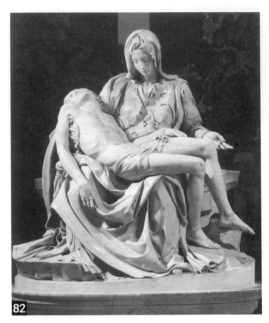

聖殤：米開朗基羅，大理石雕像，約西元1498年，義大利羅馬梵蒂岡博物館藏。

廿三歲的米開朗基羅已驚人地精通解剖學，竟能以大理石將聖母衣服的皺褶表現得有如柔軟織物；聖母的面容則相當年輕，抱著耶穌死去的身軀。為不讓旁人懷疑這件作品是否真出自米開朗基羅之手，所以雕刻家把自己的名字刻在作品上。

習，因為他當學徒不到一年就開始領俸了，後來因為他不喜歡那裡的學習環境，十四歲就離開了。當他在二十三歲完成「聖殤」（圖82）時，人人口耳相傳這位天才藝術家不僅達到古代古典藝術大師的境界，甚至超越了他們。

當他三十歲時，與名滿天下且大他二十三歲的達文西一起受佛羅倫斯領主邀請，在會議室畫上一幅該城歷史的畫，這可說是對他最大的讚美，而佛羅倫斯全城的人都處於一種興奮的情緒中，每天都在探詢兩位大師的「較勁」之作進度如何了；只可惜，達文西又跑到米蘭了，而米開朗基羅則接受了教宗朱利斯二世的邀請，為他建造一個壯麗輝煌的墳墓。於是米開朗基羅親自前往大理石礦場克拉拉（Carrara）挑選適合的大理石，他在那裡待了近一年的時間，搜集回來的石材堆滿了整個梵蒂岡，可是教宗這時的心思都跑到重建聖彼得大教堂這件「大事」上了，便對米開朗基羅的計畫興趣缺缺，而且也有許多嫉妒他的人在教宗面前阻礙他的建墓計畫。當然，米開朗基羅也嗅到了教廷中的陰謀氣味，他猜想是聖彼得大教堂最初的設計師布拉曼帖在陷害他，甚至想要取他的性命，於是他在恐懼與悲憤的心情下，回到家鄉佛羅倫斯，寫下一封信，說教宗如果需要他，那麼自己來佛羅倫斯找他。教宗生氣了嗎？不！他沒有生氣，他找了佛羅倫斯的領主居中協調，說服他回羅馬。米開朗基羅是回羅馬了，而領主給教宗的信也特別強調，希望他好好以慈愛之心對待他，那麼他的天才一定可以創造出讓全世界都嚇一跳的作品來，後來的西斯汀禮拜堂的圓頂壁

畫，果然使領主的「外交辭令」成真。

上帝創造亞當如此美好

　　米開朗基羅一開始非常排拒為西斯汀禮拜堂做裝飾繪畫，他說他是個雕刻家不是畫家，並懷疑這一切根本就是敵人要來陷害他的詭計，明明知道他以雕刻成名，卻交給他一個繪畫的大任務。

　　它是一幅教堂圓頂壁畫連作（13.7 公尺×40 公尺，圖83），他幾乎是獨自完成這項大工程，助手只是在地面為他拿顏料。一開始他將自己關在裡面繪製草圖，不與任何人見面，再用四年的時間，仰臥在高架上，引頸而畫，如此長時間下來，他再回到地面時，竟習慣了引頸仰視的姿勢，然而，這位偉大藝術家之所以讓人感到佩服驚嘆的並不是他的「勞力或苦心」，而是他的作品裡感動人心的部分。我們對於西斯汀禮拜堂「創世紀」壁畫最熟識的部分是「上帝創造亞當」（圖84）。地面上的亞當有著人類最初的乾淨與美麗，上帝從一邊飄然而至，身披斗篷，天使圍繞，我們看到他正要觸及亞當的那一瞬間，人類正從沉睡中悠

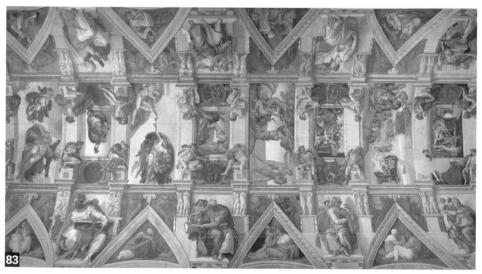

83

創世紀：米開朗基羅，西斯汀禮拜堂天花板壁畫，約西元1508～1512年，義大利羅馬梵蒂岡博物館。

米開朗基羅以生動的姿勢與對比強烈的鮮豔色彩，表現出絲料反光般的效果。先知神女巨大的身軀加上多姿的顏色，讓整個天花板活了起來。西斯汀禮拜堂的天花板是弧狀的，也因此這幅畫需採取多方向的構圖及角度設計，相當不容易；有時看來特別粗壯的身軀，實際上反而是更為立體的構圖。

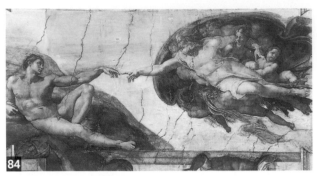

創世紀──「上帝創造亞當」：米開朗基羅，西斯汀禮拜堂天花板壁
畫局部，約西元1508～1512年，義大利羅馬梵蒂岡博物館。

這是此幅壁畫最具代表性的部分。右邊是上帝，祂背後的那塊物事宛
如人的大腦。從地面仰頭看上帝創造人類，頗有史詩感。

然而醒，凝視著天父的慈顏，那一刻天父把一切美好傳遞給人類，所以那一觸看來如此溫柔徐緩，其實是神聖有力，我們幾乎可以感覺到造物主的全能與普遍性的存在。電影《外星人ET》中，小孩和外星人的手指接觸就是借用這一幕的靈感。

　　「上帝創造亞當」位於壁畫的中心，其他則安排了先知巨像與異教國度中女預言家的人像。這些尺寸比真人還大的男男女女，有人沉思或書寫、有人議論或閱讀，他們一個個圍繞在周圍，彷彿正在傾聽某個重要的信息。從這些人像畫裡，我們看到米開朗基羅發揮了「雕刻家」的美感和技巧，每個人像都有強健美好的身體，不管姿勢如何扭轉彎曲，仍有著動人的體態。米開朗基羅在擬人物草圖時，他們一開始都是「赤身裸體」，肌肉線條清晰可見（圖85），衣服則是之後加上去的。他的人物裸體草圖，線條很像他的雕刻實作（圖86）。

　　當我們看到照片中的西斯汀壁畫時，並無法真正瞭解米開朗基羅的偉大，總覺得這些擠成一堆的繁複人物照片，似乎是太混亂了點。然而，想像在一個挑高的教堂天花板，或者市政廳挑高中庭淺淺的圓頂，畫上一個個美麗強大的人物，構圖和諧、畫面壯麗，整片如同蒼穹的圓頂是如

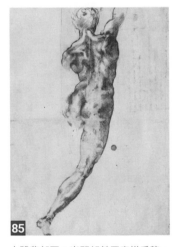

人體背部圖：米開朗基羅素描手稿，
約西元1504年，義大利佛羅倫斯米
開朗基羅博物館藏。

這是一幅出自雕刻家手筆的人體素
描，米開朗基羅試圖從人體的伸展、
強健的身軀、雄壯的肌肉，以及一股
沛然莫之能禦的動態感，做為他雕塑
人像前的研究準備功課。

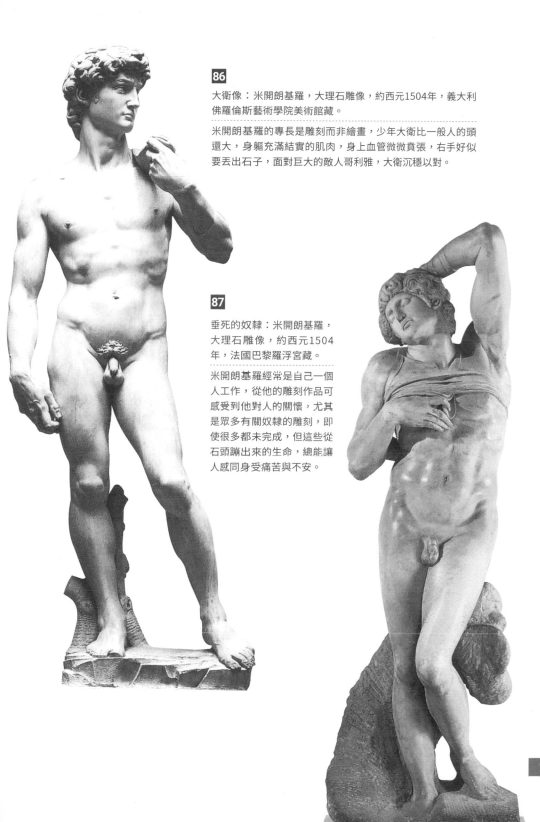

86

大衛像：米開朗基羅，大理石雕像，約西元1504年，義大利佛羅倫斯藝術學院美術館藏。

米開朗基羅的專長是雕刻而非繪畫，少年大衛比一般人的頭還大，身軀充滿結實的肌肉，身上血管微微賁張，右手好似要丟出石子，面對巨大的敵人哥利雅，大衛沉穩以對。

87

垂死的奴隸：米開朗基羅，大理石雕像，約西元1504年，法國巴黎羅浮宮藏。

米開朗基羅經常是自己一個人工作，從他的雕刻作品可感受到他對人的關懷，尤其是眾多有關奴隸的雕刻，即使很多都未完成，但這些從石頭蹦出來的生命，總能讓人感同身受痛苦與不安。

此寧靜而令人感動。就像雕像如果透過照片去欣賞，便缺少了令人震撼的力度。

▌ 還是最熱愛雕刻

　　米開朗基羅在禮拜堂圓頂從事繪畫，將他被迫無法從事雕刻的失望和憤怒，變成旺盛和鮮活的創造，他向有意陷構他的人證明了他的能力，甚至他的天才。然而，他還是最愛雕刻，他迫不及待地要去解放困在大理石中的靈魂，西斯汀禮拜堂的畫尚未完成，他已經在構思朱利斯二世陵墓的雕刻圖像。「垂死的奴隸」（圖87）便是他在西元 1504 年完成的作品。通常一件優美的雕刻，一定是比例和諧、線條流暢，許多古典時期的作品都具有這樣的特色。可是，米開朗基羅一系列的「垂死的奴隸」作品不止於此，它們還令人泫然欲泣。米開朗基羅不是鬼斧神工般地精雕細琢這些人像，他是用力一擊，猛然一掀，就把他們從大理石中釋放出來，我們還看得到仍與身體連在一起的大理石，這些奴隸的生命正要枯萎，雖然在大理石中掙扎求生，卻還是走向了寧靜的死亡。沒有人能夠像米開朗基羅一樣如此瞭解大理石、瞭解生命，當我們站在這些奴隸面前，我們會因他們為了求生而劇烈扭曲的痛苦神情，感到深深悲憐，他們彷彿在呼吸、走動、掙扎，儘管他們如此無聲無息；不要認為雕像帶著「不平靜」的死亡掙扎，他們的輪廓、線條清朗且靜謐，米開朗基羅將形體由筋疲力竭到臣服於自然規律的轉折，做了一個非常奧妙的呈現。

　　米開朗基羅以他的成就，真正改變了藝術家在社會上的地位，朱利斯二世去世之後，後來的每位教宗都急於要求他為他們做些作品，他們或許隱隱感知，往後他們將因米開朗基羅這個名字而為世人所知。然而，盛名之累卻使米開朗基羅不得自由、倍感壓力，隨時都有人要召見他，隨處有人敬畏他，他無法像年輕時那般自在愉快，也不能專注在自己的工作上，他不再喜歡被稱為「雕刻家米開朗基羅」，他堅持自己是米開朗基羅，是一個當初深愛雕刻、充滿熱情、卻又自由自在的年輕人。於是晚年，他也寄情於寫詩，希望讓自己的藝術、盛名、心情得到一種平衡和休息。

▌ 拉斐爾的雅典學院

　　若說「畫如其人」，那麼達文西的藝術就像不見底限的萬丈深谷；米開朗

基羅的作品則如同氣勢磅礴的高山峻嶺；而拉斐爾（Raffaello Santi or Raphael, 1483-1520）的繪畫則有如一望無際的開闊高原。拉斐爾沒有達文西和米開朗基羅兩人那種陰晴不定、變化無常的脾氣，他長得非常俊朗美麗，性情更是謙恭和諧，使他與雇主之間總能達成良好的溝通，雖然他才活了三十七歲，卻留下三百多幅作品，這與他性格的平易近人有很大的關係。

拉斐爾十六歲去了佩魯吉諾（Pietro Perugino, 1446-1524）的工作室學畫。拉斐爾承襲了他的畫風，那是帶著靜謐情調的風格，然而，當時最為知名的畫家是達文西，拉斐爾在畫室工作之餘，會跑去觀摩達文西的作品，他瞭解到「蒙娜麗莎」的特殊之處，並學習其中的技巧。拉斐爾清楚自己的能力，他知道達文西懂得比他多、走得比他遠，米開朗基羅的創造力則比自己強悍耀眼，可是他仍不停地學習馬薩其奧、米開朗基羅等大師的名畫，使他終於成為一代大師。

拉斐爾從佛羅倫斯到羅馬，以二十歲的年紀，便被教宗委任繪製梵蒂岡室內壁畫，其中最有名的是「雅典學院」（圖88）。乍看這幅畫，我們會找不到焦點，以為它根本沒有主題人物，可是再仔細欣賞就會發現每個人物的獨特性和重要性，最後則構成一種理性的秩序，一種屬於古典寧靜的美感。居畫面中間的是柏拉圖和亞里斯多德，柏拉圖舉手指向天空，亞里斯多德伸手向前，手掌朝下，代表理想與現實、精神與物質、天堂與塵世。有許多的哲學家圍繞著兩人；左邊的蘇格拉底正用手指來推敲哲學問題，歐基里德彎著身子在演練數學題。畫中每一個人都與其中一群體相融，而群體又與另一群體環環相扣，使得整體呈現清朗、簡潔的輪廓，沒有任何一個人在這一大群人中消失不見。畫中的建築是重要的背景，它為各式各樣姿勢的人群帶來秩序和韻律的揉合感，而建築的盡頭是一道充滿陽光的拱門，使得柏拉圖和亞里斯多德很自然地被強調了他們的重要性，知識的殿堂就是如此以他們為中心層層相疊，如此熱鬧紛雜，卻又如此調和穩定。

▎拉斐爾與他的完美女性

一般人看到拉斐爾的繪畫，會推論他大概是一個明朗溫厚的謙謙君子，因為他的畫一向給人一種愉快甜美的印象，他筆下的聖母永遠那麼溫柔優雅，而事實上，他的確以創造出完美女性而廣為世人所知。拉斐爾作畫時，並不臨摹某個特

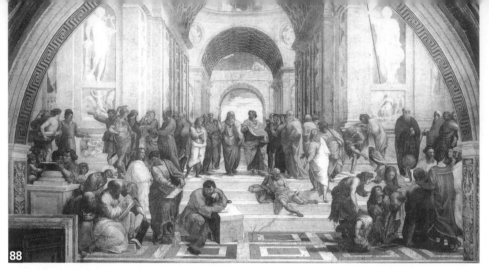

88

雅典學院：拉斐爾，壁畫，約西元1511年，義大利羅馬梵蒂岡博物館。

這些巨大的畫作，畫在呈不規則狀的牆壁上，甚至從觀者的角度做空間的延伸，有時候真讓人分不清什麼是真正的樑柱、什麼是畫裡的樑柱。若這幅畫處理成照片，讓所有觀光客都穿上希臘時代的衣服，想必還真分不出誰是真人、誰是畫裡的人物，這就是透視法能夠製造氣氛的神奇之處。畫中藏了拉斐爾自己的畫像，甚至還藏了達文西與米開朗基羅。

定的模特兒，他對於藝術、對於美，有種了然於胸的把握和堅持。他在古典雕像的身上看到「理想的美」，於是他的模特兒就被他用這理想之美給修正一番，這樣的修正通常是相當危險的，因為會讓畫中人物只是完美、古典，卻失去生命力，流於淺薄，可是拉斐爾的聖母（圖89）永遠是那麼理想而真實，優雅而有活力，我們可以在他畫裡看到真真切切愛的表現和美的極致。

拉斐爾愉快隨和的性格使得他易於與人交往，他不像米開朗基羅那樣無論尊卑都不假辭色。他很年輕的時候就開設了自己的工作室，接洽來自四面八方蜂擁而至的委製工作，而他也與每個委託人合作愉快，成為教廷權貴和王侯的好友。西元 1514 年，布拉曼帖去世後，他接替了那未完成的教堂重建工作，所以這時他又成了一位優秀的建築師。他著手設計教堂、宮宅，並研究希臘古典藝術和羅馬遺跡，那時他甚至提出羅馬城的都市計畫，然而，他卻在三十七歲去世，留下許多未完成的計畫，而消息傳出後，歐洲無不為之震撼悲痛，甚至有人要立他為紅衣主教。人們惋惜著這位能征服自然的藝術大師，他畫中的女性超越了時空，永恆地存在，散發出一股恆久安定的力量。

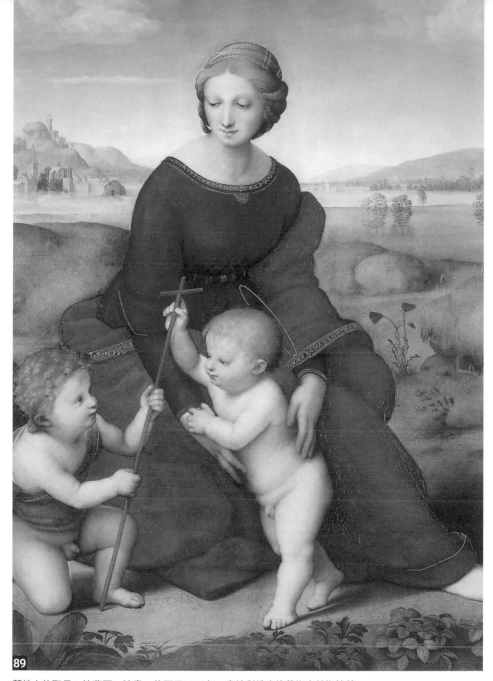

草地上的聖母：拉斐爾，油畫，約西元1505年，奧地利維也納藝術史美術館藏。

拉斐爾筆下的聖母充滿了慈愛的光輝，穩重的三角形構圖，那種優雅非常完美，沒有任何缺點，好像不需要特定的模特兒，拉斐爾就可以畫出這樣的人物。

水都的粼粼波光
威尼斯藝術

西元 16 世紀

　　當我們將眼光投向義大利的另一個商業大城威尼斯時，就會發現它和佛羅倫斯是如此不同。的確，一個被水圍繞的城市，它所發展出來的藝術風格往往是彩色的、愉悅的、女性的。威尼斯在接受文藝復興新風格和布魯內列斯基的建築形式的速度上較為緩慢，然而，威尼斯的藝術家一旦擺脫了中古世紀的陰鬱和保守，即醞釀成一種新色彩、新風格。他們並不像佛羅倫斯畫派那麼重視並注意透視的準確度，或者鑽研人體結構和肌理，甚至有時他們也不會那麼將重點放在形體輪廓上；他們更重視色彩，喜歡用色彩的濃淡來控制畫中人物的形象。

威尼斯

威尼斯礁湖

卡納雷吉歐區

聖十字區

聖保羅區　◆里奧多橋

聖馬可區

堡壘區

◆聖馬可圖書館

杜索多羅區

威尼斯是個水都，整個城市充滿了霧氣，整年水氣氤氳，一年大部分的時間，人們是像「霧裡看花」一般地看著威尼斯，尤其清晨和傍晚的光線特別多彩，太陽斜照在水面上反射出美麗的光線，使整個城市的建築景物也大大不同，所以藝術家們特別重視色彩的和諧。出於對色彩的喜愛和運用上的純熟，威尼斯的藝術家特別喜歡畫女性，他們筆下的女性顯然比佛羅倫斯畫派更加嫵媚、多樣，數量方面也很可觀。

▎ 貝里尼的彩色祭壇畫

　　威尼斯大師對色彩的興趣，在我們站在貝里尼（Giovanni Bellini, 1430-1516）的作品面前時，就可以看得出來，這不是指他的顏色特別鮮豔和亮麗，而是豐富柔美，他擅長運用色彩來表現他的繪畫主題。在「聖容顯現」（圖90）中，貝里尼用色彩光線來畫出夜色漸沉的一刻，右邊的建築映著斜陽的餘暉因而溫暖明亮，天空某部分的雲彩與山巒相映成藍綠色；在這荒涼而神祕的山野一景，耶穌站在山坡的中央，他的衣服發光發亮，比雪更白更亮，那一身的白直達天際，

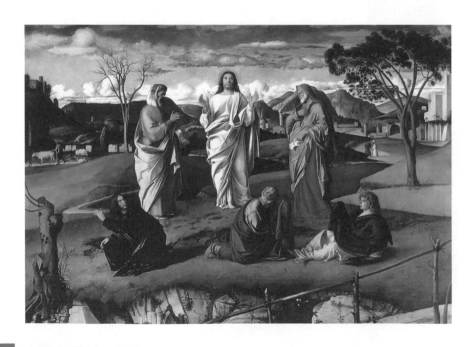

與白雲相應和，卻與草地和其他人的厚重衣服色彩形成對比。貝里尼的畫被認為有溫暖、安撫人心的作用，他的人物似乎屬於另一個更寧靜美好的世界，並深深沉浸在宗教氛圍的肅穆氣質中。

▌吉爾喬尼的牧歌情懷

　　貝里尼在威尼斯文藝復興初期是相當知名的畫家，也是成功的藝術工作室主人，他當然擁有許多優秀的弟子為他工作，其中最有名的就是吉奧喬尼（Giorgione, 1478-1510）和提香（Titian, 1488-1576），這兩人帶來威尼斯文藝復興盛期。人們對於吉奧喬尼生平知道得很少，只知道他是農民子弟，天性溫和，在他短短三十一年的生命中，留下五幅完成的作品，然而這一切便足以讓他成為大師。吉奧喬尼是威尼斯畫派，所以自然而然地追隨貝里尼的方法去運用色彩與光線，在他最知名的畫作「暴風雨」（圖91）中，顯現出他謎樣的風格和牧歌情懷。

　　橋那邊的小城出現閃電與暴風雨欲來的景色，但畫面上人物身處的環境

90

聖容顯現：貝里尼，油畫，約西元1475～1480年，義大利那不勒斯卡波狄夢地博物館藏。

貝里尼的作品經常讓人感到靜止的氣氛，似乎所有人物都靜默思索著，但人與人之間又像在進行對話，暗地透露出某些憂鬱。

91

暴風雨：吉奧喬尼，油畫，約西元1508年，義大利威尼斯學院美術館藏。

暴風雨中，一名婦人正露出胸部哺乳；文藝復興時期，能夠開始表現風景畫算是創舉，並運用人物來增加暴風雨的氣氛。吉奧喬尼總是把畫作的風景弄成朦朦朧朧、輪廓柔和，十足暈染效果，讓人在遼闊的大自然前顯得渺小孤立，整幅畫氣氛有些隱隱的哀愁。

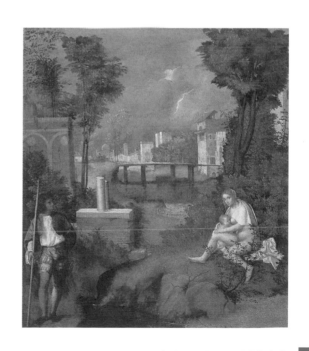

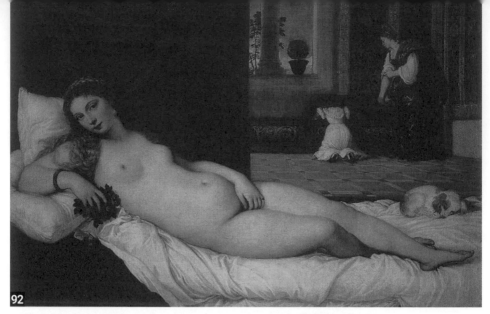

92

烏爾比諾的維納斯：提香，油畫，約西元1538年，義大利佛羅倫斯烏菲茲美術館藏。

這是提香表現女性裸體最具代表性的作品，後來的許多畫家都以此形式來表現，右後方有兩個女僕正在辛勤工作，與畫中人物的閒適形成強烈對比。此畫構圖順著女體的角度，有一條交叉的對角線將空間隔開來，右上和左下呈紅色系，左上為綠色，襯托著粉嫩的裸體膚色，不愧為色彩大師。

卻是寧靜祥和，情緒似乎沒有受到波動。從來沒有人能夠確切知道吉奧喬尼想在這幅畫裡表達什麼，但它的魅力依舊不減，尤其是他在技巧上的突破，更奠定了他的地位。「暴風雨」的畫面被光線、空氣、水氣、味道、聲音滲透了，彼此相融在一起，這些元素分別來自閃電、雨氣、花香、大雷聲。以前的大師通常會把人物描繪出來，再將風景背景漸次安排在畫面上，可是吉奧喬尼卻首次將土地、花草樹木、水氣、空氣、光線、雲彩、人與城鎮，用色彩融合為一個統一的主體，此後，繪畫就不再只是素描加色彩，它更有一種不能言傳的神祕性，而這種色彩的神祕性則在「印象畫派」時期被發揮到極限。

▌提香的天才帝王懾服

提香出生在阿爾卑斯山南麓的卡德爾城（Cadore），他不喜歡上學讀書，而喜歡到林子裡摘採花草，然後將它們搗碎用來畫畫。逃學逃多了，他的父親很快就瞭解到他的天分和興趣所在，早早就把他送到威尼斯貝里尼的工房學畫。在那裡，他遇上了大他五歲的吉奧喬尼，兩人成為很好的朋友，一起討論作品，切

磋琢磨技巧，甚至到後來提香幾乎不接受貝里尼的指點，卻對吉奧喬尼的意見虛心受教，因此，貝里尼一氣之下便將兩人逐出師門，他們也就很早自立門戶了。

提香幾乎活了一世紀，他的長壽和成就幾乎接近米開朗基羅和畢卡索。還記得米開朗基羅不耐教宗的出爾反爾時，一氣之下跑回佛羅倫斯，完全不管羅馬的工作，甚至驚動當地領主來勸他回羅馬，這代表他已經完全扭轉了藝術家原本在社會上「畫工」的低微地位。在當時，米開朗基羅的大膽行徑，引得佛羅倫斯街頭巷尾人人稱奇，津津樂道。然而，在提香的早期傳記中，作者告訴我們，提香所受到的崇敬更是不可思議，連權高位重的查理五世都為這位天才撿過掉在地上的畫筆呢！這樣一則被人們一提再提的逸聞，證明在當時一個藝術家已經可與世俗最高權力的代表相抗衡了。

提香喜歡用豔麗的色彩來畫畫，因此他的許多畫都非常令人驚豔，尤其他特別喜歡金黃色，因此當時很多人用「提香金」來代表金色。米開朗基羅看了他在色彩上的功力之後曾說：「假如能在筆力輪廓上再加強些的話，提香將是一流畫家。」他完成了許多希臘羅馬神話的女神畫像如「維納斯」（圖92）、「黃金雨」和花神芙羅拉，她們的身體呈現出流金的豐美豔麗，女體在提香的筆下顯得豐腴健美、活色生香，他用富麗的色彩將裸體美女表現得非常有魅力，幾乎顛覆了人們對神話的刻板印象。此外，他喜歡將女性畫成如同盛開中的花朵般成熟冶豔，極盡能事表現官能之美；他筆下的女性不是少女那般青澀稚嫩，也不像拉斐爾的完美女性那樣甜美溫柔，而是充滿感官刺激的美女。

93

英國青年肖像：提香，油畫，約西元1540～1545年，義大利佛羅倫斯彼提宮「帕拉提恩美術館」藏。

畫中人物的眼神深邃神祕，在當時繁盛商業社會的背景之下，提香以繪製肖像畫為主要收入來源，許多王公貴族競相搶著要他畫肖像。

94

邱比特的教育：柯雷吉歐，油畫，約西元1528年，英國倫敦國家美術館藏。

柯雷吉歐筆下，豐腴的維納斯與使神赫密斯正在教導邱比特，這樣的色彩與光線展現了威尼斯畫派與佛羅倫斯文藝復興風格繪畫的不同，或許是威尼斯的陽光、藍綠的河與海，讓繪畫裡的色彩是那麼豐富。

提香當然不只畫美女或宗教主題的畫，肖像畫才是他當時名氣和金錢的主要來源；同樣是肖像，如果我們拿這幅「英國青年肖像」（圖93）與達文西的「蒙娜麗莎」做比較，會發現他和麗莎一樣有著神祕的眼神，我們很難不被他晶亮熱情的眸子所吸引，既深邃又充滿了灼熱的生命力，彷彿我們只要輕輕推他一下，他就會開始走動、談話。提香畫肖像的功力讓無數的權貴為他卑恭屈膝，據說查理五世非常寵愛他，每當他提筆畫畫，就賞他千銀，而其他的權貴為了求得提香一畫，竟也互相比較競爭起來了。提香受到的尊重，是繪畫地位有史以來的大勝利，人們終於相信一位大師能讓世俗的生命變成永恆，藉由提香的肖像藝術，人們才能永生，這個觀念剛好在同一時期莎士比亞的其中一首十四行詩也曾提到。人們因為一而再再而三，以及世世代代閱讀、欣賞藝術作品中的人物，這些人物才得以這樣的方式永遠活著。

▍柯雷吉歐的光線極自然

柯雷吉歐（Antonio Correggio, 1489 -1534）其實並非威尼斯人，但他的畫風卻明顯不同於佛羅倫斯畫派，而是威尼斯的。他並沒有留下詳細的傳記資料，社交生活似乎也非常單純，甚至寂寞。他開始作畫時，已經是提香的時代，許多

重要的繪畫委託工作都是交給提
香，但是他仍到義大利北部達文
西學生的工作室，去觀摩學習達
文西的技巧，他將達文西作品中
的人物輪廓陰影用在自己的作品
中，然後再增添威尼斯畫派對光
線和色彩的重視，這就成了他的
作品風格。

在「邱比特的教育」（圖
94）中，柯雷吉歐畫出美神維納
斯正在教愛神小邱比特走路的情
景。維納斯在柯雷吉歐眼中是一
位充滿豐腴肉體魅力的女子，這
樣的維納斯是畫家自我的詮釋，
讓遙遠的神話人物少了一點神性、
多了一點人性。至於畫中另一位
穿著有翼涼鞋、戴著有翼帽子的
男子則是使神赫密斯，因為他是
宙斯的使者，所以常常出現在各
種場合，他在這幅畫中的任務是
邱比特的老師。

聖誕夜：柯雷吉歐，油畫，約西元1530年，德國德勒斯登
茨溫格宮「歷代大師畫廊」藏。

柯雷吉歐的光線處理，猶如舞台劇將燈光打在主角臉上，
光線是有層次的，這讓所有人的表情變得更清晰可見。

而在「聖誕夜」（圖95）則可以清楚看到柯雷吉歐對光線和色彩的創見，
如同達文西在「最後的晚餐」中將光線集中在耶穌上方、然後再自然散開一樣；
柯雷吉歐也把光線放在小耶穌和聖母的臉上，其光線再反射到周遭事物和人物身
上，他用色彩和光來點出主題、平衡形式，令人驚訝的是，柯雷吉歐的光線似乎
比別人的更自然、更光亮、更像奇蹟的出現，那樣的光芒在提香「英國青年肖像」
的眼睛中也可以看見，實在很難令人相信那只是一抹礦泥植物顏料而已，僅只如
此，卻有這麼大的亮度和魔力。

▌波光閃閃的水都建築

威尼斯的地理環境和佛羅倫斯有很大的不同，它周圍被水環繞，所以土地顯得非常稀少珍貴，只有最豪華的宮殿才會設計庭院，而一般的宮殿第一層通常做為廚房和辦公之用，二樓則是起居室。威尼斯建築新風格的產生比佛羅倫斯稍晚，剛開始也都是混合著哥德式建築。直到佛羅倫斯建築師珊索維諾（Jacopo Sansovino, 1486-1570）在西元 1537 年建造聖馬可圖書館（圖 96）開始，才確立了水都文藝復興的建築形式——一座可以被四面湖水反射出燦爛光芒的壯麗建築。

建築師珊索維諾雖然是布拉曼帖圈子內的藝術家，但他在設計圖書館時卻沒有忘記水都的特色，他會想辦法讓建築物在波光粼粼中閃閃發亮。首先，他在圖書館下層運用古典建築的多利克式柱子，第二層是愛奧尼亞式；而第二層的上面則有「閣樓」的設計，閣樓又用迴欄來做為強調；最後，迴欄上則有精美的雕像裝飾。很明顯看得出來，這是一座以羅馬圓形競技場為主要結構和哥德風格裝飾的建築結合，外觀乍看之下，它像是更早以前威尼斯的哥德建築。建築師知道威尼斯水氣氤氳，終年濃霧不散，在這樣的氛圍下，建築物的尖銳突兀將變得柔和而圓潤，色彩在水氣和陽光之下也能使建築物變得閃耀生光、奪目耀人，產生一種聖潔、神祕、迷人的獨特氣質。

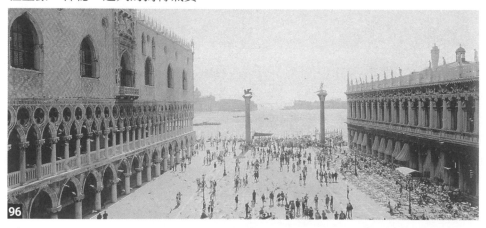

96

聖馬可圖書館：珊索維諾設計，約西元1537～1554年，義大利威尼斯。

在威尼斯，到處可以看到金色的粼粼波光，無論是深夜黑色的河水，或是清晨水氣氤氳的濃霧海面，神祕不可測的獨特城市氣息，讓威尼斯畫派的畫家筆下呈現出很不一樣的色彩。

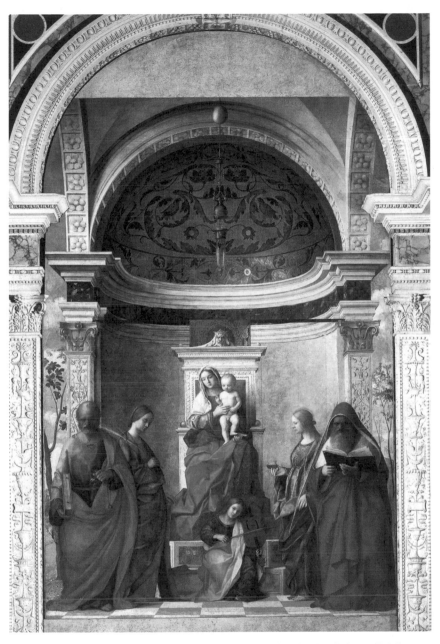

寶座上的聖母子與聖徒：貝里尼，油畫，約西元1500年，義大利威尼斯聖扎卡里亞教會藏。

這幅畫氣氛壯麗、構圖平衡，對光的描繪也很細緻，作畫時已年屆七旬的貝里尼果然寶刀未老，此作品被視為文藝復興最優秀的作品之一。（編按）

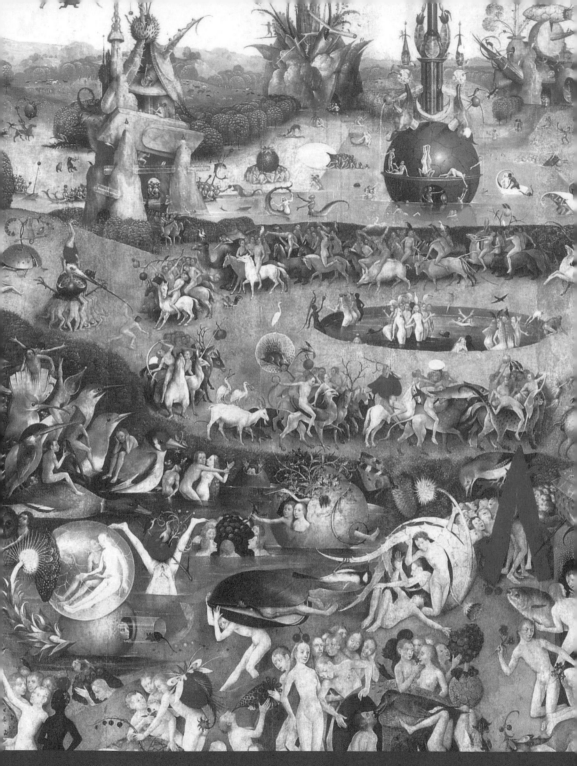

藝術的傳播
日耳曼德國及
尼德蘭藝術

西元 16 世紀

　　文藝復興運動在歐洲南方發展了近一個世紀後，日耳曼德國和尼德蘭逐漸相信義大利在建築、雕刻、繪畫上極力恢復古代榮光的努力和成就，他們也漸漸接受了文藝復興的洗禮。紐倫堡是當時德國的商業大城，也是藝術中心，它的地位有如義大利的佛羅倫斯，因此，一直有一句名諺流傳著：「紐倫堡的商人比蘇格蘭的國王更為富有。」

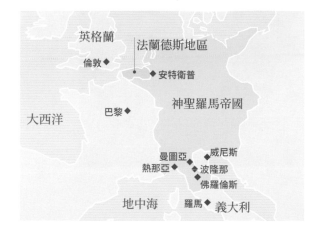

紐倫堡也像佛羅倫斯一樣，商人組織了強而有權的商業公會，而且還有能力自己徵募軍隊抵禦外侮；在這樣富而強的環境裡，他們理所當然的也想要擁有自己的藝術成就，杜勒（Albrecht Durer, 1471-1528）就是其中翹楚，甚至也是日耳曼最偉大的藝術家。

▎杜勒與他的木刻版畫

杜勒的父親是紐倫堡的一位金工鐵匠，是匈牙利移民，他在繁華的紐倫堡闖出自己的名號，影響了杜勒對藝術的熱情和野心。杜勒自兒童時期就在父親的工作室幫忙，也就是那個時候他父親發現了他驚人的繪畫天分，所以將他送到渥格穆特（Michael Wolgemut, 1434-1519）門下學習，那是當時紐倫堡最大的祭壇飾畫工房。依照中古世紀年輕藝匠的習俗，杜勒學徒生涯結束後就會到各地去觀

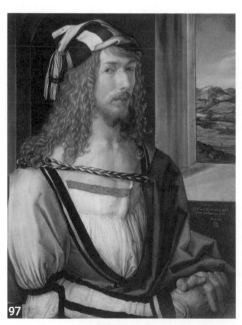

97

摩見習，除了開開眼界也可以試著尋找適合的工作機會。二十三歲那年他結了婚，然後轉往義大利旅行，在義大利他深深著迷於曼帖那雕刻般的繪畫風格。當他回紐倫堡後，已經是一位頗有名氣的畫家了，他開設了自己的工作室，運用北方藝術的風格和南方藝術的技藝，開創了日耳曼藝術的新頁。

由於受到曼帖那的影響，他最初的成功作品是木刻版畫，他為《新約‧啟示錄》做了一系列大型木刻插畫。「啟示錄四騎士」（圖73，頁103），是杜勒親自製作的雕版，原因是他的助手總是無法達到他的要求，杜勒將人們畏懼世界末日來臨的凶兆和幻象做一種具體的呈現，應用德國

自畫像：杜勒，油畫，約西元1498年，西班牙馬德里普拉多美術館藏。

去了威尼斯進修學習的杜勒，回國後對色彩的使用開始有不同的想法，杜勒這張自畫像表現出自命不凡與自信的眼神，好像在對那些不尊重他的人顯露睥睨之氣。

傳統的版畫技巧，以纖細線條描繪四個騎士把戰爭、饑荒、死亡和地獄帶來人間。其中一位主教被怪獸吞噬，從天而降的恐怖四騎士氣勢則有如秋風掃落葉，所到之處無人倖免。杜勒在畫中顯示出他的強烈情感和想像力，使得畫面充滿動態和力量，線條釋放出恐懼和凶險。這本插畫書一發行，杜勒馬上名滿天下。其實他的這種木刻插畫風格，到現在我們還是可以在許多知名的漫畫作品和電玩遊戲中看到，既古典又現代，詭異卻美麗。

玫瑰花環節的源起：杜勒，油畫，約西元1506年，捷克布拉格國家美術館藏。

這幅畫有威尼斯畫派的色彩，也有法蘭德斯式的感情在裡面，三角形金字塔的構圖非常沉穩，清楚展現聖母、聖子、教宗的關係，並在藍色與紅色的對比中，顯出位居中央的聖母地位。

　　杜勒的名聲雖然遍及歐洲各地，但生活仍然拮据，他的妻子曾拿著他的小型木刻版畫到市場叫賣。三十四歲那年，發行木刻插畫一年後，他決定再度去義大利旅行，並且在威尼斯學畫，研究貝里尼的色彩技法和達文西的解剖學，回到家鄉後，他才展開了更精采的藝術生涯（圖97）。

　　杜勒剛到威尼斯時並不受當地的一般藝術家歡迎，一些二流的畫家甚至排擠他，他在寫給朋友的信中提到：「威尼斯畫家裡有許多是我的敵人，他們儘可能地抄襲我的作品，然後再誹謗它們，說它們一點都沒有古典的線條法則，算不上好藝術，只有貝里尼向許多王公貴族極盡誇讚我，他甚至想收藏我的畫作。」雖然如此，杜勒仍然很肯定威尼斯之行，因為他感受到紐倫堡商會的力量太強大嚴謹，與義大利自由的創作環境有如天壤之別；他在威尼斯的陽光下興奮得發抖，

而在紐倫堡他覺得自己像個寄生動物，必須依附在商會組織中。不過這樣的情形，很快就改變了。他的聲名響亮使得許多權貴也必須禮遇他，同時他又與宗教改革家馬丁路德及許多重要的人文主義學者交往，使得他的思想更為精密，也影響了他的畫風。

在他的「玫瑰花環節的源起」（圖98）中，我們看到杜勒對於宗教改革的想法。他反對「教宗的話就是最高的真理」，他認為基督教義是表現在福音中，而所謂的教宗只是一個普通的傳教士而已。杜勒用名字縮寫「AD」做為自己作品的落款，這代表畫家完全脫離了畫工階段，也證明文藝復興時期藝術的興盛繁榮。

杜勒晚年常到各地旅行拓展視野，他在布魯塞爾和安特衛普停留期間，給這些地方的畫家帶來很大的影響，人們讚嘆驚呼他繪畫的細膩，例如能將頭髮鉅細靡遺一根一根地畫出來，比范艾克的細緻有過之而無不及。杜勒也是個非常熱愛自己土地的人，不管外地有多少人極力挽留他，最後他還是回到了情感所寄的德國城市紐倫堡，他的作品充滿了德意志精神，莊重而深刻。

▋ 格呂內華德的宗教藝術

杜勒的名聲遍及了整個歐洲，同時期畫家在他巨大的陰影下幾乎被世人所忽略，甚至在杜勒去世後的半個世紀，德國藝術家也只是跟著他的步伐和技巧法則前進。在此同時，唯一在藝術內涵上能與杜勒相提並論的日耳曼畫家只有格呂內華德（Matthias Grunewald，約 1470-1528），然而，人們對於他的一切幾乎一無所知，甚至他的確切生卒年都無從得知，這個幾乎被遺忘的畫家，卻是現代德國許多畫家學習的大師。杜勒自許為日耳曼德國藝術的革新者，所以他會仔細記錄他從事的藝術技法創新和旅行的所見所聞，他認為後代的人會對他的研究有興趣，而他記錄成冊的書會對許多人有幫助。可是格呂內華德的繪畫宗旨則非常不同於杜勒，我們可以說他非常低調，他繪畫的熱情和理由如同中古世紀的藝術家，他只有一個目標，就是用圖畫來傳播教義。

格呂內華德遺留下來的作品數量很少，而從這幅為他贏得聲名的「伊森海姆祭壇畫」（圖99），可以看見他有意忽略義大利藝術家所提倡的藝術法則，只

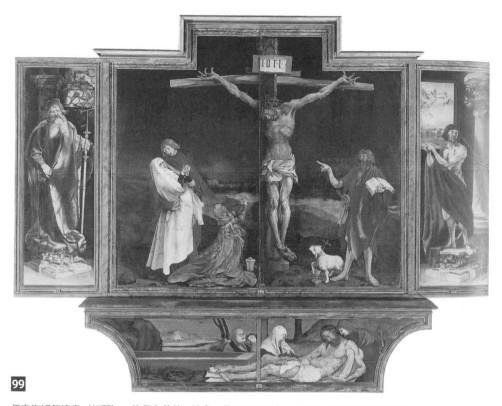

99

伊森海姆祭壇畫（打開）：格呂內華德，油畫，約西元1515年，法國科瑪安特林登博物館藏。

這與羅馬、佛羅倫斯文藝復興重地的宗教畫明顯不同，重點不在展現古典美，而要凝視耶穌被釘在十字架上受苦的真實，並感受那份慷慨赴死的悲壯感。

為了成全他的中心目標而用心。格呂內華德用夜間景色來襯托耶穌被釘在十字架的恐怖殘酷氣氛，雖然這幅圖完成於西元 1515 年左右，正是文藝復興運動風起雲湧的時期，然而他的作品卻未表現出當時義大利藝術家心中的美感與品味。畫面中間的耶穌被鞭笞得傷痕累累，青綠色的身體滿佈釘痕，暗紅色的血跡和泛青慘綠的軀體組成了驚恐的一幕。十字架似乎也因耶穌的苦難和眾人的悲傷而扭曲變形，如此耶穌受難的情景，完全不復見以往的寧靜和尊貴氣質，如此殘酷的釘刑是因耶穌的犧牲而帶來救贖，而釘刑在精神上和肉體上的痛苦則反映在耶穌旁的人像中。聖母一身白衣的寡母裝扮暈倒在傳福音者聖約翰的手臂中；悲慟逾恆的抹大拉的瑪利亞雙手扭動絞曲著；比耶穌早逝的施洗者約翰則出現在畫面右邊，這是一種象徵意義，他身邊帶了隻小羊、攜帶十字架，將牠的鮮血滴入聖

餐杯中，並以堅定果斷的姿態向救世主說：「祂必興盛，我必衰微。」這是他自己在死之前說過的話（約翰福音第三章三十節）。

真正偉大的藝術沒有所謂的「過時」，格呂內華德的藝術風格或許被許多人認為沒有「趕上」文藝復興的藝術形式，然而他仍然是偉大，甚至是創新的。檢視這幅畫，我們很容易發現耶穌和抹大拉的瑪利亞兩人的手被不合比例地放大，格呂內華德顯然是想用這個部分來強調「祂必興盛」這句話所代表的意義，他借用了中古世紀或者說是埃及畫家共同的手法：按照畫中人物的重要來決定其尺寸大小，於是我們看到一幅既寫實又恐怖的基督釘刑圖。他與杜勒的宗教畫都是透過豐富的幻想力來表達熱烈的情感，也就是說，他們的作品反映了那個時代的普遍情懷。

▌ 波希如真似幻的恐怖夢境

現在我們看波希（Hieronymus Bosch, 1450-1516）的畫，如果將年代遮去，大概很難將它歸類為文藝復興時期的畫作（圖100）。他是十六世紀最優秀的畫家，看他的作品就知道他一點也不趕流行，完全沒有南方藝術那套人體比例、透視法、遠近法，他的畫中人物可以說是不美的，完全不符合文藝復興所崇尚的古典美學，然而他也不像之前中古世紀的宗教繪畫有一種靜穆安詳之感，他的畫有一種醜陋、荒謬、恐怖的氛圍。雖然他畫伊甸園、人間、地獄，但總給人們如真似幻的夢境景象，我們深深地被他多彩、怪異的圖像所吸引，然後發現其中恐怖之處，漸生恐懼之心，這些畫在充滿聲光刺激的現代人來看，仍是相當特殊的感官經驗。

西班牙國王菲力普二世非常著迷於波希的畫，他一向對人類的陰暗面很有興趣，自己的個性也相當陰鬱，他買下的波希畫作至今仍保存在西班牙，這是當時少數欣賞波希的王公貴族之一。許多人會覺得奇怪，十五世紀獨領繪畫風騷的尼

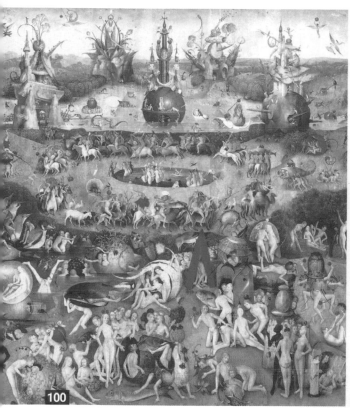

100

人間樂園（打開）：波希，嵌板油畫，約西元1503～1504年，西班牙馬德里普拉多美術館藏。

左邊是天堂（伊甸園），中間是人間（用力刻畫人們的縱情淫樂、道德沉淪），右邊則是地獄。看著波希的畫，好像現代的超寫實抽象技法，怪物、夢境、火焰、刑具、天堂、地獄，這些只在小說中出現的場景，他卻能很有創意地組合在這個不可思議的空間裡。

德蘭，出現了范艾克、魏登等撼動歐洲藝壇的大師，為什麼在十六世紀卻只剩下波希一人獨撐大局呢？難道是此地的藝術能量全部傾巢盡出，以致後繼無力？

其實在某個偉大時代之後，藝術家就開始在「是要承傳大師的法則，還是要創造革新」中擺盪不已，十六世紀的尼德蘭藝術家，此時正在吸收前人的智慧，而且努力吸收新知識，儲備整個時代的能量，為下一個出擊做準備。而波希則無視於舊傳統的束縛與新風格的壓迫，他畫出地獄的幻象、恐怖的惡魔、火焰、刑具、可憐受刑的人，他畫出每個人心中夢中最大最恆久的恐懼，如此真實，彷彿親眼所見。

銀河的起源：丁托列多，油畫，約1575～1580年，英國倫敦國家美術館藏。

丁托列多很擅長以充滿感情與戲劇性的繪畫說故事，此畫一般公認是他最優美的神話作品，敘述天帝宙斯為了讓祂和凡間女子所生的兒子「海克力斯」長生不老，便讓兒子趁妻子希拉熟睡時喝她的乳汁，不料希拉卻驚醒，乳汁因而飛濺。（編按）

歐洲南方畫家	歐洲北方畫家	西元16世紀	西元1516年
巴米加尼諾、丁托列多 葛利哥	（小）霍爾班 （老）布勒哲爾	宗教改革	湯瑪斯．摩爾 完成《烏托邦》

混沌與危機
形式主義

西元 16 世紀

　　米開朗基羅完成「最後審判」後，在藝術圈投下震撼彈，許多年輕藝術家認為米開朗基羅已經畫出最極致的人體，他們懷疑自己還能再為藝術開創什麼新局，於是有人開始臨摹米開朗基羅的裸體人像風格，卻遭藝評家認為：有形沒有神，缺乏創造力，因而被稱之為「形式主義」。

　　年輕畫家們筆下的那些人像，徒有強健的裸體表現，卻無恢宏的氣勢和強烈情感，原本該是聖經場景裡的人物，彷彿變成奧林匹克運動會上一堆堆運動員，情形有點荒謬。

西元1534年

西元1583年

耶穌會創立　　　　　　耶穌會士利瑪竇抵達中國

形式主義的自我提問

西元 1520 年，拉斐爾在藝術創作顛峰時驟逝；西元 1527 年，羅馬慘遭外族劫掠，造成極大的恐慌，此時，文藝復興盛期逐漸衰微，不復見達文西、米開朗基羅共同創造的完美頂峰。前面這三位大師實際上完成了藝術最大的命題——美與和諧的結合，他們恢復了古典美學，也開創了一個偉大的時代。

十六世紀末期，義大利的經濟、政治因外侮侵略而一落千丈，藝術人才逐漸凋零，幸而米開朗基羅享年九十，他的藝術影響了這時期青年藝術家的風格。他在西元 1534 年離開佛羅倫斯，接受教宗的委託為羅馬的西斯汀禮拜堂繪製祭壇畫「最後審判」（圖 101），米開朗基羅的長壽和旺盛的創作力，使他成為歷史最忠實的見證，他這幅作品正為當時的宗教氣氛和社會狀況做了確切的描繪。

「最後審判」中的公義、罪與罰，正是晚年米開朗基羅念念不忘的課題，他用最熾熱的生命和宗教情感去記錄人類最大的悲傷和絕望。在這幅巨型壁畫中，他沒有刻意做畫面分割，三百多位人物幾乎都是裸露身體從墳墓中升起，然後聚集到耶穌身旁面臨最後審判。裸體人形的真與美，一直是米開朗基羅一生追求的目標，所以在他的「最後審判」中，不管是上天堂或下地獄的靈魂，都是赤身裸體。然而如此「赤裸裸」地接受最後審判，讓教會某些人感到不安與不妥，於是命令米開朗基羅的學生為圖中某些人像加些衣服。

米開朗基羅完成這幅畫之後，引起當時藝術圈內很大的震撼，許多年輕藝術家認為米開朗基羅已經將裸體用各種角度畫出來了，所以他們還能夠怎麼樣呢？大師甚至超越了古典時期希臘羅馬最好的部分，他們懷疑對於藝術他們還能做些什麼。於是有些人就開始用心臨摹米開朗基羅的風格，模仿他的裸體人像，有些藝評家對於這種情形感到憂慮，認為這些年輕畫家筆下的人體只有形卻沒有神，沒有大師作品中所呈現的恢宏氣勢和強烈情感，原本應該是聖經場景的人物，變成一堆堆彷彿奧林匹克運動會的裸體運動員，顯得有點荒謬，於是藝評家就把這個喜歡模仿米開朗基羅作品的時期，稱之為「形式主義」（Mannerism）。

形式主義因反覆臨摹巨匠們的風格而失去創造性，所以原本藝評家使用這個含有否定意思的詞彙。然而，仍然有許多藝術家懷疑，難道藝術的進展只到這裡了嗎？有沒有別的可能，能超越前面的巨人們？形式主義時期的人，固然不否

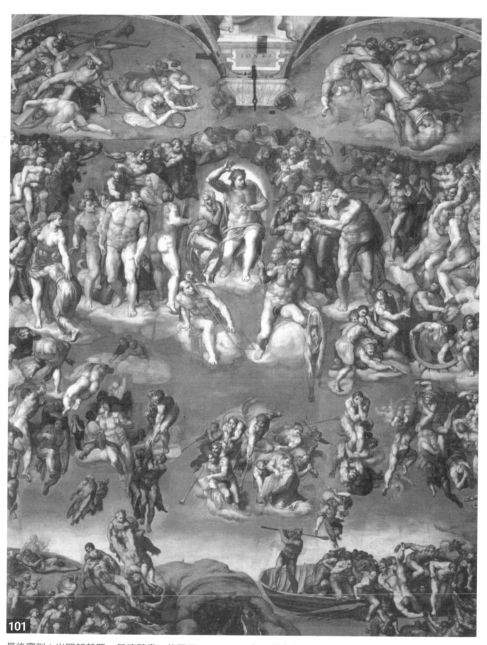

101

最後審判：米開朗基羅，祭壇壁畫，約西元1536～1541年，義大利羅馬梵蒂岡西斯汀禮拜堂。

整幅畫的構圖呈現順時鐘方向，彷彿也寓有佛教輪迴的意涵，在地藏王菩薩經中，地獄的景象描述也大概就是這樣，凱農划船過了奈何橋一切都將萬劫不復，看到畫中人物驚恐的表情，心情也為之沉重了起來。

定、甚至追求文藝復興盛期的美感法則，可是在文藝復興藝術特質如「自然、美好、和諧」這些觀念崩解之後，他們仍努力追求超越自然的優雅、藝術的技巧和觀念性時，這就是形式主義在文藝復興盛期之後所走的道路。

▌聖母的頸子變長了

在形式主義的作品中，會找到許多特徵：極端扭曲奇怪的姿態和肢體動作、不符人體自然比例的身軀、身體極盡地加長、顏色鮮豔濃烈，以及誇張的遠近法。在巴米加尼諾（Parmigianino, 1503-1540）的「長頸聖母」（圖103）中，可以找到這些形式主義的特徵。如果我們拿這幅聖母圖和拉斐爾眾多的聖母圖做個比較，就可以發現它的構圖、線條、比例是多麼不同，畫家顯然故意捨棄拉斐爾優雅甜美的氣質，而採用複雜巧

長頸聖母：巴米加尼諾，油畫，約西元1534～1540年，義大利佛羅倫斯烏菲茲美術館藏。

聖母拉長的脖子、聖子拉長的腳，形式主義以誇張技法來突顯主角的地位，與文藝復興時期繼承希臘一切要求完美的比例，對美的思維大不相同。

妙的技巧，他給聖母一個天鵝般的長頸子，把聖嬰的身體加長，聖母的手指看來不可思議地修長，後面下方握著牛皮捲軸的先知則顯得瘦小病弱，這一切都是畫家有意延長人體比例，使呈現在我們眼前的畫彷彿是映在鏡中的扭曲形象。

在當時崇尚古典原則的意識形態下，巴米加尼諾將人體如此有意地拉長、縮小，又讓畫面處於一種不合理的空間中，自然引起人們的譏評。然而，到了十九世紀，一些藝評家肯定了這個時期的風格，他們甚至認為如此「不自然美」的人體和空間表現，是現代藝術的先驅，從此，「形式主義」就不再是貶抑之詞了。

▌丁托列多的魅惑故事

提香的成就與聲名的確是掌握了十六世紀威尼斯畫壇，然而到了晚期，丁托列多（Tintoretto, 1518-1594）的成就，則證明威尼斯畫派的傳承和創新，他帶領威尼斯藝術往「形式主義」顛峰邁進。他的本名是 Jacopo Robusti，據說他曾在提香的工作室待過一陣子，但因不贊同提香的指導而被逐出師門。他對提香作品中的簡單形式和色彩美，覺得平凡無奇，甚至厭倦，他認為提香的畫「美麗」有餘而「感人」不足，只能拿來取悅大眾而已，他希望能在作品中看到更撼動人心的力量、更激昂的情緒，於是他嘗試巨幅畫作和非傳統題材的創作。「搬走聖馬可的遺體」（圖103）承續了威尼斯原本的自由筆觸（不特別重視輪廓）

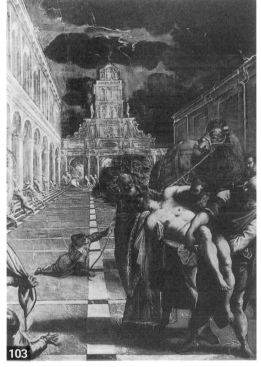

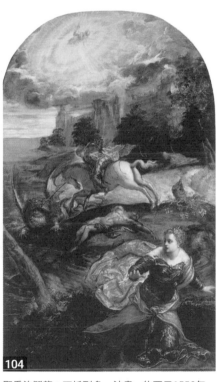

搬走聖馬可的遺體：丁托列多，油畫，約西元1562～1566年，義大利威尼斯學院美術館藏。

威尼斯的信仰精神領袖是聖馬可，這幅畫充分描述了威尼斯人對這位聖者的崇敬。丁托列多是威尼斯畫派最後的人文畫家，在他自己的努力下，繪畫用色已有提香的色彩水準，也具備米開朗基羅壯闊的人物構圖。

聖喬治屠龍：丁托列多，油畫，約西元1558年，英國倫敦國家美術館藏。

丁托列多的畫作總有多樣的繪畫手法，這幅畫最上面是上帝的光，中間是聖喬治，下面則是被解救的少女，好像有很多大師的技法在裡面，這就是他的風格吧！

和豐富的明暗對比（色彩的運用），然後再加上形式主義的激烈動作和奇怪的遠近法，用以表現聖經上的偉大傳奇故事。不管提香同不同意，丁托列多的確用了不同的方法來說故事，他讓我們感受到畫面人物的激動情感和戲劇性，甚至呈現一種雖是聖經故事、卻有魅惑氛圍的特殊風格。

在這幅怪異的畫中，丁托列多描繪威尼斯人從埃及的亞歷山卓偷走聖馬可的遺體，畫中主題被安排在兩側建築物之間，右前方一群人奮力掙扎地抬著聖人的屍體，後方烏雲密佈，雷雨閃電，使觀者都忍不住屏住氣息，為畫面中的人緊張不已。聖馬可是福音畫作者、威尼斯的守護聖人，生前曾經在回教徒世界的亞歷山卓港興建教堂，後成為主教，死後被埋在那裡的一個墓窖。所以對於能從異教徒手中搶回聖人的遺體，威尼斯人感到非常光榮驕傲，而丁托列多就是描述這充滿緊張感的一景。

丁托列多喜歡使用以淺色塗在深色上的手法，因此他的人物充滿怪異感，如同鬼魅。可想而知，他的手法如果運用在如「聖喬治鬥龍」（圖104）這樣的傳奇故事中，會多麼光怪陸離卻新奇有趣。畫面中的公主似乎受到很大的驚嚇，而正要從畫面中衝出來，跑到我們面前；英雄則留在公主後方與惡龍纏鬥，畫面看來似乎陷入一片混亂，光線、陰影、明暗不再和諧，可是卻又給人一種接近人類最原始情緒的衝突和緊張。如果拿他這幅畫和提香的畫做對比，就會發現丁托列多幾乎完全放棄了提香威尼斯派的色彩技法，他不再使用豐美柔和的色彩去醞釀畫面人物的優美輪廓和美麗情調，他當然也沒有米開朗基羅的完美人形，他的人形與色彩都像是沒有經過潤飾、安排的粗澀作品。佛羅倫斯著名的藝評家與傳記作家瓦薩里（Giorgio Vasari, 1511-1574）也說：「如果丁托列多不脫離常軌，而願意遵循前輩大師的美學法則的話，他會是威尼斯最優秀的畫家之一。」他似乎認為丁托列多的作品輪廓太過粗糙率性，但丁托列多的筆觸，是來自他最初的思考而不是美學訓練；總之，他似乎缺少嚴謹的鑑賞力，所以作品的線條和色彩是偶然且不經意形成的。

畫家的獨特性格通常會表現在作品中，像丁托列多這樣一個極力想擁有自我特質的畫家，一開始也許願意很認真地學習米開朗基羅的風格，學習提香用色的技巧，可是他希望自己有一天能從這個固定風格中解放出來。畢竟，藝術到了這

個時期,已經沒有技巧的問題,任何稍具繪畫資質的人都可以在前面諸位大師的作品裡,學到各種需要的知識和手法,所以他想用新的形態來描繪事物,而當他想說的事件景象已經在畫面呈現出來之後,他就不再那麼斤斤計較細節的潤飾了,他的人物雖然充滿激烈情感和誇張的動態,然而他並不想傳達悲劇,而想展現充滿自由的表達形式和戲劇場景。

▌葛利哥的現代感

　　十六世紀末,不只丁托列多的畫作創新,葛利哥(El Greco,意指希臘人,1541-1614)的畫更是令人嚇一大跳(圖 105),他的畫到現在我們來看,都還有一種現代感,可想而知當初是多麼驚世駭俗。葛利哥本名是 Domenikos Theoto-kopoulos,他因來自克里特島,所以自稱希臘人,他來到威尼斯開始接受新風格的衝擊,之前他的繪畫訓練都只限於拜占庭藝術,因為克里特島自中古世紀之後就沒有再發展出獨立的藝術風格,而一直被拜占庭風格籠罩著。他的拜占庭背景讓他習慣了不自然、僵硬、疏離的人體描繪,他不需要像丁托列多那樣,為了從提香和米開朗基羅的風格做創新,而將人體弄得那麼激動熱烈。葛利哥的訓練本來就完全不同於文藝復興風格和法則,對於丁托列多的畫風,他不僅

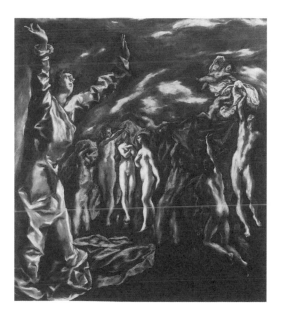

105

揭開啟示錄的第五封印:葛利哥,油畫,約西元1608～1614年,美國紐約大都會博物館藏。

自稱希臘人的葛利哥,他畫中的構圖脫離了文藝復興的透視法,左邊的人就像施魔法般讓整幅畫隨烏雲流動著,這場面如動畫般讓人震盪。

能接受,甚至覺得頗具魅力。

在這幅「奧嘉茲公爵的葬禮」(圖106)中,他描繪慈愛虔誠的公爵死後在眾人哀悼及簇擁下,由聖奧古斯汀和聖史帝芬舉行埋葬儀式。畫面上方是天堂國度,天使正帶領著公爵的靈魂在天父面前接受審判,天堂看來是一個比塵世更熙熙攘攘的世界,色彩更為鮮明對比,藍、綠、黃、紅、紫各種色彩既對照又協調。

宗教對葛利哥而言,是一種神祕難解的經驗,這與他早年在克里特島和之後長住西班牙有很大的關係,由於兩地皆保存著古老的宗教信仰,這樣熾熱的宗教信仰,結合了威尼斯大膽的筆觸,

奧嘉茲公爵的葬禮:葛利哥,油畫,約西元1586~1588年,西班牙托雷多聖多梅教堂藏。

葛利哥在傳統拜占庭宗教畫中,加入了形式主義誇張的技法,配合多樣的顏色,人物彷彿在緩緩流動著,頗有神祕的宗教儀式感。

於是創造出神祕主義的宗教畫。葛利哥的畫中人物當然也有形式主義中將人物肢體延長化、動作激情化的特質,與丁托列多的人物相較,甚至有過之而無不及。因此當他以這樣的形式來繪製肖像,就別具風格。在「帕拉維西諾」(圖107)這幅肖像中,我們看到了「現代畫」元素:他的人物畫像充滿了不自然的形式和色彩,是這樣的「不正確」,可是卻又如此真實動人,讓觀者相信藝術是沒有所謂「過時」、「正確」、「法則」的,好的藝術一定可以超越時間、空間與形式,只要它能感人就是成功了。

人文主義下的宗教改革

十五世紀的歐洲,印刷術的普遍應用,使歐洲各地的思想交流轉為熱絡、民智漸開;文藝復興運動的沸沸揚揚,助長了人文主義的興盛,畫家用各種形式、筆觸來表現宗教的神祕世界。在這樣的思想背景下,宗教改革,便成了一種必然。當時英國的湯瑪斯‧摩爾(Sir Thomas More, 1478-1535)和德國的馬丁‧

路德等宗教領袖，以人文主義出發，譴
責羅馬教廷的腐敗和贖罪券的出售。馬
丁路德在威騰堡天主教堂釘上宗教改革
的理想和議題，正式向教宗提出嚴厲的
挑戰。宗教改革之後，人民的信仰和生
活改變了，藝術在歐洲的道路也有所不
同，尤其在日耳曼、荷蘭和英格蘭這些
地區的藝術家們，他們面臨了相當大的
危機——新教徒反對偶像崇拜。

▍畫家失去宗教委託案

　　新教徒認為教堂壁畫和祭壇畫中的
聖經人物，是天主教（舊教）偶像崇拜
的表徵，因此宗教改革地區的新教國家
的藝術家，便失去了豐盛和穩定的收入
來源。當時勢力龐大的喀爾文教派因自

107

帕拉維西諾肖像：葛利哥，油畫，約西元1609
年，美國麻州波士頓美術館藏。

葛利哥的肖像畫，臉部雖仍承襲傳統畫法，但他
在手指的動作與配色上做了一些創新，以今日的
眼光看依舊新潮不過時。

奉儉樸、刻苦耐勞，甚至反對豪華壯麗的建築和裝飾，於是這些「平凡儉樸」的
建築當然也不可能放置場面壯觀、風格輕快的壁畫了，最後只剩下插圖和肖像畫
是畫家唯一可能的收入來源，景況可謂淒涼，即便是當時繼杜勒之後最知名的畫
家霍爾班，都必須與宗教改革後的政治氣候打一場長期的抗戰。

　　霍爾班（Hans Holbein, 1497-1543）出生在日耳曼南部的商業城市奧斯堡，
近鄰是義大利。他的父親也是位知名畫家，所以當時的人都稱漢斯‧霍爾班為
「小霍爾班」。他比杜勒小二十六歲，是他的入門弟子。我們知道杜勒是一位追
尋知識的博學畫家，身為杜勒弟子的霍爾班也具有同樣的特質。霍爾班成名甚
早，十七歲時就頗有名氣，人們認為他吸收了北方和義大利藝術家的優點，後來
他搬到瑞士北方的人文藝術中心巴塞爾居住，展開另一階段的畫家生涯。

　　他在巴塞爾做了許多書籍插畫的工作，名氣漸響之後，開始有人找他繪製畫
像，最後連巴塞爾市長也找上門來請他畫肖像（圖108），當時他大概只有三十

歲。在這幅畫中，他表現出北方畫中對於細節的精緻描繪工夫：地上的毛毯紋路、衣服的樣式質料，珠寶的設計材質，都表示他是一個受到嚴謹訓練的北方畫家；而他把市長家屬安排在聖母兩側，成為和諧典雅的群像，則是拉斐爾的構圖形式，整個畫面看起來如此精細而和諧，莊嚴又生動。

宗教改革運動使得一流畫家的生活也無以為繼，於是霍爾班準備離開歐陸前往英格蘭尋找工作機會，他身上帶著荷蘭著名人文主義大師伊拉斯莫斯（Desiderius Erasmus, 1466-1536）的介紹信，信中希望他的英格蘭朋友能看重霍爾班的才華，說他是一位出色的畫家，他自己也請他畫過肖像。大師的其中一位朋友——英國政治家湯瑪斯‧摩爾提供了霍爾班到英國之後最初的工作，他幫摩爾家族繪製群像，這些畫作至今仍保存在英國溫莎古堡供人欣賞。

霍爾班在英國穩定下來之後，受到英王亨利八世的賞識，聘請他為宮廷畫家，從霍爾班在宮廷任職期間留下來的作品，可以得知那是一項不容易的工作，可說他擁有一段非常「多采多姿」的宮廷生活，他不僅畫肖像，也設計家具、珠寶、地毯、宴會禮服、室內裝飾、酒器水杯和武器等，可說是一位「全職、全方位」的宮廷藝術人才，這是他在宗教改革後必須具備的生存技能。當然，他也畫了許多肖像畫。他在表現人物體態的和諧優美，與情感的細緻溫柔如此傳神，為此，他也常幫王公貴族畫肖像做為相親的「照片」。當時亨利八世的王后去世了，霍爾班奉英王之命到布魯塞爾替丹麥公主克莉斯汀娜畫肖像，因為英王不願娶一個不夠漂亮的女人，他希望霍爾班能忠實呈現公主的外表。故事後來是，公主拒絕了英王求婚，嫁給了米蘭公爵，可知霍爾班的功力很好，雖然婚事沒成，但肖像畫確實是當時重要的媒介。

▍布勒哲爾抓得住農戶生活

法蘭德斯（今日的荷蘭、比利時一帶）是一個繪畫歷史久遠的地區，是北方國家藝術風氣最盛的地方。當此地的藝術家遇上宗教改革所帶來的藝術災難時，他們倒也發展出一套應對的方法；既然不能畫教堂祭壇畫，異教徒的希臘羅馬神話也不行，那麼畫一些日常生活場景和鄉村景致也是不錯的選擇，這讓藝術家除了書籍插畫和肖像畫之外，有另一個維持生活的途徑，也使法蘭德斯的藝術得以

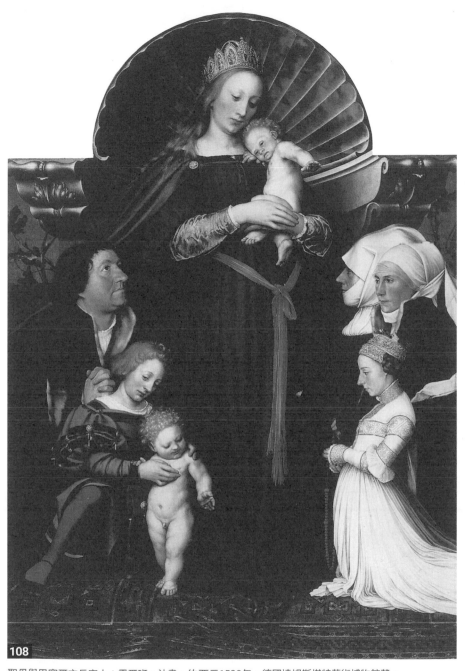

108

聖母與巴塞爾市長家人：霍爾班，油畫，約西元1528年，德國達姆斯塔特藝術博物館藏。

由於宗教改革，霍爾班的教會委託案減少，這幅將聖母與貴族放在一起的畫作則是當時流行一時的畫風。後來，霍爾班成了宮廷畫家，並涉及家具、珠寶、地毯等設計領域。

延續。在這方面，十六世紀最有名的法蘭德斯畫家是人稱「農夫」的（老）布勒哲爾（他的兒子們也都是畫家）。

布勒哲爾（Pieter Bruegel the Elder, 1525-1569）的詳細生平並不為人所知，我們只知道他和許多畫家一樣，會到許多文化藝術大城去觀摩學習，他曾去過義大利，然後在布魯塞爾和安特衛普都工作過一段時間。人們對布勒哲爾的生平或許知道得很少，然而可以確定的是，他並不是農夫，而是一位受過良好教育的文人畫家，人們給他這樣一個「農夫布勒哲爾」（如同素人畫家）的稱號，實在是因為他畫的農民生活太令人印象深刻。他描繪節慶、宴會和工作中的農夫，所以人們以為他是一位法蘭德斯農夫。

在「農民婚宴」（圖109）中，我們看到了農村歡樂的景象。藉由一群群的人潮和一堆堆的食物，布勒哲爾巧妙安排了一場婚宴；而且宴會不是在金碧輝煌卻冰冷矯作的宮殿或別墅中進行，而是在一個堆滿乾麥草的穀倉中進行。新娘坐在一塊藍布前面，臉上有著鄉下人純樸的神情和新嫁娘幸福快樂的笑容，布勒哲爾雖然將新娘和所有人一起排排坐，但從她的表情很容易看得出來，是一個對未來充滿無限想望的新人。至於坐在新娘右邊第三個正在用湯匙咕嚕咕嚕吃飯喝湯

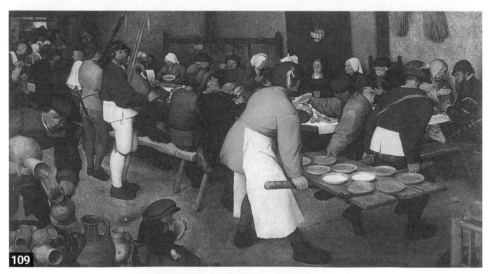

農民婚宴：老布勒哲爾，油畫，約西元1568年，奧地利維也納藝術史美術館藏。

布勒哲爾描繪北方農民的生活。尋常的農家，擺上一桌桌的食物，來喝喜酒的人們神情相當純樸，畫家好像拿了相機，如實保留並傳達當時的社會景況。

的新郎，顯然也是個直爽的人，毫不掩飾他的食慾，只是他不用像新娘一動也不動安靜地坐著。門口有一群賓客正要擠進來；樂師無心彈奏，眼睛跟著食物跑；小孩子坐在地上快樂地吃了起來，忘了到底在進行些什麼事；食物在畫面上佔據了相當大的版面，與門口的擁擠人潮對照，我們可感受到農民藉由婚宴享受美食好酒的情景。場面熱鬧、人物繁多，但動靜之間，擁擠和悠緩之間，布勒哲爾掌握得非常適當，不會有形式主義時期一些畫家在人物構圖上的僵硬與混亂。

　　而在「雪中的獵人」中（圖110），布勒哲爾將人們的日常生活和自然風景做了結合，從上往下俯瞰地面上散佈了許多人物，幾乎沒有一個人是正面現身，這是風景畫和日常生活的描繪。一場雪地出獵，如此美麗空靈，一點都不見血腥。許多人因布勒哲爾將農村鄉下景致和生活畫得這麼出色美好，而以為他是一位農民，然而他根本不曾當過農民。唯有如此，他才可能畫出令人嚮往的農民獵戶日常生活，因為有了距離才能產生美感，而以他這樣一個終年在城市知識圈裡忙碌的人，一定發現了城市上流社會的虛偽矯作，而感到厭倦不耐煩，於是他賦予農村一種溫情的眼光，愛戀地看著那些土地上辛勤快樂的人，布勒哲爾的新發現，將由後來的尼德蘭畫家發揚光大。

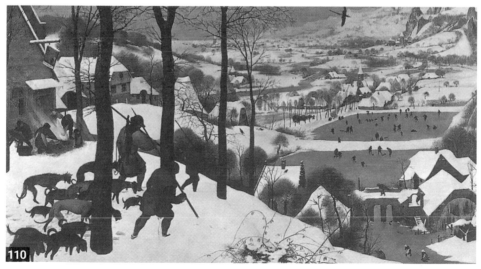

雪中的獵人：老布勒哲爾，油畫，約西元1565年，奧地利維也納藝術史美術館藏。

北方寒冷的雪景不斷出現在布勒哲爾的畫布上，雖然主題是獵人打獵，但獵犬與獵人只佔了畫面的一小部分，這樣冷冽的氣候，卻讓人的心底浮起了暖意。

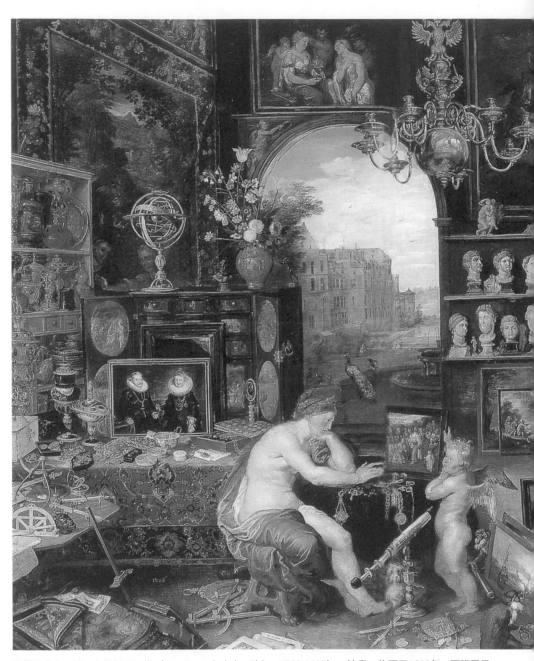

視覺的寓言：揚·布勒哲爾一世（Jan Brueghel the Elder, 1568-1625），油畫，約西元1618年，西班牙馬德里普拉多美術館藏。

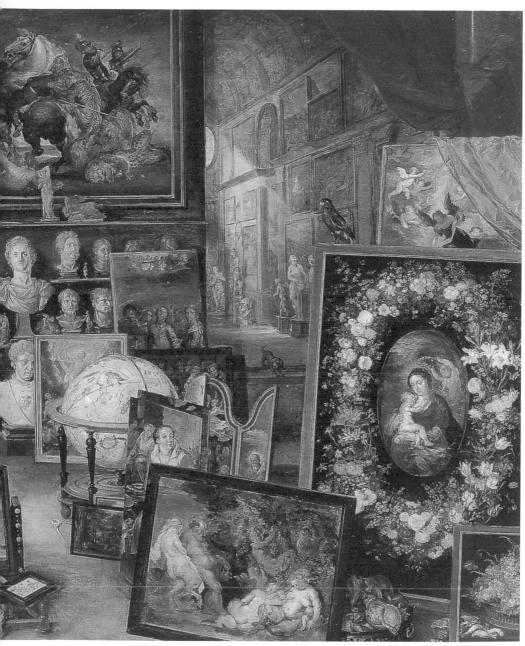

這是老布勒哲爾次子的作品，他和父親、魯本斯合稱法蘭德斯三大畫家。揚·布勒哲爾一世與魯本斯是好朋友，經常一起工作和旅行。兩人曾以五大感官為題作畫，這幅有關視覺的作品，主角是維納斯和邱比特，可以看到他們周圍充滿了需要用眼睛看的物件與收藏品。畫中人物由擅長此道的魯本斯繪製，而滿室的物件與收藏品則由筆法細膩的布勒哲爾一世負責，此畫構圖精美而細緻，也是畫家本人最喜愛的一件作品。（編按）

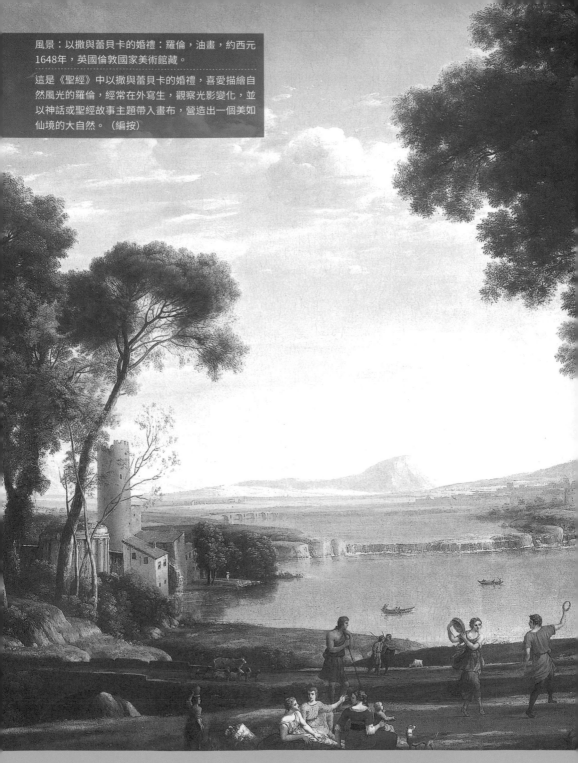

風景：以撒與蕾貝卡的婚禮：羅倫，油畫，約西元1648年，英國倫敦國家美術館藏。

這是《聖經》中以撒與蕾貝卡的婚禮，喜愛描繪自然風光的羅倫，經常在外寫生，觀察光影變化，並以神話或聖經故事主題帶入畫布，營造出一個美如仙境的大自然。（編按）

義大利巴洛克藝術家	法蘭德斯巴洛克畫家	西班牙巴洛克畫家
波達、卡拉瓦喬、卡拉契、普桑、羅倫	魯本斯、范戴克	維拉斯蓋茲

寫實與幻想
早期巴洛克及
法蘭德斯藝術

西元 17 世紀前期

　　西元1600年開始發展的巴洛克（Baroque）藝術風格，原本的意涵是荒謬和怪誕的，當時的藝評家使用這個帶有負評意味的字眼，是因為他們堅持藝術創作都應依照古希臘或古羅馬的原則，否則是不該被運用的。這情形正如同文藝復興時期，人們受不了十三世紀的建築就說它是「哥德式」風格，意指野蠻的；十七世紀藝評家認為模仿米開朗基羅人體畫的十六世紀末畫家是淺薄造作，說他們是「形式主義」；「巴洛克」一詞的由來也是如此，當時用這個貶抑之詞的評論家認為，巴洛克建築完全忽略了古代建築的和諧優美，是一種墮落沈淪。

英格蘭　　法蘭德斯地區
倫敦　　　　安特衛普
　　　　　　　　　　　神聖羅馬帝國
大西洋　　巴黎
　　　　　　　　　　曼圖亞　　威尼斯
　　　　　　　　熱那亞　　波隆那
　　　　　　　　　　　佛羅倫斯
　　　　地中海　　羅馬　義大利

西元1618～1648年　　　　　　　西元1643年

三十年戰爭　　　　　　　　　　牛頓出生

歐洲第一次大規模國際戰事，由神聖羅馬帝國內戰引發，
宗教派系對立國之間展開結盟，對外爭權

一個教堂的建築風格改變了，通常表示一個時代的轉移，教宗會迫不及待用教堂建築和裝飾來標記當時的宗教任務。例如，從文藝復興開始，歷任的教宗便努力把羅馬變成一個天主教城市，這時他們通常都會選擇擴建或重建宏偉的教堂；聖彼得大教堂到了十七世紀，經過多次擴建之後，已經混合了多種風格，甚至有巴洛克。

關於教堂建築，就在不久前的十二世紀，羅馬式或諾曼式風格遍及歐洲，到了十三世紀由尖頂圓拱燦爛壯麗的哥德式建築取代，之後是文藝復興，而十七世紀則是巴洛克。

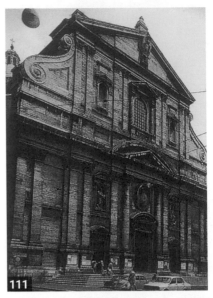

111

羅馬廣場上的耶穌教堂：波達設計，約西元1575～1584年，義大利羅馬。

這座巴洛克式教堂，不像哥德式與文藝復興式那樣巨大雄偉，在這份精緻華麗的巴洛克風格之中，教堂不僅能容納更多人，還讓人貼近感受上帝溫暖的光。

▍早期的巴洛克教堂

十七世紀，義大利境內人口激增，建築需求量大，但焦點還是在教堂上。這座羅馬的耶穌教堂（圖111）是由建築師波達（Giacomo della Porta, 1533-1602）所設計。它與哥德式教堂的絢麗和文藝復興教堂的宏偉比較起來，可以說是非常不起眼，然而在當時它是一座非常創新的「巴洛克」早期建築，是知名的耶穌會教派專屬教堂，後來成為許多教派模仿的形式。如果我們對這座小教堂完全沒有驚豔之感，是因為它是後世許多教堂的基本款，使我們現在看它只覺得它是許多教堂中的一座。但如果將它放置在十七世紀初期，會發現它的確有獨創和革新的地方。從空中俯瞰，教堂是呈十字形，有別於文藝復興的圓頂教堂；本體會堂部分可容納眾多教徒，接近早期的巴西里加形式，然而，寬敞的內部空間、可使大量光線穿射的穹窿則是文藝復興的特色。

從教堂的外觀也看得出它的時代變化。一大二小的門，正是古代凱旋門的應用；而為了讓整座教堂看起來更莊重沉穩（耶穌會以其崇高理想的宗教革命聞名

全歐），壁柱或柱子都是成雙的，上層和下層的構圖相仿，所以就算有那麼多壁柱和門，仍有其一致性的和諧，既有變化又能統一。唯一不具「古典」元素的就是連結上下層的卷雲裝飾，那麼明目張膽地盤據在上樓層，是當時藝評家最不以為然的「敗筆」，他們認為這樣的設計忽略了古建築的嚴謹法則，簡直是荒謬、怪異，總之，就是「巴洛克」。

創新是危險而刺激的，如何在原來的和諧與成就裡，添加自己的創見和時代的需要，從來不是一件容易的事，時間往往能夠證明這些人膽嘗試是值得的。現在人們談起哥德式、巴洛克已經不再是一臉不屑的表情了，而將它們視為某個時期的特殊風格和重要成就。

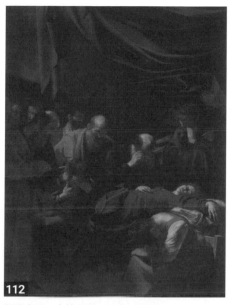

112

聖母之死：卡拉瓦喬，油畫，約西元1605～1606年，法國巴黎羅浮宮藏。

卡拉瓦喬用了真實的模特兒來作畫，或許那位聖母真是死去的人，肉體浮腫，與以往教堂上的畫明顯不同。這份自然的真實感，加上光線的應用，卡拉瓦喬走出了自己的路。

卡拉瓦喬的醜惡之美

記得文藝復興的時候，街頭巷尾人們常常討論藝術，他們會關心達文西和米開朗基羅的壁畫進度；會說拉斐爾的聖母美得不可方物；會討論重視色彩的威尼斯畫派比較炫，還是注重形式的佛羅倫斯畫派比較美？到了十七世紀初期，人們討論的重心則轉移到兩位初紅乍紫的藝術家身上：來自波隆那（Bologna）的卡拉契（Annibale Carracci, 1560-1609），和來自北義大利的卡拉瓦喬（Michelan-gelo Merisi da Caravaggio, 1571-1610），兩人都來到了羅馬，以他們的繪畫帶領其他藝術家離開「形式主義」。

畫家常常習慣在作品中傳達他的生活哲學和生命信念。例如法蘭德斯的布勒哲爾，因厭倦城市文明，所以筆下盡是農村樂、鄉村美；卡拉瓦喬據說是脾氣暴

躁、性格狂妄之人，常與人起衝突，且會以劍戳人，這樣的性格也表現在他的繪畫中。他對古典美的法則完全不感興趣，甚至不相信所謂的和諧、優雅和理想美，他一點也不懼怕醜惡，而認為那是真實，於是有人宣稱他是「自然主義者」（Naturalist）。卡拉瓦喬是個真正有才華的藝術家，他當然不需故意贏得這樣一個在當時算是相當炫的標記，然而，他的確是想脫離傳統束縛，思索繪畫的未來和走向，他準備讓大家嚇一跳，事實上，大家的確是嚇到了。

在「聖母之死」（圖112）中，我們可以看出為什麼人們稱他是自然主義者。畫中的聖母遺體，呈現明顯的浮腫狀態，她的衣著一點也不典雅優美，而是簡單鄙陋，圍繞在旁的信徒一點也看不出「聖人」、「使徒」的莊嚴感，卻有如農夫的粗俗。這幅畫初次呈現在群眾面前時，引起很大的爭議，卡拉瓦喬真實的描繪自然，讓人們看到自然中「醜惡」的一面。然而，大眾卻不因此討厭，或者不喜歡，反而覺得親切，好像這些奇蹟、大事都在我們隔壁發生一樣，那些人物縱使容顏卑微，但神情卻蘊含著高貴的氣質。或許我們覺得卡拉瓦喬畫中的光線一點都不溫和，甚至刺目，人體、背景在這些怪異的光線烘托下，陰影深暗變得相當戲劇化，簡直可以操控觀者的情感了，但他在光線上的運用影響十七世紀繪畫風格甚深。

▎卡拉契望向古典

卡拉契則遊遍義大利各地研究米開朗基羅、提香、丁托列多的畫，最後他認為拉斐爾的作品是他終生傾慕的「理想美」。同樣是想從形式主義中出走，卡拉契的確是屬於古典派的，他認為吸收前代各大名師的優點特長加以融會貫通，之後再創造出不朽的名畫，是一條可行的繪畫道路，所以有人說他是折衷主義者，甚至有人說他是模仿主義者。

卡拉契能在美術史上留名，當然不只是一個什麼都像、卻什麼也不像的「折衷主義者」，他回到波隆那開設藝術學院後，人們以他的作品為教學典範，才使得他的理念和理想顯得淺薄幼稚，而且公式化。在「聖母懷抱殉難的基督」（圖113）中，相較於形式主義的熱烈情感、激動表情，他的作品顯得古典多了；聖母淡淡的哀傷，耶穌靜靜的死亡，而構圖又是如此和諧，簡直是拉斐爾的形式，

113

聖母懷抱殉難的基督：卡拉契，油畫，約西元1599～1600年，義大利那不勒斯卡波狄夢地博物館藏。

卡拉契的折衷主義，是採用巴洛克的光線，加上文藝復興所追求的古典形式。此幅圖畫的人物沒有矯飾的表情，自然展現了聖母哀傷的眼神，構圖是穩重的三角形，卡拉契像拉斐爾般追求全然的構圖美感。

可是畫中的光線運用則是巴洛克的手法，這就是卡拉契的折衷主義。

▌普桑筆下人物高貴豐美

　　卡拉瓦喬和卡拉契在十七世紀的羅馬，進行了決定性的繪畫討論和風格辯爭。歐洲各地的藝術家來到這個世界文明中心朝聖，然後把自己所見所聞，所謂的運動、潮流帶回自己的祖國，有才華的人則可以將自己在羅馬所學和自己

獨特天分做最好的發揮，成為一代大師。卡拉契的畫派是當時的主流之一，許多跟隨者傾慕他能畫出幾乎和拉斐爾同樣構圖的作品，不只如此，他們把「美」當做一個基本原則，畫面呈現的是一種純粹的美。後來他們按照古典雕像的標準，將「理想美」和「美化自然」加以系統化、規格化，我們稱之為「學院派」（academic），而其中最偉大的畫家是普桑（Nicolas Poussin, 1594-1665）。

　　普桑出生在諾曼第，不過早早就來到巴黎並且成了一名畫家。他和當時的青年畫家一樣，非常憧憬義大利藝術，可是幾次想要去羅馬看看，都未能成行。直到四十歲，他終於來到他的夢想國度，之後他一直定居羅馬，視其為第二故鄉，僅只在西元 1640 年應法國國王兼樞機主教利希留（Richelieu）之邀，返回巴黎為皇室作畫。普桑對古典雕像有極大的熱情，他想在繪畫中傳達出這種古典優美的氣質，所以也有人稱之為「新古典」（neo-classical）。作品「詩人的靈感」（圖114），在一片美麗的林中，有三位美麗高貴如古代雕像的人物，畫面澄淨美麗，融合了古典形式和威尼斯畫派的豐美色彩，讓我們看見一個純真美麗的世界，如同一首詩歌。普桑的作品充滿了寧靜的鄉愁意境，色彩雖然豐富美麗，卻不是那種具有感官刺激的強烈色彩，所以他筆下的人物個個健壯陽剛，卻仍有優美柔和的動態美。

　　普桑一直都留在羅馬發展他的繪畫事業，然而他的名氣卻在路易十四的宮廷

114

詩人的靈感：普桑，油畫，約西元1629年，法國巴黎羅浮宮藏。

普桑追求的是文藝復興時期的古典美，畫中每個人彷彿都是希臘雕像，身材比例完美，並在舉手投足間表現詩人的心境，有人稱之為新古典主義。

中大大有名。當時，他被認為是法國最偉大的畫家，他的畫除了受到廣大法國人民的注意和歡迎外，也引起許多學者撰文討論，普桑的畫風一時之間成為宮廷和上流社會的主流品味，影響後世深遠，稱為「普桑主義」。

風景之美盡在羅倫畫布

與普桑同期的羅倫（Claude Lorrain, 1600-1682），也是早早離開了法國，搬到他夢想中的美麗國度——義大利去生活，他經常提著畫具在羅馬近郊寫生，記錄四季的田園風光和自然面貌，沒有任何一個畫家比他更瞭解義大利的鄉下景致了。我們看羅倫的畫（圖115）時，會在心中昇起淡淡的鄉愁，他作品中傳達出來的思古幽情，可能與他的生活經歷有關。他的家庭並不富裕，從小打零工、洗碗、當馬夫等等，後來又到德國、義大利流浪，於是他畫出了心中的夢土，一種歐洲南部悠緩氛圍的色調。

羅倫仔細觀察自然在旭日和落日中的光線變化，回到畫中再用古典風格佈局畫面的自然景觀，用神話、歷史和聖經故事增加畫面的豐富性，他將人們的視線停留在大自然無限的美麗幻境中。他死後約一世紀內，旅人們仍習慣用羅倫的風景畫來評定一個地方的景色是否迷人；如果有人說此地看起來像是羅倫的風景畫，那麼表示一定是個美如仙境的地方。羅倫的風景畫影響英國很大，他們甚至以他畫中的景致做為建造庭園的模型，認為那是田園風光美的極致。

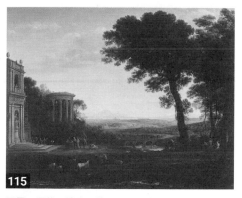

115

風景：羅倫，油畫，約西元1663年。

羅倫描繪義大利鄉間的風景，隱約透出一股淡淡的鄉愁，加上他以羅馬時代巨大的建築為背景，更顯繁華過後的寂靜。太陽日出日落時，天空的雲彩顏色變化，也很自然地呈現了出來。

法蘭德斯畫家魯本斯

安特衛普（Antwerp）是十七世紀法蘭德斯的藝術中心，它引起的藝術熱潮風靡了整個歐洲。法蘭德斯畫家魯本斯（Peter Paul Rubens, 1577-1640）的父親是安特衛普的法學家，並參與該城的政治活動，可是後來由

於宗教上的歧見，被放逐國外，於是就在德國各地流浪。在這期間，魯本斯於德國一個小鎮出生，直到他十歲，父親在科隆去世，母親才帶他回安特衛普定居。不久他進入宮廷當小僮僕，學習各國語言，因為他有繪畫天分，十四歲開始學畫就展現了驚人才華，一連更換多位老師，二十三歲更成為名畫家。

　　二十三歲的魯本斯來到義大利北部的熱那亞和曼圖亞遊歷，他研究了無數的藝術作品，參與了許多藝術畫派的討論，他瞭解到義大利藝術美的法則，知道當時最時髦的兩個畫派──卡拉契和卡拉瓦喬。他尊敬卡拉契的古典構圖和神話、宗教題材；然而他也羨慕卡拉瓦喬在描繪自然形體和情感時，所呈現的真誠態度。雖說如此，魯本斯仍是個具有深厚法蘭德斯精神的畫家，他繼承了范艾克、魏登、布勒哲爾這些法蘭德斯前輩的傳統，喜歡用自己的眼睛去觀察事物，然後忠實地描繪下來；對事物美麗多變的外貌懷有極大的熱情，希望能盡自己所知所能去表現畫中人物的真實面貌，甚至是他們的衣服質地和珠寶光澤。所以，等到魯本斯在義大利學完一切該學的東西，三十一歲回到法蘭德斯時，其本領足以顯示他的不凡，可以傲視群雄。

愛的花園：魯本斯，油畫，約西元1634年，西班牙馬德里普拉多美術館藏。

魯本斯創作巨型畫作的能力驚人，每個人物的頭髮、膚色、華麗服裝無不栩栩如生，他經常以希臘神話的場景意喻當下的奢華環境，用意是要貴族做借鏡或反諷則不得而知。

法蘭德斯一直流行著小型畫作，直到巴洛克時期，君主宮廷的品味才有所不同，他們喜歡以巨型畫作誇耀自己王朝的興盛和華麗，所以，魯本斯從義大利學習的巨型畫作風格技巧，正好符合了當時教宗君王的口味。在「愛的花園」（圖116）中，我們看到了他的尼德蘭畫風、寫實技巧。人物的頭髮、衣服資料都如此生動而細膩，然而它又比傳統的尼德蘭畫派更為雄偉，他努力地統合畫面中的人物，將喜悅和莊重的氣氛佈滿整個畫面，使其看來壯麗無比。他的主題雖然是屬於古老的神話和傳說，但精神表現卻是現世的歡愉，他將神話和現實世界融合在一起。

魯本斯的名氣如旭日東升，委託他的訂畫單讓他應接不暇，還好他有相當佳的組織能力；他以個人魅力聚集了數量龐大且有才華的弟子，在他的指導之下，完成許多巨型畫作。通常他從教堂或王公貴族那裡接到一張訂單，只需要他自畫一張小型的著色草圖，至於由草圖轉移到大畫布上的工作，就由他的眾多弟子來完成；當然，在這過程中，他會用銳利的眼睛和巧妙的技巧，在畫布的人物上，這邊添加一筆，那邊潤飾一下，畫面突然就變得活力十足、栩栩如生，這就是魯

117

和平的幸福寓言：魯本斯，油畫，約西元1630年，英國倫敦國家美術館藏。

這幅畫表面上是希臘神話的智慧女神驅走了戰神馬斯，實則為了英國與西班牙的和平條約而努力。豐腴的女性與裸露的胴體，似乎是魯本斯筆下的習慣性畫法，也是巴洛克時期理想女性的身材。

本斯的神祕力量。在「和平的幸福寓言」（圖117）中，我們看到魯本斯獲得盛名和成功的要素——既能構圖佈局彩色巨幅畫作，又能將活力輕盈的特質呈現在畫面上。他的繪畫風格是如此適合當時宮廷的富麗品味，用以榮耀君王的權勢。

讀這個時期的歐洲歷史，會知道此時歐洲的宗教和政治的情勢緊張，不僅歐陸有戰爭，英格蘭也有內戰。對立大致分成兩邊，一方是專制的君王宮廷，受到天主教會的支持；一方是新興的商業大城，屬於新教徒。尼德蘭則分裂成荷蘭和法蘭德斯；荷蘭屬於新教徒，反抗天主教的專權；法蘭德斯則效忠天主教宗，其統治中心是由西班牙宮廷支配的安特衛普，因此長期在安特衛普活動的魯本斯，就成了最至高無上的畫家。當他旅行各國的宮廷，為貴族工作時，常常背負著微妙的外交使節任務，這幅「和平的幸福寓言」就是他為促成英格蘭和西班牙和解所畫的作品。

這幅任重而道遠的暗喻性圖畫，是魯本斯傳達思想和意願的工具，他將和平的幸福和戰爭的恐怖對照在畫面上，設法讓查理一世和西班牙國王瞭解和平共存的重要性。畫面上掌管文明智慧的女神正在驅走醜陋暴戾的戰神，在她的佑護之下，和平與喜悅出現在人群間，和平正要哺餵其中一個嬰孩；林野之神注視著成熟豐美的水果；大人、小孩、女神、野豹、林木、花草成了一幅色彩鮮明的畫面，充滿喜悅豐饒的氣氛，他雖藉古典神話喻意，觀者卻覺得眼前是一群活生生的人，屬於現世中的男男女女，沒有一點疏離和矯情。

魯本斯終究完成了英西兩國的和平條約，宮廷貴族對他筆下色彩鮮豔、形體圓潤的人物非常嚮往，紛紛委託他畫製肖像，所以他也留下許多精采的人物肖像。在這幅「小女孩畫像」（圖118）中，他畫的是他心愛的女兒，沒有華服，不是精心打扮，畫家只是用最真實樸實

118

小女孩畫像：魯本斯，油畫，約西元1616年，奧地利維也納列支敦士登博物館藏。

魯本斯幫王公貴族畫了不少肖像畫，而他的女兒在他的畫布上則呈現真實質樸的形象，沒有華麗的服裝與精心打扮。

的顏色和線條畫出他心中的女兒形象，看起來是這麼鮮活動人，讓人忍不住要往她臉上那抹自然的紅暈輕輕碰觸一下。魯本斯也留下多幅妻子海倫的肖像，畫中的海倫看來非常豐滿強健，其實海倫是個柔美的女子。如果我們觀看魯本斯筆下的女人，會發現他的女性都相當賞心悅目，但他理想中的女性美絕對不是柔弱，而是更為豐美健壯；若將她們轉換為現代真實中的女人，可能會覺得她們實在是太粗壯、太肥胖了，可是在巴洛克時代，在帝權鼎盛、武力強大的時代，人們認為魯本斯的女性胴體才是理想女性的典型。

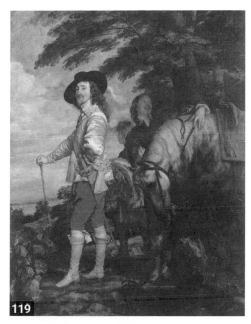

英格蘭國王查理一世：范戴克，油畫，約西元1635年，法國巴黎羅浮宮藏。

范戴克是魯本斯的弟子，這幅畫中，國王的衣著刻畫未見華麗，但畫家卻能輕鬆展現一國之君雍容神定的氣度，與一旁的僕人與荒亂的馬匹形成強烈對比。

▎氣質優雅沉鬱的范戴克

　　魯本斯是法蘭德斯最熱門的畫家，許多年輕藝術家都以能在他的畫室接受指導為榮，在這眾多的弟子之中，最有才華的當屬范戴克（Anthony van Dyck, 1599-1641）。范戴克是一名絹布商的兒子，很小就到魯本斯門下學畫，並成為他最得意的門生。據說，一天魯本斯騎馬外出散步，弟子們在畫室開始著手老師交代的作品時，有人不小心把其中一位人物的下巴和手畫壞了，嚇得每個人都停下筆來，害怕老師回來可能會大發雷霆，當時，范戴克見狀，不慌不忙，冷靜地拿起畫筆修飾一番，等到魯本斯回來一看，發現有人修過他的作品，不但沒有生氣，還大大地讚美范戴克的技巧，認為他有大將之風。

　　十九歲的范戴克已是相當知名的畫家了，英王查理一世聘請他到倫敦為他作畫時，他才二十一歲。「英格蘭國王查理一世」（圖119）就是范戴克知名的肖

像作品。畫中查理一世剛好狩獵回來，他的馬還沒有安靜下來，僕役仍然忙碌著；只見查理一世展現出帝王的從容大度和優雅沉穩。畫裡沒有壯麗豪華的宮廷背景、大批的衛從，卻顯示這位野心勃勃的君王是個權高位重、有文化修養的人物，范戴克精確地描繪出查理一世的帝王氣質，不藉外在裝飾來堆砌氣勢，沒有華服珠寶等細節描繪。

有些人覺得范戴克筆下的人物，雖然高雅美麗，但缺少了魯本斯作品那股男性的強健活力。我們看他的作品，的確是籠罩了一股淡淡的憂鬱氣質，顯示他並不像他的老師一樣，是個強健愉快的人，而是一個情緒敏感纖細的人；然而，他的畫風在英國的貴族圈中，卻受到相當大的讚賞，他的法蘭德斯名字甚至被英語化成 Sir Anthony Vandyke。范戴克英年早逝，雖然很早就享有盛名，中年卻生活窮困，據說是因為他頗為神經質情緒化，而且迷信，金錢常為一些江湖術士所騙，所以陷入財務困境中。

▎西班牙的巴洛克之美

從十六世紀末到十七世紀這段期間，是西班牙的「黃金世紀」，此時西班牙的政治和經濟達到最顯赫的巔峰，出現了許多偉大的聖人和作家，葛利哥的繪畫正大放異彩，但西班牙的繪畫仍然沒有發展出自己的畫派與獨特風格，而西班牙的巴洛克風格，顯然是受到義大利和荷蘭的影響，尤其卡拉瓦喬和魯本斯的繪畫是十七世紀西班牙巴洛克的學習典範，維拉斯蓋茲（Diego Velazquez, 1599-1660）是此時西班牙最發光發熱的藝術家，他的作品揉合了法蘭德斯與義大利藝術的精華。

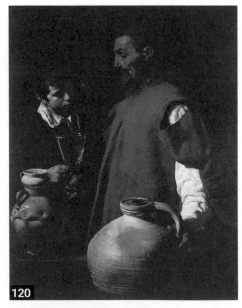

120

賣水的老人：維拉斯蓋茲，油畫，約西元 1620年，英國倫敦威靈頓博物館藏。

這是維拉斯蓋茲年輕時期的作品，他學習了卡拉瓦喬的光影技法，讓這幅作品僅透過光線與眼神，便說明了社會寫實的一面。

十七世紀的西班牙，在菲力普四世極權統治之下成為國力強盛的國家，他並非一位雄才大略的偉大君主，可是他對藝術的熱愛和資助，使西班牙培養出舉足輕重的繪畫大師，其中宮廷畫家維拉斯蓋茲就是當時的佼佼者，他的畫風甚至影響後來的馬奈和畢卡索。

魯本斯在西班牙旅行時，認識了當時名聲已遍及西班牙的維拉斯蓋茲，他與魯本斯的弟子范戴克同年，年紀相當輕，這時他還沒去過義大利，只是看過許多義大利大師的仿製品。從他早期的作品可以得知，他努力學了卡拉瓦喬的技巧和風格，呈現卡拉瓦喬「自然主義」的形式和光線的運用；在這幅「賣水的老人」（圖 120）中，我們看到他運用了卡拉瓦喬的發現：對現實密切關注與洞察；老人滿佈滄桑的臉孔、破舊粗糙的衣服、水瓶的釉發著光、光線在透明玻璃杯上產生變化。這些早現如此自然，超越了它本身主題人物是美是醜的問題。我們用眼睛凝視，只覺一切如此真實、如此動人、令人記憶深刻，忘了它無關女神、教宗、君主貴族，而只是路邊一位賣水的老人，它是如此「美麗」。

魯本斯很喜歡維拉斯蓋茲的畫，建議他到羅馬實地觀摩大師的作品。維拉斯蓋茲在西元 1630 年去了羅馬，之後又去了一次，兩次義大利之行，讓他的繪畫技巧更臻成熟，後來成為菲力普四世的宮廷畫家，受到西班牙有史以來對畫家最大的敬重和禮遇；此時，他的主要工作是為馬德里宮廷的君主和貴族畫肖像，他也從卡拉瓦喬的風格中獨立，發展出自己的風格。他的代表作「侍女」（圖121），看得出他成熟的筆觸和豐富圓潤的色彩，而這恐怕是照片無法傳達的；同樣的，我們也無法透過照片看見維拉斯蓋茲這幅畫的曼妙偉大之處。它包括了群像、日常生活、室內家居畫等題材，這幅看來雜亂無章、缺少明確統一主題的畫作，卻神奇地成為一幅具有魅惑力的繪畫。維拉斯蓋茲自己也出現在此畫中，他正在繪製一幅大型油畫（此種情形如希區考克喜歡出現在自己執導的電影中，扮演路人甲或路人乙），他正在畫什麼呢？可能是國王和皇后的肖像，因為畫室後方有面鏡子映出該畫的內容。也就是說，國王和皇后看到我們所看到的一切：兩位侍女、一位侏儒、一位小男孩，後面那些大人正監視著這群小孩；至於畫面中央的小女孩則是菲力普四世的小公主，她的眼神往畫面外凝視，對於周圍所發生的一切顯然視若無睹。她到底在看什麼？幾百年來藝術史家為此爭論不休，他

們試著解釋維拉斯蓋茲畫裡要表達的一切，然而長久的爭論是徒勞的，從來沒有人能夠真正瞭解畫中的意義；畫家捕捉了真實的一刻，畫出一幅魅惑人心的群像畫。

維拉斯蓋茲顯然很喜歡運用鏡子表現繪畫的真實感，法蘭德斯的范戴克也運

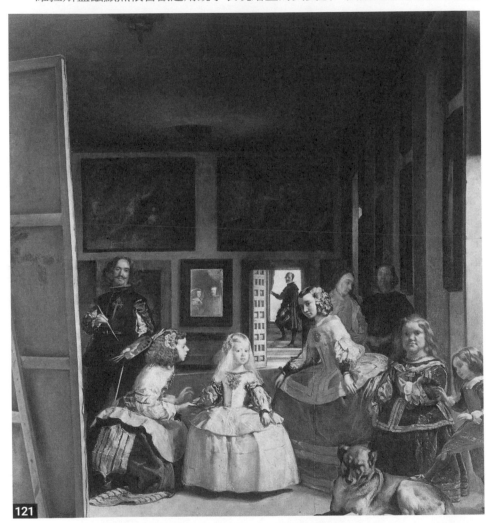

121

侍女：維拉斯蓋茲，油畫，約西元1656年，西班牙馬德里普拉多美術館藏。

這是維拉斯蓋茲最難解的一幅畫，好像是描述畫家自己正在幫國王皇后作畫，但實則要表現小公主與侏儒侍女們的互動；更令人疑惑的是，畫面正後方有另一個人在窺看，在看與被看的詭異情節中，留下了令人議論的空間。

用過這個概念。在「鏡旁的維納斯」（圖122）中，維納斯躺在床上，背對觀者照鏡子，看來無限慵懶，展現無盡風光，讓我們想起提香筆下的女神——色澤圓潤、線條優雅，將女性美表現到極致。但維拉斯蓋茲去世後，還不到一個世紀，人們就把他的名字完全忘記了，而將眼光放在法蘭德斯和義大利畫家的身上。他的名字再度被提起，作品重新受到歡迎，大約是在印象畫派時期的事，人們又開始欣賞他的價值。印象畫派的創立者認為維拉斯蓋茲故意忽略細節的描繪，運用色彩深淺的變化，帶領我們的想像力去觀看一個更有韻味的世界。他並不一根一根畫出人的毛髮、狗的鬃毛，只是努力捕捉畫中人物的特殊神韻，結果卻比范戴克筆下的人物更為「真實自然有味道」。維拉斯蓋茲用全新的角度去詮釋自然，其後的追隨者，努力發揚光大他作品中的細緻筆觸，色彩和光線的和諧，更有人認為他是最早的印象畫大師。

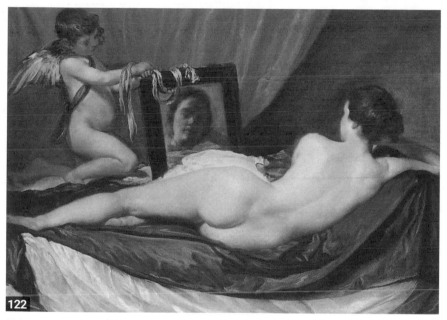

鏡旁的維納斯：維拉斯蓋茲，油畫，約西元1647～1651年，英國倫敦國家美術館藏。

這幅畫是維拉斯蓋茲唯一留下的裸體作品，這是由於西班牙的宗教並不容許這樣的裸露。愛神維納斯的兒子邱比特，手拿鏡子照出維納斯的臉，愛神的眼神則剛好看著我們，而我們又剛好在細看這位美女的背影。鏡子上方隨意垂掛著天使的繩子，表示祂與維納斯之間的母子臍帶關係。

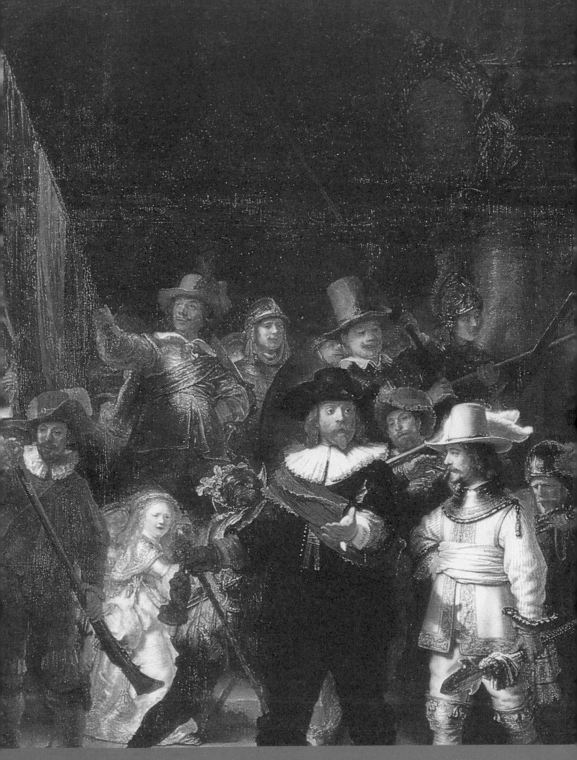

哈爾斯、林布蘭、維梅爾

三十年戰爭

歐洲第一次大規模國際戰事，由神聖羅馬帝國內戰引發，
宗教派系對立國之間展開結盟，對外爭權

真實的世界
荷蘭美術

西元 17 世紀

　　歐洲分為天主教和新教兩個主要陣營後，藝術發展也有
了很大的變化。十七世紀初，北荷蘭獲得獨立成為新興國家
後，實施民主憲法和喀爾文教義，與當時尼德蘭南部（今為
比利時）的政教組織完全不同。魯本斯是尼德蘭南部安特衛
普的大畫家，接受天主教會和君主貴族的委製案，繪製巨幅
畫作以榮耀教會和西班牙宮廷的無上權力；而北荷蘭的商業
大城居民多是新教徒，他們反對南方富人與權貴的奢侈行
為，不喜歡其華麗虛飾的風格，他們的行事態度比較接近英
格蘭清教徒，崇尚節制、勤勞、樸實等美德，因此壯麗浮誇
的藝術創作在這時的荷蘭幾乎看不見。

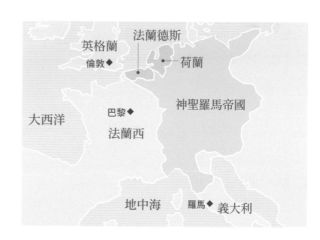

西元1643年

法國（波旁王朝）
國王路易十四登基

西元1644年

清朝統一中國

西元1667年

米爾頓完成《失樂園》

▎荷蘭人瘋肖像畫

荷蘭對於歐洲流行的華麗巴洛克風格一直無法欣賞接受，他們在這時所建立的唯一宏偉建築是阿姆斯特丹的市政廳，選擇的是一種冷靜低調的宏偉，幾乎看不到裝飾、雕刻。

但繪畫方面卻受到商人和中產階級的支持，顯得熱鬧非凡。由於新教徒禁止在教堂中裝飾巨幅宗教畫，畫家只得從事不涉及宗教題材的肖像畫，許多商人、中產階級都想把自己的肖像留給後代子孫，讓子孫記得自己的樣子，這是荷蘭肖像畫興起的背景。

到了十七世紀，荷蘭藝術的委託人甚至包括了鐵匠、鞋匠、裁縫和麵包師傅等勞工階級，他們也希望能夠

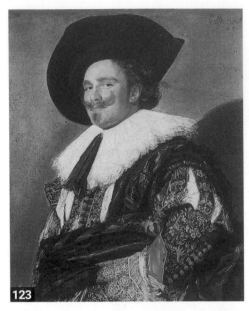

微笑騎士：哈爾斯，油畫，約西元1624年，英國倫敦華勒斯收藏館藏。

哈爾斯的肖像畫總能把人最美好的一個笑容、一個動作「照」下來，以往的肖像畫總是表現威嚴莊重的一面，甚至畫中人物的姿勢後來都已變得僵硬，但哈爾斯的筆觸卻總是抓到了模特兒獨特的神情。

留下自己的形貌。因此，在此時的荷蘭，我們幾乎看不到宗教題材的繪畫作品，而是看到許多反映荷蘭日常生活和文化品味的作品。

這些數量可觀的繪畫，忠實記錄了當時荷蘭整齊的街道、冷調平穩的建築、修整完善的河流和運河，甚至還記錄了當時居民的休閒活動與嗜好，藉由這些忠實的描繪，我們可以看到荷蘭人的生活態度，他們既見多識廣，且富有冒險精神，又能享受簡單平靜的家居生活。荷蘭的繪畫，十足反映了荷蘭人的性格。

▎哈爾斯的快照繪畫

哈爾斯（Frans Hals, 1580-1666）是此時自由荷蘭最早成名的肖像畫家，雖然成名，卻過著有一餐沒一餐的落魄日子。他的雙親原本居住在尼德蘭南部，由於新教徒的身分，所以來到荷蘭的哈倫定居，他一生貧困，常向麵包店和鞋店賒

帳，去世之前曾獲得救濟院的一
筆小捐款，因為他為該院負責人
畫過肖像。畫家沒有固定的資助
者是很難生存的，他的畫風如果
不受歡迎了，就會被打入冷宮，
不再為當時的人所記起，哈爾斯
活了八十多歲，他再怎麼傑出，
也不可能迎合每個時期的風潮，
一旦他的作品不再能討好雇主，
在沒有固定收入之下，只得終日
為生活奔波。

「微笑騎士」（圖 123）是典
型的哈爾斯作品，畫中人物展現
動態的姿勢，他愉快的笑容、誇
張的衣服、帽子和裝飾，都與傳
統肖像的構圖不同，它幾乎是一
幅「快照」，就像我們用拍立得

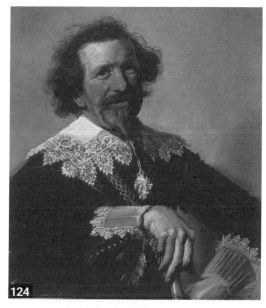

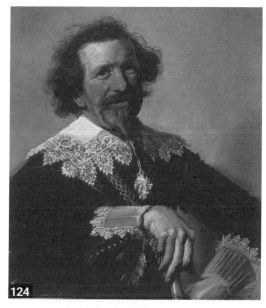
124

布洛克先生的肖像：哈爾斯，油畫，約西元1633年，英國
倫敦肯伍德館藏。

這幅肖像畫的人物，右手似用力撐住拐杖好像還沒坐定，
髮型也很慌亂好像還沒打理好，而且實在不可能在作畫過
程中一直保持開懷笑著的表情，哈爾斯顯然很有自己獨特
的畫風。

照下來的快照，將人們一瞬間最真實的表情和神態留下來。他的模特兒似乎沒有
在他的畫布前浪費太多時間，哈爾斯一旦捕捉到模特兒的獨特神情，便可用色彩
和筆觸將他變成一幅快照般的肖像。

在「布洛克先生的肖像」（圖 124）中，我們看到哈爾斯獨特的肖像風格，
畫中的人似乎還在與人談話，他還沒有坐定，還沒有準備好入畫，他笑容滿面、
精神飽滿，一點都沒有早前肖像畫模特兒的莊重和嚴肅。哈爾斯刻意營造這種隨
意揮灑的印象，這樣的效果，如果不是有著爐火純青的技巧和縝密的思維，是不
可能達到的。看到這幅畫，我們甚至以為畫中的模特兒根本不是無聊地長坐在畫
布前，他像是剛坐定，畫家就俐落地揮動他的畫筆，畫出他的一頭亂髮和尚未整
理好的衣服，整幅畫傳達出一種動態，剎那間的生動。哈爾斯打破荷蘭傳統的修
飾技法，而是保留自己創作過程的筆觸，這對後來的印象派畫家有極大的影響。

在他之前的荷蘭畫家，向來以愈能巧妙隱藏繪畫過程，代表技法愈高超純熟，哈爾斯顯然有獨特的洞察力與思考。

荷蘭最偉大的畫家林布蘭

　　林布蘭打破了荷蘭畫家「窮苦落魄」的魔咒，他大半生享盡榮華，顯赫如王公貴族；然而他晚年，卻面臨貧無立錐之境，如此大起大落的戲劇人生，使他的藝術深沉有味，非常有層次。荷蘭畫家有興趣的靜物和風景題材，林布蘭從來沒有動心過，他留下許多人物畫像以及一系列不同時期的自畫像。我們因為他這些自畫像而與之相視相親，彷彿親眼目睹他的一生，一部真實感人的自傳。

　　林布蘭（Rembrandt van Rijn, 1606-1669）出生在大學城萊登，父親是相當成功的麵粉廠主人，原本他希望林布蘭進入該城大學就讀法律，可是林布蘭僅僅讀了六個月就放棄學業，決定要成為一名畫家。二十四歲時，他已經是一位小有名氣的畫家，受到當代學者的肯定，他畫了許多肖像畫，包括他的家人和自己的肖像，此時林布蘭為了畫室業務上的需要，搬到了商業中心阿姆斯特丹，請他畫肖像的人絡繹不絕，事業和名氣與日俱增，不久，有位美術商人很喜歡林布蘭，將他的表妹介紹給林布蘭，兩人因而相戀。可是女方因繼承了一大筆財產，她的親戚懷疑林布蘭是為了金錢才想和她結婚，所以極力反對兩人婚事，不過他們終究在兩年後結婚了。西元 1642 年，林布蘭的妻子因病去世時，留下一大筆可觀的財產，可是此時，林布蘭的名氣一落千丈，最後負債累累，十四年後，債權人公開拍賣他的豪宅和所有

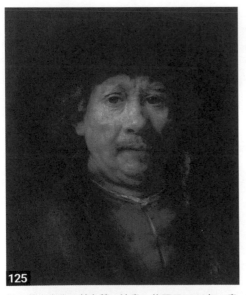

125

林布蘭自畫像：林布蘭，油畫，約西元1658年，奧地利維也納藝術史美術館藏。

────────────

這時五十二歲的林布蘭，人生歷經多次大起大落，他還曾以 cosplay（角色扮演）的自畫像來自嘲；而這張自畫像的眼神，彷彿在對我們訴說那段荒誕不經的過往，以及他是如何誠實地面對自己。

收藏品。在他的情婦和兒子的支持下，他開了一家簡陋狹窄的舊家具店，裡面陳列他的作品，這些現在身價數百萬以至上千萬美金的繪畫，在當時卻只需要一點點錢就可以買到。

在這樣艱困的情況之下，林布蘭完成一生最傑出的作品，使他的生活不至於崩潰，然而，他的情婦、兒子都比他去世得早，林布蘭徹底失去生活的憑藉。當他在西元 1669 年生命結束之時，留下的財產就只剩一些破舊衣服和一盒繪畫油彩。這幅他破產後的「自畫像」（圖125），我們看到畫家晚年的面貌，這時他已歷盡滄桑，畫家沒有美化自己的形象，他也不刻意掩飾自己年老的醜陋，林布蘭向我們展現一個真實的人，我們彷彿看到整個林布蘭，而不是片段的、某個部分的林布蘭。

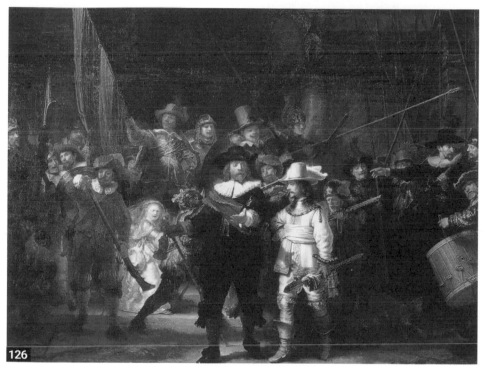

126

夜巡：林布蘭，油畫，約西元1642年，荷蘭阿姆斯特丹國家美術館藏。

林布蘭受到民兵的委託，要幫大家畫一張人人都出現其中的巨型肖像畫，但因為燈光的關係，有人的臉並不清楚，有人的臉被遮住，更詭異的是畫中還有個小女孩顯得特別搶眼，因此有些人對這幅畫不滿，還告上了法院。這幅有劇情的畫，嘲諷了民兵有錢無組織的景況，畫中藏著太多密碼，一直受人討論。

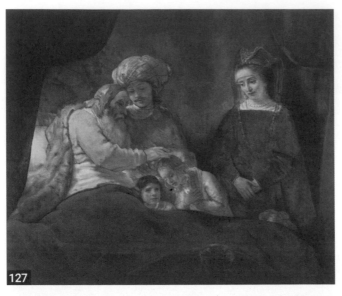

「夜巡」（圖126）是林布蘭最有名的畫作之一，也是世界級的巨型畫作。這幅作品珍藏在阿姆斯特丹美術館，許多人慕此畫之名而來，他們想瞭解這幅畫的意境。據瞭解，委製這幅巨畫的人，就是畫中的人物，他們原本要求林布蘭把每個人畫得清清楚楚，就像一幅群體肖像。可是他卻沒有理會他們的要求，反而將此畫

雅各祝福約瑟的兒子：林布蘭，油畫，約西元1656年，德國卡塞爾國家美術館藏。

林布蘭第一任妻子過世後，他娶了僕人做第二任妻子，因而受教會唾棄。後來，林布蘭畫了一些宗教畫，取材特別放在處理人性的問題上，這幅畫不僅是聖經故事，也映射畫家的內心世界。

做為自己藝術的研究實驗品。林布蘭將整個畫面籠罩在一片黑暗之中，其中只有幾個人物的面孔較為清晰，這種讓光線集中在某些人的方法，讓畫面構圖統一起來，看起來非常有力量。儘管這幅畫的藝術價值如此之高，可是委託人很氣憤林布蘭沒有將人物畫清楚，所以給予相當大的惡評。自此，他的繪畫不再符合荷蘭人的品味，而從畫壇敗下陣來。

在他窮苦潦倒、閉門創作的期間，林布蘭重新檢視自己的生命，他作品中的戲劇性變少了，轉而著墨在人的情感和心靈活動。他試著從周遭環境和舊約聖經中尋找有關人性的題材，「雅各祝福約瑟的兒子」（圖127）是他的新企圖。林布蘭是虔誠的新教徒，有關聖經的故事，他不知讀了多少遍，然而他卻有特異功能，能走進人物的心中觀看他們的思想，然後用畫筆表現出人物的情感深度。這是一幅相當溫暖的畫，沒有一般宗教畫的疏離氣質，畫作的前景就是整幅畫的重心，從左後方透過來的金色光芒，使畫面變得靜謐溫柔，當觀者站在畫前感受著

畫中人物強烈的情感，似乎也可與他們進行心靈溝通。

我們已經看過許多大師的傑出肖像畫，它們當然是出色的，也是美麗的，總能精確傳達出人物的個性和形貌，但是，他們再怎麼美麗真實，還是像舞台上的模特兒，我們無法參與他們內心的複雜思維。林布蘭的肖像畫卻不只是呈現人類複雜幽微的一面而已，他讓我們看到完整的人，看見了畫中人物的苦惱、哀愁、煩憂、寂寞，我們與他們面對面，看到彼此的不堪、軟弱，因而為之動容。在「希克斯先生肖像」（圖128）中，我們看到林布蘭的人生歷練和敏銳的領悟力，看他似乎以粗略幾筆畫出來的肖像，卻充滿了生命力，這幅畫就像我們在觀看電影時，影片快轉、最後停格在人物的臉孔上，所以這張臉孔的背後藏了許多的故事。這與哈爾斯的快照風格完全不同。

我們看到拉斐爾的聖母像，會說「那真是太美了」，我們也會羨慕提香筆下活色生香的女神，可是我們也會覺得林布蘭筆下那些寂寞、憂傷、窮苦又滿臉皺紋的人物，真是美麗極了。誠摯真切的情感往往比和諧與法則重要許多，林布蘭從不躲避形象的醜陋，只要確定能夠傳達情感的美，他就這麼畫了出來。一直以來，他的繪畫成就都為後世所推崇，他的畫在拍賣市場上有一定的評價；可是在當時，當他的肖像風格和表現手法變得深沉且有層次時，卻受到人們的排斥，不再接受他畫中所要傳達的藝術價值，使他晚年即使必須賤賣自己辛苦的畫作，仍不足以為生。林布蘭的悲劇，恐怕是長久以來藝術家的共同悲劇。

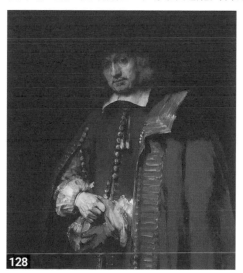

128

希克斯先生肖像：林布蘭，油畫，約西元1654年，荷蘭阿姆斯特丹國家美術館藏。

林布蘭自從娶了第二任妻子後，畫風開始轉向自己的內心世界。只見肖像畫人物臉上充滿歲月痕跡，手上緊握物件的力道，隱約讓人看到人的內心。

維梅爾專注勾勒日常生活

哈爾斯的肖像畫不那麼「尊貴」或高高在上，林布蘭則畫出寂寞、憂傷的肖像人物，荷蘭畫壇的走向顯然

和歐洲南部有很大的不同，他們相信一幅偉大的畫不是因為它的題材很偉大，而端看畫家如何去表現一個題材。一幅肖像畫令人印象深刻，不是因為模特兒是君主貴族，而是畫家能勾勒出人性最動人之處，所以就算是他們不再以宗教、神話做為繪畫主題，但十七世紀的荷蘭繪畫仍佔有一席之地，這些瑣碎、無關緊要的事物也能成為最令人難忘的畫。維梅爾（Johannes Vermeer, 1632-1675）向我們證明了這一點。

維梅爾的生平是個不為人知的謎，他一生完成的畫很少，賣出去的更少，在他有生之年，一直默默無聞，直到十九世紀末期，藝術史家和世人才肯定了他的作品價值。他的作品反映荷蘭的日常家居生活，場景非常平凡，都是有關房間、起居室、廚房的一景，幾乎沒有出現過什麼驚人或重要的場景。我們看他的畫，會覺得很適合掛在咖啡屋、餐廳和溫馨的廚房。「讀信的藍衣少婦」（圖129）一畫中，維梅爾將時間靜止，少婦在房間的一角專注地讀著信，世界不存在了，時間不存在了，只有她和她手上的那封信。畫家的表現手法令人驚嘆，「讀信」明明是一種「動態」，可是他卻畫出一幅「靜物」般的繪畫，試想這幅畫如果放在擾擾攘攘的咖啡屋一角，似乎可以讓所有的吵鬧紛擾平靜下來。畫中的少婦進入一種永恆的靜止狀態，畫中左邊洩進來的光線是一片靜止中唯一的流動元素，使這平凡的角落變得神聖美麗。

將「動作」場景轉換成「靜物」意境，維梅爾在「倒牛奶的女僕」（圖130）中，做了最好的說明。女僕正在倒牛奶，牛奶在流動，光線從窗戶滲透進來，這樣一幅處處是動作的畫，卻帶給我們最大的寧靜感。維梅爾在衣服、物品的質地處理、色彩的運用和形狀的表現上，有他獨到的見解。他似乎將現實一景變成彩色的鑲嵌，使整幅畫有如一幅精緻美妙的鑲嵌畫，我們幾乎很難相信，他竟能將如此平凡的一景，變成如此撼動人心的畫，那簡直是奇蹟了。當我們在觀賞它時，似乎也要沒入它的靜止世界中，在那永恆的靜止中，我們失去空間，也失去時間。

▌荷蘭畫家各有各的專長

文藝復興時期，達文西、米開朗基羅和拉斐爾都是全才藝術家，在建築、

雕刻、繪畫多種領域上都能獨當一面，他們必須完成委託人、雇主交代的每一項工作。此外，因宗教改革而逃難到英國的霍爾班，除了畫肖像，還得設計衣服、製造武器、酒杯以及各種室內裝飾；他是宮廷畫家，但必須什麼都會。而十七

129

讀信的藍衣少婦：維梅爾，油畫，約西元1664年，荷蘭阿姆斯特丹國家美術館藏。

維梅爾有種能力，他能把光線在霎時間全都靜止下來，但讀信這個靜止的動作，又幻化成一股女性輕柔的思緒，讓人不禁一直細看遐想。

130

倒牛奶的女僕：維梅爾，油畫，約西元1660年，荷蘭阿姆斯特丹國家美術館藏。
..
看著那倒出來的白色牛奶，似還有一點點的反光，雖是靜止的畫，卻又像在流動。有人說，維梅爾是宅男、
是女性主義者，他的畫雖然不多，但對當時歷史的研究很有幫助。

世紀的荷蘭畫家，在激烈的市場競爭下，必須努力殺出一條血路才能生存下來，沒有創作才華的人便無法靠委製繪畫為生，他們得先完成畫作，然後再試著找到買主；直到現在，我們仍然沿用這樣的制度──畫家完成許多作品，然後由仲介商去找買主，即使名氣響亮的林布蘭也需要強而有力的畫商在其中運作。

這樣的改變，或許給畫家帶來些許創作上的自由，他們不再需要忍耐委託人無理無知的要求，可是他們得面臨更大的壓力──市場的競爭，有些人自己拿作品在街上叫賣；有些人

131

靜物：卡夫，油畫，約西元1669年，美國印第安那州立美術館藏。

卡夫的繪畫技法如同現代攝影，如實且生動地將所有看到的東西描繪出來。

則靠仲介商，不管是哪一種方法，畫家所得甚少，幾乎無法餬口。在這種情形下，畫家為了讓自己的名氣響亮些，就專攻某類型的繪畫，例如專門畫風景、畫動物、畫海洋、畫各種魚、畫靜物，當他成為某種專家，那麼他的畫自然可以賣得較好的價錢，在市場上也較有競爭力。所以，在這個時期各種微不足道、平凡日常的題材都入了畫，非常慎重其事而且專門專業。我們看到畫布上的天空分佈著最細微的變化和雲彩顏色；也看到最精緻的船隻和釣具，這些都是畫家在專業上的努力，因為他們的專業，我們才能看到當時荷蘭的食衣住行，甚至文化、科技，例如卡夫（Willem Kalf, 1619-1693）帶來的「靜物」（圖131）。

一般說來，由於荷蘭流行的是這樣親切的世態畫，所以人們認為他們的畫是屬於平民藝術，收藏者也有許多人只是平凡的小人物，而非王公貴族。至今，仍有許多人在模仿他們的風景畫、靜物畫、風俗畫，由此可知荷蘭繪畫受歡迎的程度，尤其印象畫派興起後，更簡直是荷蘭繪畫的延續；不僅如此，原本只是在荷蘭市井之間流行的畫派，到了印象畫時代，則成為風靡世界的主流繪畫。

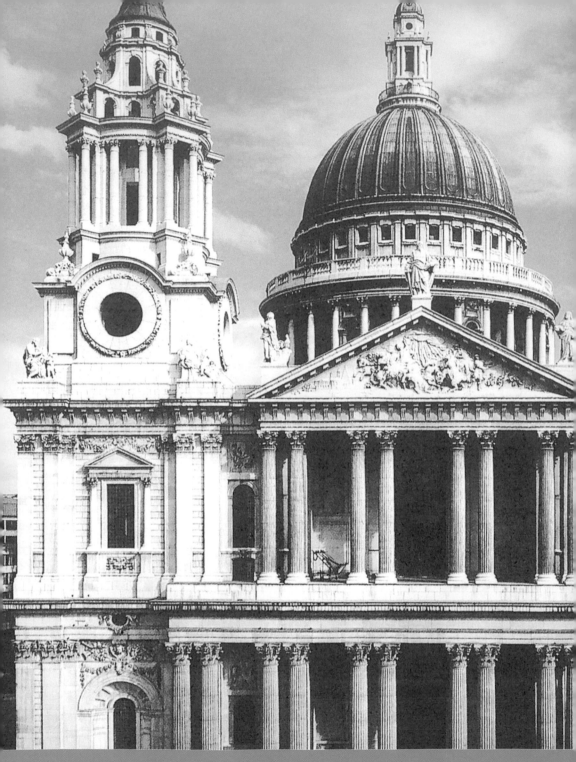

義大利巴洛克藝術家	其他地區巴洛克藝術家	西元1660～1685年
波洛米尼、貝尼尼	瑞恩、希德布蘭、 威廉肯特、普蘭托爾	凡爾賽宮擴大增建

君主的榮光
盛期
巴洛克藝術

西元 17 世紀

　　十七世紀開始，宮廷藝術興起，許多君王認為自己在世間的權力是神授的，所以那些用來榮耀上帝（教堂）的藝術，自然也可以拿來榮耀自己，路易十四的凡爾賽宮就是無比尊貴的龐然建築，裡頭有公園、雕像、噴泉、人工湖，內部裝飾則極盡繁複瑰麗之能事。

大西洋

倫敦　　安特衛普　　柏林

巴黎　　　烏茲堡　　布拉格　　克拉科夫

凡爾賽　　慕尼黑　　維也納

薩爾茲堡

聖雅各貝　　里昂　　威尼斯

薩拉曼卡

托雷多　　　　　　羅馬

地中海

西元1642～1651年　　　　　　　西元1666年

英國內戰（清教徒革命）　　　　　倫敦大火

建築師波達在十六世紀為耶穌會所設計的教堂，捨棄了嚴謹、典雅的古典法則，讓它變得更為富麗堂皇，這是巴洛克建築的起始。到了十七世紀，這種眩目華麗的風格更為盛行，是為巴洛克盛期。建築師波洛米尼（Francesco Borromini, 1599-1667）在羅馬建立的教堂是這時期的代表。

　　波洛米尼的建築風格看來複雜而華麗（圖132），整座教堂給人一種熱鬧的節慶氣氛。他的教堂塔樓是相當有創意的，第一層是方形、第二層是圓形。他捨棄了一直以來用圓拱框大門與窗口的設計，而採用了山形的設計，若一一檢視波洛米尼的建築細節，會發現他的建築形式都是我們所熟悉的，不管是圓拱屋頂或是雙壁柱，皆可在昔日建築大師的設計中看到，可是波洛米尼卻能將這些「老形式」重新安置，讓它們變得活潑新穎，甚至因出乎意料而稍感不安。他利用巴洛克建築中的捲軸和弧形曲線，來統御所有裝飾和流線，使教堂表面有一種凹凸效果，有人認為這種效果太過裝飾化而且戲劇化，甚至整座教堂看來像一個被壓力拉得變形的橡皮。當然，建築師本人並不同意批評者的說法，他認為教堂的意義是讓人聯想到幸福快樂的天堂，建築師有義務去建構一座洋溢榮光和光彩的教堂，人們看到夢幻般的教堂，可以想像天堂的美好，而今，我們看到巴洛克建築，相信建築師的確達到目的了。

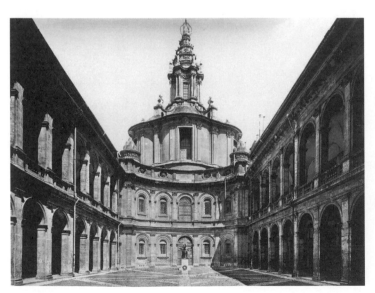

132

聖依華堂：波洛米尼設計，約西元1640～1650年，義大利羅馬。

巴洛克時期的天主教教堂建築宛如實驗性場所，大膽的建築設計師得以過去累積的建築語彙重新包裝建築物，在有限的實體空間裡展現華麗的一面。

▎貝尼尼的奔放雕刻

貝尼尼（Gian Lorenzo Bernini, 1598-1680）和波洛米尼屬於同個年代，只比范戴克和維拉斯蓋茲年長一歲，有著早期文藝復興藝術家的特質，非常有自信而且情感奔放。波洛米尼則與他正好相反，個性內斂、性情不穩，最後自殺了結自己的生命，貝尼尼則活了八十多歲，他的高度巴洛克風格，影響了整個歐洲。

貝尼尼六歲時跟著他的雕刻家父親來到羅馬，當時卡拉瓦喬已名滿天下，他並沒有想到自己後來的影響力竟然超越了卡拉瓦喬。在他漫長的藝術歷程中，歐洲每個教宗和貴族、富商幾乎都曾是他的雇主，他的大理石雕刻技巧震驚世人，成為後來許多青年雕刻家的學習典範。

貝尼尼為羅馬一間小教堂所做的一件雕刻品「聖泰瑞莎的狂喜」（圖133），可以看到他將大理石變成有如泥土般的可塑性，可是他捕捉到人物臉上倏忽的神情時，又讓泥土幻化為肉體，這就是貝尼尼的敏銳和深刻之處。泰瑞莎修女在經歷神聖狂喜的那一刻，天使用一支金箭射穿她的心，使她沉醉在狂喜卻又痛苦的情境中，而貝尼尼毫無畏懼地向我們展示了這個幻象。人們可能會認為這一切實在是太過華麗，簡直像一座設計非常刻意的舞台：翻飛舞動的衣褶、微張的嘴、微閉的雙眼、臉上忘我的暈眩表情、人物上方的金光閃閃，這一切一切都顯現

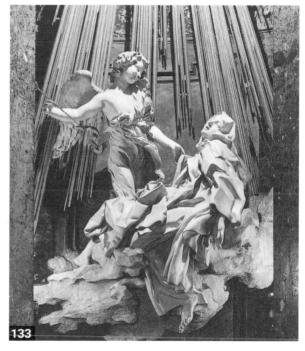

133

聖泰瑞莎的狂喜：貝尼尼，大理石雕像，約西元1647～1652年，義大利羅馬勝利聖母教堂藏。

這是貝尼尼純熟的雕塑名作，在陽光灑下的祭壇上，天使以箭射穿泰瑞莎修女的心，使她歷經了神聖狂喜的剎那，這件雕刻生動描述了心境的衝突與改變。

出，貝尼尼在創作上喜歡形式和情感的極度外放，讓我們想起「勞孔父子群像」也有相同的情感表現。

▍兩位大師的「大衛像」

貝尼尼也和義大利文藝復興的雕刻大師一樣，創作了「大衛像」（圖134），表現大衛在投出石塊的瞬間神情和肢體動態。我們所熟悉的米開朗基羅「大衛像」中，呈現的是一種比較沉思內斂的神態，可是貝尼尼的大衛卻與觀者互動了起來。我們站在大衛面前看他，會以為他就要用石塊攻擊我們，以至於不禁蓄勢待發、準備迎擊。就像我們看到泰瑞莎狂喜狂悲的臉孔，也會以為自己是造成她這種昏迷狀態的原因之一。探討這個原因，也許可以說貝尼尼刻意將往昔藝術家所推崇的嚴謹法則擱在一旁，而以大師的技巧將我們的情緒煽動到頂點，他的表現方法曾遭受批評，但不可否認，他的人物表情強度非常驚人。

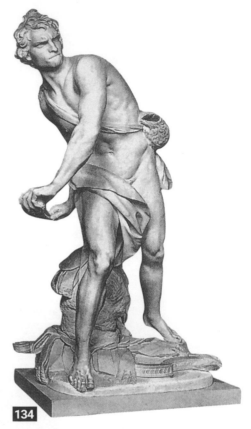

134

大衛像：貝尼尼，大理石雕像，約西元1623年，義大利羅馬波爾各塞美術館藏。

大衛投出石頭攻擊巨人哥利雅，貝尼尼的雕刻抓住了那一瞬間的神情與肢體動作，這樣的作品一眼看到就會被打動。

宗教改革後，北方的新教派崇尚儉樸、刻苦，而南方天主教則盡其所能地讓自己的天主教堂耀眼眩目，他們集合所有的藝術家以顯耀天主，我們可以說巴洛克時期的教堂是一座豪華絢麗的天堂展覽場所，人們在那裡看到建築師、雕刻家、畫家呈上最美麗、最幸福、最快樂的作品，這些作品共同建構成的迷離幻象，讓所有觀者不禁心情飛揚起來，以上帝的子民為榮。試想我們在一座佈滿奇珍異

石、黃金、彩色巨畫的教堂中，點起薰香、彈奏管風琴、無數蠟燭高照，在天籟般的合唱聲中，教堂即天堂，誰會說它太過華麗呢？大概只有北方的新教徒吧！

君主都熱愛巴洛克建築

　　教會長久以來都用藝術來顯耀宗教的力量，聚集了最優秀的藝術家創造出這種魅惑與震撼的力量。到了十七世紀，宮廷藝術興起，許多君主也發現藝術可以榮耀他們至高無上的權勢，他們認為自己在世間上的權力是神授的，可以榮耀上帝的藝術，當然也可以榮耀他們，法王路易十四徹底執行這個概念，在他的統治下，法國的藝術主要表現在宮廷方面，他和許多歷史上的教宗一樣，把最傑出的藝術家找來為他服務。他曾聘請義大利知名藝術家貝尼尼設計足以誇耀世人的皇宮，雖然這個計畫後來並沒有執行，可是建於西元 1660 年到 1685 年間的凡爾賽

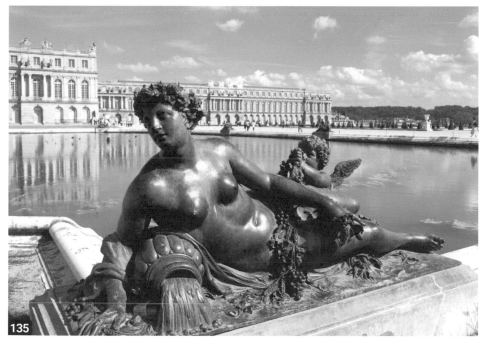

135

凡爾賽宮：約西元1660～1685年，法國巴黎近郊。

這是一件巨大且不斷綿延的建築，外觀為古典主義風格，並未顯出太過繁複的華麗，內部則富麗非常，包括龐大的公園在內，無不將巴洛克藝術發揮到了極致，也完成路易十四榮耀自己的偉大理想。

宮（圖 135），則成為皇家藝術的最佳表徵，表現了路易十四宮廷的輝煌氣勢；從此開始，歐洲各國紛紛模仿凡爾賽宮，法國藝術流行於各國上流社會中，法國品味等於是上流社會最尊貴的品味。

　　凡爾賽宮是無法一眼望盡的，因為它的工程如此浩大，裡頭的公園甚至綿延數公里。建築物本身，每層樓至少都擁有 123 扇以上的窗戶，宏偉壯觀，與其他巴洛克建築相較，凡爾賽宮的外觀裝飾並不特別華麗大膽，它幾乎是文藝復興風格特質的重組。現在我們看凡爾賽宮的最大特色，可能是它真的很龐大，非常龐大，以至於它達到了榮耀路易十四的重責大任。

▋新教國家的巴洛克教堂

　　巴洛克風格主要是盛行於天主教國家，新教國家雖然受到這股熱潮影響，但並沒有全盤接受。英國是新教國家，崇尚儉樸，原本是不太可能出現高度巴洛克建築的，可是查理二世復辟期間（1660-1685），為了向世人展現權勢，所以效法法國華麗的建築風格，而捨棄清教徒的簡單優雅面貌，英國最偉大建築師瑞恩（Sir Christopher Wren, 1632-1723）所設計的聖保羅教堂（圖 136）是此時最宏偉的巴洛克建築。

136

聖保羅教堂：瑞恩設計，約西元1675～1710年，英國倫敦。

1666年大火後的倫敦，由瑞恩擔起修復教堂的工作，但他的設計圖卻歷經許多波折。原來瑞恩的理想是要建一座大圓頂的教堂，可是當時英國貴族習慣了哥德式的高塔建築，而否決他的設計，經過妥協，他保證會蓋出正統的英式建築，設計才終於獲准，但瑞恩後來還是以設計師的權限將圓頂蓋了出來。

　　西元 1666 年，倫敦發生大火，許多建築付之一炬，此時瑞恩擔負起倫敦許多教堂的重建工作。瑞恩最初並不是要成為一位建築師，他讀的是解剖學，後來又對物理、數學和天文學產生興趣，直到三十歲他開始研究建築知識，為往後成為一位建築師做準備。瑞恩並沒有去

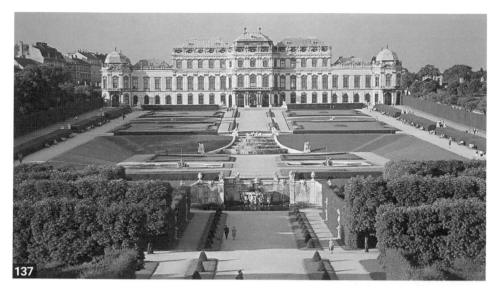

維也納望樓：希德布蘭設計，約西元1720～1724年，奧地利維也納。

由希德布蘭設計的這座宮殿位於山丘上，配合著公園草坪，有一種舞台表演的感覺，這種華麗感從外到裡都予人十足的感官享受。

過羅馬，但是他和義大利建築師波洛米尼一樣，在教堂的中央設計了一個巨大的圓拱屋頂，兩側是華美的塔樓，中央大門入口則是神殿面貌的表現。建築是凝結的音樂，音樂是流動的建築，在聖保羅教堂的結構中，我們看到中央圓頂和兩側塔樓的設計，就像是音樂中的和弦，羅馬凱旋門也是這樣的結構。

雖然瑞恩和波洛米尼對圓頂和塔樓、雙柱有相同的喜好，但表現出來的建築風貌卻顯著不同。波洛米尼著重於曲線、弧線等凹凸遊戲，他的建築看起來有一種流動感，外觀顯得繁複堆砌；瑞恩的聖保羅教堂主要結構卻是嚴謹沉穩的文藝復興風格，和凡爾賽宮一樣，並不在外觀做誇張的裝飾，而是盡量給人一種宏觀而沉穩的大器之感；雖然它是巴洛克盛期的重要建築，但仍然不是南方天主教的巴洛克，而是北方新教的巴洛克；建築絕對是時代的產物，而且因地制宜。

夢幻建築華麗體驗

凡爾賽宮的完成，使歐洲許多君主、貴族都想蓋一座屬於自己的夢幻皇宮、夢幻城堡；而波洛米尼和貝尼尼的教堂設計，則使每個小小修道院都想擁有那樣

的夢幻景觀。凡爾賽宮的公園、樹林、雕像綿延數公里，改變了整個城鎮的風貌，所以當建築師開始蓋一座城堡、宮殿和修道院時，整個城鎮也跟著動了起來，荒蕪之地變成美麗的花園、一片片的樹林、河流變成人工湖、人工瀑布，因此當這座夢幻城堡完成時，整個市鎮彷彿完全翻覆過來，變了個樣，我們可以說，這個市鎮已經巴洛克了。藝術家幾乎總是肆無忌憚地創造和改變，他們將世界變成舞台，把石頭堆在這裡，把河流引到那裡，到處有雕像、有噴泉。這種情形尤其常見於奧地利、日耳曼南部和波希米亞。

奧地利建築師希德布蘭（Johann von Hildbrandt, 1668-1745）為尤金王子所設計的宮殿（圖137），是一座華麗大膽的建築。它位於山丘上，四周圍繞著噴泉和階梯花園，當人們到了現場看它，會以為它從噴泉上輕輕地浮了上來，剛好落在一片花海草坪上。樂音響起，陽光流洩，而我們從遠處漸漸往宮殿前進，拾級而上時，真有一種往舞台中央靠近的感覺。巴洛克建築給人這樣華麗的舞台氛圍，走進此類建築的內部，如果只是抱著參觀的心情，服裝只是穿得端莊整齊，就會覺得它的內部裝飾實在是太過浮誇絢麗了（圖138）。看得

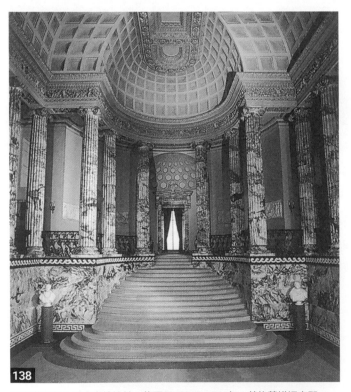

138

霍克漢宅邸：威廉肯特設計，約西元1734～1764年，英格蘭諾福克郡。

威廉肯特負責宅邸的內部設計，以往這麼巨大華麗的建築都是神的居所，半圓形的神龕底下則充滿神像，但巴洛克式藝術改良了這些建築元素，賦予當時的人們一幢偉岸的住所。

到的壁面，幾乎都有各式精緻的嵌飾環繞，以及各種浮雕、雕刻分佈各處，我們一眼望去，幾乎找不到一處讓眼睛可以休息空白的地方；如夢似幻，難以相信這是一個日常生活可以碰觸的場所。事實上，它的確不是日常的，它是用來尋歡作樂的宴會場所，當所有的燈亮起，入時的男女衣著華麗地進場，我們才領悟到，這一切的室內裝飾是多麼恰當合適。它創造出一種繽紛燦爛的情境，使身在其中的人像是在夢境中，如此不真實，卻又得到最真實的視覺衝擊。

巴洛克建築在奧地利被視為相當重要的建築，因為之前德國和奧地利曾發生「三十年戰爭」，期間不但沒有重要的建築產生，還摧毀了許多古老建築，所以十七世紀末時，兩國的宏偉作品乏善可陳。可是，隨後的半個世紀則出現了建築史上最富想像力的作品——梅爾克修道院（圖 139），它是由當地建築師普蘭托爾（Jakob Prandtauer, 1660-1726）所設計，當我們沿著奧地利境內的多瑙河順流而上，看到這座位於河畔山坡的建築時，一開始一定猜不到它是一座修道院，它是多麼美麗夢幻啊！矗立在山坡上，簡直像座仙境中的城堡，我們會以為從那裡傳來的是達達的馬蹄聲，而不是教會鐘聲。這樣一座充滿歡樂、喜悅、幸福的地方，看起來與世俗的人間格格不入，然而，巴洛克的建築師引領人們來到這裡時，就是要他們遺忘無趣平凡、甚至污穢黑暗的現實世界，建築師希望人們在這裡看到天堂、遇見天堂，而天堂就在雲端，有天使圍繞。

139

梅爾克修道院：普蘭托爾設計，約西元1720～1736年，奧地利梅爾克。

奧地利在三十年戰爭後，特別請普蘭托爾以巴洛克式建築重建修道院，修道院變身如城堡一般，甚至即使是一座橋也特別強調壯觀。

頹廢與純真
洛可可風及
英國藝術

西元 18 世紀

　　十八世紀早期，藝術史家稱之為「洛可可」（Rococo）時期，它反映了這個時期法國貴族愛好豔麗色彩和精緻裝飾的風潮，裝飾在此時反客為主，成為藝術的主體。巴洛克的龐大與震撼，已經滿足不了君主貴族的胃口，他們希望在細節上做史多的繁瑣變化，於是藝術家極盡所能地利用裝飾描繪人間歡愉，他們捨棄巴洛克巨大、威嚴、莊重的部分，保留其輕快、愉悅、精巧的部分。

英格蘭

德國局部

波希米亞

大西洋

法蘭西

奧地利

地中海

天主教信仰主要區域

西元1765年　　　　西元1775～1783年

瓦特成功改良蒸汽機　　　美國獨立戰爭

洛可可藝術風格是非常討人喜歡的，當然，如此太過自由、太過裝飾，也會看到裝飾過度的洛可可，有人認為那簡直是狂歌亂舞般的失控，因為洛可可表現的是生活中的歡樂饗宴，而不是矯作失序的生命狀態。

從法國歷史來看，藝術風格從豪華壯觀的巴洛克轉變為精緻小巧的洛可可，是一個必然的過程。路易十四時代，法國國力強大，國王權勢崇高，喜歡巴洛克品味（凡爾賽宮）藉以誇耀自己的勢力；然而，他晚年時，經過長期浮誇的建設，造成財政困難，他向民間借的大量金錢，從來沒有還過，民間對君主貴族動不動就要蓋上十年二十年、耗費無數金錢的宮殿漸感不耐，於是，王室的品味開始轉向精緻小巧的洛可可風格。這種風潮不僅表現在建築、裝飾、雕刻上，連服裝、繪畫也非常的洛可可。

▌華鐸的甜美帶憂鬱

華鐸（Jean-Antoine Watteau, 1684-1721）是洛可可時期法國著名的藝術大

140

野宴圖：華鐸，油畫，約西元1719年，英國倫敦華勒斯收藏館藏。

歡樂的野餐、貴族奢華的生活，但右邊的裸女卻讓人深思不已。雖然華鐸的人物承襲了魯本斯，但整體構圖加入了森林與林間的大自然風情，反倒呈現一股憂鬱的氣質。

師，他出生在法蘭德斯，法國佔領該區後，他搬到巴黎定居。華鐸搬到巴黎最大的原因是想要學畫，他原本的家境相當貧困，在巴黎學畫的日子比一般人更加辛苦，在那裡他染上肺病，並一生與之對抗，而且只活了三十七歲。他的學習之路也頗為坎坷，可能是老師嫉妒他的才華，或者華鐸並不怎麼認同他們的指導，他在不得已的情況下兩度離開工作的畫室，直到二十九歲那年，一位美術院的院士非常欣賞華鐸的畫，力邀他作畫參展，之後，他成為美術院院士，從此平步青雲。華鐸除了繪畫，也為貴族的城堡做室內裝飾，並參加無數的文藝沙龍，這些經驗都是他創作的背景。

　　我們現在看華鐸的畫（圖140），總覺得他畫中的華美快樂並不是那麼純粹，有股憂鬱和頹廢悄然地從畫面中滲透出來，儘管人物的肉體依然美麗、服飾仍然光鮮，可是所表現出來的精神和形象，與魯本斯筆下活潑健壯的女性完全不同，他的人物有種「歡樂的日子容易流逝」的哀傷和虛無感，如此的特質，使得他的畫變得深沉有韻味。或許這與他長年與肺病抗衡所形成的性格和人生觀是相關聯

141

塞瑟島朝聖：華鐸，油畫，約西元1717年，法國巴黎羅浮宮藏。

一對對年輕戀人去玩耍，甚至還有天使帶路，照理說應該很歡樂，可是在華鐸的筆下，這樣的構圖也可能予人反向的觀感，像是戀人要離開塞瑟島，那份依依不捨之情。

的。

再看他參展皇家美術學院的作品「塞瑟島朝聖」（圖141），它的主題是關於愛情。華鐸畫出一對對美麗的男女戀人，正要發舟前往塞瑟島，然而，畫面中的情侶那麼多、愛情那麼濃，背景卻有秋風瑟瑟的蕭索之感，使得這群氣質優雅的男女，透露出哀傷憂鬱的神情；這是華鐸一貫的風格，他的作品總在華美甜蜜之處看見絕望，而在這幅作品中，華鐸用出航來寓意愛情與現實的衝突，每個戀愛中甜蜜快樂的人，終究得往現實人生出發，不管他的腳步多遲疑、神情多眷戀，愛情的樂園不可能久待，每個人都必須登上岸邊船隻，離開美麗國度，華鐸以複雜、敏銳、纖細的感情畫出如此激情濃烈的作品。

▎情慾在畫布奔流

華鐸的學生布雪（Francois Bou-cher, 1703-1770）在某一方面，或許更能代表洛可可精神。他的畫引起許多人的爭議，有人覺得是太過奢華而淺薄，一群群嘻笑歡樂的男女佔滿整個畫面，反映了法國貴族的奢靡生活。

142

化身戴安娜的宙斯和美人凱莉斯多：布雪，油畫，約西元1759年，美國堪薩斯納爾遜藝術館藏。

布雪把裸露的女體放大了，並且承襲洛可可藝術在森林中玩樂的標準畫風，將奢靡的生活、放縱的情慾世界展現得更為露骨。

布雪獲得路易十五的情婦龐畢度夫人賞識，進入宮廷成為畫師，畫出許多真正「甜蜜、動感、奢華」的洛可可作品；他替這位美麗的夫人設計了許多新穎服飾，總能引起其他貴婦人的追隨模仿。在「化身戴安娜的宙斯與凱莉斯多」（圖142）一畫中，可看出他營造的動感畫面。

布雪的學生福拉哥納

爾（Jean-Honore Fragonard, 1732-1806）將洛可可精神更加發揚光大，他筆下的世界簡直是人間不可見的夢幻仙境（圖143），畫面中男爵的情婦正在盪鞦韆，推動鞦韆的是後面的丈夫，男爵則在前面愉快地欣賞她在空中盪搖的媚態，這幅畫怎麼看都給人一種近乎色情色慾的感覺，茂密的樹林、多變的雲彩，顯得更加曖昧神祕，這樣醉生夢死的生活方式，正是法國大革命前，貴族階級的生命態度。

▎生活光景才最動人

夏丹（Jean-Baptiste-Simeon Chardin, 1699-1779）的畫顯然不屬於洛可可，雖然他與布雪同處一個時代，但他對於洛可可畫家極盡所能描繪貴族奢華的一切細節，感到不耐；夢幻的終點、物質的盡頭，是洛可可後期的困境。於是夏丹將目光放在尋常人家的日常生活，回歸到生命的本質。「餐前感恩禱告」（圖144）描述的就是生活中微不足道卻又溫馨的片段。背景是一個樸實的平凡家庭，布衣粗飯，三個女性構成一幅幾近神聖安詳的畫面，他讓我們想起荷蘭畫家維梅爾；色彩成塊，使人物顯得堅實厚重、情感平靜沉穩。夏丹可貴之處在於能為市井小民的生活情景賦予詩意，並將美感蘊藏在畫面中，他澄淨清明的畫風是對洛可可的一種反動。

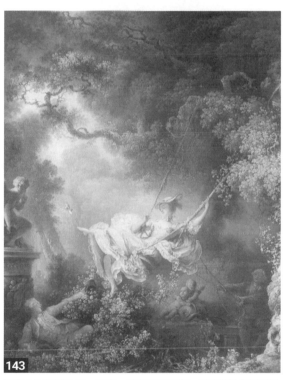

143

鞦韆：福拉哥納爾，油畫，約西元1767年，英國倫敦華勒斯收藏館藏。

福拉哥納爾描繪這類戀愛主題，筆觸相當輕快，讓人感覺在這優美氣氛下，各種情慾的放縱都是合情合理的，詭譎的雲彩則透露幾許曖昧。

霍加斯的勸世連環畫

同一個時期，孤懸海外的英國畫壇有著與歐陸非常不同的藝術品味，他們崇尚理性法則，那是詩人波普（Alexander Pope, 1688-1744）所倡導的。英國是新教國家，它的風氣基本上是反對巴洛克或洛可可那種驕奢浮誇的藝術，雖然

144

餐前感恩禱告：夏丹，油畫，約西元1740年，法國巴黎羅浮宮藏。

夏丹寫實畫出了巴黎常民家庭的日常生活，色彩平實，餐點也很簡單，而火爐與鍋子就在旁邊，與貴族奢華放縱的生活有天壤之別。

他們在倫敦大火後新建的聖保羅教堂屬於巴洛克風格，然而它仍捨棄了屬於巴洛克奇思異想、狂歌亂舞的那部分，儘量傾向文藝復興的美學標準，只保留巴洛克某些特質；建築美感如此，繪畫品味也是相當理性的。

然而，這樣的理性，其實是相當不利藝術發展的，藝術需要更多的自由和情感奔放。清教徒反對偶像和一切的奢華，使畫家唯一的功用就是畫那種內斂樸實的肖像，如此一來，無異對英國的藝術發展帶來長久而深遠的打擊。我們記得法蘭德斯畫家霍爾班和范戴克，都曾經長期在英國皇宮工作，也就是說，他們包辦了英國當時唯一的繪畫工作──肖像畫，這說明了為什麼英國一直到十八世紀才慢慢出現自己本土畫家的主要原因。

這個時代的英國上流社會並不懂得欣賞藝術，也不像一般清教徒那樣反對雕刻或繪畫，只是當他們需要一幅畫裝飾他們的宅院別墅時，會考慮向義大利成名的畫家購買，也不願向自己國內的畫家訂製，英國畫家最後只好「淪落」到替書籍畫插畫為生，青年版畫家霍加斯（William Hogarth, 1697-1764）就是其中的佼佼者。

霍加斯對自己繪畫上的才華和努力相當有自信，他並不認為自己和歐陸大師相差那麼多，人們可以花上一大筆錢去買一幅國外的畫，卻不肯花一毛錢在他的畫上，於是他想出一個方法吸引別人的注意，至少得先讓別人看到他的作品，才有可能被肯定。他把繪畫變得「有用」，不只是為了「美」的目的，而有了更清楚的功能性。他畫了許多有關善有善報、惡有惡報的「連環圖畫」，例如「殘酷的四個階段」，描繪小男孩小時戲弄狗，成人時殺人放火；或者 「淪落在瘋人院的浪蕩漢」，由放蕩到懶散，犯罪到死亡（圖145），有點像現代四格漫畫格式。霍加斯是優秀的插畫家，知道如何運用繪畫來表達故事和戲劇，他擅於描繪人物的肢體語言、神態和服飾等來傳達人物性格，使人們看到他的畫，就像讀了一篇訓誡或格言。

此外，他受過嚴謹的繪畫訓練，對於大師的作品也頗有研究，所以畫出來的連環圖畫構圖嚴謹、色彩豐美，絕對不是那種在市集上廉價叫賣的輕浮圖畫。也許有人認為他利用繪畫對世人進行道德教訓的方法並不特別，中古時期的宗教畫幾乎都具備這個功能，然而他的故事是自創的，畫中人物也是自己想像的，這才

是他有創意的地方。在這幅畫中，浪蕩漢最後淪落在瘋人院，裡面有各式各樣瘋癲可怕、可悲的人物；其中，赤身裸體的主角，他因垂死而取下了身上的緊身衣，後面兩位衣著光鮮的「觀光客」是浪蕩漢之前的舊識，真是一幅「早知如此，何必當初」的淒涼景況。

霍加斯是個活力十足的畫家，除了連環圖畫，還有許多氣勢宏偉的作品，此外，他還領悟出一套屬於自己的繪畫理論，用以闡釋曲線條和蛇狀線條，何以比一般其他線條美麗的概念。他認為我們眼睛所看到的世界都是線條構成的，而繪畫若以蛇狀線條做為主要筆觸，就可以增添作品的無限魅力，例如魯本斯就善用這種線條，使觀者產生愉快之感。霍加斯雖然致力於繪畫創作，提高英國畫家的地位，成績也頗為可觀；然而，他的聲譽和金錢的主要來源，仍然並非創作，而

145

淪落在瘋人院的浪蕩漢：霍加斯，油畫，約西元1735年，英國倫敦索恩爵士博物館藏。

小孩時戲弄狗，成年後殺人放火，最後甚至被銬上鎖鍊關在瘋人院。以黑白插圖版畫起家的霍加斯，擅長透過諷刺性作品吸引人注意，他總是針對時事進行強烈批判，並經常以道德為題創作連環故事畫引人注目。

是他的版畫複製品。許多平民喜歡他
的作品，但是買不起原版畫，就買他
可以大量印刷出版的版畫製品，使得
霍加斯一生幾乎都在創作與大眾喜好
之間做艱苦對抗。

▌雷諾茲心向義大利名家

　　英國的繪畫風氣固然並非風起雲
湧、群雄四起，但經過霍加斯的努力，
後繼者的腳步也更為穩健，培養出許
多優秀的藝術大師，奠定屬於英倫的
美學基礎。在此同時，皇家藝術學院
成立，而擔任第一院長的雷諾茲（Sir
Joshua Reynolds, 1723-1792）自己就
是一個偉大的畫家。

146

巴瑞第肖像：雷諾茲，油畫，約西元1773年，私人
收藏。

雷諾茲的肖像畫人物，大都有一個動作、或是一個
表情，這不禁讓人遐想畫中人究竟正想些什麼？有
點裝模作樣，卻又發人深省。

　　英國畫家，不管是霍加斯或雷諾
茲，他們都有一套屬於自己的繪畫理論，並不時向世人推廣他們對藝術的看法。
「繪畫的目的為何？」、「什麼是偉大的繪畫？」一直是他們關心的議題。或許
是英格蘭人實事求是的精神，詩人、畫家、小說家無不撰文寫書，宣傳他們對美
的看法，告訴人們什麼才是美的法則。雷諾茲擔任院長時，用一系列的演講來說
明他的美學信仰和審美概念，他認為學生應該有能力欣賞和吸收義大利大師作品
的特質，也就是說，他和卡拉契一樣，認為學畫、欣賞畫應以達文西、米開朗基
羅等古人為師，循序漸進，之後就可以到達美的境界。

　　此外，他也鼓勵學生對於題材的選擇要慎重，因為只有偉大的題材始能產生
偉大的作品。

　　有人一定覺得雷諾茲是個太過「學院派」的畫家，他對繪畫的那一堆理論，
就像一個小說家在小說面前說出他的創作理論一樣，非常無聊且多餘。然而，
事情並不是完全如此，雷諾茲不僅能說一口美學分析，還能畫出偉大的作品（圖

147

珍・包爾小姐：雷諾茲，油畫，約西元1775年，英國倫敦華勒斯收藏館藏。

紅潤的雙頰、狗兒的忠心與這樣擁抱的信任感，整幅畫散發出自然的感情，超出了畫框之外。

146），這幅畫中的人物巴瑞第是雷諾茲的好友，也是英國大學者約翰生的朋友，他欣賞雷諾茲的藝術理論，並把它翻譯成義大利文（他是義大利人）。這幅畫不像一般的肖像畫，它有一種趣味性，但又能表現出人物是學者的身分，是一幅相當俏皮親切的畫。

從「珍・包爾小姐」（圖147）也可以看出雷諾茲的巧思和風格，他顯然沒有要求畫中的小模特兒好好坐著或站著，而將重點放在小女孩身上散發出的純真氣息。據說，雷諾茲在畫小孩肖像之前，一定會設法成為他們的朋友，和他們一起遊戲玩耍，講笑話給他們聽，最後才能在他面前表現出最自然、愉快的一面。所以，雷諾茲筆下的小孩畫像總是純真美麗，甚至比一般小孩更美麗。他終身未婚，沒有小孩，但與兩位小姪女同住，他對她們的疼愛，可以從他的作品中看出來。

▎根茲巴洛最愛大自然

就像卡拉契之於卡拉瓦喬，是學院與自然的對抗；雷諾茲的敵營則以根茲巴洛（Sir Thomas Gainsborough, 1727- 1788）為首。他是一個自然的愛好者，與身為皇家藝術學院院長的雷諾茲志趣顯然不同，他不像雷諾茲去過義大利習畫，也不認為有那個必要，所以，他自然不相信雷諾茲那套美學理論了。

根茲巴洛出生在索福克郡，父親是個羊毛商，母親是專畫花草的靜物畫家，十七歲時他就成為當地著名的畫家，除了畫肖像，他也喜歡畫自然景色。「安德魯斯夫婦」（圖148）是他知名的傑作，從畫中人物紅潤明朗的膚色、光彩絢麗的衣服質地和精巧自然的皺褶，都可以看出他爽快不矯情的筆觸，而且不失高雅

華貴，於是當時許多貴婦都爭相請他繪製肖像。倫敦畫壇變成雷諾茲和根茲巴洛兩大陣營，兩派之間存在著很深的門戶之見，最後，甚至完全斷絕來往，而我們現在看兩人的作品，發現其實並沒有那麼大的差異。

　　畫家為了要生存，通常只能接受委製或是畫市場上熱門的作品，肖像畫是當時英國畫家賴以為生的題材，可是只能畫肖像，卻使雷諾茲和根茲巴洛覺得受到很大的限制，不能自由自在地選擇題材，是兩人作畫的遺憾。雷諾茲想畫一些神話或古代歷史的事件；而根茲巴洛則想畫風景，這與他從小是在鄉村長大有關，他對自然景物有無限眷戀。他曾坦白地對朋友說，他畫肖像是為了生活，而風景畫則是為了喜好。看他在畫中深刻描繪森林和樹木，即證明了他對大自然的觀察和愛好，而他正是英國首位成名的風景畫家。

148

安德魯斯夫婦：根茲巴洛，油畫，約西元1750年，英國倫敦國家美術館藏。

根茲巴洛的肖像畫，擅長將人物特色直接描繪出來，配合華麗的穿著、樹林田野的自然景致，這樣的搭配雖有點唐突，卻不失洛可可予人的自然傳統畫風。

自由領導人民：德拉克洛瓦，油畫，西元1830
年，法國巴黎羅浮宮藏。

西元1830年，巴黎人民為抗議不公的新政令，展
開為期三天的「七月革命」。德拉克洛瓦也感染了
這份爭取自由的激情，心有所感畫下這件作品，畫
面中那位具象的「女神」是用來比喻抽象的「自
由」。（編按）

浪漫主義藝術家	新古典主義藝術家	西元1749～1776年
沃爾波爾、哥雅、布雷克 泰納、康斯塔伯、德拉克洛瓦	傑佛遜、大衛、安格爾	沃爾波爾打造草莓山莊宅邸

奔放的熱情
新古典
與浪漫主義

西元 18 世紀末～ 19 世紀初

　　回顧藝術在歷史上的發展軌跡，文藝復興絕對是個重要的關鍵時期，藝術家在這個時候不再是個做苦工的「匠」或者是業餘的創作者，我們看到米開朗基羅如何扭轉了藝術家在社會上的地位，如何完全以創作為生；我們也知道拉斐爾短短的三十七歲生命，幾乎一直都是倍受禮遇，只因他是位有才華、受賞識的藝術家。

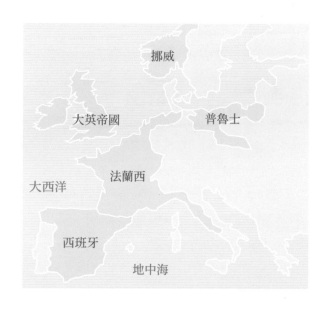

挪威

大英帝國　　　　　　普魯士

法蘭西

大西洋

西班牙

地中海

西元1789～1799年

法國大革命

西元1798～1799年

珍奧斯汀創作
《諾桑覺寺》

西元1808年

歌德發表
《浮士德》第一部

藝術家在宗教改革之後，雖然創作題材受到嚴重的限制，然而他們仍然沒有缺席，甚至更加積極參與貴族的生活。針對時勢與貴族的需求，他們畫出了許多美麗的肖像，建造並裝飾無數的城堡，這一切說明自文藝復興以來，藝術在宗教上不僅不可或缺，在貴族和成功商人階級的生活中，更佔有一席之地。

　　文藝復興後，藝術經過三百年的變遷，在十八世紀末有了一個相當重要的轉折。在此之前，藝術的風格發展出許多面貌：佛羅倫斯畫派的「形」和威尼斯畫派的「色」哪個比較重要？卡拉契的學院派和卡拉瓦喬的自然主義哪個比較美？法國或英國的巴洛克哪個比較浮誇絢麗？這些都是當時鬧得沸沸揚揚的藝術論點。可是這些論點現在來看，實在沒有那麼大差異，卡拉契的學院作品看起來還是很真實自然，卡拉瓦喬的自然主義繪畫依舊符合古代美學法則，一點也不醜陋。也就是說，不管是強調激動熱烈情感的作品，或是注重並反映眼睛所見的繪畫，它們都具有理想美和自然美，絕不逾越「法則」和「自然」，只是強調和故意忽略之處不同。十八世紀，也就是我們一般稱為現代藝術的時代，逐漸顛覆數百年來的「藝術概念」，不管是在題材選擇、人物形體、色彩運用，或是佈局、構圖和功能上，都有了前所未有的變化。後面的篇幅，我們會看到泰納畫的汽船像是海上的一團蒸氣，我們幾乎看不清楚它的形體，就更不用提畢卡索是怎樣把女人分割成不可辨識的軀體了，而這一切的轉折改變是從十八世紀末開始的。

▍重回浪漫：哥德建築復興

　　珍‧奧斯汀（Jane Austen）是這個時期著名的英國小說家，她在某些作品中如《諾桑覺寺》，常常會諷刺一些天真浪漫、愛作夢、尋求刺激的人，因此，她會為他們鋪設一個「哥德風格」的場景，由此可知哥德建築的復興是浪漫的表徵。英國建築師沃爾波爾（Horace Walpole, 1717-1797）就是一個哥德風格的擁護者，他將自己位於草莓山丘的宅院建造成一棟像古代的浪漫夢幻城堡。沃爾波爾也是個知名的哥德小說家，主要是描述鬼魅、廢墟、古堡之類的浪漫傳說。我們現在看他的「草莓山莊」，似乎也可感受到他小說中的奇思異想，他採用塔樓、城堡、長廊和大廳營造一種「蔓延的古堡」氛圍，當時人們批評他的山莊是一座賣弄古董品味的可笑建築，而今，它被視為具有個人意識和性格的建築。這是因

149

傑佛遜的住宅——「蒙蒂
塞羅」：傑佛遜設計，約
西元1769～1809年，美國
維吉尼亞州。

這位美國總統對建築有獨
到的風格解釋，他把自己
的住處改為帕拉迪奧風
格，配合法國大革命的思
潮，這種形式稱為新古
典。

為當時的英國，甚至歐洲，繪畫、建築都不是那麼絕對開放，美的準則與建築的
形式都有「書」可查，建築師循序漸進，不會出現令人驚訝或驚喜的創新品。沃
爾波爾自己是建築師，才可能想怎樣設計就怎樣蓋，不管「書」上怎麼耳提面命。

　　相對於沃爾波爾的感性浪漫，美國的傑佛遜（Thomas Jefferson, 1743-
1826）則著迷義大利建築大師帕拉迪奧（Andrea Palladio, 1508-1580）的建築
美學，他參考其著作《建築四書》後，將自己的住宅改為帕拉迪奧風格（圖
149），這種風格在十六世紀是貴族和皇室的風格，可是由於十八世紀末適逢法
國大革命的熱潮，人們便將這種形式稱為「新古典」（Neo-Classical），表示
自己是新世代雅典的自由民主公民。新古典也就成了拿破崙席捲歐洲時的「帝
國」風格，關於這點繪畫上也許表現得更多。

▌藝術的開始由學院養成

　　自古以來，藝術這個行業一向是屬於嚴謹的學徒制度，從作品就可以判斷畫
家師出何門，如果學徒在畫室學畫期間不聽老師教導，只得離開師門，自立門
戶，這種情形在米開朗基羅與提香身上都發生過。如果我們將這種情形比喻成武
俠小說中的各種門派就更為清楚，峨嵋派、武當派、少林派是不相容的，如果有
人什麼都要學，就會被視為背叛師門，走火入魔，說來，以前學徒制度實在是有
一點心胸狹窄。

隨著藝術在社會上的影響力日增，藝術家社會定位的改變，自然不可能繼續私相傳授知識了。藝術變成一種專門而深遠的知識，就像古代的「哲學」一樣，是人們得在「學院」接受傳遞的知識。十六世紀，原本人們是將藝術家聚集討論藝術的場所稱為「學院」，直到十八世紀，皇家大力資助這些學院，並發展出將藝術傳授給學生的重要功能，自此，學徒制度就很少見了。這些學院的成立，不但改變了藝術家的養成方式，甚至扭轉了藝術的題材、品味和購買階級。

美術學院的興起，讓藝術的傳承更有制度，可是對學畫的人而言，最重要的是他們的藝術需要有人看、有人買，如此他們的創作才得以延續，因此如果只靠貴族階級消費，實在無法讓藝術風氣更繁盛，他們必須開發更多的消費階級。這正是藝術在現代的平民化開始，藝術家為了吸引顧客認識他們的作品，於是固定舉辦展覽會。這類展覽會首先出現在巴黎，再來是倫敦；展覽會的內容是每年評論家和中、上流階級最熱門的社交話題，藝術家在年度展出中背負起成敗，他們除了要讓藝評家心服口服，還得迎合「大家」的口味；於是有些人在題材、色彩、形式和尺寸上「譁眾取寵」。每年展覽會都可以看到嚴謹或通俗、傳統或創新、自由或混亂的各門各派繪畫風格，一時之間，藝術似乎失去最基本的章法。

混亂常常代表百家爭鳴的盛況，而且危機也會帶來轉機。藝術家在「迎合大眾口味」的過程中，發現竟然有那麼多「可以畫、值得畫」的題材。讓我們回顧十八世紀以前的藝術，除了宗教、神話，就只剩下王公貴族的肖像，以我們現在眼光來看古人繪畫的題材範圍，一定覺得簡直是不可思議的狹窄。可是，這一切到了法國大革命——西元 1789 年，有了最大的轉變，藝術家將目睹或耳聞的當代歷史事件畫入自己的作品中，他們可以自由選擇題材，他們的想像力和創作方向開始如同小說家般自由自在，而這些創作藝術與後來風起雲湧的革命熱潮和民主思潮，息息相關。

大衛（Jacques-Louis David, 1748-1825）是法國大革命時期最知名的畫家，他是拿破崙的御用藝術家，為法國大革命留下許多珍貴的畫面，「馬哈遇刺」（圖150）就是在革命軍和法國人民期待下完成的作品。當法國大革命的領袖之一馬哈（Jean Paul Marat, 1743-1793）被一位狂熱女性柯黛刺死後，大衛將這一幕化成史詩般的作品，他讓馬哈成了一位為信仰而犧牲的人。畫面看來相當「寫實」，

到處都是血，馬哈沐浴時辦公的小桌子，也呈現一種廉價、平民的質地；然而，大衛是新古典派的大將，他精研希臘羅馬的雕刻，知道如何畫出人體的肌理結構，知道如何讓人體呈現高貴美麗的古典氣質，所以整個畫面雖然簡單，卻傳達出強烈的情感。不僅如此，在這樣巨大的悲劇下，大衛試圖讓畫面表現出「人民

150

馬哈遇刺：大衛，油畫，約西元1793年，比利時布魯塞爾皇家美術館藏。

大衛利用寫實的手法傳達革命領袖很平凡簡樸的生活態度，所有的時間都忙碌投身於革命，就連沐浴也不例外，而鮮血處處更是激起了看畫人的情緒。

之友」——馬哈對革命和人民溫柔的一面，使這一幕不只是殘酷而已，還有無限溫柔。這是屬於新古典的風格，而當時法國的革命家都以羅馬人和希臘人自居，想要藉由革命重建「美好的往日」，所以這幅畫是相當符合當時革命氣氛的。傑佛遜就是在法國感受了大革命的激情後，回到美國，決定將自己在維吉尼亞州的老家重建為新古典風格的。

▍哥雅貼近時代與內在

　　同一時代的西班牙畫家哥雅（Fran-cisco Goya, 1746-1828），則為浪漫主義重要畫家，他在題材上的選擇，則更顯大膽自由。他為埃爾巴侯爵寵妃畫的肖像，引起當時宮廷很大的話題和爭論，許多人懷疑哥雅是這位寵妃瑪雅的情夫，因為他把她畫得非常具有魅惑力，幾乎是有種狐媚的神態了。哥雅承襲了往日西班牙大師維拉斯蓋茲和葛利哥（希臘人，曾長住西班牙）的優美風格，對於衣飾質地的閃爍光澤具備驚人的描繪能力；可是針對模特兒的性格、神情、態度的刻畫，他則比維拉斯蓋茲更加狂野、奔放，所以當他畫出這幅「穿衣的瑪雅」（圖151），我們幾乎能感受到她是一個嬌媚、慵懶又有誘惑力的女人，甚至看得出

穿衣的瑪雅：哥雅，油畫，約西元1801～1803年，西班牙馬德里普拉多美術館藏。
--
這幅瑪雅是穿衣服的版本，她那豐腴的身材，反而比那位擺出同樣姿勢的裸體女神維納斯還要更美，展現出她是個嬌媚、慵懶，又有誘惑力的女人。

來她正愛戀著這位幫她作畫的大師，因為她眼中盡是溫柔愛意呢！

在照相機尚未出現之前，哥雅的這幅「五月三日」（圖 152）已經有照相記錄的功用了，這幅畫是哥雅記錄西元 1808 年 5 月 3 日發生的鎮壓事件。當時西班牙遭受法國侵略，境內發生許多慘事，5 月 3 日這天人民發生暴亂，在一場混亂之後，法國展開鎮壓行動，連夜殺死數以百計的西班牙民眾，這件事傳到哥雅住的馬德里引起市民公憤，他因而利用這幅畫讓他們目睹事件的真相。畫中的色彩充滿哀傷和悲戚，唯一的光線來源是地上那盞燈籠，用來照亮那些恐慌的、即將受刑的民眾臉孔，這是令人不忍卒睹的恐怖一幕，然而卻是那麼的「毫無意義」，因為它是發生在半夜無人知曉的一刻，犧牲的人都是平民百姓，他們不是馬哈——大衛畫筆下的法國大革命家，所以顯得那麼多人的死亡只是一件微不足道的事件，而心懷悲憫的哥雅則將這一刻記錄下來，用以紀念這些歷史中的小人物。

哥雅也喜歡將自己的幻想、夢境畫下來，他是第一位將私密夢境轉化成畫面的畫家，相較之下，詩人早早就這麼做了，或許這是畫家一直以來都為宗教服務之故，才會因題材的限制而變得保守。「巨人」（圖 153）是哥雅的想像作品之

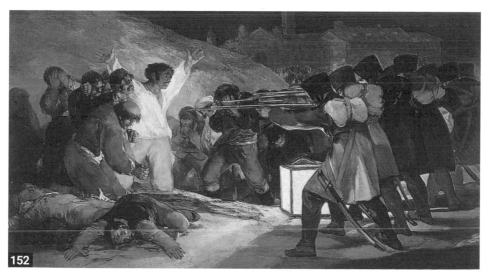

152

五月三日：哥雅，油畫，西元1814年，西班牙馬德里普拉多美術館藏。

哥雅真實記錄了西班牙發生的一樁血腥鎮壓的事件。即將被屠殺的人穿著白色衣服，反射著唯一的光源，地上的死者滿身是血，予人驚恐和不忍之感。畫中人物並非什麼名人，反映出哥雅的憐憫與人道關懷意念。

一，藝評家試圖找出他畫這個可怕巨人的意義，因為在他之前，沒有畫家這麼謹慎其事地畫出一個幻想中的怪物，人們猜測它代表的是某種夢魘？還是邪惡？抑或是人類在戰爭中的醜陋？這是一幅佈局相當簡單的畫，可是看過的人一定印象深刻，內心漸生恐懼。哥雅利用天邊一彎銀白新月勾勒出詭異的氣氛，用前景的縮小景物來突顯巨人的龐巨，雖是幻想，卻真實得如同一幅心靈寫真。哥雅晚年常為這些似真似假的幻想所困擾，於是獨居在一棟鄉村小屋，裡面全掛滿了他的想像之作，例如他在餐廳掛了一幅怪物吃小孩的畫。

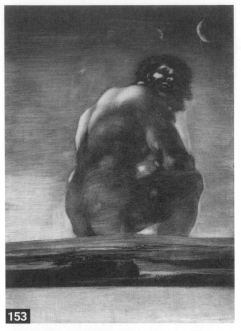

153

巨人：哥雅，磨刻版畫，西元1818年，美國紐約大都會美術館藏。

哥雅曾描繪許多以巨人為主題的畫作，1808年那幅巨人畫手握拳頭，模樣像是要吃人，天空中雲霧翻騰，一副快要世界末日的樣子；而這幅在月亮下的巨人卻顯得相當沉靜，有人說哥雅是因為處在戰爭的年代，有此感想而畫。

▌超現實的前驅人物──布雷克

　　英國詩人威廉・布雷克（William Blake, 1757-1827）的想像力顯然更為奔放，他沉浸在自己神秘的幻象中，以心中所見來寫詩作畫，因此，他不畫眼睛所見的自然景物。當時許多人將布雷克視為瘋子，不過現在看他的畫仍舊詭異（圖154），實在不能說兩百年前的學者或民眾太大驚小怪，還好有人對他的詩畫感到興趣，才使他免於挨餓受凍。布雷克是個成功的書籍插畫家，他的詩大部分都附上自己的插畫，算是另一種形式的「詩中有畫，畫中有詩」。一開始受到重視的是他的詩集，直到近代，人們才肯定他繪畫上的成就，而且很受一些人的愛好和崇敬，認為他是第一位使用單純而又強烈的線條和色彩，來描繪超現實的畫家。

　　從這幅「歐洲，一個預言」中，可以得知布雷克是個有虔誠信仰的人，據

說他曾在自己的住處看見一位老人的幻象，老人正彎身用圓規測量地球。在《舊約》第八章中有一段關於上帝在深淵表面架設圓規的奇異幻象：「祂在深淵表面的周圍，上使蒼穹成形，下使淵源穩固。」

　　如同哥雅，布雷克一生也為強烈的幻象所糾纏，能夠瞭解或忍耐他的人並不多。他畫蘇格蘭英雄華勒士的肖像時，根本不需要模特兒或參考資料，因為他說他看到華勒士就站在他面前，他知道如何畫他。布雷克一生的詩畫都靠心眼所見而完成，既是心眼所見，觀者就不能追究是否真實了。布雷克的作品到了近代才受到肯定，這或許是佛洛依德的精神分析興起之後，人們才懂得去欣賞他的畫，因為繪畫、音樂、文學能夠流傳下來，除了必須偉大，還要具備對時代的必要性；也就是說，當代的我們選擇了布雷克的作品，證明我們也需要他的作品來撫慰心靈。在各種電子媒介如此發達先進的當下，畫得像不像已經不重要了，能不能撼動人心反倒是最困難的。

▍泰納的抽象大自然

　　風景畫到了十九世紀初已成為重要的藝術題材，它不再是某個大人物或宗教畫的背景。畫家仔細觀察和研究自然，漸漸地從單純的描述性繪畫（范戴克的畫），發展成表現純視覺經驗的繪畫，因而帶來了現代主義的風潮，成為抽象繪畫的濫觴。此時，最具代表性的風景畫浪漫主義藝術家就是泰納（Joseph Malord William Turner, 1775-1851）。

　　泰納從小生長在倫敦泰晤士河畔，每天他都會搭船到倫敦橋下停泊船隻的地方玩耍，對他而言，那無數船桅構成的世界，就是一座幽遠的森

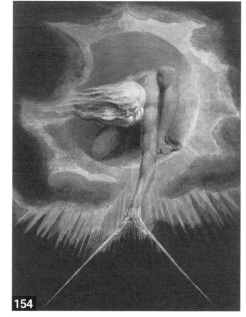

154

歐洲，一個預言：布雷克，版畫，約西元1794年，英國曼徹斯特大學美術館藏。

布雷克的畫好像超現實的抽象畫，他筆下的人事物在現實生活中並不會出現，卻予人宗教意涵或神話故事式的幻想。

林，長大以後，他畫的就是各種船隻和變化莫測的大海。看過那麼多人的風景畫，這才讓人知道泰納的表現手法有多大膽，在「暴風雪——汽船駛離港口」中（圖155），汽船彷彿化為一股水氣，被突來的暴風雪和激怒的海浪幾乎吞沒，只剩下船桅下飄飛的旗幟。整個畫面呈現迴旋式的線條筆觸，表現出激動、憤怒和震撼的戲劇效果，與之前我們所熟知的自然寧靜之美大不同，泰納想要表達的就是這種千變萬化的迷離幻境。

　　泰納年老的時候，住在可看到夕陽的泰晤士河畔，每天準時觀察旭日、夕陽，所以他除了畫海上船隻，也畫出沐浴在陽光下、釋放出燦爛色彩的美麗迷夢世界（圖156）。雖然泰納每次參展都能引起轟動，但是大部分人仍然覺得他的畫太過氣勢凌人，有種露骨的霸氣，他的畫大多捐贈給國家收藏，在他死後半個世紀，美術館人員在整理倉庫時，發現許多用帆布捲起來的泰納作品被堆置在一角，顯然被世人遺忘許久。現在，人們早已肯定了他在英國，甚至是世界上的繪畫地位。泰納晚年過著雙重生活，除了會參與倫敦的上流社交生活，也會消失一陣子，出現在貧民窟中，扮演水手的角色，對那裡的孩童訴說海上冒險的故事，他後來在貧民窟去世，死後很久才被人發現。他一直認為倫敦上流社會的紳士身分，讓他有種到海上冒險的衝動，他渴望回到童年時奔逐泰晤士河口無數帆船的時刻。

▌康斯塔伯的動態大自然

　　看到泰納將暴風雪和帆船畫得像一團水氣，很多人可能會懷疑暴風雪是這個樣子嗎？可是如果讀過浪漫詩，聽過浪漫派的音樂，大概就能夠瞭解泰納的想像力了。我們藉由他的繪畫來想像大自然，而不是以大自然來評斷他的作品。

　　在同一個時代，與泰納齊名、但屬於「敵營」的浪漫主義畫家是康斯塔伯（John Constable, 1776-1837），他的繪畫氣質與氣勢磅礴、凌厲霸氣的泰納繪畫明顯不同。「乾草車」（圖157）是他在巴黎參展並一鳴驚人的作品，看來是如此舒然悠緩，背景只是他成長的鄉村景致，並非知名之地，這就是康斯塔伯的繪畫理念。他不想畫那些每個人都想表現的壯麗風景，他只想畫他熟悉的、親眼所見的、能感動他的風景，因此他的畫非常真實、誠摯，不會像風景明信片那般

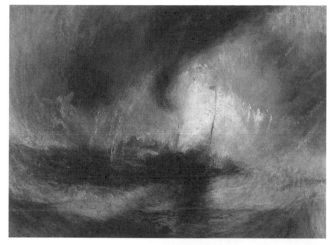

155

暴風雪——「汽船駛離港口」
：泰納，油畫，西元1842年，
英國倫敦泰德畫廊藏。

泰納畫布上的天空常常是大筆
一揮，好似中國山水畫的寫
意。他喜歡黃色，有人在他的
畫室發現了十幾種不同色調的
黃色。泰納畫了許多幅這類寫
意的圖畫，若畫上了船，有人
說甚至可以看出坐船搖來搖去
的感覺，而他的每幅畫都有不
同的構圖模式與行進方向。

156

暴風雪——「漢尼拔率領大軍
跨越阿爾卑斯山」：泰納，油
畫，西元1812年，英國倫敦泰
德畫廊藏。

泰納的畫雖然很寫意，但他非常
注重顏色，總是很準確地讓人瞭
解大自然的顏色，並透過畫筆的
走向來描繪風的方向。

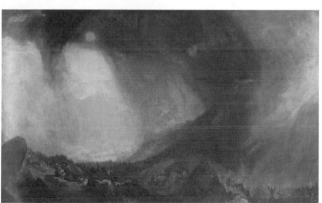

157

乾草車：康斯塔伯，油畫，西
元1821年，英國倫敦國家美術
館藏。

康斯塔伯的風景畫，就像用相
機的廣角鏡頭把所有風景都拍
下來那樣，看似沒有焦點，但
每個細節是那麼清楚，這種風
景畫描繪出一種細膩的永恆，
讓人很想置身其中。

老塞勒姆（山丘）：康斯塔伯，水彩畫，西元1834年，英國倫敦維多利亞與亞伯特博物館藏。

藍色的天、飄浮的白雲，遠方的陽光帶來了層次感，康斯塔伯充分展現他描繪大自然的功力，從近到遠的表現，有種度過了一整日的動態感。

了無生氣。康斯塔伯是一個水車店主的兒子，乾草收成後，他必須負責拿到外面曝曬，而曬乾草的時候，天氣變化自然影響重大。這幅畫描繪出當時的景況：運乾草的貨車正要渡河，山坡上的陽光隨著滿天雲彩的飄動而或明或暗，當我們望向那天空，終於瞭解什麼是倏忽，什麼是永恆，也感受到畫家最真實的情感。

「老塞勒姆」（圖158）則是他晚年的作品，康斯塔伯喜歡夏日景色，偶爾畫些秋天蕭瑟的氣息，但絕少是冬天或夜晚的場景，因為他喜歡觀察大自然在光線作用下的變化，他認為大自然每一個時刻都在變化，自宇宙創造以來，從來沒有兩片葉子是一樣的，所以他致力於描繪英國鄉間的「動態」，讓人們看到樹林的明暗、雲的飄移，而不再著重於傳統風景畫的透視或賞心悅目的壯麗感。許多看過康斯塔伯風景畫的人都說，可以在畫中看到「愛」——對大自然的愛，有時候會發現他的畫有近似中國山水畫的意境與氣質，這是西方繪畫較為少見的。

▎捍衛古典美學的安格爾

接著來談談新古典主義，安格爾（Jean Auguste Dominique Ingres, 1780-1867）是最為人知的新古典派畫家，他是大衛的學生和忠誠的仰慕者，也是古典美學的捍衛者，更是當時「官方藝術」的代表。安格爾的畫在台灣可見度很高，「泉水」與「大宮女」（圖159，見頁220）甚至被複製成「雕像」，放置在各地社區、庭園咖啡屋。然而，藝術史給他的評價卻不是那麼高，有些人評論他的作品美得「沒有骨、沒有肉、沒有生命」，然而安格爾當時是故意這麼表現的，他採取純粹希臘風格創作，完全避開浪漫主義的激情，堅持絕對準確的構圖，而

鄙視即興散漫之作。據說，他曾在一次浪漫派音樂會上，因為對演奏者的激情浪漫音樂感到不滿，結果憤而離席；對他而言，離開古典法則，就是離經叛道。

德拉克洛瓦的浪漫與熱情

當看到德拉克洛瓦（Eugene Delacroix, 1798-1863）的「但丁與維吉爾」（圖160），馬上就能明白為什麼當時安格爾的敵手，總拿德拉克洛瓦的畫來攻擊批評他了，因為德拉克洛瓦的畫是如此生動活潑，他對僵硬的學院訓練沒有興趣，不相信羅馬希臘人的那一套，所以他不會將自己的人物畫得像希臘雕刻。

「但丁與維吉爾」一畫在展覽會場引起轟動，被法國政府收藏，也受到許多重要評論家的賞識，德拉克洛瓦被譽為「克制的魯本斯」，而魯木斯正是他心儀的大師。此畫是以但丁的《神曲》為背景，描繪詩人但丁在古羅馬詩人維吉爾的陪伴下，共渡冥河前往地獄冥城。德拉克洛瓦的志趣並不在發揚古典法則，可是此畫前景幾個裸體人物是屬米開朗基羅的風格，頗為「學院派」；小舟上，人物所披的斗篷，顏色平衡了大海的動盪，也襯托出背後火燒的

160

但丁與維吉爾：德拉克洛瓦，油畫，西元1822年，法國巴黎羅浮宮藏。

德拉克洛瓦畫出了類似米開朗基羅與魯本斯筆下的誇張肌肉，但是又沒有那麼誇張；畫中表現出前往冥河之路的惶恐心情，在當時的藝術界受到了許多評論。

市景。德拉克洛瓦的作品題材一向浪漫而激情，他並不那麼「小心翼翼」地去描繪人物的形、事物的色，而只希望人們能夠自由自在地參與，並感受畫面上熱情喜悅的一刻。

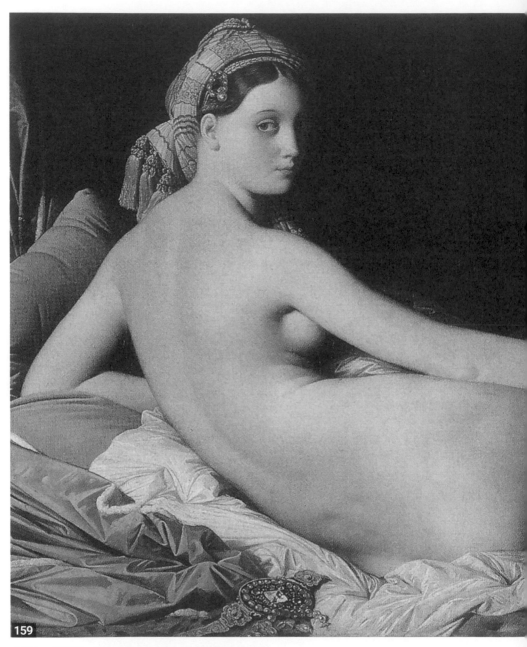

159

大宮女：安格爾，油畫，西元1814年，法國巴黎羅浮宮藏。

安格爾畫中的裸女，雖缺乏解剖學中正常的身材比例，但女體光滑的肌膚，讓人想一親芳澤，而令人遐想的動作與眼神，則在不完美中表現出古典的唯美。

晚上蒙馬特的林蔭大道：畢沙羅，油畫，西元
1897年，英國倫敦國家美術館藏。

畢沙羅可說是印象畫派的前輩畫家，但他非常謙
遜、十分低調，從他的畫我們可看見他以樸實筆觸
畫出的內心大自然（戶外景致），是多麼動人而富
情感。（編按）

寫實主義畫家	印象派藝術家	前拉斐爾畫派	西元1837年
柯洛、杜米埃 米勒、庫爾貝	馬奈、莫內、畢沙羅、雷諾瓦 竇加、惠斯勒、羅丹	羅塞蒂	英國維多利亞 女王登基

反映社會與心靈視覺
寫實主義
與印象畫派

西元 19 世紀中～ 19 世紀末

　　從十八世紀末到十九世紀初，英國發生了改變歷史的「工業革命」，勞動者的工作機會被機器所取代，造成勞工失業和生活困苦的社會現象。工業革命在歐洲其他地區也改變了社會史和經濟史，物質文明發達的結果，各大工業城市勞資糾紛不斷，在農村則產業失調。此外，工業革命也漸漸正侵蝕純熟獨特的手工藝傳統，使得 「美」可以藉由機械大量製造。

大西洋　　法蘭西

地中海

西元1857年

波特萊爾出版詩集
《惡之華》

西元1861～1865年

美國南北戰爭

西元1880年

左拉完成小說《娜娜》

▎十九世紀藝術家何去何從

　　工業革命所產生的社會現象，成為畫家筆下的題材，例如，米勒的「拾穗」、杜米埃的「三等車廂」，前者描繪出農民辛苦的現實生活，後者呈現都市中貧苦的勞工。然而，藝術家本身這個「職業」在十九世紀受到的衝擊並不比勞工或農民小，這是一個「無名畫家」集中的世紀，不知有多少畫家在生前沒沒無名，甚至從來沒有賣出一幅畫，死後卻突然大紅大紫，作品在拍賣場上起價就是上百萬上千萬美元，最有名的例子，應該是梵谷。

　　檢視十九世紀畫家身上發生的悲劇，我們會發現藝術（家）的存在目的與以往不同了。在文藝復興時代，或十九世紀之前的任一時期，藝術家的存在目的和一位麵包師傅一樣，是非常明確而且必要。他知道自己為什麼出現在這世界上，為什麼要畫畫、要雕刻，他和其他工人一樣，努力完成別人委託的工作，畫好一幅宗教壁畫、一個陵墓雕像，他不需要去懷疑自己的身分職業，困擾他的，可能只是表現形式的不同。可是十九世紀的畫家卻失去了這種堅固而可見的立足點，他們常常覺得自己是多餘的人。

　　之前我們提過，十九世紀的繪畫題材和風格相當自由自在而且多采多姿，畫家面對的不再是單一的主顧客，而是大眾；可是當題材和形式的選擇愈多，大眾口味就愈難捉摸，買畫的人看來好像有自己的一套標準，可是真正買的卻是一幅他們熟悉的大師風格作品，因此畫家必須在堅持創新與迎合大眾之間不停地妥協。

　　學院的興起，沙龍展的產生，都使得藝術愈來愈像「商品」；工業革命後，技術創新，複製商品既快速且廉價，如此惡性循環的結果，使藝術家和群眾之間的鴻溝愈來愈深，彼此互相不信任；藝術家輕蔑鄙視大眾低俗的口味，大眾則認為藝術家根本就是不事生產的騙子。

　　在這個時期，唯一成功的藝術家是所謂的「官方藝術家」，例如大衛與安格爾，然而，現在我們看他們的畫又覺得過於矯作、徒有形式。在他們之前，可以成為官方藝術代表的米開朗基羅、魯本斯、哥雅等人，都是藝術史上舉足輕重的人物（現在仍然如此）。可是，我們回顧十九世紀最重要的畫家，幾乎都是不迎合大眾、不符合官方美感標準的畫家。十九世紀畫家的悲劇實在太過慘烈了，以

至於到現在，一個人立志要選擇繪畫做為終身職志時，旁人總以此時期畫家的悲劇命運來預想他的人生，而投以悲憫擔憂的眼神。

▌來自巴比松的浪漫：柯洛

　　法國大革命後一段時間，代表皇家品味的新古典畫派逐漸沒落，而展現奇思異想的浪漫派則方興未艾；此外，還有另一個畫派靜悄悄沉浸在大自然的風景中從事創作，他們聚集在離巴黎不遠的楓丹白露森林附近，一個叫巴比松（Barbizon）的村莊中，柯洛（Jean-Baptisite Camille Corot, 1796-1875）是此間的領導人物，他的畫很受浪漫派畫家德拉克洛瓦的欣賞。

　　「摩特楓丹的回憶」（圖161）是一幅具有寧靜詩意的作品，它讓我們想起康斯塔伯的繪畫，是一幅忠於自然的風景畫。不過，康斯塔伯強調大空雲彩的變化，其實更接近荷蘭風景畫的傳統；而柯洛清朗明淨的特質則是接近普桑的風格。他這幅畫是用油彩速寫來表現的，不注重細節，強調整體形式和色彩，他的畫面充滿著耀日光芒和樹影搖曳，藉以表達夏日的美好回憶。柯洛一生共畫了三千多幅作品，但生前連一幅都沒賣出。

161

摩特楓丹的回憶：柯洛，油畫，西元1864年，法國巴黎羅浮宮藏。

柯洛所畫的風景，會有風聲吹過樹梢、光影映照在樹林與湖面的感覺，雖然圖中的人物很小，可是往往能凝聚成一種思念的力量。

▌貧苦農民的代言人：米勒

米勒（Jean Francois Milet, 1814-1875）的「拾穗」（圖 162）長久以來一直是頌揚農民勞動尊嚴的重要圖騰，現代的人看它，又成為對田園生活的無限渴望，他的作品是巴比松畫派最令人熟悉的代表作。米勒的題材選擇並非創新，我們記得法蘭德斯畫家老布勒哲爾也畫出了許多有關農民生活的作品，但他筆下的那些農民，不是在大吃大喝就是唱歌跳舞，幸福快樂得很。可是，米勒以前的確是個農夫，他對真正的農家生活存有最真實、不幻想的體驗，所以當他描繪工業革命後，農業解體的農民勞動，景象真實得令觀者動容，這樣的繪畫簡直是一種政治宣言，控告社會的不公和中產階級的自私虛偽。

畫中三位辛勤的農婦單調地從事農務，身體笨重而遲緩地前進著，完全專注在她們的工作上，米勒不僅讓我 們看到她們的勤苦，也傳達出勞動的尊嚴和高貴之處。有時靜默的力量比激動更震撼人心，米勒這幅畫構圖嚴謹、氣氛莊嚴，營造出一種靜謐的氣氛，其筆觸能令觀賞者產生巨大的同情憐憫之心。

米勒一生都在與貧困的生活抗爭，他的繪畫題材和畫中所傳達的社會主義思想，受到中產階級的抵制，所以在主流顧客不支持的情況下，他的畫實際賣出的並不多，生活所需或許全靠他參展所獲得的獎金支撐。

▌寫實主義革新者：庫爾貝

米勒的作品捨棄老布勒哲爾的農村甜美氣質，呈現出寫實主義（The Realish）的氣氛，而真正為這項運動命名的是畫家庫爾貝（Gustave Courbet, 1819-1877），他將西元 1855 年在巴黎一個小型展覽場所舉行的個人作品展稱為「寫實主義──庫爾貝」。如果說德拉克洛瓦帶來浪漫主義的高潮，那麼庫爾貝就是寫實主義的革新者。庫爾貝是詩人波特萊爾（Charles Baudelaire, 1821-1867）的好友，他接受波特萊爾的建議，在作品中表現日常生活的英雄事蹟。庫爾貝認為浪漫派強調情感和幻想的作法，是一種逃避現實的行為，他曾說：「我不畫天使，因為我從來沒有看過天使。」

「畫家工作室」（圖 163）一作，讓人想起維拉斯蓋茲的「侍女」，只是庫

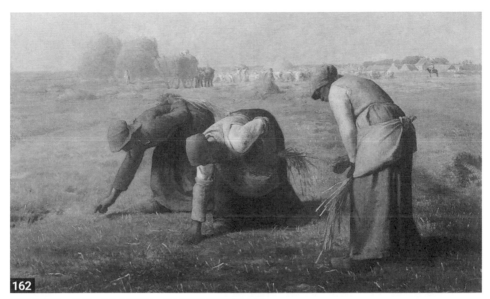

拾穗：米勒，油畫，西元1857年，法國巴黎奧塞美術館藏。

圖畫後方的收割畫面，是工業革命大量生產下的作業模式，米勒所畫的並非優美的風景，也不是田園之美，而是「農民」；讓人不禁想像，農民出身的米勒，好像在畫裡找到了生命的力量。

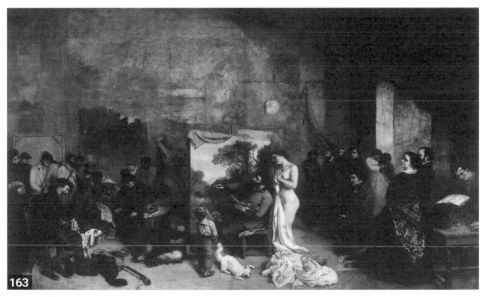

畫家工作室：庫爾貝，油畫，西元1854～1855年，法國巴黎羅浮宮藏。

庫爾貝將畫家與裸女放在畫面中央，一邊是來自鄉下的農夫、獵人、牧師，一邊則是巴黎知識界的朋友，頗有一番期盼世界大同的企圖。

爾貝將畫家置於中央，訪客分列兩邊，一邊是來自鄉下的農夫、獵人、牧師，另一邊則是他在巴黎知識界的朋友，裸女和兒童代表自然與純真，庫爾貝以這幅畫來揭櫫他所謂「真實而美」的觀念。

工業化勞工哀歌：杜米埃

而杜米埃（Honore Daumier, 1808-1879）對都市勞苦大眾面貌的描繪，則給人深刻的印象，他是個優秀的版畫和漫畫家，並以此為生，在報上長期發表他的諷刺畫。中年後，他從事油畫的創作，但一直未能引起大眾的注意，直到去世前，才由他的朋友為他舉辦首次個展。這幅「三等車廂」（圖 164）最能表達他對貧苦勞工的惻隱之心。畫中一群在工業文明下受到壓迫的群眾，坐在擁擠的車廂中靜默沉思，對於他們無法改變的現狀，只能默默承受，雖然貧困，卻仍表現出尊嚴的一面。

前拉斐爾畫派自成一派

此時，英國藝壇並沒有捲入巴黎的各種繪畫風潮，他們發展出自己的「前拉斐爾派」，也是強調要將「真實」表達出來，只是他們在乎的是中古時期（在拉斐爾將自然理想化、將美標準化之前的時期），他們認為藝術在拉斐爾之後就變得不真誠了，於是他們以「真實」做為標榜，展開了藝術運動，其中以羅塞蒂（Dante Gabriel Rossetti,1828-1882）最為知名。「天使報佳音」（圖 165）

164

三等車廂：杜米埃，油畫，西元1862年，美國紐約大都會美術館藏。

在工業革命時代，擁擠的火車內坐滿了必須從鄉下進城勞動的工人，工人們似都各有所思，他們雖對貧窮生活感到無奈，仍表現出尊嚴的一面。

是以他的妹妹克麗絲汀・羅塞蒂為模特兒，畫出聖母瑪利亞在天使告知懷孕時的驚慌與迷惘。羅塞蒂以及其他前拉斐爾派的畫家，試圖回到純粹信仰的時代，希望能忠於聖經。然而，今日我們觀賞他們的畫作，卻反倒覺得他們遠離「真實」，而是呈現出近乎「唯美」的氛圍，許多女性特別鍾愛他們的畫風和裝飾。

▌印象畫派，畫出光影視覺

　　就畫家而言，凡可入畫的任何東西都是由色彩組成的。十九世紀時，法國科學家研究色彩在光線下的變化，得知自然的色彩是非常複雜的，各狀態本身並沒有永久的顏色。而馬奈（Edouard Manet, 1832-1883）則與一群青年藝術家完成了轟動歐洲的色彩革命。他們相信自己眼睛所看到的一切，而非依賴腦中的知識。他們認為物體的形狀和顏色

165

天使報佳音：羅塞蒂，油畫，西元1850年，英國倫敦泰德畫廊藏。

羅賽蒂以妹妹為聖母模特兒，畫中，天使告知受孕的消息，未成年女孩臉上浮現驚恐與迷惘的表情。拉斐爾前派的畫家，總是希望以真實的人呈現神話故事中的唯美感情。

並不是學院所規定的那個樣子，就算是影子也不是只有灰色和黑色，之前的畫家只能這麼畫，是因為「知識」告訴他們，影子「應該」是這個樣子。然而，十九世紀，繪畫色彩的創新者發現，若在陽光下觀看自然，是不可能看到個別單一色彩或物體的，而是融入我們肉眼和心眼的許多顏色，所形成的「鮮明混合物」。

　　印象派畫家在巴黎首次參展時，受到的惡評空前激烈，比以往的「哥德風格」、「形式主義」所引起的反彈更大。這場由印象畫派所引起的爭戰開始於西元 1863 年，持續了將近三十年。這一年，馬奈的作品被保守的學院派畫家拒絕在他們的沙龍展出，因此引起一陣抗議，使當局為那些受到非議的作品舉行一次

特別展，稱為「落選沙龍」。前往觀賞的觀眾，主要是想嘲笑這些「幼稚可笑」的藝壇年輕人，當他們看到那些不成形、不成色的畫時，馬上瞭解為什麼評論家會用那麼尖酸刻薄的話，來取笑他們。

「草地上的午餐」（圖166）描繪一位裸女和兩位衣冠楚楚的紳士坐在地上野餐的情境。其實馬奈並不想以革命家自居，他的作品常常是在向大師致意，他只是想利用一種形式來表現，但引起的爭論比他想像來得大。看慣了印象畫派的我們，並不知道他當時在這幅畫上所表現的陽光和陰影是多麼創新，畫中裸女所表現的神態也和以往的女性不同，因為她毫不羞愧地望向觀眾。

在光線明暗與裸女神情的獨特處，馬奈在「奧林匹亞」（圖167）中表現得更清楚，他用此幅畫來探討充分光線下的物體，和吞噬室內形體的暗影。前景、中景的人物與物件顯然是處在充分的光線下，所以輪廓清楚、膚色明亮，而後景的物體則和黑人女僕的臉孔一起沒入黑暗中，不可辨識。馬奈這幅畫是向提香致意。只是提香的畫中女性，不是女神就是宮女，而馬奈卻以巴黎的娼妓做模特兒，她的眼神如此冷漠地直視觀眾，赤裸直接到令人不安的地步。此畫在沙龍展出後，一陣譁然，攻擊之聲此起彼落，只有名作家左拉（Emile Zola, 1840-1902）為其辯護，認為他真實呈現出巴黎女人的面貌。

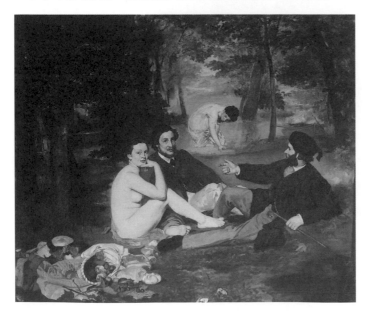

166

草地上的午餐：馬奈，油畫，西元1863年，法國巴黎奧塞美術館藏。

- -

畫中有兩男兩女，女性一絲不掛，一個在前面陪伴兩名衣著整齊的男子，後面那名女人則在沐浴。翻倒的水果籃、凌亂的衣服，人物的眼神略顯不安，但又好像沒發生什麼事，整個畫面散發出一股微妙的違和感。

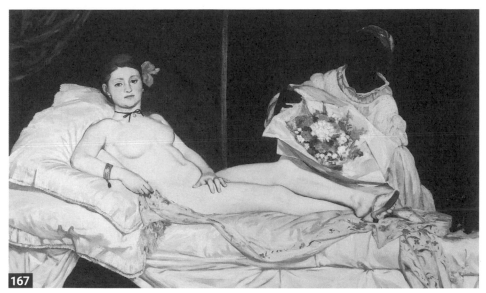

167

奧林匹亞：馬奈，油畫，西元1863年，法國巴黎奧賽美術館藏。

馬奈並不是在畫女神，而是以簡單的筆觸、女神般的姿勢畫娼妓，加以諷刺。對比元素是那位黑人女傭，她身著白色衣服，手上還拿著花；而裸體女腳邊還有一隻生著氣、豎直身體的黑貓，與提香畫中維納斯身旁那隻順服的小狗（見圖92，頁126），也形成了強烈對比。

▋ 莫內的日出，備受譏諷

　　馬奈是印象畫派的前驅人物，他的作品並非純粹的印象派，還保有一些古風，直到莫內（Claude Monet, 1840-1926）的出現，印象畫派才與傳統繪畫做了清楚的分野。他是馬奈圈子裡的青年畫家，擁有一艘改裝成畫室的小船，平常利用它到河上寫生，他的職志是成為一名風景畫家。西元 1874 年，這些被主流畫派排斥的畫家在一位攝影師的幫助下，舉行了一次正式展覽會，這次展覽中包括一幅莫內的畫，名為「印象‧日出」（圖 168），一位評論家覺得這個標題十分荒謬可笑，就稱他們為「印象派畫家」，嘲弄他們是一群沒有完整繪畫知識的人，竟然會以為靠瞬間眼睛的印象就可成為一幅畫，也暗指這些人、這些畫很快就會讓人遺忘，只會留給世人短暫的印象。

　　印象派畫家很快地就接受了這個標籤，往後也以此為名，而且到了二十世紀，「印象派」就沒有任何貶抑之意。「撐洋傘的女人」（圖 169）是莫內早期

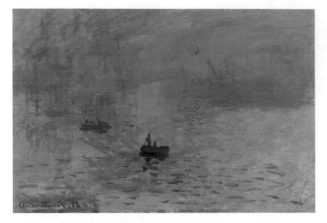

168

印象・日出：莫內，油畫，西元
1873年，法國巴黎瑪摩丹美術館
藏。

日出雖為朦朧的晨霧所包圍，仍依
稀可見河面上的渡船、河岸上工廠
的煙囪。莫內利用抽象意念來表達
這幅畫，在今日看來或許無甚創新
之處，但在當時學院派對傳統畫作
應具備元素的嚴格規定背景下，這
種畫法實在是很大的創舉。

作品，經常使評論家感到憤怒的，就是這種沒有潤飾、看來未經過思考的作畫方
法。如果有機會看到原畫，會發現莫內並未像以往的畫家一樣，精心調配色彩，
上好底色，再一層一層上顏色，他是以快速的筆觸直接塗在畫布上，那紅、黃、
白、綠、藍各色雖在畫布上層層疊疊，卻是清晰可見。所以當我們欣賞印象畫時，
太靠近反而會看不出畫中到底是什麼，站遠一點，色彩經過陽光的調和，始自然
形成一種獨特的混合色彩。當初莫內的畫受到極大的攻擊，評論家還說他的畫倒
過來看可以，橫過來看更好。

　　莫內極為長壽，目睹了印象派的興盛，也因為如此，他才得以結束貧困的生
活，但他只是少數的例子。

▌雷諾瓦的光影，歡暢無比

　　雷諾瓦（Pierre-Auguste Renoir, 1841-1919）一幅描繪巴黎露天舞會的「煎
餅磨坊的露天舞會」（圖170）是這位年輕畫家將他對光影的發現，運用在現實
生活的景象畫。舞池中翩翩起舞的男女，讓人想起老布勒哲爾描繪的婚宴景象。
兩位畫家都試圖捕捉節慶中的歡樂和喜悅；然而，雷諾瓦的畫更能傳達出「歡樂
倏忽」的緊湊感，這是因為他利用陽光在人物、景物和色彩上的倏忽變化，使整
個畫面呈現光影斑駁的明暗感，給人「快意寫生」的風貌，只有前景數人的輪廓
較為清晰可見，後面的人物則漸漸消失融入陽光和空氣中。也就是說，直到印象
畫派出現，我們才更確定色彩和光線竟然可以產生這麼大的力量，在這看不清大

部分人表情的舞會中，我們感受到的歡暢快意、笑語盈盈，竟比任何仔細描繪的畫還要真切。

印象畫可能是今日可辨識度最高的畫派之一，我們一點也不感到陌生或受到驚嚇，可是當初看慣了完美比例、精準遠近法、色彩調和的人們，當他們將眼睛湊到畫作前，努力找到「美的法則」時，卻只看到凌亂無章的筆觸，因而忍不住要說──這些畫家實在太草率了，以為油彩一坨一坨地堆上去就是一幅畫了，只能說他們是一群自以為是畫家的瘋子。然而，若我們不用這樣的成見來欣賞雷諾瓦的畫，會發現他筆下的女性有著難以形容的溫柔明麗，所散發出來的鮮麗豐潤、活色生香的特質，一點也不亞於提香筆下的女性。

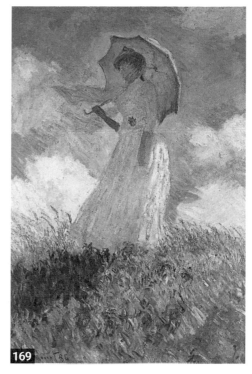

169

撐洋傘的女人：莫內，油畫，西元1875年，美國華盛頓區國家美術館藏。

莫內喜歡搬畫架到戶外作畫，他認為大自然的美一瞬間就消逝，他想抓住剎那的風與光，於是依靠快速的筆觸來呈現。

▌畢沙羅筆下的義大利大道

歷史證明，印象畫派和藝評家之間的爭議，勝利的是這群藝術的革命者，這可能是藝評家史上最大的潰敗，也是「窮苦潦倒」的藝術家最戲劇化的一次。往後的年輕畫家在從事藝術上的實驗革新時，總會用印象畫派的故事來勉勵自己和他人，至於藝評家在此次潰敗之後，就再也無法恢復他們權威神聖的一言堂地位。若說印象畫派和當時評論界之間的爭論有什麼特別重要的影響，則藝評家地位的改變和印象畫派受到肯定是同等重要的兩件大事。

畢沙羅（Camille Pissarro, 1830-1903）畫過一幅義大利大道沐浴在陽光下的景況（圖171），當時民眾看到這幅畫時，並不認為它是一幅畫，而說那只是

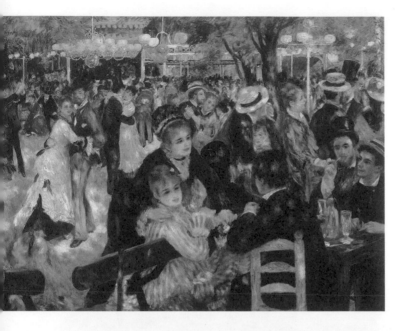

170

煎餅磨坊的露天舞會：雷諾瓦，油畫，西元1876年，法國巴黎奧塞美術館藏。

雷諾瓦在高貴的舞會中特別強調了光線，女子溫柔亮麗的臉龐，配合華麗的黑白禮服，在明亮閃爍的光線下，透露出微醺的醉意。

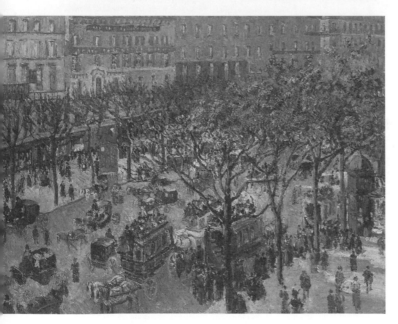

171

早晨日光下的義大利大道：畢沙羅，油畫，西元1897年，美國華盛頓區國家美術館藏。

畢沙羅在畫界中算是印象派畫家的前輩，但他仍很努力地向印象派畫家學習各種新技法，並且融入自己的感情。這幅畫中，人的身影全都在抖動，陽光強勁得好像快使路上人們都融化了。

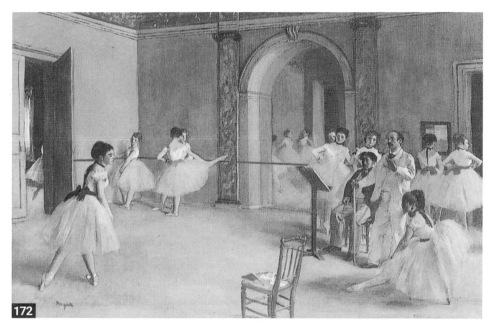

歌劇院的大廳：竇加，油畫，西元1872年，法國巴黎奧塞美術館藏。

竇加畫了很多與芭蕾舞者相關的作品，他的構圖有時會讓人覺得畫面不對稱，畢竟中間留了白；事實上，這一切卻又十分和諧，有時空白的空間，反倒會讓整幅畫跳動了起來。

畢沙羅對義大利大道的「印象」，他們不相信自己走在大道上，會這樣缺手缺腳的，甚至只是畫面上一個小黑點。當然，這是因為他們忠於自己的知識，預設自己走在大道上「應該」是什麼樣子，可是卻不忠於自己的眼睛，他們並沒有會意到畢沙羅的視覺經驗。

▌竇加的畫，留白產生躍動

竇加（Edgar Degas, 1834-1917）的芭蕾舞者粉彩畫早已成為每年熱門的年曆繪畫，他畫等待出場、休息中、練習中的芭蕾舞者，評論家認為他的畫是受到攝影和日本浮世繪的影響。在印象畫派興起之際，攝影也開始發展，而且來勢洶洶，正要接替繪畫長久以來的功能，有了照相技術，沒有人需要再忍受長時間保持一種姿勢、供畫家畫肖像的痛苦了，印象派畫家只好轉個方向，去探索以前繪畫或照相技術未能到達的領域。

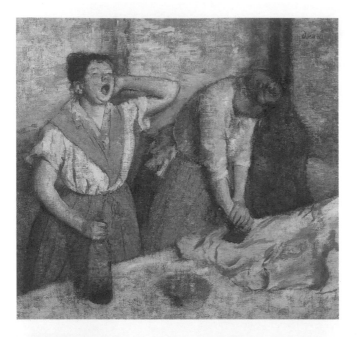

173

洗衣婦：竇加，油畫，西元 1884年，法國巴黎奧塞美術館藏。

竇加是印象派畫家中構圖最嚴謹的，所有顏色比重都經過精心設計，只見這幅畫中的洗衣婦神情自若地伸懶腰、打哈欠，事實上，竇加總是對畫中人物進行長期觀察後才下筆。

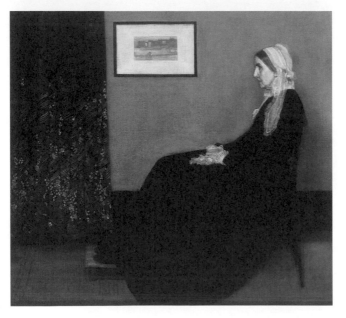

174

畫家的母親──「灰色與黑色的配置」：惠斯勒，油畫，西元1883年，法國巴黎奧塞美術館藏。

惠斯勒利用母親頭髮上的白色頭巾，將人物的灰黑色頭髮延伸進黑色衣服與整個空間裡，猶如某種內在思緒的延伸。

至於日本浮世繪則讓印象派畫家懂得在畫面上「留白」，以前西洋畫家習慣把一個人物的整體和關聯的每個部分都一一描繪出來。到了竇加，他卻常把人物安排在另一個角落或放置一旁，製造出空曠的空間，如此一來，畫面上的戲劇效果反而更強烈（圖172）。所以竇加一系列的芭蕾舞者群像，就像是用快門照下來的幕後花絮，只是色彩更豐美、情感更細緻、構圖更有層次，留白的部分給人更多的想像空間。

「洗衣婦」（圖173）是竇加觀察市民百態後「按下快門」的作品，兩名勤勞壯實的洗衣婦在畫面上的神情顯得那麼自然，彷彿她們在不注意的一瞬間，

175

夜景——「藍色與金色的夜曲」：惠斯勒，油畫，西元1875年，英國倫敦泰德畫廊藏。

深藍色的夜幕河面上，為何會從天灑下金色的痕跡呢？是月光還是燈光，或者是煙火，惠斯勒以顏色對比為題的作品，的確非常吸引人的目光。

就被按下快門了。竇加雖被公認為印象派大將，但是當時他刻意與印象派保持距離，並且因為特別重視構圖和素描技巧，而相當敬佩古典畫派的安格爾。這幅「洗衣婦」看似即興之作，其實看得出竇加嚴謹的構圖和素描技巧；他向世人證明，印象畫派的新發現可以和完美的素描技巧相輔相成，而且所製造的動態和空間感比以往更為活潑，印象畫派並非由一群不懂素描的人組成。

▌惠斯勒，意識思考入畫

惠斯勒（James Abbott McNeill Whistler, 1834-1903）一般被視為英國印象派畫家，他其實是美國人，來到巴黎繪畫，後來定居倫敦。他是巴黎之外對此項繪畫運動最為熱中、也最有成就的人。惠斯勒參加了西元1863年的「落選沙龍」，雖然如此，我們觀賞他的畫並不認為是標準的印象畫派風格。他重視的並不是光線和色彩的關係，而是題材如何轉繹成色彩和形式，顏色又如何詮釋題材。這幅他為母親所作的肖像圖（圖174），副標題是「灰色與黑色的配置」，

灰黑的色調由母親的頭髮開始，延伸到衣服，然後彌漫到牆面和背景上。在這幅形式簡單的畫作裡，惠斯勒大膽運用顏色賦予意義，在他灰色與黑色的配置之下，母親呈現出溫柔堅定的神情，她的寂寞變成一種力量的延伸，而使此畫成為他最知名的作品。

「夜景」（圖175）是惠斯勒所謂的「藍色與金色的夜曲」，他利用色彩來定義作品、並為它們取怪異名字的習慣，引起許多人的反彈，尤其他抗拒、甚至鄙視中產階級的美學品味，更讓曾經支持過泰納和前拉斐爾學派的著名學者羅斯金（John Ruskin, 1819-1900）大感憤怒。他對惠斯勒這幅「夜景」竟標價兩百基尼，寫了以下評論：「我從來沒有想到，一個不學無術之徒，把一瓶油彩潑在人家身上，還要人家付他兩百基尼，這些畫如果能夠賣到錢，那麼詐欺罪行就可以成立。」這篇評論讓惠斯勒氣得到法院控告羅斯金誹謗。當惠斯勒被質問，人們是否真的得為這幅花了「兩個工作天」的作品支付如此龐大金錢時，他回答：「不是兩個工作天，是我畢生的學問。」

羅斯金是個心胸開放的藝評家和社會改革者，他當然不是故意為難惠斯勒，他們基本上都站在維護「美和藝術」的這個立足點上，然而，此次的法律訴訟，更是加深了群眾和藝術家之間的嚴重裂痕。

▌羅丹的雕塑，力量動人

印象畫派的理念基本上只能在繪畫上發揮，那些有關光影、色彩的革命便很難運用在建築雕刻上了。但是，到了十九世紀末，這個思潮就與藝術各種表現形式牽涉在一起，甚至包括音樂、小說的創作，也有所謂的印象派；而被歸納為印象派雕刻大師的，就是繼米開朗基羅後，知名度最高的羅丹（Auguste Rodin,

176

巴爾札克：羅丹，石膏塑像，西元1897年，法國巴黎奧塞美術館藏。

--

羅丹的雕塑總讓人感覺不夠完整，好像沒有完成，但是他的作品就是會散發出一種力量，一看到這個雕像，就會感覺巴爾札克自傲地在展現自己的熱情。

1840-1917）。

羅丹與莫內同年紀，是個熱情的米開朗基羅擁護者，他的作品受到的爭議不比印象派作品少，人們覺得他的雕刻作品不夠「完美」，甚至有時看起來是醜陋的，當「巴爾札克」（圖176）掀開布幕公開展示的那一刻，巴黎市民看到披著長袍的巴爾札克諷刺地說：「穿著睡袍的巴爾札克？看起來倒比較像一隻老鷹！」委託羅丹製作這件雕刻的作家協會非常尷尬，拒收成品。觀眾反對羅丹的雕刻，覺得他不成形的作品與優美的大師作品相較之下，是懶惰之徒的散漫作品，如果不是，那麼就是他標新立異，故意違反美的法則了。

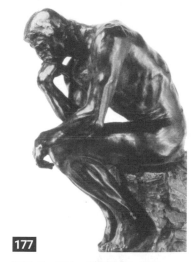

177

羅丹的作品雖然受到爭議，但他仍很快成為名滿天下的雕刻大師，他所引起的注目，是法國雕刻史從來沒有過的。他最花心思的鉅作是「地獄門」，前後進行了二十年，卻始終沒有完成。然而，門上兩百多個人物最後成為其他獨立作品的原型。「沉思者」（圖177）是其中最有名的一個，他的造型具有米開朗基羅在「最後審判」中強健肢體的線條，顯得非常有力而且強大；然而他的沉思神情似乎是對芸芸眾生寄予無限同情與溫柔，是一件強健又溫柔的雕刻作品。羅丹故意忽略學院派的繁瑣法規，想要在最簡單的形式中，表現最高昂的動態。

藝術發展至此，開始出現明顯的分歧，一些人發現這些新派藝術家毫無章法，沒有任何規範，想畫什麼就畫什麼，不禁感到憂心忡忡。畢竟藝術長久以來背負著教育和道德的功能，它任重而道遠，如果藝術被周遭的污穢環境玷污了，或者它玷污了人類心靈，那麼藝術就成為罪大惡極的某種邪惡。然而，另一部分的藝術人士，他們屬於「唯美主義」，認為「為藝術而藝術」是正當的，藝術本身並沒有錯，更不需要負起道德的責任。兩方的爭論愈演愈烈，直至今日，尚未停息。

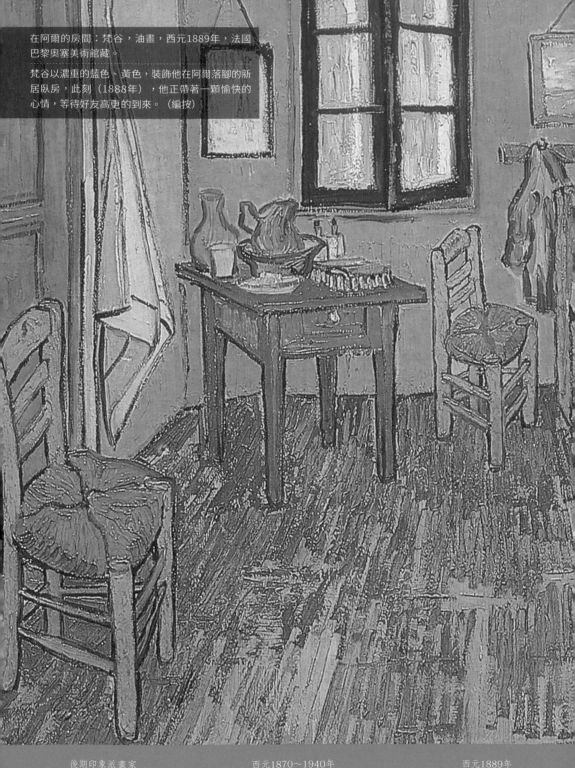

在阿爾的房間：梵谷，油畫，西元1889年，法國
巴黎奧塞美術館藏。

梵谷以濃重的藍色、黃色，裝飾他在阿爾落腳的新
居臥房，此刻（1888年），他正帶著一顆愉快的
心情，等待好友高更的到來。（編按）

通向未來
現代藝術
的起源

西元 19 世紀末～ 20 世紀初

　　十九世紀末，工業革命興起已經一段時間，物質文明到達以前人類從來沒有過的境界，歐洲在十九世紀的新建築物數量，比過去幾個世紀的總和還要多。新的工業社會產生嚴重的社會問題，西元1848年，馬克思和恩格斯為產業問題和勞工問題發表共產主義宣言。物質文明發達的結果，也則直接衝擊藝術，人們不再有耐心有品味去欣賞誠懇與意義深遠的藝術，而沉迷於工業化的大量製品，藝術失去以往重要的功能，甚至不再是「美」的。

　　為此，英國藝評家暨學者羅斯金（John Ruskin, 1819-1900）和墨利斯（William Morris, 1834-1896）發起了社會改革運動，他們認為當代社會的矛盾與生活的醜惡，是機械文明和物質文明過度繁榮的結果，因此他們企圖在忙碌迷惑的人們心中，加入精緻美麗的東西和藝術的情調，詩人濟慈和劇作家王爾德都加入了這個運動，後來演變成一種理想主義形式的社會主義。

西元1890年

梵谷舉槍自盡

西元1891年

高更定居大溪地

西元1900年

佛洛依德發表
《夢的解析》

羅斯金雖然希望回歸中古世紀的質樸藝術，但現實情況是不可能的，許多藝術家於是利用當時各種新素材，搭配古老風格，設計出另一番藝術風貌，此種藝術通稱為「新藝術」（New Art 或 Art Nouveau）。在建築及室內設計上，可看見藝術家利用鋼鐵漆金鍍銀，製成古典的希臘柱式；在繪畫上，則出現了奧地利大師克林姆（Gustav Klimt, 1862-1918），這個實驗風潮在西元 1890 年開始，以風格中帶有華麗裝飾性最為人熟知。（圖178）

178

貝多芬橫飾帶壁畫（部分）——「敵對的力量」：克林姆，壁畫，西元1902年，奧地利維也納分離派會館。

整幅壁畫作品跨越了四個牆面，由歡愉快樂的女體，以及苦惱、明亮、企圖、憐憫心、妖怪、疾病、詩人、藝術、天使等元素構成，這裡擷取的畫面表現出淫亂放縱、不知節制的主題，並以華麗的金箔加以裝飾，克林姆的實驗精神真讓人佩服。

▎現代藝術的開始，塞尚

我們現在通稱的現代藝術是從十九世紀末開始發展，一些人認為印象畫派是現代藝術最早的風潮，因為它捨棄了學院的法則，然而，印象派的藝術宗旨和文藝時代相去不遠，藝術家努力呈現他們眼睛所看的事物，不管是「理想美」或「真實美」，兩者的差異只是形式表達的不同。到了印象派，人們可以從畫布上看到在不同的光線下，各種角度的物體面貌，繪畫甚至擁有照相的功能，這是繪畫史上第一次真正征服自然。

塞尚（Paul Cezanne, 1839-1906）的出生年代很容易被歸於印象派，他比雷諾瓦還要大上兩歲，可是他的繪畫發展與印象派並不同調，他參加過印象畫派的聯展，可是他因個性較為孤僻，不喜與人應酬，後來就避居到他的故鄉——法國南部的艾克松省；除了與好友左拉往來之外，他幾乎遺世而獨立，過著悠閒

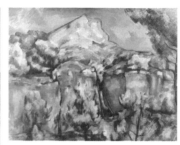

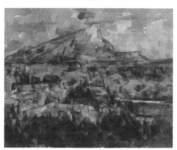

聖維克多山：油畫（左），西元1885年，美國賓州巴恩斯基金會藏。
油畫（右上），西元1897年，美國馬里蘭州巴爾的摩美術館藏。油畫
（右下），西元1904～1906年，美國賓州費城美術博物館藏。

塞尚畫的大自然作品，用色大膽分明，有種悠閒安靜之感，而且每
個色塊之間好像在彼此對話，有時真覺得，這樣的畫應該只在山裡
才能見到。

靜謐的創作生活。「聖維克多山」（圖179）是塞尚畫當地風景的傑作，也是他
實驗繪畫思想多年的結晶。關於此畫的表現形式，塞尚曾經表示，他希望畫面呈
現一種互相應答的美麗和諧，每個部分都可獨立存在，但彼此之間不會起衝突，
整體看來是堅定而永恆，穩固而結實的。塞尚並不是反對印象畫派的新發現，事
實上，他對於他們的觀念都願意嘗試和接受，只是印象派將穩固的輪廓解體於
流動搖曳的光線裡，又在畫面上加入色彩所投射的陰影，如此一來，印象派繪畫
常常呈現一種燦爛眩目卻凌亂散漫的情況，失去了繪畫藝術中的清晰明澈的和諧
秩序。塞尚在法國南部的實驗，就是要把印象主義轉化為更結實、更持久，一如
保存在博物館的藝術。「聖維克多山」中的房子、田野、道路和高架橋都有不同
的視點，有某種秩序和安定感，起伏的山巒既遠又近，這種視覺經驗很接近我們
實地觀察的印象。這幅畫已經看出塞尚脫離了印象派影響；山下一景沐浴在陽光
中，堅定而密實，呈現出清澈明亮的氣質，同時給人無限的深度和遼遠，印象派
作品與其相較之下，就成為純屬快意的寫生了。

　　「靜物」（圖180）畫的是塞尚有名的蘋果，就是這一系列的畫確定了他現

代藝術之父的地位。乍看此畫，大概會以為是一個不懂繪畫的人信手塗鴉，其實他是有意忽略傳統繪畫前後遠近的法則，利用明亮色彩如蘋果來平衡佈局。他將空間重整，因此水果盤向左邊延伸，甚至浮在半空中，填補了該處的空缺；他又將桌布和蘋果向前方傾斜，讓桌面上各種形狀的東西都集中到人們的視線上。塞尚在這幅畫呈現出密實堅穩的效果，而且保留了色彩的明亮度，使此畫達到他想要的和諧秩序與深度效果。當然，他是犧牲了文藝復興時期的「透視法」，而且是完全捨棄，他的繪畫從此不再藉由傳統的素描來表達空間，而是藉由顏色和佈局來平衡空間，這個新觀念為藝術帶來劇烈的衝擊，它直接引導出畢卡索的立體畫派。

▎秀拉，點描法畫出寧靜感

而秀拉（Georges Seurat, 1859-1891）的作品則以「點描法」（Pointillism）出名，這是類似一種色彩科學和數學方程式組合的方法，但它很神奇地將印象派對光線與色彩的新發現，更加秩序性地融合。秀拉將各種色彩並置在大畫面上，再由觀者的眼睛做混色融合，從此得到像自然光中的躍動效果（圖181）。他的作品讓我們想起中古世紀的鑲嵌畫，給人寧靜與虛幻共度的特質。

▎梵谷，被當時漠視的天才

我們熟知的梵谷，他的畫常被複製成各種傳播媒介，他的向日葵、鳶尾草、

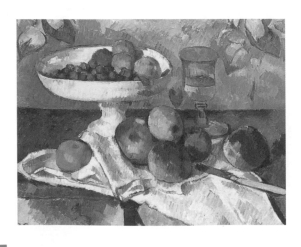

180

靜物：塞尚，油畫，西元1879年，私人收藏。

塞尚的靜物作品乍看沒什麼特別之處，其實這幅畫除了顏色的對比很和諧，也表現出攝影時所謂的景深，模糊的背景，會讓人將視線聚焦在眼前的水果靜物。

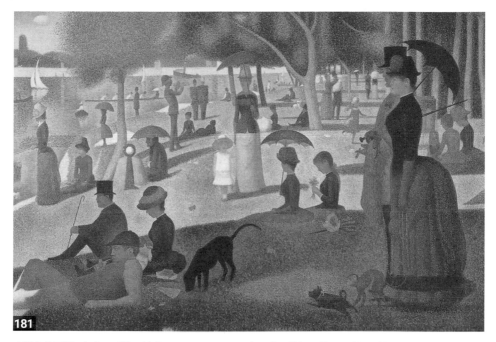

大碗島的星期日午後：秀拉，油畫，西元1884～1886年，美國芝加哥藝術學院美術館藏。

秀拉以點描法點出了這幅巨畫，人物的比例並不符合透視法原則。在這充滿陽光的假日午後，優雅的人們在島上休憩，時光有股凝結的靜謐感，可是想想人這麼多，再細看右下方的猴子與小狗，應該是個很吵雜的環境才對。

星夜常伴我們左右，一點也不陌生。可是我們看到這些粗糙的複製品時，其實很難真正瞭解他的筆觸所傳達的強烈情感和心靈力量，因為這些照片是那麼平面、平板。

　　梵谷（Vincent van Gogh, 1853-1890）是一個牧師的兒子，本身有虔誠的宗教信仰，長大後也在英國和比利時礦區當過業餘牧師。他深受米勒的畫和其中的社會主義思想感動，發憤圖強學畫，希望以後能成為一個畫家。他到巴黎後，在畫廊工作的弟弟西奧（Theo），把他介紹給印象派畫家。現在我們談到梵谷，一定少不了他了不起的弟弟；西奧自己也窮，可是總是盡其所能地資助兄長。西元 1888 年，梵谷旅居南法阿爾城（Arles）後，生活所需幾乎來自西奧微薄的收入，他是梵谷最大的支柱和知音，從梵谷寫給西奧的大量信函就可瞭解，如果沒有西奧做為他一切思想和渴望的出口，那麼梵谷的生命必定更加艱難。這些信，

如今讀來令人泫然欲泣，可以看到一個熱情但謙虛的藝術家，如何面對他的藝術生命。

到了阿爾城之後，受了法國南部強烈陽光的影響，梵谷的色彩變得豔麗狂放，「夜的咖啡館」（圖182）就是一幅帶有強烈色彩的室內畫。他寫給西奧的信中提到：「藉著紅色和綠色來表達人類的熱情，牆壁是血紅色的，中間有一綠色撞球桌，天花板有四盞黃色的燈，發出黃綠的光線，空蕩蕩的咖啡館中，有幾個趴在桌上睡覺的酒鬼，他們藍紫色的衣服和四周紅綠色的環境形成強烈對比。熱烈的筆觸和強烈的色彩，使得這幅畫給人一種暈眩的感覺。

梵谷在阿爾城除了面臨創作上的壓力與挫敗，還有人際關係上的不和諧，他將這一切挫敗和寂寞都用繪畫來表達。但不到一年他就崩潰了，進入一所療養院，但仍在精神狀況好的時候持續創作。這樣絕望痛苦的生命又延續了一年多，西元1890年7月27日，三十七歲的梵谷自殺了，在阿爾城的三年，他畫出最重要的作品，例如自畫像、向日葵、星夜、麥田、空椅子，這些都代表了某部分的梵谷。

梵谷曾在信中提到，他的筆觸就像一封信裡的字詞一樣，不斷地湧現，然後凝聚起來。所以他的筆觸總能像信上的筆跡一樣傾訴創作者的心境，甚至心理狀態，這就是為什麼梵谷的畫彷彿擁有召喚心靈意象的魔法。「有杉樹生長的玉米田」（圖183）是他崩潰後的首件作品，畫中漩渦狀的筆觸將色彩打散，再將之凝聚成濃烈得化不開的昂揚情感，我們由此看到畫家的勝利，以及他的奮鬥、寂寞與渴望。

梵谷畫了許多向日葵和自畫像，其中一幅向日葵創下拍賣市場的天價，這是梵谷，甚至是西奧生前無法想像的情形。梵谷生前只賣出一幅畫，而且是由西奧買下來的。梵谷一直希望自己的畫能夠有人欣賞，如此就能報答他那溫柔仁慈

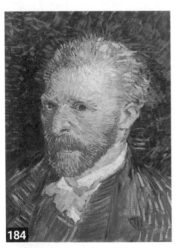

184

自畫像：梵谷，油畫，西元1887年，法國巴黎奧塞美術館藏。

梵谷繪有多張自畫像，儘管取角都一樣，可是配色與線條的創意都不甚相同。觀察他在這幅畫中的眼神，似堅定要往畫畫的人生目標走，臉上的線條與顏色反而才是他的情感表達。

182

夜的咖啡館：梵谷，油畫，西元1888年，美國耶魯大學畫廊藏。

有人說，梵谷此時的精神思緒已經不是很穩定，咖啡館撞球台上的燈所散發出的光線，還有室內的所有色彩是那麼豔麗狂放，無不代表他內在熾熱燃燒的熱情。

183

有杉樹生長的玉米田：梵谷，油畫，西元1889年，英國倫敦國家美術館藏。

梵谷在自殺前特別創造了一種繪畫技法，他採用大量顏料以產生不同的立體感，並以螺旋線條繞圈圈。在這幅畫中，除了玉米田、杉樹，就連天邊的雲彩也呈螺旋圈狀，仔細看這些圖案會發現，梵谷可是很理性地在作畫前就準備這麼畫上去的。

的弟弟，可惜不管是梵谷或西奧都沒有機會目睹後世有那麼多人為他的向日葵瘋狂。「自畫像」（圖184）則生動呈現梵谷的精神狀態，這只是其中一幅。有一次，他與好友高更吵架，一時激動將自己耳朵割下來，送給一位妓女當禮物，之後他也畫了一幅包著紗布的自畫像。

我們觀看梵谷的作品，總是不自覺被拉進他的繪畫情感中，因為他是用大量情感作畫，無法「正確、正常」地運用透視法，表達他看到、感受到的一切，於是，我們在他的作品中，看到許多扭曲變形的形式和線條。梵谷忠實畫出他所感覺的一切，而這樣的表現方式直接引導出「表現主義」的產生，並以挪威畫家孟克最為出色。

▌高更，樸拙的大溪地色彩

十五世紀的藝術中心是佛羅倫斯，十七世紀是羅馬，十九世紀則是巴黎，可是在十九世紀末的某一段時間，法國南部卻出現三個重要畫家：塞尚、梵谷和高更（Paul Gauguin, 1848-1903）。梵谷和高更兩人的友誼，在梵谷刺傷了高更、又自己割下耳朵後，變成一場悲劇。高更原是相當成功的股票經紀人，是個驕傲且具企圖心的人，性情與狂亂卻謙卑的梵谷不相同。高更也是在年紀較大時才決定投身繪畫，但是他並不是拜師學藝，而是自學成功。高更在與梵谷鬧翻後兩年，離開他眼中腐朽不堪、文明墮落的歐洲，前往大溪地尋找人類最原始、最珍貴的情感力量和強度。

「大溪地女人」（圖185）呈現出高更心目中

大溪地女人：高更，油畫，西元1892年，法國巴黎奧塞美術館藏。

高更似乎在大溪地找到了充滿原始氣息的創作模式，他不斷透過畫作描繪當地女性的生活，原色、原形、原味，簡單的肢體線條，配合一大塊濃烈的色彩，樸素塗鴉著他在大溪地的生活。

美麗女人的原色、原形、原味。他的畫一般
人看了，都會認為形狀太過簡化、色彩太過
粗糙，是一大片一大片的強烈濃豔色塊，填
滿在簡單線條的輪廓中，甚至高更的畫家朋
友也不太瞭解他畫中的旨趣，只覺得這些畫
看起來太過「野蠻而未開化」。然而，高更
是故意捨棄精確的素描技巧和知識，用一種
較為質樸的手法來表現原始社會的生命力和
氣質，所以他的線條和色彩是如此原始而野
蠻。

　　高更後來在大溪地與當地女子結婚並定
居下來，因為他的畫在歐洲不被接受，他也
就沒有回去的意願了，只是後來他女兒去
世，加上身體狀況不佳，晚年的高更在大溪
地過著寂寞、沮喪、貧窮的日子，最後在那
裡去世。高更的風格影響了樸素畫派的出
現，亨利・盧梭是其中翹楚。

186

跳舞的珍芙希：羅特列克，油畫，西元
1892年，法國巴黎奧塞美術館藏。

羅特列克經常泡在紅磨坊的歌舞廳內，他
的畫多半描述舞女或歌女們為了討生活，
放浪形骸、狂歡作樂的一面，但這類女性
卻往往顯露出哀怨無奈的神情。

▍羅特列克，紅磨坊的哀愁

　　同樣是法國畫家，羅特列克（Henri de
Toulouse-Lautrec, 1864-1901）則畫了許多紅磨坊的歌台舞榭場景，他的畫相當
平易近人，有時被製成海報做為活動宣傳。他在「跳舞的珍芙希」（圖186）中，
讓我們想起竇加一系列芭蕾舞者的畫，而他也的確是竇加的崇拜者。畫中人狂歡
作樂、放浪舞姿形骸，卻掩不住滿臉的倦容，背景中的尋歡客隱沒在遠處角落，
似乎正沉淪在物慾橫流、罪惡頹廢的世界中。

　　羅特列克是上流社會的人，因天生殘疾，而經年流連在紅磨坊的燈紅酒綠
中，他出色的藝術才華，讓他畫下十九世紀末的頹廢與華麗，因而被視為「新藝
術」的成員之一。

盧梭，油畫，西元1910年，美國紐約現代美術館藏。

一生都是個海關稅務員的盧梭，未曾學習任何繪畫技巧，他只是順從自己的心，一片片一葉葉畫出內心的畫。有人間他：「為什麼森林裡會有沙發，而且還有裸女躺臥在上？」他的回答是，有位女士坐在長椅上睡著了，而她正在做一個有音樂的熱帶叢林夢。（編按）

代表藝術家	西元1905年	西元1914～1918年
盧梭、孟克、馬諦斯 畢卡索、勒澤、格里斯	愛因斯坦發表「狹義相對論」	第一次世界大戰

永遠的未來
現代藝術

西元 20 世紀初～ 20 世紀中

　　當我們看到一棟建築、一張椅子、一件雕刻、一幅畫，說它們很有現代感時，表示它們打破了傳統的藝術形態。但並非每個人都樂見現代藝術的出現，他們並不認為藝術應該「跟上」時代潮流，所以現代藝術與「進步」無關，只是一股浮誇的流行風潮罷了。然而，從紐約林立的摩天大廈到各種形式的雕刻和繪畫，現代藝術的勝利是顯而易見的。

　　建築形式從文藝復興以來幾乎沒有太大的變化，我們可以在哥德、巴洛克、新古典各種風格裡找到或多或少、或簡單或繁複的希臘柱式。直到二十世紀，才有風格、形式、材料上的大扭轉，這些摩天大樓都是鋼筋、水泥、玻璃帷幕建構成的，「光禿禿」地衝入雲端，建築設計的每個部分皆有其功用性，而無裝飾性。我們可以想像人們剛開始看到這些現代建築時，是多麼震驚、佩服，或者有些人是厭惡、排斥；但不管如何，這些功能主義取向的建築形式已經主宰了現代人的空間和生活。現代人習慣了它們，也覺得它們在現代建築師的努力下，展現出獨特的美麗與光芒。

▍表現主義代表作——吶喊

　　有些人不喜歡現代藝術動不動就冠上這個主義那個主義，好像突然之間藝術家也變成發明家了。的確，自從法國大革命後，藝術家愈來愈重視藝術的原創性，他們不再以能模仿大師作品為榮，而是不停地做藝術試驗，企圖找到「未來」的藝術形式。當然，既是未來，那麼這些「主義」的生命週期都不是很長。

　　表現主義（Expressionism）若從字面上來說文解字，會讓人想起之前的印象主義（impressionism）。大致說來，兩者的表達形式是相對的，印象畫派是以眼睛所見到的一切入畫，而表現主義與梵谷的繪畫有關。看孟克（Edvard Munch, 1863-1944）的「吶喊」（圖187），就瞭解他是如何改變外貌的正確性，來表達畫中人物巨大的害怕與恐懼。一股莫名的憤怒轉化成全部的感官知覺，畫中每條扭曲的線條都是指向吶喊者的頭部，驚慌的眼睛和削瘦的臉頰，使得觀者相信這其中必然有什麼恐怖的事發生了。此畫可說是處於工業文明下，沒有

左圖：吶喊，油畫，西元1893年，挪威奧斯陸國家畫廊藏。右圖：吶喊，石版畫，西元1895年，美國芝加哥藝術學院美術館藏。

孟克利用改變了外貌的形體，配合變調的天空與河流，雙手驚恐地大叫吶喊，好像看到了什麼嚇人的事物，此畫是表現主義的代表作。

安全感的人們心中吶喊的象
徵。

　　表現主義盛興於德國，
藝術家們成一個理念相近的
藝術圈子，對於人類的苦難、
痛苦、邪惡、暴行都有著強烈
的感受力和繪寫能力，著重在
情感描繪的繪畫風格。

▎樸實主義健將──盧梭

　　前面提過，高更對商業體
制、工業文明的厭惡，使他決
定前往大溪地定居，希望能
在那裡找回童年的天真和人
性的質樸，他的理念影響了許

蛇的誘惑：盧梭，油畫，西元1907年，法國巴黎奧塞美術館
藏。

盧梭利用簡樸的畫法，一筆一筆完成所要描述的東西，沒有深
淺遠近的分別，卻能讓人在畫中看到一縷淡悠的詩意；畫家很
直覺地表達出情感，盧梭正是樸素主義的代表。

多青年畫家，其中亨利·盧梭（Henri Rousseau, 1844-1910）被視為樸素主義的
傑出畫家。他一生都過著平靜淡泊的海關稅務人員生活，沒有受過正統的繪畫訓
練，從他的畫中甚至看不出「還可以」的素描技巧，當然也沒有印象畫派那種鬼
斧神工的用色手法，他只是用最簡單樸拙的線條和色彩，畫出每一棵樹和每一片
葉子、一根草，如此純粹，沒有雜質。

　　然而，我們看他的畫（圖 188）時，卻忍不住感動起來，因為它是如此充滿
詩意和活力，或許是沒有受到學院訓練的限制和污染，才造就他利用直覺的手法
來表達心中所感。

▎野獸派的濃情──馬諦斯

　　當梵谷與高更的作品開始受到世人注意時，一些青年藝術家也跟隨兩人的腳
步，在色彩和形式上採取大膽的表現手法，而不再眷戀傳統所標榜的正確、精緻
和理想美。這些畫家於西元 1905 年在巴黎舉行聯展時，由於他們作品中充滿濃

烈直接的色彩，便被藝評家冠以「野獸派」的名稱，暗諷他們是「野獸」或是「野蠻人」。馬諦斯（Henri Matisse, 1869-1954）是這群人的代言人，目前我們對野獸派的印象也是來自於他。他精研過波斯地毯和北非濃烈的景致，發展出這種公然鄙棄傳統、但偏愛昂揚激烈色彩的畫派。

「餐桌上」（圖189）打破傳統繪畫只有一個統一焦點的表現方式，馬諦斯把壁畫、餐巾，甚至窗外景色都當做主題在佈局，為了使畫面和諧而不起衝突，他將樹木和女人的線條簡化，使其看起來倒像是壁紙、桌布上的花草圖案。馬諦斯顯然是花了很大的心思才讓這一切獲得平衡，他將此畫題了另一個名字為「紅色內的和諧」，而更早之前的惠斯勒也曾使用題名來表達形式和色彩的關聯。

▎現代藝術指標──畢卡索

西元1906年塞尚去世後，巴黎為這位開創繪畫新局的大師舉行了盛大的回顧展，這次的展出又為藝術引向另一條道路、另一個高峰，而這個高峰的創作者

餐桌上：馬諦斯，油畫，西元1908年，俄羅斯聖彼得堡艾米塔吉博物館藏。

馬諦斯的配色大膽，而且花盆在空中、或是不甚協調的構圖，好像都是在夢中才會看到的情境，他可說是野獸派風味的代表人物。

就是畢卡索（Pablo Picasso, 1881-1973）。畢卡索幾乎活了一個世紀，他出色而多變的畫風，幾乎是現代藝術的象徵，剛開始他畫一些表現主義的題材——乞丐、演員……，後來他與馬諦斯相識，也畫了野獸派風味的作品，直到他看見塞尚的畫，並讀了他的信之後，才開始往立體派（Cubism）的方向走去。

塞尚寫給某位青年畫家的信上說，他希望這位年輕人以球體、圓錐體和圓柱體的角度去觀看自然。塞尚原本的意思是說，要盡量將畫面的物體、人物組織得堅實、恆久，而圓柱體、圓錐體和球形便是堅實的。但畢卡索卻用塞尚字面上的意思，畫出「亞維農的少女」（1907）。這幅畫完全顛覆自文藝復興以來透視法的空間感，而將三度空間的形體分割重整，再分置於平面上，右下角女人的臉彷彿被切開拉平，其他人則呈現圓錐、圓柱或球形，有人甚至有土著風格的臉孔，她們顯然是以各種不同的角度被觀察入畫的，但相互之間仍舊環環相扣，顯得密實兼顧。

畢卡索的父親是一位繪畫老師，也是他的繪畫啟蒙老師，畢卡索藝術天分極高，從小就是學校中的神童人物，但當他和格里斯（Juan Gris, 1887-1927）、勒澤（Fernand Leger, 1881-1955）等同路藝術家，於1910年之際共同推動立體畫派時，還是招來了尖酸刻薄的批評。旁人說他的畫看起來像童玩、像幾何學，與繪畫一點也無關。然而，畢卡索將女人畫成「那個樣子」絕對沒有侮辱女人或觀者的意思，他只是盡可能想在平面中表現出深度，甚至時間感，試圖在畫面上呈現可見的世界。畢卡索先前在粉紅色時期的創作是夢幻寫實的，對情感的描述多是淡淡的憂鬱，跨入立體派之後，可以發現畢卡索的表達方式更直接了。

「格爾尼卡」（1936）是畢卡索另一個時期的畫，是他對戰爭野蠻暴力的最強烈控訴。歷經了兩次世界大戰，他發現人的生命意義需被重新定義，生命不再是珍貴的，而是可以大量且快速地被摧毀。於是，畢卡索以殘破的身軀、吶喊的人與馬，表現人類恆久以來的恐懼和悲傷，色彩和形狀在二十世紀現代藝術中，躍昇為繪畫的主角，取代原本傳統藝術中最重要的——題材和主題。色彩和形狀成了個人的象徵符號，藝術家也如同世上的預言家，以隱晦的象徵來與人們溝通。這幅畫是畢卡索最震撼人心的作品，1937年，義軍和德軍的飛機轟炸西班牙東北，庇里牛斯山區的格爾尼卡小鎮達三個小時之久，造成傷亡無數，畢卡索

畢卡索畫像:格里斯,油畫,西元
1912年,美國芝加哥藝術學院美術
館藏。

格里斯和畢卡索是西班牙同鄉,又
一起推動立體畫派,他眼中的畢卡
索會是什麼模樣呢?只見格里斯利
用立體派的原理,解構再重新組合
出「畢卡索」,果真是最忠實的立
體派成員。畢卡索曾說:「到格里
斯的家去問,他比我知道怎麼解釋
立體主義,他是宣道者。」

三個女人/盛大的午餐:勒澤,油畫,
西元1921年,美國紐約現代美術館
藏。

二十世紀初,勒澤和志同道合的藝術家
朋友如畢卡索、格里斯,一同創立立體
畫派,並交往甚殷。當他在第一次世界
大戰因傷退下前線後,腦海自此揮不去
武器槍炮帶來的機械意念,終於走出一
條嶄新的繪畫道路,成了機械主義最重
要、也是唯一的畫家。(編按)

在這幅畫中,勒澤以幾何圖畫出圓滾滾
的女性,機械感十足。他先解構人的形
象,再用幾何圖形組合起來;當時的世
界延續工業革命之浪,每個城市都在追
求機械進步,巨大的建築以鋼架快速建
構出來,這幅畫便融入了這樣的精神。

立刻畫了這幅作品，描繪無力抵抗的平民，身處人間煉獄飽受折磨。畢卡索透過此畫預告了人們在戰爭和機械文明下，終將成為一塊塊切割的人體，不再擁有自主權和整體性，這是畢卡索的隱憂，後來也真的成了現代人的悲劇。

畢卡索一生畫了許多女人，也擁有過許多情婦，他的情史幾乎和他的繪畫史一樣出名，這些畫中的女人深深迷戀著畢卡索及他的才華，當他以九十二高齡去世之後，其中一位情婦隨之自殺身亡，另一位則終年足不出戶，抑鬱以終。「裸婦」（1932）這件作品畫的是畢卡索第四個戀愛對象——瑪莉泰瑞絲，畢卡索年長她三十歲，他們初相逢時，瑪莉才十七歲，當時她豐腴的體態吸引了畢卡索的興趣，他於是主動搭訕：「小姐，你的臉很特別。我想畫你，我是畢卡索。」

畢卡索的晚年，自知生命將盡，他畫了一系列的自畫像，他的朋友看到他這樣，知道他正以自畫像來審視自己漫長的一生；如同林布蘭，不論美或醜，那都是畫家對自己最忠實的紀錄。

▌未來，推進中

十九世紀末之後，每一種新發現的美的形式，都冠上一個「主義」，而這個主義是屬於未來的，所以通常壽命很短。也就是說，現代藝術的大部分形態是短暫的、預言性的。二十世紀除了有我們最熟悉的立體派、野獸派和表現主義之外，還有抽象主義、超現實、達達、普普以及女性主義。1975 年，建築師詹克斯（Charles Jencks, 1939-）提出「後現代」一詞，之後「後現代」就成了最時髦的藝術形式，它通常指具備最新潮和最古老特質的藝術，如一棟屬於二十世紀的立方體大樓，上面卻覆蓋著十六世紀形式主義的繪畫。藝評家對喜歡玩弄「後現代」的人，說他們彷彿是最前衛的，其實卻最老掉牙、最落伍，而這正是目前現代藝術面臨的難題。

二十世紀末期，藝術形態的生命週期進入一個快轉的時代，藝術家做盡了各種嘗試與實驗後，企圖從古老的藝術形式尋找新出路，所以這些藝術的面貌被稱之為「新表現」、「新象徵」、「新抽象」等等，看來現代藝術是一條永遠沒有盡頭的道路。然而不管如何，這仍是一個屬於現代藝術的世紀，攝影、網路取代了某些藝術形式和技巧，藝術家們正努力創造出屬於我們這個時代的藝術。

主要藝術思潮	西元1963年	西元1966年	西元1980／1991／2003年
抽象表現主義、新達達主義 普普藝術、複合媒材、裝置藝術 行動藝術、行為藝術、偶發藝術	金恩博士演講 「我有一個夢」	中國文化 大革命開始	波灣戰爭

二次大戰後的藝術潮流
當代藝術

西元 20 世紀中～ 21 世紀初

　　藝術是歷史的鏡子，雖然它未必全然反射出整個時代的各種現象，但是它或多或少呈現出時代的某種縮影，而這個縮影當藝術家面臨各種壓力時，更能淋漓盡致地表現出來。

　　當人類的歷史進入二十世紀後，前五十年裡，接連兩次面臨了國家主義擴張所導致的世界大戰；後五十年裡，雖然只發生幾次較小規模的區域衝突，但由於資本主義與共產主義的對立，而導致了國家之間的冷戰、對抗。再加上十九世紀結束後，工業化革命達到頂峰，之後則緊跟著1950年以後的第二波資訊化革命，資訊的傳遞以億萬倍的速度增加，人類的總體知識也以鉅萬倍的速度累積，在這幾十年之間，資訊與知識的累加，竟遠遠超過人類過去八千年歷史的總和。

　　因而當代藝術史的變化，如此之快，已經沒有所謂的「大師」了，大家都是中師、小師，所以本文以幾個大流派為主，不談個別的藝術家，只講事，不講人。

<div align="right">——邱建一</div>

西元1989年	西元2001年	西元2002年	西元2003年
柏林圍牆倒塌	美國九一一 恐怖攻擊事件	歐元全面啟用	SARS全球警報

▋躲避戰火：藝術家離開歐陸，來到美國

十九世紀末到二十世紀初期，工業化革命帶來的資本累積，創造出的「美好的時代」，在第一次世界大戰（1914-1918）之後就已宣告結束。而第二次世界大戰（1939-1945）則更徹底摧殘歐洲自羅馬帝國興起後，所累積的優美藝術傳統與內斂的文化史。由於大規模戰爭的陰影籠罩，傳統的藝術中心、藝術家的聚集地開始轉移，從羅馬、柏林、巴黎、馬德里、布拉格、安特衛普、阿姆斯特丹等地向西歐移動，為躲避戰爭或逃離迫害的藝術家們紛紛像候鳥般遷徙，先是去了英國的倫敦，最後落腳在美國的紐約。

世界大戰的影響所及，不僅使歐陸政治與經濟情勢大洗牌，同時也造就了一個新興藝術中心的興起。自 1950 年之後，美國的紐約接替歐洲各大都市，成為執掌世界藝術發展史牛耳的祭酒地位。但是，美國的歷史傳統與歐洲各國不同，相對於歐洲而言，美國本身的歷史非常短淺，這種狀況對藝術發展有兩個層面的影響：一是藝術家們終於可以真正擺脫傳統包袱，過去，與傳統掙扎抗衡的新興藝術潮流已不存在，藝術終於有了完全的自主權，以及完全獨立發展的可能性。二是由於沒有傳統束縛的包袱，再加上戰後百花齊放的思想潮流，與資訊化革命帶來的知識累加效應，導致藝術發展與更替的速度如脫韁野馬般快速，令人目不暇給。

這些都是 1950 年之後，藝術潮流發展極為快速的原因。過去的藝術史概念已完全不適用於現代藝術，也由於藝術流派的更替速度相當驚人，已經沒有一個流派可含括整個時代，而這些新興流派的影響力亦無法跨越區域。

藝術在現代，已不再是一種概括性或統合性的名詞，它成為一種小規模的思潮，大多只是短短地存在幾年或十幾年，而且很難跨越國與國之間的鴻溝，僅止於各自成為一個個小小的藝術家集體創作圈而已。

▋沒有大師：當代藝術流派眾多，相互合流

「當代藝術」因而成了一個很難界定的概念，至今人們仍無法真正釐清藝術家與藝術流派彼此之間的關係，它也因此成為一個很有趣的歷史現象與課題。過去曾有人很籠統地以「現代」、「後現代」的概念性主張，試圖含括 1950 年以

光：康丁斯基（Wassily Kandinsky，
1866-1944），油畫，西元1930年，
法國巴黎龐畢度中心藏。

康丁斯基的畫，總是帶著一點輕音
樂，這幅畫好像老人臉上長著翹鬍
子，又像有人叼著菸斗。抽象畫像一
面鏡子，看畫的人要怎麼解釋都可
以。（編按：康丁斯基是抽象畫的先
驅者）

裸身男子：帕洛克（Jackson Pollock，1912-1956），油畫，
西元1938～1941年，私人收藏。

神祕的男子手拿原住民圖騰的裝飾物，男子的頭似乎是鳥的
頭，此畫透露出一股神祕的力量。帕洛克這幅畫還不算是非常
抽象的作品，但已經可看出他對於美國原住民文化反抗批判主
流的心態。（編按：帕洛克是抽象表現主義的重要畫家）

降的藝術發展，這說法乍聽雖易於理解，但由於太過空泛，實則造成更大的認知混亂，所以現今大部分的藝術史學者也已揚棄這種籠統的劃分方法。

1950 年之後的藝術流派雖然很混亂、且彼此穿插交織，不過大致還是可以整理出幾個較大的藝術流派或思潮，這幾個藝術流派與思潮，與美國紐約這個在二次世界大戰後新興的藝術家聚集地，或多或少是有些關聯的。然而，隨著時代愈往後推延，紐約藝術家的影響力愈見弱化，這與現代歐美各國政經情勢發展的進程有關。

抽象表現主義

「抽象表現主義」（Abstract Expressionism），是一個很典型在第二次世界大戰期間，興起於美國紐約的繪畫流派。過去，曾有人以它的聚集地點稱之為「紐約派」，不過，由於這些藝術家大多並非美國本土畫家，而且風格也彼此不統一，紐約派這一名詞就顯得狹隘而且不夠客觀，所以現今已揚棄這種說法。

抽象表現主義的風格來源，顯然是與第一次世界大戰前後，歐洲發展出的「抽象繪畫」與「表現主義」有關，但抽象繪畫大致上還是根植於具象繪畫，而表現主義其實也是來自與傳統繪畫相對的概念。而戰後集中於美國的這一批歐洲畫家，他們從抽象繪畫與表現主義再出發，發展出這種完全自由、擺脫形體與色彩限制的風格，但由於抽象表現主義的繪畫方式非常自由，藝術家們彼此的作法並不一致，所以與其說這是一種風格，還不如說這是一種概念。這便是為什麼，曾有人以「抽象表現主義的繪畫，既不抽象、也不表現！」的說法，形容這種難以真正界定的新興藝術流派。抽象表現主義繪畫大抵興起於戰後的美國，它可說是現代繪畫中較具影響力的藝術思潮，所以直到今日它的影響力仍一直存續著。

新達達主義

「達達主義」（Dada）是一種藝術創作的概念，而不是藝術創作的風格，它原本是歐洲的藝術形式，和興起於法國的「超現實主義」（Surrealism）有點血緣關係。但 1950 年前後，在來自歐洲的藝術家帶領之下，美國也發展出自己的達達主義，為了區分原本的達達與美國新興的達達，便以「新達達主義」

195

自畫像：卡蘿（Frida Kahlo，1907-1954），油畫，西元1938年，美國紐約水牛城公共美術館藏。

豐富的色彩、自信的眼神、兩眉緊鎖連結的眉毛、有一點鬍子，還有背後的大自然，加上她喜歡用猴子來展示情慾，卡蘿是刻意要突顯她內心世界的。（編按：卡蘿曾被讚譽是天生的超現實主義畫家）

復活節與圖騰：帕洛克（Jackson Pollock，1912-1956），
油畫，西元1953年，紐約現代美術館藏。

看著這些似懂非懂的圖騰，抽象畫本來就是讓觀者自由解
釋，看起來好像是「心」，又好像是「魚」，又好像有人
在運動跳舞。人類從小受教育而學會了慣用的圖騰，丟棄
掉這些符號，不用在意如何解釋，或許才是帕洛克的原
意？（編按：帕洛克是抽象表現主義的重要畫家）

（Neo-Dada）來界定兩者的不
同。

　　相對於歐洲原本的達達主義，
新達達主義較無尖銳的批判性，
比較傾向樂觀面向，藝術家選擇
各種藝術創作辭彙，展現美國當
時正蓬勃發展的國際社經地位與
國家精神。後期的新達達主義，
最後又與稍後發展出的普普藝術
相結合，是為美國的普普藝術，
此一潮流後來成為二十世紀後期
的藝術主軸之一。

普普藝術

　　與達達主義的情況相同，「普
普藝術」（Pop Art）原本也非
美國的藝術流派，後來卻在美國
本土發揚光大。普普藝術最早在
1950年之後的英國發生，它的時
代背景因素與當時英國社會快速
發展的資本主義有關，而英國普

普與歐洲的達達一樣，一開始也對社會資本快速大量累積所造成的階層對立，提
出尖銳批判，但移植到美國本土之後，則與當時正在興起的嬉皮（Hippie）潮流
結合，而成為一種新興的藝術概念。

　　比起英國的普普藝術，美國的普普藝術更多了一份逸樂性質與玩世不恭，而
且透過當時美國蓬勃發展的國家力量，發揮得非常徹底，進而對1970年以後的
藝術潮流擁有非常強大的影響力與穿透力。

複合媒材、裝置藝術

「複合媒材」（Mixed Media）的概念其實很早以前就已出現，古羅馬帝國時期的雕塑，採取不同斑紋的大理石組裝，以展現各種質感，這就是複合媒材的一種表現。

嚴格地說，現代的複合媒材並不是一個藝術流派，而是一種創作方法，藝術家不再利用傳統的繪畫、雕刻工具創作，而是利用不同的材質，拼貼組裝出作品。成品重視的是材質組成後的質感與效果，至於創作的材料，則盡量擷取生活中隨手可得的各種物品，任何東西都可做為創作的媒材，這就是複合媒材的基本概念。

藝術家創作時，由於採取各種實體材質加以拼貼，因而複合媒材最終的作品形式雖也有類似繪畫的作品，但大多其實已接近雕塑領域，這正是為何後來它與「裝置藝術」（Installations Art）結合的原因。

面對裝置藝術，我們可以把它當做複合媒材的進一步演進，而且這種藝術形式更加重視作品與陳列環境之間的關係；所以，複合媒材與裝置藝術，可說是一體兩面的藝術形式。

行動藝術、行為藝術、偶發藝術

行動藝術（Action Art）、行為藝術（Performance Art）、偶發藝術（Happening Art）這三種藝術形式，雖然看起來頗為相似，但它們在本質上還是有一點小小的差異。簡單而言，行動藝術的涵蓋範圍最大，可以包括行為藝術與偶發藝術這兩者；而

197

有帆船的海港：克利（Paul Klee，1879-1940），油畫，西元1937年，法國巴黎龐畢度中心藏。

克利利用簡單的線條，用色彩區隔出形體，海上的船帆，海灣與划船的人，一看就是個熱鬧的海灣。（編按：克利雖是表現主義重要畫家，但生涯風格多元，後來更創出以線條與色彩表現的十足符號、圖騰風格。）

行為藝術指的是表演性質的創作行為（過程），偶發藝術則是以創作行為而引發的偶發結果為主，偶發藝術有時也稱自動性繪畫（藝術），但此一名詞現今已很少人使用了。

　　無論是以上哪一種藝術形式，它們重視的都不是作品本身，而是創作的行為與過程，至於最終完成的作品是否能完整呈現，則全然不受重視。因為這類型的藝術家認為，藝術創作在發想的一瞬之間就已經完成了，藝術最多只能展現在過程之中，至於結果如何則不是他們關注的焦點。

　　這類型藝術形式的來源，與二十世紀中期的新美學運動有關，當時由於實驗美學與心理學的結合，而使得一批學者大聲疾呼，並主張——藝術的本質應該是創作行為本身，完成的作品則只是創作行為過後，可有可無的紀念品罷了。

▌反映當下：藝術是什麼，是鏡子

　　除了以上所列舉的幾種潮流，1950 年之後的藝術運動，其實還有很多很多

198

海鷗：史泰耶（Nicolas de Stael，1914-1955），油畫，西元1955年，私人收藏。

－－－－－－－－－－－－－－－－－－－－－－

描繪海鷗的身影是簡單的，可是要感受海鷗在海上、藍天、白雲的生活韻律就很難了。整幅畫很和諧，群居的海鷗，不同的顏色，厚重的顏料，但看久了卻感到一陣昏眩。（編按：史泰耶是二次世界大戰後，歐陸相當重要的抒情抽象畫家）

較小的分流。例如：以包裹大自然方式進行創作的「地景藝術」（實則屬於裝置藝術範圍）；以最低限度形式展現色彩與線條的「極限藝術」（這種風格其實與美國普普有點相關）；從垃圾場收集各種廢品予以重組的「廢棄物藝術」（其實也是一種複合媒材）；藉由攝影機的幫助，將繪畫推到極度寫實的「超寫實繪畫」（其實是現代資訊化工業的產品罷了，近來已被電腦繪圖完全取代），而「錄相

199

足球選手：史泰耶（Nicolas de Stael，1914-1955），油畫，西元1952年，瑞士馬汀尼加納達基金會藏。

畫家於一九五二年三月底的一個夜晚，在巴黎的王子公園看了一場法國對抗瑞典的足球賽，看完球賽後，由於感受到的視覺經驗太強烈，幾天之內他一共畫了二十四幅名為足球選手、尺寸大小不等的畫作。一向走抒情抽象路線的史泰耶，這次在畫中大量運用海水藍與鎘紅色彩，帶來了某種動態的韻律感。（編按）

藝術」「動畫多媒體」等等，也都與現今社會的各種資訊化媒介有關，藝術家只是以電腦、滑鼠取代傳統畫筆而已。

　　1950 年之後一直到二十一世紀的最近，人類生活的社會風潮不斷地流轉變動，藝術潮流也隨之快速演進。藝術思潮的更迭興起如海浪般層層疊疊撲捲，但這些藝術流派的浪頭卻都無法持續長久，就像我們的社會不斷形成與褪下風潮那樣：或許，正如藝術史學者所說：「藝術是歷史的鏡子」，藝術風潮的確是當下一切事物（件）最忠實的反射吧！

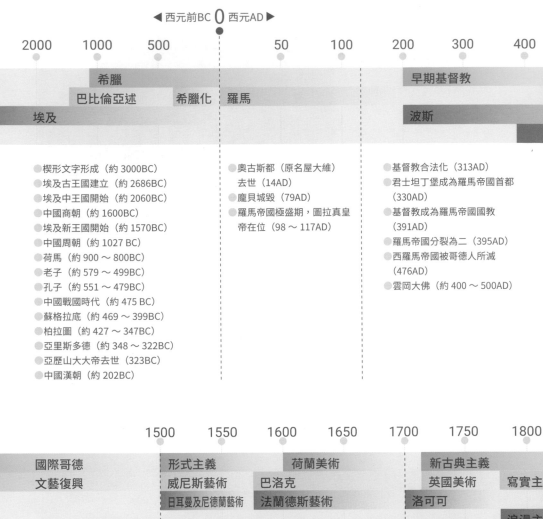

◀ 西元前BC **0** 西元AD ▶

| 2000 | 1000 | 500 | | 50 | 100 | | 200 | 300 | 400 |

希臘

巴比倫亞述　　希臘化　羅馬

早期基督教

埃及

波斯

- 楔形文字形成（約 3000BC）
- 埃及古王國建立（約 2686BC）
- 埃及中王國開始（約 2060BC）
- 中國商朝（約 1600BC）
- 埃及新王國開始（約 1570BC）
- 中國周朝（約 1027 BC）
- 荷馬（約 900 ～ 800BC）
- 老子（約 579 ～ 499BC）
- 孔子（約 551 ～ 479BC）
- 中國戰國時代（約 475 BC）
- 蘇格拉底（約 469 ～ 399BC）
- 柏拉圖（約 427 ～ 347BC）
- 亞里斯多德（約 348 ～ 322BC）
- 亞歷山大大帝去世（323BC）
- 中國漢朝（約 202BC）

- 奧古斯都（原名屋大維）
 去世（14AD）
- 龐貝城毀（79AD）
- 羅馬帝國極盛期，圖拉真皇
 帝在位（98 ～ 117AD）

- 基督教合法化（313AD）
- 君士坦丁堡成為羅馬帝國首都
 （330AD）
- 基督教成為羅馬帝國國教
 （391AD）
- 羅馬帝國分裂為二（395AD）
- 西羅馬帝國被哥德人所滅
 （476AD）
- 雲岡大佛（約 400 ～ 500AD）

| 1500 | 1550 | 1600 | 1650 | 1700 | 1750 | 1800 |

國際哥德　　　　形式主義　　　　荷蘭美術　　　　　新古典主義

文藝復興　　　　威尼斯藝術　　巴洛克　　　　　　英國美術　　　寫實主義

日耳曼及尼德蘭藝術　法蘭德斯藝術　　　　洛可可

浪漫主義

- 鄭和下西洋（1416AD）
- 古騰堡發明歐洲活字印
 刷術，印第一本書《聖
 經》（1450AD）
- 英法百年戰爭
 （1337 ～ 1453AD）
- 拜占庭（東羅馬）帝國
 滅亡（1453AD）
- 哥倫布登陸西印度群島
 （1492AD）
- 達 文 西（1452 ～
 1519AD）

- 英（格蘭王）國伊莉莎白一世登基（1558AD）
- 莎士比亞（1564 ～ 1616AD）
- 英（格蘭王）國擊敗西班牙無敵艦隊（1588AD）
- 宗教改革發軔（16 世紀）
- 湯瑪斯·摩爾《烏托邦》（1516AD）
- 耶穌會創立（1534AD）
- 耶穌會士利瑪竇抵達中國（1583AD）
- 三十年戰爭（由神聖羅馬帝國內戰引發）
 （1618 ～ 1648AD）
- 英國內戰（清教徒革命）（1642 ～ 1651AD）
- 法國（波旁王朝）國王路易十四登基（1643AD）
- 牛頓（1643 ～ 1727AD）
- 法王路易十四登基（1643AD）
- 中國清朝（1644AD）
- 米爾頓《失樂園》（1667AD）

- 狄德羅（法國人）編撰
 《百科全書》（1751 ～ 1772AD）
- 溫克爾曼《古代藝術史》
 （1764AD）
- 瓦特成功改良蒸汽機（1765AD）
- 美國獨立戰爭（1775 ～ 1783AD）
- 美國獨立宣言（1776AD）
- 法國大革命（1789 ～ 1799AD）
- 法國人權宣言（1789AD）
- 哥德《浮士德》第一部
 （1808AD）
- 英國維多利亞女王登基
 （1837AD）
- 鴉片戰爭（1804AD）
- 英國殖民香港（1842AD）

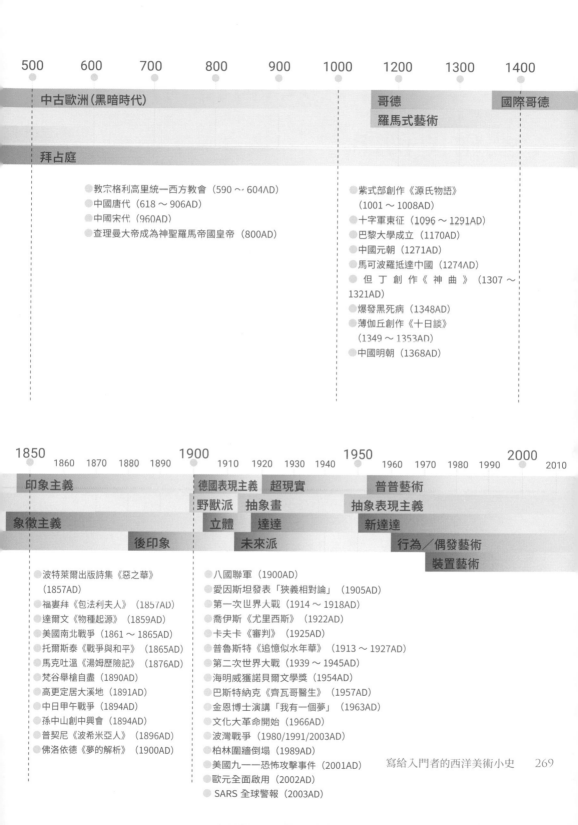

500　600　700　800　900　1000　1200　1300　1400

中古歐洲(黑暗時代)

哥德

羅馬式藝術

國際哥德

拜占庭

- 教宗格利高里統一西方教會（590～604AD）
- 中國唐代（618～906AD）
- 中國宋代（960AD）
- 查理曼大帝成為神聖羅馬帝國皇帝（800AD）

- 紫式部創作《源氏物語》（1001～1008AD）
- 十字軍東征（1096～1291AD）
- 巴黎大學成立（1170AD）
- 中國元朝（1271AD）
- 馬可波羅抵達中國（1274AD）
- 但丁創作《神曲》（1307～1321AD）
- 爆發黑死病（1348AD）
- 薄伽丘創作《十日談》（1349～1353AD）
- 中國明朝（1368AD）

1850　1860　1870　1880　1890　1900　1910　1920　1930　1940　1950　1960　1970　1980　1990　2000　2010

印象主義

德國表現主義　超現實

普普藝術

象徵主義

野獸派　抽象畫

立體　達達

後印象

未來派

抽象表現主義

新達達

行為／偶發藝術

裝置藝術

- 波特萊爾出版詩集《惡之華》（1857AD）
- 福婁拜《包法利夫人》（1857AD）
- 達爾文《物種起源》（1859AD）
- 美國南北戰爭（1861～1865AD）
- 托爾斯泰《戰爭與和平》（1865AD）
- 馬克吐溫《湯姆歷險記》（1876AD）
- 梵谷舉槍自盡（1890AD）
- 高更定居大溪地（1891AD）
- 中日甲午戰爭（1894AD）
- 孫中山創中興會（1894AD）
- 普契尼《波希米亞人》（1896AD）
- 佛洛依德《夢的解析》（1900AD）

- 八國聯軍（1900AD）
- 愛因斯坦發表「狹義相對論」（1905AD）
- 第一次世界大戰（1914～1918AD）
- 喬伊斯《尤里西斯》（1922AD）
- 卡夫卡《審判》（1925AD）
- 普魯斯特《追憶似水年華》（1913～1927AD）
- 第二次世界大戰（1939～1945AD）
- 海明威獲諾貝爾文學獎（1954AD）
- 巴斯特納克《齊瓦哥醫生》（1957AD）
- 金恩博士演講「我有一個夢」（1963AD）
- 文化大革命開始（1966AD）
- 波灣戰爭（1980/1991/2003AD）
- 柏林圍牆倒塌（1989AD）
- 美國九一一恐怖攻擊事件（2001AD）
- 歐元全面啟用（2002AD）
- SARS 全球警報（2003AD）

經典西洋美術館精粹
藝術博物館

大英博物館 British Museum
英國，倫敦

　　源自身兼收藏家、博物學家、醫生的漢斯爵士（Sir Hans Sloane，1660-1753）的收藏，過世時捐給國家，而後透過民間募資而興建。開放以來兼具圖書館功能，很多名人在閱覽室留下閱讀的足跡，包含孫逸仙、馬克思、王爾德、甘地、喬治·歐威爾、馬克·吐溫、列寧、吳爾芙等。千禧年間庭院改裝為室內展覽廳，令人敬畏的大圓頂可作為各展覽廳的入口。大英博物館的收藏五花八門，多為個人與財團捐獻，展現大英帝國在大航海時代，在世界各地研究調查的成果。復活節島的摩艾像、埃及的亡靈書（死者之書）、木乃伊、希臘的陶壺等，都值得反覆到訪。

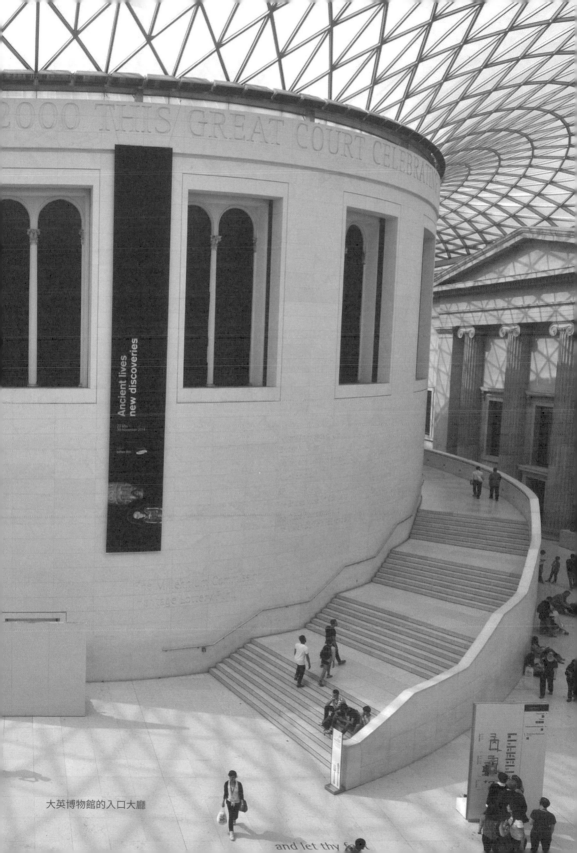

大英博物館的入口大廳

凡爾賽宮 Château de Versailles
法國，凡爾賽

　　原本是森林沼澤地，路易十三買下來興建狩獵行宮，路易十四則因為巴黎市民暴動而將宮廷遷到此處，大量擴建宮殿、庭園，並且為了預防叛變，強迫各地貴族集中居住、就近管理。宮內經常舉辦典禮、宴會、舞會、劇場、煙火、狩獵等娛樂活動，成為歐洲的文化藝術中心。凡爾賽宮依據各立面朝向不同，呈現不同的建築風格。庭園的軸線分明，放置眾多希臘神話雕像，使用幫浦及網狀引水道的噴泉系統更是獨一無二的技術。宮殿內最著名的大廳是鏡廳，裝設有面向花園的巨大落地玻璃窗，家具皆純銀打造，金碧輝煌，是舞會、典禮舉辦的場所。

烏菲茲美術館 Gallerie degli Uffizi
義大利，佛羅倫斯

　　收藏由梅迪奇家族開始，該家族為文藝復興時期支持藝術家的名門望族。美術館原設計為市政辦公機構，義語 Uffize 即為辦公室之意，由梅迪奇家族委託瓦薩里設計，瓦薩里是畫家、建築師，並以出版《藝苑名人傳》一書成為藝術史先驅。自 1581 年起，梅迪奇家族便將藏品安置此地，後代陸續增加收藏。1737年家族絕嗣，把藝術品留置佛羅倫斯，並開放成為博物館。館內長廊放置很多雕像，天花板與兩側更有眾多肖像畫，展示文藝復興的熱血氣息。波提且利的《春》宛如植物圖鑑，巨幅占滿了整面牆，提香的《烏爾比諾的維納斯》有威尼斯的鮮豔色彩，眾多肖像畫則說明那個時代貴族間的人際關係。

維也納藝術史美術館 Kunsthistorisches Museum
奧地利，維也納

　　美術館對面是自然史博物館，兩棟建築一模一樣，隔著廣場對看。建築物有漂亮的圓頂，內部裝飾金碧輝煌，可以說本身就是藝術品，克林姆的壁畫作品《埃及》千萬不要錯過。美術館以哈布斯堡家族歷代收藏為主，其中以魯道夫二世的收藏為最。老布勒哲爾的《巴別塔》非常細膩，充分表現人類建立高塔的企圖。哈布斯堡王朝統治過西班牙，也收藏維拉斯蓋茲的作品，威尼斯畫派收藏亦十分完整。除了繪畫的收藏，這裡還有埃及古文物、希臘羅馬古文物與一些宗教的雕塑作品。

維也納藝術史博物館正門

大都會藝術博物館 Metropolitan Museum of Art（The Met）
美國，紐約

　　是由美國公民發起建造的博物館，館區在中央公園內不斷擴建，建築立面大部分屬新古典學院派布雜藝術風格（Beaux-Arts），目前展區已有二十公頃，展品包山包海，世界各大洲的藝術品都有收藏。以繪畫史來看，重要藏品例如亞洲藝術館內，葛飾北齋的浮世繪《神奈川沖浪裏》，以及美國油畫與雕塑館內，由歷史畫家埃瑪紐埃爾・洛伊茨（Emanuel Leutze，1816-1868）所畫的《華盛頓橫渡德拉瓦河》。其他展廳包括「羅伯特雷曼翼」有印象派畫作，「美國翼」展示美國日常生活藝術歷史。由於太多藝術品可欣賞，要好好規劃行程，安排不同日期參觀，避免走馬看花。

奧塞美術館 Musée d'Orsay
法國，巴黎

　　原為 1900 年興建，從巴黎往返奧爾良鐵路的奧塞車站，後改為美術館，收藏 1848 至 1914 年的繪畫、雕塑等作品。此時剛好是工業革命興起後，鐵路大

羅浮宮正門

量興建、河邊工廠林立的年代，1914 年也正是第一次世界大戰的起點。重要的收藏有米勒《拾穗》描繪窮苦的人民、馬奈《草地上的午餐》諷刺學院派學者道貌岸然、莫內《聖拉札爾火車站》以蒸汽煙霧與旅人來往表現文明進步、梵谷《隆河上的星夜》等，收藏的藝術品反映出那個年代的社會縮影。

羅浮宮 Musée du Louvre
法國，巴黎

　　始建於十二世紀末，原本為法國皇宮，路易十六時期修復、購買藝術品補充皇家收藏，法國大革命期間設立博物館向公眾開放。拿破崙在位期間擴建羅浮宮、以自己的名字命名博物館，並且將歐洲各地的藝術品運到巴黎豐富館藏。1981 至 1998 年的大羅浮宮計畫則在廣場興建了玻璃金字塔入口，擴建整修展覽廳。除了文藝復興三傑達文西、米開朗基羅、拉斐爾的作品外，更收藏有古希臘時代斷臂的維納斯、沒有頭的勝利女神像，以及古巴比倫的漢摩拉比法典——目前人類歷史最早最有系統的法典。羅浮宮與凡爾賽宮收藏大衛的《拿破崙加冕》，比較兩幅畫背後的歷史令人不勝唏噓。

梵蒂岡博物館 Musei Vaticani
梵蒂岡

　　1506 年在附近葡萄園挖掘出勞孔群像，即特洛伊木馬屠城的故事片段，熱中於古典藝術的教宗買下後放置在花園內，於是開啟了梵蒂岡收藏藝術品、請藝術家創作壁畫、成為博物館的開端。博物館入口有米開朗基羅與拉斐爾的雕像，說明館內擁有重要大師作品，米開朗基羅幾乎獨自創作西斯汀禮拜堂的《創世紀》、《最後的審判》，而拉斐爾畫室是由拉斐爾及其學生的作品組成，最著名的是《雅典學院》。當年由於天主教廷十分保守，許多裸露生殖器的雕像與繪畫均有被修改的痕跡，修復時針對是否要改回原始狀態產生不少討論。博物館的出口為雙螺旋樓梯，雙向人潮不會對撞，青銅扶手上更有精美浮雕。

現代藝術博物館 Museum of Modern Art ⊠MoMA⊠
美國，紐約

　　有鑑於世界各大博物館皆無收藏現代藝術作品，藝術品高價買賣時藝術家往往已經過世，因此紐約洛克斐勒家族投資成立了現代藝術博物館。博物館主體建築呈國際風格，以水平與垂直線條構成，近年來由於新館開幕，並且與各國現代藝術博物館聯盟合作，除了繪畫、攝影、電影、電影劇照，還收藏家具、燈具、桌椅、家電等設計型產品。知名的收藏有梵谷的《星夜》、亨利·盧梭的《沉睡的吉普賽人》，以及普普藝術大師安迪·沃荷的《金色夢露》——有別於他在眾多夢露的配色，唯一一幅使用金色配色的夢露。MoMA 影響了全世界各大博物館的收藏方向，也為現代藝術家找到了更多生存的方法。

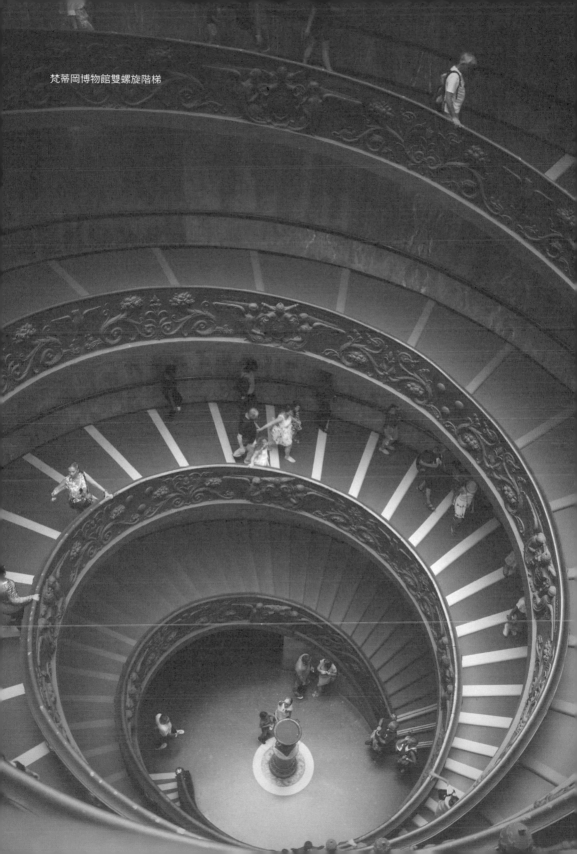

梵蒂岡博物館雙螺旋階梯

隱身於都會叢林間的紐約現代藝術博物館

柏林博物館島 Museumsinsel Berlin
德國，柏林

　　普魯士國王腓特烈・威廉二世想在施普雷島（Spreeinsel）上建造一座博物館，展出藝術珍寶，後來這塊區域被規劃為「博物館島」，各分館在這兩百多年來逐步興建，博物館島自最北邊起，分別是像船頭的伯德博物館、佩加蒙博物館（鎮館之寶是巴比倫的城門）、舊國家美術館、新博物館、舊博物館等。從美術史的欣賞角度看，一定要拜訪舊國家美術館，最重要的是阿道夫・門采爾（Adolph Menzel，1815-1905）的作品《舞會》、未完成畫作《腓特烈大帝和他的將士出征前》，門采爾是一名宮廷御用畫家，擅長社會現象的觀察記錄。

倫敦國家美術館 National Gallery, London
英國，倫敦

　　收藏 1290 至 1900 年歐洲繪畫作品。英國航海時代強盛後，對於自己的藝術家缺乏自信，館內多為歐陸藝術家作品，各國重要名家作品均有，完整記錄歐洲藝術史各階段，可稱為西洋美術史的入口美術館。重要作品有北方文藝復興時期，荷蘭范艾克的《阿諾菲尼的婚禮》，展示其畫工精細；西班牙維拉斯蓋茲《鏡前的維納斯》，充分展現畫中畫的旨趣，當年借來倫敦展出後被英國人民集資買下，畫作有被破壞的痕跡；德國霍爾班的《使節》底下有支船槳同時是個扭曲的骷顱頭，代表航海時代的險惡環境。

普拉多美術館 Museo Nacional del Prado
西班牙，馬德里

　　「普拉多」（Prado）在西班牙語中意指「草地」，是原地產擁有者的名字。因啟蒙運動喚起歐洲各地對於歷史文化的重視，西班牙皇室決定開放皇室收藏，後來因為拿破崙入侵而中斷。館內藏品以十四到十九世紀歐洲各國繪畫為主，而且藝術史各階段名家作品皆有收藏，可說是看完館藏即等於讀完歐洲藝術史。西班牙本土畫家哥雅《裸體的瑪雅》與《穿衣的瑪雅》不可錯過，維拉斯蓋茲的《侍女》對於畫中畫這種觀看與被觀看的關係十分值得玩味，波希的《人間樂園》則是二十世紀超現實主義的先鋒。

阿姆斯特丹國家博物館 Rijksmuseum
荷蘭，阿姆斯特丹

　　戶外水池是拍攝博物館的最佳角度，穿越博物館的自行車道是市民日常，與國際觀光客共用這樣的空間，成為荷蘭民主精神的典範。在十七世紀大航海時代，荷蘭經歷過鬱金香狂熱、脫離西班牙獨立等歷史事件，商業活動日益興盛，繪畫的贊助者多為中產階級與商會組織，有別於義大利、法國由貴族、教會贊助，荷蘭的繪畫凸顯出民間氣氛。林布蘭的《夜巡》脫離了以尺寸計價肖像畫的模式，好像在看一齣劇場演出，維梅爾《倒牛奶的女僕》描繪光線自然的凝結、女僕專注工作的模樣，弗蘭斯·哈爾斯打破傳統肖像畫風格，《快樂的酒鬼》讓人好像也聞到酒味，呈現庶民愉快的心情。

阿姆斯特丹國家博物館

歷史建築

聖阿波林那教堂 Basilica di Sant'Apollinare Nuovo
義大利，拉溫那

　　位於義大利拉溫那的教堂，是早期基督教足跡的世界文化遺產，西元380年羅馬皇帝狄奧多西一世將基督教指定為國教，爾後羅馬帝國分裂，西羅馬帝國在西元402年遷都至此，此後的政權移轉間仍維持首府位置，一直到八世紀遭攻陷為止。教堂內左右兩側的鍍金鑲嵌馬賽克，是基督教前期結合東方的拜占庭馬賽克藝術，屬東正教風格。藝術史專家說其中一幅圖中有藍色天使出現在耶穌左側，是西方世界第一幅對於撒旦有所描繪的畫作。

沙特爾大教堂 Chartres Cathedral
法國，沙特爾

　　位於法國巴黎西南約 70 公里處的沙特爾市，是第一座成熟的哥德式建築，建築結構及平面配置成為各主教座堂模仿的範本，傳聞聖母瑪利亞在此顯靈，保存了瑪利亞的聖衣，因此此地成為聖母朝聖地。教堂內有 176 片彩繪玻璃，多從十三世紀保存下來，以玫瑰窗最為壯觀，因為石雕眾多，也被稱為「石雕聖經教堂」。教堂內外景為眾多畫家取景處，最有名的為柯洛（Corot，1796-1875）所繪《沙特爾聖母主教座堂》，現收藏於羅浮宮。

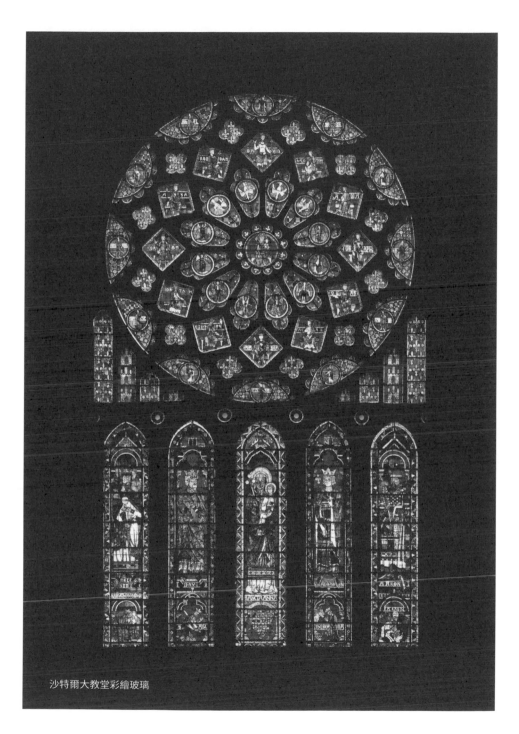

沙特爾大教堂彩繪玻璃

羅馬競技場 Colosseo
義大利，羅馬

　　橢圓形的競技場因為建築技術的突破，可以跳脫興建在山邊的半圓形劇場，採用混凝土，兩層建築內外層皆用鐵件固定，不過這些金屬在戰爭時期都被熔掉做武器而完全不存在了，留下建築外觀一個個孔洞。每一個出入口都是圓拱門，一層有八十個圓拱，二、三層樓的每一個圓拱下都有一個長相不同的雕像，整個競技場有一百八十尊雕像。每一層的圓柱樣式也都不同，第一層為多利克柱式，第二層為愛奧尼亞柱式，第三層為柯林斯柱式。此地興建前原為尼祿的金宮，興建競技場用以戲劇表演、人獸鬥、人與人搏鬥，曾因基督徒被迫害而在建築裡另建教堂，也當過碉堡，甚至允許被當成採石場，今日則作為觀光與考古聖地，多樣的用途在歷史洪流中有不同的意義。

達拉姆大教堂 Durham Cathedral
英國，達拉姆

　　位於英格蘭東北部，三面被威爾河包圍，該教堂旁有城堡，是古諾曼人抵抗外敵的要塞。教堂屬早期聖本篤修會，內有重要聖物。該建築是英格蘭最大的羅馬式（羅曼式）建築，其中有肋骨拱頂的結構，有時會被誤認為是哥德式建築，但的確是一大建築元素的創新。大教堂在眾多的電影、電視、文學作品中皆有出現。

厄瑞克忒翁神殿 Erechtheion
希臘，雅典

　　位於雅典衛城內、帕德嫩神殿的北側，這座神殿傳說是紀念國王厄瑞克透斯（Erechtheus）與希臘神話中的英雄厄里克托尼俄斯（Erichthonius）所興建，同時也供奉雅典娜與波賽頓。兩神競爭時，波賽頓用三叉戟觸及岩石而生出了戰

馬，象徵力量與勝利，雅典娜用矛輕觸大地而長出代表繁榮與和平的樹木。神廟的特色是女性雕像柱，採用陰柔的愛奧尼亞柱式。該神殿也曾被改作基督教堂、土耳其將軍的後宮，在多次戰爭中蒙受巨大損毀。

聖母百花大教堂 Cathedral of Saint Mary of the Flower ⊠Florence Cathedral⊠
義大利，佛羅倫斯

位於佛羅倫斯的主教座堂，屬於哥德式風格，始建於 1296 年。紅磚雙層大圓頂由布魯內列斯基設計，於 1436 年完工，而吸引眾人目光的教堂立面是 1888 年完成的，由純白、粉紅色、綠色組合而成的大理石外牆。此外，聖若望洗禮堂、喬托鐘樓都是建築史上很值得欣賞的經典，使用公開競圖方式，於不同時期完工的大教堂，成為全世界公共建築的標竿。除了建築，透過大圓頂下由藝術史先驅瓦薩里所繪《末日審判》、教堂內的《但丁與神曲》、洗禮堂的《天國之門》等畫作，可以充分了解文藝復興精神。

吉薩大金字塔群 Giza Pyramid Complex
埃及，吉薩

包含三個金字塔、獅身人面像與太陽船博物館。金字塔建築是古埃及最能反映來世為中心這樣思想的產物，修建它即是修建自己的永久居所。為了實現無限生命的願望，選擇以石頭為建材，與木乃伊一同共築永恆的來世。胡夫金字塔是世界上現存最大的金字塔，座向為正東西南北，邊長 230 公尺，高度原本為 146.5 公尺，最重的石頭有 50 噸。金字塔的用途與建造方式一直是個謎，而大石頭的搬運方式，目前推論有用圓木滾輪、斜坡或是建立水道來搬運，都有其理論基礎。

巴黎聖母院 Notre-Dame de Paris
法國，巴黎

位於巴黎西堤島的主教座堂，在羅馬時代就是宗教用地，但到底何時興建成為天主教教堂則眾說紛紜。現存的聖母院屬哥德式高聳的建築，兩側鐘塔原規劃為拔高的尖塔，但一直沒有完工。聖母院的三座門上方有許多聖人雕像，描述《聖經》中的故事，卻在法國大革命期間被切掉頭顱，後來找回修復回去。聖母院中出現過不少歷史場景，聖女貞德在此平反訴訟，拿破崙也在此地自己拿皇冠加冕為王，雨果小說《鐘樓怪人》也是以聖母院為背景的名作。2019年發生火災，總統很快宣布將會修復如昔。

萬神殿 Pantheon, Rome
義大利，羅馬

紀念屋大維打勝仗而興建，該圓頂直徑四十三公尺，從地上到圓頂最高點也是四十三公尺，到西元1436年聖母百花教堂建成前，一直是全世界最大的圓頂，主要使用羅馬附近的火山凝灰岩輕盈的特性加以打造，圓頂越上層越輕薄，而不會垮下來。圓頂中央有個洞，隨著時間的推移，光線灑下來的移動呈現了莊嚴感。世界許多知名建築都有效仿萬神殿之處，東京車站的大廳地板就類似萬神殿的圓頂鏡射。許多名人的墓設置在萬神殿內，包含文藝復興三傑之一的拉斐爾。萬神殿曾經加蓋鐘樓成為教堂，厚重的金屬門也曾因戰爭被熔掉製成武器。

帕德嫩神殿 Parthenon
希臘，雅典

位於希臘雅典衛城內的主要建築，建於馬拉松戰役後，主神是女戰神雅典娜。石頭需從十六公里遠外運來，花了十六年建設，圓柱採用粗大雄壯的多利克式柱。希臘的神殿多有當金庫使用，而這座建築也被當成過清真寺、火藥庫等

場所使用。高聳的衛城內充滿各時代不同用途的建築，伯里克里斯（Pericles，495BC-429BC）是雅典黃金時期的重要領導人物，透過各種方法達成民主改革，修復神殿、興建劇場。衛城雖沒有對稱性的軸線建築，卻是希臘建築的經典所在。

西斯汀禮拜堂 Sistine Chapel
梵蒂岡

位於梵蒂岡內的的禮拜堂，是天主教教宗選舉處，建築長寬高依據聖經《列王紀》中描述的所羅門王神殿比例 60：20：30 所建。米開朗基羅的穹頂畫《創世紀》描繪上帝創造世界的九個故事，祭壇畫《最後的審判》分為四個階層，描繪了天堂與地獄，部分靈感來自於但丁的《神曲》。後來的教宗覺得這些裸體生殖器不雅，被加繪上了遮羞布。

國家圖書館出版品預行編目 (CIP) 資料

寫給入門者的西洋美術小史/章伊秀,邱建一,水瓶子編著.
-- 三版 . -- 臺中市:好讀出版有限公司, 2021.03

　　面；　公分 . -- (圖說歷史 ; 32)

　　ISBN 978-986-178-533-2(平裝)

1. 美術史 2. 歐洲
　　　　　　　　　　　　　　　　　　　909.4
110000107

好讀出版

圖說歷史 32

寫給入門者的西洋美術小史【增修新版】

作　　者／章伊秀、邱建一、水瓶子
總 編 輯／鄧茵茵
文字編輯／簡伊婕、林泳誼
美術編輯／鄭年亨
行銷企劃／劉恩綺
發行所／好讀出版有限公司
　　　　台中市 407 西屯區工業 30 路 1 號
　　　　台中市 407 西屯區大有街 13 號（編輯部）
TEL:04-23157795　FAX:04-23144188　http://howdo.morningstar.com.tw
　（如對本書編輯或內容有意見、想法，請來電或上網告訴我們）
法律顧問／陳思成律師
總經銷／知己圖書股份有限公司
　（台北）台北市 106 大安區辛亥路一段 30 號 9 樓
TEL: 02-23672044 / 23672047　FAX: 02-23635741
　（台中）台中市 407 西屯區工業 30 路 1 號
TEL: 04-23595819　FAX: 04-23595493
E-mail: service@morningstar.com.tw
網路書店：http://www.morningstar.com.tw
讀者專線：04-23595819#230
郵政劃撥：15060393 　（戶名：知己圖書股份有限公司）
印　　刷／上好印刷股份有限公司
三　　版／西元 2021 年 3 月 15 日
定　　價／ 380 元
如有破損或裝訂錯誤，請寄回台中市 407 工業區 30 路 1 號更換（好讀倉儲部收）

線上讀者回函
請掃描 QRCODE